AUGUSTE VITU

LES

MILLE ET UNE NUITS

DU THÉATRE

Première série.

PARIS

PAUL OLLENDORFF, ÉDITEUR

28 *bis*, RUE DE RICHELIEU

1884

Tous droits réservés

LES

MILLE ET UNE NUITS

DU THÉATRE

OUVRAGES DU MÊME AUTEUR

François Villon, sa vie et ses œuvres.
Molière et les Italiens.
La Maison mortuaire de Molière.
Le Jeu de paume des Mestayers.
Beaumarchais auteur dramatique.
Crébillon, sa vie et ses œuvres.
Le Jargon du XVe siècle.

ÉVREUX, IMPRIMERIE DE CHARLES HÉRISSEY

PRÉFACE

Chacune des pièces de théâtre racontées et discutées dans le présent recueil représente pour son auteur autant de nuits de travail sous le gaz de l'imprimerie. C'est ainsi qu'il en a passé plus de mille en treize années, à partir du jour où le regretté fondateur du *Figaro*, M. de Villemessant, lui mit en main la plume du critique.

Des amis bienveillants ont pensé que la réunion en volumes de ces feuilles improvisées présenterait, par la spontanéité et la continuité des impressions quotidiennes, une sorte de panorama photographié de notre littérature dramatique, à partir du jour où Paris reprit possession de lui-même au lendemain de la Commune, et que le public connaisseur y trouverait quelque utilité pour ses études, peut-être même quelque plaisir.

Je ne me suis laissé persuader qu'à la longue, non sans beaucoup d'hésitations et de scrupules.

Mais, une fois ma résolution arrêtée sur le fait même de la publication qu'on me pressait d'entreprendre, j'avoue que je n'ai pris dans l'exécution d'autre conseil que de moi-même.

Les uns voulaient que je distribuasse mes comptes rendus soit par ordre de théâtres, soit par catégorie d'œuvres ou d'acteurs; ce qui aurait donné, par exemple, ou une série d'articles sur la Comédie-Française, ou une série d'études sur la tragédie, ou une monographie de l'œuvre de Corneille, de Molière, de Racine, de Victor Hugo, etc. De toutes les suggestions imaginables, je n'en ai repoussé aucune avec plus d'énergie. En imitant la méthode et les classifications d'un cours de littérature, j'aurais pris la responsabilité d'une entreprise qui n'avait pas été la mienne, et je me serais fait taxer de mal remplir un plan que je ne m'étais point tracé.

D'autres auraient supprimé sans pitié toutes les menues appréciations, les légers intermèdes consacrés aux petits ouvrages et aux petits théâtres. Mais n'était-ce pas exclure volontairement l'élément de variété et de diversité qui peut rendre la lecture d'un livre comme celui-ci facile et attrayante? En même temps auraient disparu une foule de détails curieux, parfois même importants, de l'histoire théâtrale. Telle pièce, par exemple,

qui ne laissa pas de trace, servit de début à tel acteur ou telle actrice devenus célèbres depuis ce temps-là. Parfois même, l'œuvre imparfaite ou bafouée renfermait un embryon qui, fécondé par des soins plus habiles, a pris et gardé sa place au soleil de la rampe.

Beaucoup plus sérieux est le scrupule qui m'a longtemps tourmenté et qui ne me laisse pas encore absolument tranquille. J'ai la certitude d'avoir été toujours, d'être demeuré un juge intègre et sincère. Il ne se peut donc que je n'aie pas exprimé, en mainte occasion, des jugements exempts de malveillance, je l'affirme, mais non de sévérité. Les plus grands et les meilleurs de mes contemporains, qui avaient le droit de s'en plaindre, m'ont fait la grâce et l'honneur de me les pardonner. Ne vais-je pas soumettre à une nouvelle épreuve leur clémente et amicale magnanimité? Voilà réellement le seul obstacle devant lequel je pusse reculer. Mais, en relisant cette longue série d'appréciations qui se complètent, s'expliquent et s'éclairent l'une par l'autre, je n'en trouve aucune que je doive regretter d'avoir écrite à son heure. Que si le cas se fût présenté, ou bien j'aurais supprimé le passage injuste et par conséquent coupable, ou bien j'en aurais fait amende honorable en public, fièrement et loyalement.

Je m'assure, au contraire, que les écrivains illustres ou considérables que j'ai le plus longuement et le plus vigoureusement discutés en raison directe de leur valeur intellectuelle et de leur force de résistance, sont ceux-là même que j'ai admirés et loués aussi avec le plus de conviction et de chaleur d'âme, ceux que je me suis fait un devoir de défendre, aux jours de tempête, contre les injustices, les préventions, les résistances peu éclairées, qui assaillent parfois les ouvrages les plus rares comme les plus solides renommées.

Cela dit, je m'abandonne, sans plus de phrases, à mon nouveau lecteur, celui du livre. Puisse-t-il m'accueillir aussi favorablement que celui du journal ! Je me présente à lui sous le couvert d'une puissante, imposante et radieuse escorte. La sultane Scheherazade de mes Mille et une Nuits s'appelle légion. Le critique s'efface pour laisser la parole aux inventeurs et aux conteurs, aux poètes tragiques et comiques, aux dramaturges et aux vaudevillistes aussi, dont j'ai fidèlement analysé les conceptions sublimes ou folles, terribles ou fantasques, touchantes ou bouffonnes. Paraissez, Eschyle, Sophocle, Euripide, Sénèque, Térence et Plaute, Shakespeare et Victor Hugo, Corneille, Molière, Racine, Voltaire, Regnard, Le Sage et Marivaux, Alfred de

Vigny, Alfred de Musset, les deux Dumas, Émile Augier, Théodore Barrière, Henry Mürger, Victorien Sardou, Théodore de Banville, Auguste Vacquerie, Paul Meurice, Octave Feuillet, d'Ennery, Labiche, Henri Meilhac, Ludovic Halévy, Gondinet, Albert Millaud, François Coppée, Philippe Gille, Catulle Mendès, et tout ce que la France a produit de vaillant! Vous êtes mon inépuisable Scheherazade, et vous séduirez sans peine ce Schariar intelligent et débonnaire, qui s'appelle le Public.

13 octobre 1884.

Auguste VITU.

LES
MILLE ET UNE NUITS
DU THÉATRE

I

Gymnase. 10 octobre 1871.

LA VISITE DE NOCES
Comédie en un acte, par M. Alexandre Dumas fils.

Je regarde comme une espèce de bonne fortune, au moment où je reprends, non sans quelque émotion, la plume du critique que j'avais abandonnée depuis ma première jeunesse, de rencontrer tout d'abord la personnalité puissante de M. Alexandre Dumas fils.

Parmi les écrivains éminents qui ont frappé de leur empreinte le théâtre contemporain, M. Alexandre Dumas fils est certainement l'une des physionomies les plus originales. Il marche en dehors des traditions et ne semble pas les connaître. Les classiques, s'il les a lus, et je ne puis douter qu'il ne les ait étudiés de près, n'ont laissé cependant aucune trace dans son œuvre. Comme tendance, comme idées, comme qualités et comme défauts, il appartient exclusivement à son époque; comme manière, il n'appartient qu'à lui-même.

On peut discerner, dans l'œuvre d'un observateur, d'un moraliste, tel que doit être l'écrivain dramatique

qui n'a pas abandonné, comme Scribe et ceux de son école, tout commerce avec la pensée, trois choses parfaitement distinctes, quoique se confondant sans cesse et concourant au même but : une peinture, un jugement, un idéal.

Dans une carrière de vingt ans à peine, laborieusement et glorieusement remplie, M. Alexandre Dumas fils est parti de *La Dame aux camélias*, peinture pure et simple, sans commentaires, d'une réalité passionnée, pour arriver, en passant par des œuvres à la fois pittoresques et critiques, comme *le Demi-Monde* et *le Père prodigue*, aux *Idées de madame Aubray*, œuvre de discussion et de conclusion philosophique, où l'auteur prend plus souvent la parole pour son propre compte que pour le compte de ses personnages, et se préoccupe décidément de prouver plutôt que de peindre.

M. Alexandre Dumas fils, parvenu, grâce à d'éclatants et durables succès, aux plus larges perspectives de son art, paraissait pour ainsi dire sur le point d'en sortir pour se consacrer à la philosophie pratique et à la morale sociale, c'est-à-dire à la science, peut-être supérieure à l'imagination, où du moins plus utile, mais aussi sa cruelle ennemie, car elle ne s'en empare que pour la maîtriser et l'étouffer.

Où chercher le secret de cette transformation graduelle des facultés d'un artiste que son origine, que son éducation, que les circonstances particulières de son entrée dans la vie semblaient vouer fatalement aux succès rapides et éphémères de la littérature courante, et qui, par une suite d'efforts constants, par une volonté réfléchie, s'est engagé dans l'étude des plus difficiles et des plus graves problèmes ? Ce secret, on ne le trouverait, je crois, que dans l'intimité d'une biographie qui ne m'est pas assez connue pour que je m'y hasarde, mais qui n'est pas assez murée pour que je n'en devine certaines phases et certains résul-

tats. Alexandre Dumas fils, s'il l'avait voulu, aurait pu se contenter de rester le fils de son père, littérairement parlant. Il a voulu être autre chose et il y a réussi. Mais cette autre chose, c'est exactement le contraire de son père. Il semble que toute l'expérience de la vie, que l'auteur des *Mousquetaires* jetait par la fenêtre comme un inutile grimoire, ait été soigneusement recueillie par l'auteur du *Père prodigue*. Pour tout dire, en un mot, à mesure que le père prenait des années sans vieillir, c'était le fils qui devenait sage.

On sent et l'on suit cette impression dans le choix successif des héros de ses comédies. C'est d'abord Armand Duval, la jeunesse qui déborde, la passion qui jaillit à tort et à travers ; puis Olivier de Jalin, n'est-ce pas déjà un Armand Duval désabusé, devenu sceptique parce qu'il a été trompé, quoique demeuré indulgent parce qu'il a été aimé ? Et c'est encore un Olivier de Jalin, un peu refroidi, c'est-à-dire un Armand Duval décidément en retraite, que cet *Ami des femmes*, l'un des types les plus singuliers, les plus curieux et les moins compris d'une riche galerie.

Un désenchantement complet, une appréciation positive des choses de la vie, des faiblesses et des entraînements du cœur, aussi nette, aussi désespérante que celle de l'expert qui, d'une voix impassible, évalue quinze francs le Raphaël inédit sur lequel l'amateur candide avait rêvé les trésors de Golconde, tel est le bilan de M. Alexandre Dumas fils dans sa seconde manière. On a souvent comparé les réparties vives et amères à des flèches barbelées qui vibrent dans l'air avant de frapper la victime. Les *mots* d'Alexandre Dumas fils ressemblent plutôt aux sifflements des couteaux que les peuples du Midi lancent avec tant d'adresse et qui pénètrent à quinze pas les parois les plus dures. C'est un éclair froid qui

éblouit l'œil et fait éprouver le frisson nerveux des coupures nettes dans une chair vive. Il y a quelque chose de cruel dans la lucidité de cet esprit sagace qui ne se trompe quelquefois que parce qu'il manque d'illusions. L'homme pour être vertueux, la femme pour être sage, ont besoin qu'on les aide par un peu de crédit.

C'est peut-être pour avoir entrevu cette vérité que M. Alexandre Dumas fils a hâté le pas vers une troisième manière, et il a trouvé une vision inattendue sur son chemin de Damas. La rencontre de M. Alexandre Dumas fils avec le catholicisme est à coup sûr l'un des épisodes les plus instructifs de l'histoire littéraire de ce temps. Elle a remué dans son cœur les fibres de la pitié ; elle y a versé des sentiments nouveaux, source de toute grandeur morale dans la vie et de toute émotion dans l'art...

Me voilà bien loin de *la Visite de noces,* sur laquelle le rideau va se lever et dont je rendrai compte tout à l'heure. A vrai dire, je n'imagine pas qu'une pièce en un acte puisse servir à un degré quelconque la renommée de l'auteur ; que l'idée soit proportionnée au cadre, elle est sans importance ; qu'elle le dépasse, elle le brise et donne le sentiment d'une chose disproportionnée et par conséquent mal venue. Je vous dirai tout à l'heure si le Gymnase a eu tort ou raison de faire violence à M. Alexandre Dumas fils en l'obligeant à déranger son public d'amis et d'admirateurs sans leur pouvoir assurer l'emploi complet de leur soirée.

En tout cas, puisqu'il s'agit d'une *Visite de noces,* nous savons d'avance que deux des personnages ne se marieront pas, puisque la chose est faite. C'est toujours cela de gagné sur la poétique ordinaire des comédies en un acte, avec ou sans couplets.....

Ma seconde hypothèse était la bonne. L'idée a brisé

le cadre et troublé finalement la quiétude d'un public qui ne s'attendait pas à rencontrer, sous un titre inoffensif et riant, une étude prodigieusement accentuée, poignante, flambante et sanglante sur ce vieux fonds commun du théâtre ancien et moderne : l'adultère. Cela est traité à la façon d'une thèse dialoguée, qui pourrait avoir pour titre : « La punition de la femme coupable par la désillusion », ou bien encore : « L'amour vaincu par le mépris. »

Je m'empresse de le dire : la pièce, écoutée avec une attention bienveillante et pour ainsi dire respectueuse, s'est vue, d'un bout à l'autre, saluée d'applaudissements qui s'adressaient en même temps à l'auteur et à des interprètes fort remarquables. Mais les impressions étaient complexes, incertaines, confuses ; bref, l'œuvre, supérieurement exécutée par une plume qui a l'art de tout dire, soulèvera, je le crois, une controverse dont je vais exposer ici les éléments.

La scène se passe dans une maison de campagne où Mme de Morancé, veuve depuis un an, attend, en la compagnie d'un ami sûr et dévoué, M. Lebonnard, la visite que lui doit un voisin de campagne, M. le comte de Cigneroy. C'est la visite de noces. M. le comte de Cigneroy présente à Mme de Morancé la comtesse sa femme, et leur bébé, charmant enfant qui pèse déjà six livres et ne s'endort qu'au son de la musique. Pourquoi M. et Mme de Cigneroy ne font-ils leur visite de noces qu'après la naissance de leur premier enfant ? C'est ce que j'ignore, soit que l'auteur ne l'ait pas expliqué, soit que l'explication m'ait échappé.

La situation entre M. de Cigneroy et Mme de Morancé est délicate, car M. de Cigneroy a été l'amant de Mme de Morancé et il l'a abandonnée. L'amour de cette femme charmante, sincère et spirituelle, le fatiguait ; attiré par la saveur âcre du fruit défendu, car Mme de Mo-

rancé n'était pas encore veuve, M. de Cigneroy avoue qu'il n'eût pas songé à elle si elle eût été fille, et qu'il ne l'aurait pas épousée si elle fût devenue veuve au cours de leur liaison.

Jusque-là, M. de Cigneroy se révèle à peu près un homme comme un autre, égoïste, banal, au cœur vide, et ne demandant à des amours jusqu'à un certain point difficiles ou périlleuses que la nouveauté de la sensation. C'est pourtant cette variété mondaine du capitaine Phœbus et du capitaine Clavaroche, deux types très connus, qu'Alexandre Dumas fils s'est plu à développer, à pousser logiquement jusqu'à sa dernière conséquence, c'est-à-dire jusqu'à la dépravation intellectuelle et morale, jusqu'à la honte, jusqu'à l'horreur ; et, ce qui est pis sur la scène du Gymnase, jusqu'au dégoût.

Oh ! je ne le conteste pas, la leçon d'anatomie est donnée de main de maître, et je n'en connais pas de si osée depuis le général Hulot des *Parents pauvres*.

Après avoir averti le lecteur, je puis continuer mon analyse.

L'ami Lebonnard, disgracié de la nature, mal vu des femmes qui le jugent d'après son tailleur, a voulu profiter de la visite attendue des Cigneroy pour guérir Mme de Morancé de la profonde blessure creusée par l'abandon de son amant. Il s'agit d'une épreuve, et cette épreuve, voici en quoi elle consiste.

Lorsque Cigneroy a suffisamment exposé en long et en large ses théories sur l'inanité des liaisons coupables, dont le souvenir même tombe en poussière devant les joies permises et sanctifiées de l'amour conjugal, — car Cigneroy fait profession d'adorer son aimable petite bécasse de femme et son bébé de six livres qui comprend déjà tout, — Lebonnard s'empresse d'enchérir sur la perfidie et la versatilité des femmes ;

il fait entrevoir à Cigneroy que M^me de Morancé a eu un autre amant, un Espagnol, don Alphonse ; puis un second, lord Cleveland ; puis un troisième, qui n'est autre que lui-même, le grotesque, l'inavouable Lebonnard. « — Alors, nous sommes quatre, s'écrie Cigneroy ; eh bien ! faisons un whist... »

Mais, au fond, la colère le gagne. Le voilà jaloux rétrospectivement de cette femme qu'il n'aimait plus, et qu'il n'avait jamais qu'imparfaitement aimée lorsqu'il la croyait pure pour tout le monde et faible pour lui seul.

Une fois sa passion rallumée, Cigneroy veut une explication ; il l'aura. M^me de Morancé, obéissant aveuglément au plan tracé par Lebonnard, se laisse accuser, insulter presque. Loin de contester ou de nier, elle avoue les tristes écarts qui lui sont reprochés, et dont elle se justifie, de celui-ci par l'ennui, de cet autre par l'abandon, de cet autre encore par l'ambition d'une pairie britannique et d'une immense fortune.

Mais, à mesure que se poursuit cette douloureuse, cette humiliante confession, qui devrait briser l'âme de l'amant trahi, le pousser aux extrémités d'une atroce fureur ou d'un invincible désespoir, Cigneroy se sent épris d'une flamme nouvelle. Il brûle maintenant de posséder de nouveau celle qui a été possédée par tant d'autres. Ses sens exaltés le jettent dans le piège, et il fait à M^me de Morancé le serment qu'elle lui impose sur sa « parole d'honneur » de fuir avec elle à l'étranger, en abandonnant sa femme et son enfant.

La nouveauté, l'étrangeté de cette scène, conduite avec autant de talent que d'audace, n'ont pu cacher au public le côté abominable de la situation ; il ne s'agit plus ici ni d'amour ni de passion, mais simplement du vice et des effets physiologiques du vice sur une organisation dépravée.

Le goût des femmes perdues, — le vieux mot énergique et gaulois arrive sur les lèvres de Lebonnard, et peu s'en faut qu'il ne soit prononcé sur la scène du Gymnase, — voilà ce qui caractérise le comte de Cigneroy. Mais, je le répète, ce n'est pas là un caractère, c'est un vice, presque une difformité physique, du ressort de certains cabinets spéciaux.

Je voudrais me tromper et me prouver à moi-même que j'exagère ; mais je ne le pourrais pas, car M. Alexandre Dumas fils a pris ses précautions et appuyé le crayon avec une telle vigueur qu'il n'y a pas moyen de s'y méprendre.

Après une magnifique explosion de mépris, de colère et de dégoût qui a le double avantage de fournir un superbe mouvement à Mlle Desclée, et de soulager un peu le public, oppressé par une espèce de cauchemar ignoble, Lebonnard, resté seul avec son ancien ami, lui avoue la vérité toute simple. C'est une comédie, une triste comédie, qu'une femme désespérée a jouée pour punir celui qu'elle aime encore ; jamais elle ne l'a trahi, elle n'a jamais aimé que lui ; don Alphonse est un personnage chimérique ; elle n'a de sa vie adressé la parole à lord Cleveland ; et, quant à lui, Lebonnard, est-ce qu'on aime un être fabriqué, bâti, coiffé, habillé comme lui ?

Il faut voir et admirer (sous toutes réserves) la gamme des impressions ressenties par ce misérable Cigneroy. D'abord, il n'en croit rien. « — Je la connais, celle-là ; on avoue la vérité dans un accès de franchise, puis, lorsqu'on voit que la vérité a porté trop à fond, on essaye de se rattraper et de nier. Mais tu ne m'y prendras pas. » Cependant l'insistance de Lebonnard l'étonne : « — Comment, ni l'Espagnol, ni l'Anglais, ni toi-même... Allons ! allons ! conviens qu'il y a quelque chose... Non ? Comment, il n'y a rien, rien du tout ?... »

— « Rien, sur l'honneur, je te le jure ! M^me de Morancé n'a jamais aimé que toi ! »

— « Eh bien ! alors, reprend cyniquement ce drôle qui se croit le plus intact des hommes du monde, du moment où M^me de Morancé est une honnête femme, ce n'est pas la peine que je l'enlève pour vivre avec elle ; j'ai la mienne. »

Et il repart pour Paris avec sa femme et le bébé.

Telle est cette œuvre étrange, ingénieuse, paradoxale, attachante, révoltante, que le public parisien n'aurait soufferte d'aucun autre que de ce maître du théâtre qui l'a dominé moins par son habileté que par sa témérité même et par l'étonnante précision de ses coups les plus périlleux.

J'ai entendu dire autour de moi que la pièce était immorale. Certes, elle n'est pas d'une impression saine, bien que l'auteur ait cru porter le jugement définitif sur les liaisons adultères : « la haine chez la femme et chez l'homme l'oubli ». Cigneroy, à vrai dire, n'est plus un homme ; sous des dehors élégants, c'est simplement une brute. Et c'est là justement par où pèche, à mon sens, le théorème construit par M. Alexandre Dumas fils.

Comment une femme distinguée, chaste, réservée, charmante à tous égards, a-t-elle pu rester pendant trois ans la maîtresse de ce triste sire, qui n'a qu'un cervelet à la place du cœur, sans le juger et sans se juger elle-même, c'est-à-dire sans prévoir l'avenir et l'effondrement final de son amour dans les marais sans fonds du mépris ?

Mon opinion sincère, la voici : une étude admirable et profonde par parties, étincelante toujours, est une chose bien différente d'une pièce de théâtre ; elle est plus ou moins, mais elle est autre et ne remplit pas les conditions nécessaires de l'art dramatique, même lorsqu'elle les dépasse.

La pièce est jouée avec ensemble par tous les acteurs, avec un sentiment profond et un art particulier de composition par Mlle Desclée. Raynard, très original dans un rôle dont le point de départ et le point d'arrivée demeurent insaisissables, est aussi mal habillé que le comporte le personnage. Landrol joue gaiement et avec une inconscience très naturelle le personnage de Cigneroy qui, par bonheur pour son interprète, ne devient absolument odieux et insoutenable qu'au moment de partir.

Toute réflexion faite, je crois à un succès d'indignation et d'argent.

II

ODÉON. 11 octobre 1871.

LES CRÉANCIERS DU BONHEUR
Comédie en trois actes, par M. Edouard Cadol.

JEAN-MARIE
Comédie en un acte en vers, par M. André Theuriet.

Les Créanciers du bonheur ! un joli titre qui esquisse un joli sujet, sur lequel chacun peut rêver quelques variantes agréables d'après ses souvenirs personnels. L'idée, vous la voyez d'ici : c'est que le bonheur est un capital sur lequel les quémandeurs, les envieux, les jaloux, les corsaires de tout bord et de tout pavillon s'abattent comme des oiseaux pillards sur un arbre chargé de fruits mûrs. La plupart n'en veulent qu'au coffre-fort de l'homme heureux, car le bonheur sans opulence n'attire guère les regards ; mais si le coffre-fort résiste, on en tente l'assaut, et tout y passera,

votre considération, votre honneur, votre cœur et votre âme ; on violera vos secrets, ceux de votre femme et de votre fille, pour vous les revendre au comptant ; et votre bonheur, effeuillé, souillé par des mains impures, ne sera plus qu'une ruine démantelée, qu'un vain et amer souvenir.

Ce thème n'est pas jusqu'au bout ni dans tous ses développements possibles celui de la comédie de M. Cadol, qui a choisi un cas particulier, assez rare et assez déplaisant, du malheur possible des gens heureux.

Le héros de M. Cadol, c'est le banquier Lefresne ; le bonheur habite sa maison, non parce qu'elle renferme des millions laborieusement et honnêtement gagnés, mais parce qu'une étroite affection unit le père et le fils dans une confiance inexprimable et inaltérée. Le début de la pièce avait plu : c'est un défilé de créanciers sans titres, qui prétendent tirer à vue sur la caisse de Lefresne, celui-ci parce qu'il est son cousin, celle-là parce qu'elle est sa tante et que si elle ne lui eût donné de bons conseils dans son enfance, il fût devenu un mauvais sujet ; donc il lui doit tout ; enfin, arrive d'Amérique l'ancien camarade de jeunesse, qui n'a pas plus réussi dans les placers du Nouveau-Monde que dans les études de l'ancien, et qui compte sur le riche, sur l'heureux Lefresne pour se refaire une pacotille sous la forme d'un cabinet d'affaires.

Tout ce petit monde, amusant d'ailleurs, mais observé superficiellement et mollement dessiné, n'a ni plus de portée ni plus de relief que les figurines vieillottes du répertoire de Picard et d'Alexandre Duval, aujourd'hui bien oubliées. Rien de piquant, rien de nouveau ni de renouvelé.

Toutefois, c'est l'intrigue de la comédie qui revient d'Amérique avec l'ami Semblerose. Ce Semblerose, qui a fait tous les métiers, excepté ceux qui auraient

pu l'enrichir, méprise considérablement Lefresne, parce qu'il l'a connu très malheureux, n'ayant pas de souliers et couchant dans une soupente. Il paraît que Lefresne, marié de bonne heure, a été trompé par sa femme, dupé par un ami qui s'appelait Ferdinand, et ruiné par tous deux.

Semblerose rapporte des nouvelles de ce Ferdinand qui s'est fait pendre à Valparaiso en grande cérémonie, et qui l'a chargé d'une lettre cachetée pour une fille qu'il avait abandonnée en France et qui a mal tourné.

J'avoue que cette histoire pourrait être plus claire ou mieux trouvée. Mais c'est de là que va sortir, au dernier moment, le bout de drame qui a préservé l'ouvrage d'une destinée fâcheuse.

Lefresne doit marier son fils Henri à une demoiselle Angèle ; la cousine Zoé voudrait détourner la main de ladite demoiselle Angèle au profit de son propre fils Augustin, qu'elle essaye de faire doter par Lefresne. N'y réussissant pas, elle coalise son dépit avec l'ingratitude de Semblerose ; et ces deux êtres, simplement ridicules au début, deviennent subitement des coquins qui vont exposer la maison Lefresne à un ignoble chantage : sauf à redevenir ensuite des âmes honnêtes et sensibles pour les besoins du dénoûment.

Le secret pour empêcher Henri d'épouser Angèle est très simple : Henri n'est pas le fils de son père, il n'est que le fils adultérin de Mme Lefresne et du pendu Ferdinand. On lui demande de l'argent en échange des lettres qui établissent cette honteuse filiation. Henri, qui est un honnête homme, prend la résolution de se soustraire à de misérables tentatives en quittant la maison de celui qu'il avait toujours appelé son père et en rompant le mariage. Vainement Semblerose, redevenu la perle des amis, a-t-il racheté les lettres de Ferdinand (et ce, par parenthèse, avec l'ar-

gent que lui a donné Lefresne, ce qui me semble raide), Henri ne veut pas voler une place qui ne lui appartient plus. Il va partir...

A ce moment, un personnage assez maussade, caricature sans vraisemblance et sans couleur qui figure dans la pièce à titre de grand-père de Mlle Angèle, explique brutalement à Lefresne que le mariage est devenu impossible puisque Henri n'est pas son fils. Tableau !

« — Je le savais ! » répond stoïquement Lefresne, répétant ainsi le mot du grand-maître dans *les Templiers* de Raynouard et du vieux Boutin dans *la Poissarde*. Cet enfant, il l'a élevé, il l'a aimé, il en a fait un honnête homme ; il le tient pour son fils, pour la chair de sa chair ; et, au milieu de l'attendrissement général, Henri épouse Angèle. Les créanciers du bonheur n'ont pas été payés, mais ils sont touchés de la grâce et ils donnent quittance.

Ce serait tromper M. Cadol et le mal servir que de louer un ouvrage très faible et surtout très négligé. Le travail nécessaire manque ; des caractères qui promettaient d'être amusants, tels que celui d'Augustin dans la première scène du premier acte, s'effacent tout à fait dans la suite, l'auteur ne s'étant pas donné la peine d'achever l'esquisse commencée. Mais ce ne sont là que des vétilles auprès de l'erreur capitale qui permet à M. Cadol d'imaginer qu'un homme de cœur élèvera tranquillement comme son enfant le fils de l'amant de sa femme, et dira ensuite à ce fils, dont la vue lui rappelle éternellement un souvenir d'opprobre et de trahison : « — Mon ami, ce n'est pas notre faute ».

Ces choses-là se disent tranquillement, naïvement en plein théâtre, devant quinze cents personnes honnêtes, qui ne s'en étonnent pas du tout. Et l'on prétendra que *la Grande Duchesse* est immorale. Allons donc !

L'acteur qui est venu annoncer que *Jean-Marie* était « le premier ouvrage dramatique » de M. André Theuriet, a annoncé un fait très contestable. J'en appelle à M. Theuriet lui-même, qui est un poète trop distingué, c'est-à-dire un homme d'une trop haute intelligence pour se persuader un seul instant qu'une élégie ou, comme on disait au dix-huitième siècle, une héroïde dialoguée, soit l'équivalent d'un ouvrage dramatique.

Thérèse, fiancée au matelot Jean-Marie, croit qu'il a péri dans un naufrage; elle a épousé par reconnaissance le vieux Joël, qui l'a sauvée de la misère. Un matin, Jean-Marie revient; il n'épargne ni les douces paroles, ni les supplications pour réveiller au cœur de Thérèse les sentiments d'autrefois; mais, après une lutte qui n'est ni bien vive ni bien longue, Thérèse, fidèle au devoir, ordonne à Jean-Marie de s'éloigner pour ne jamais revenir. Jean-Marie obéit avec facilité, et le rideau tombe au bruit d'applaudissements sympathiques qui s'adressent au talent élevé, sévère et même un peu triste de M. André Theuriet.

III

Vaudeville. 17 octobre 1871.

L'ENNEMIE

Comédie en trois actes, par MM. E. Labiche et Delacour.

L'Ennemie, vous l'avez bien compris d'avance, ami lecteur, c'est l'ennemie de la femme, des enfants, de la famille entière, c'est, en un mot, la maîtresse du

mari : la lutte entre la femme et la maîtresse, tel est le sujet de la pièce. Supposez la femme ardemment jalouse, supposez la maîtresse follement éprise, et vous avez un drame. Les aimables auteurs de la pièce nouvelle ne l'ont pas entendu ainsi.

Ils ont commencé par simplifier excessivement le problème, en choisissant l'ennemie de Mme Mongrol parmi les plus viles et les plus abjectes prêtresses de la galanterie tarifée. Mlle de la Bondrée, artiste dramatique, est avant tout et surtout l'ennemie de la propriété ; c'est pour de l'argent qu'elle est infâme et qu'elle est charmante, si l'on veut, au gré du consommateur. C'est aussi pour de l'argent qu'elle quitte M. Mongrol au dénoûment. Mais n'anticipons pas sur les événements peu compliqués qui défrayent ces trois actes.

C'est au milieu de la caverne où l'araignée Blanche de la Bondrée tend sa toile que s'engage l'action. La caverne est richement ornée : rideaux ruchés aux fenêtres, meubles de Boulle, garniture de cheminée rocaille, torchères de bronze garnies de bougies roses. La main d'un habile tapissier a laissé son empreinte sur ce nid élégant.

Mais ce tapissier présente des notes formidables, que Mlle de la Bondrée néglige de payer, bien qu'elle en ait reçu le montant de son ami le plus intime, qui n'est connu que sous le pseudonyme de Fortunio. N'imaginez pas que Blanche soit prodigue ; pas du tout ; elle achète de belles et bonnes actions de chemins de fer, des actions d'Orléans, s'il vous plaît, avec les quinze mille francs destinés au tapissier ; et comme cet industriel commence à envoyer du papier timbré, Blanche se demande si elle découvrira en temps utile un nouveau pigeon disposé à se laisser arracher une plume de quinze mille francs, ou si l'amoureux et candide Fortunio payera deux fois.

A travers le logis de M^lls de la Bondrée, où d'infimes cabotins, tels que celui qui joue Potiron II dans une féerie à la mode, oublient quelquefois leur bonnet de nuit et leur porte-cigares, se promène un personnage singulier, que l'on appelle simplement le marquis ; car, selon l'humoristique observation de ce même personnage, dans le salon de Blanche tout le monde se fait un honneur de cacher son nom.

Ce marquis sans marquisat, et qui n'est en réalité qu'un bon bourgeois nommé Valladon, est sorti le cinquante-deuxième de l'Ecole polytechnique et n'a suivi d'autre carrière que celle de la galanterie. Triplement ruiné de cœur, de corps et de bourse, car il ne lui reste qu'un capital de deux cent mille francs heureusement inaliénable, le marquis est souffert chez Blanche à titre d'invalide de l'amour ; il reçoit les visiteurs en l'absence de madame, il allume les bougies et casse le sucre. Le type est plaisant ; il relèverait presque de la comédie de caractère s'il était peint avec des nuances plus fines. D'ailleurs, il moralise, discute sur ses vices, conseille ceux des autres et finit par préserver la vertu des rosières. C'est un ci-devant Desgrieux qui devient Desgenais en vieillissant.

Mais que son expérience est arriérée, qu'elle est distancée par les combinaisons précoces et supérieures du jeune vicomte de Fifaret ! Celui-là se vante d'être invulnérable, impénétrable aux racines pivotantes des carottes les mieux tirées. Il a « son truc ». S'il ne faut « y aller que d'un billet de cinq cents », passe encore ; il jouit de quarante mille livres de rentes. Mais, si l'on essaye de l'élever dans les régions éthérées et cythérées, où les billets de banque se comptent par paquets de mille, serviteur de tout mon cœur.

Aussi, lorsque Blanche de la Bondrée arrive à lui révéler le secret de ses ennuis, et laisse échapper le chiffre fatal de quinze mille francs : — « Très bien,

madame, répond avec sang-froid le jeune Fifaret, je vais consulter mon conseil de famillle, j'avais oublié de vous dire que je suis interdit. » C'est « son truc ». Que ce ton, que ce langage, que ces tableaux de mœurs — sans mœurs — ne vous fassent pas jeter les hauts cris, cher lecteur. J'ai jugé, par la joie qui régnait sur tous les visages, que les mystères du boudoir de M{lle} de la Bondrée auraient pu devenir l'objet d'une exploration plus minutieuse encore sans effaroucher personne.

Donc, M{lle} de la Bondrée, qui tout à l'heure se laissait embrasser par M. de Fifaret, le jette à peu près à la porte. Il ne lui reste plus qu'à exciter la jalousie de Fortunio pour lui arracher une seconde fois les quinze mille francs du tapissier ou plutôt les vingt mille francs, car, plus le moucheron se montre confiant et docile, plus l'araignée se fait vorace.

Mais à peine Fortunio a-t-il signé un bon sur la Banque, qui complète une somme de quatre-vingt mille francs dévorée en deux mois, qu'une révélation écrasante fait écrouler ses illusions. Un garçon de café vient réclamer le porte-cigares oublié par Potiron II, et que l'infortuné Fortunio avait accepté comme un souvenir brodé par la main de sa maîtresse.

Alors les larmes jaillissent des yeux de ce notable commerçant, de cet honnête marchand de soieries ; alors il pense à sa ruine commencée, à sa chère femme trahie, à ses petits enfants délaissés. Il se fait honte à soi-même et jure de ne plus remettre les pieds chez la coquine, chez la drôlesse qui a pour jamais brisé son cœur, C'est le marquis qui se charge d'annoncer cette résolution à M{lle} de la Bondrée.

« — Bàh ! répond cyniquement cette aimable personne, à cinquante ans on revient toujours. »

Tel est le premier acte, exposition lente, détaillée, mais en somme amusante, d'une action qui sera dorénavant très courte.

Le second acte nous transporte naturellement chez le marchand de soieries, le Fortunio de la rue du Helder qui s'appelle M. Mongrol dans le quartier de la rue des Bourdonnais. C'est un tableau de famille des plus vertueux et des plus attachants; la mère, type accompli des dames du commerce, comme les nomme M. Michelet, travaillant toute la sainte journée avec des bouts de manches, habillant ses enfants pour l'école où va les mener le grand-père; n'ayant jamais porté une toilette, ne prenant jamais un plaisir autre que celui d'entendre et de voir ses enfants; enfin, aimant son mari sans partage, mais l'aimant d'un amour simple, tranquille, « comme on aime le bon pain ».

Ce genre d'amour étant donné maintient la comédie de MM. Labiche et Delacour dans des régions excessivement tempérées. Comme ce sont des gens de bon sens, qui savent conduire une idée jusqu'au bout, qu'arrive-t-il? C'est qu'à l'instant cruel où Mme Mongrol apprend que son mari lui a donné une rivale, elle court chez cette femme pour lui redemander, non pas son mari, mais le père de ses enfants.

Le public n'assiste pas à cette première entrevue. Il apprend seulement par un récit que Mlle de la Bondrée a joué la comédie de l'attendrissement et du repentir; mais quelle folie de croire aux protestations d'une pareille vendeuse d'amour!

Mme Mongrol acquiert bientôt la preuve que l'actrice ne tient pas sa parole et qu'elle cherche à reprendre son amant. Alors la femme outragée attire Mlle de la Bondrée dans un piège...

Je vous ai prévenus : ne vous attendez à rien de violent, je ne voudrais pas dire à rien de dramatique. Les choses se passent, en effet, le plus tranquillement du monde; Mme Mongrol offre à l'impure courtisane la rançon de son mari, quarante mille francs en actions d'Orléans, pour renoncer à M. Mongrol.

La courtisane marchande; cela vaut pour elle quatre-vingt mille francs au bas mot.

« — C'est trop cher! s'écria enfin Mᵐᵉ Mongrol en jetant à la figure de Blanche le paquet d'actions d'Orléans qui appartiennent à la courtisane et qu'au premier acte elle avait confiées au marquis pour les vendre. Il me suffit que mon mari sache à quel prix vous mettiez son amour. »

« — Je suis jouée! » dit Mˡˡᵉ de la Bondrée, qui se retire avec l'attitude calme et méprisante que le vice, sûr de lui-même, garde en présence des honnêtes gens exaspérés.

M. Mongrol demande à sa femme un pardon qu'il obtient, mais qui ne se donne jamais qu'au théâtre. Dans la vie réelle, c'est autre chose.

J'ai oublié de dire que ces deux derniers actes sont égayés par les épisodes successifs que les auteurs ont su créer dans les rôles, parfaitement inutiles à l'action, de Valladon et de Fifaret, le marquis et le vicomte du premier acte. Valladon se laisse ramener au culte de la vertu par le désintéressement d'une jeune maîtresse de piano qui court le cachet pour nourrir son vieux père, et que Fifaret épousera probablement.

En résumé, la pièce est habilement faite. Si le premier acte est un peu pimenté, c'est que les auteurs ont voulu faire ressortir fortement le contraste entre le chaste intérieur de la femme honnête et l'atmosphère malsaine de la caverne où « l'ennemie » fourbit ses armes empoisonnées.

L'effet serait plus complet si le rôle d'un commerçant quinquagénaire, chauve, bêtement dindonné, pouvait prêter à l'attendrissement. M. Colson le joue avec intelligence, mais sans relief; c'est peut-être la faute du rôle plus que celle de l'auteur.

J'avoue que sous ce titre, *l'Ennemie*, je n'avais pas deviné que le rôle de la victime douce, dolente et

presque résignée, dût être réservé à M^lle Fargueil. Ce n'est pas la défensive, c'est l'offensive qui convient à son talent hardi, original, incisif. Elle s'est fait néanmoins applaudir dans un rôle qui ne la portait pas.

MM. Parade et Saint-Germain sont très amusants dans les leurs, remplis de mots heureux et d'une gaîté facile. Le rôle vraiment embarrassant de M^lle de la Bondrée a trouvé dans M^lle Bianca une interprète intelligente, qui a su reproduire avec une fidélité de bon goût les allures extérieures du personnage.

IV

Ambigu-Comique. 20 octobre 1871.

L'ARTICLE 47

Drame en cinq actes, par M. Adolphe Belot.

M. Belot vient de donner un démenti au préjugé qui veut que d'un bon roman on ne puisse tirer qu'un mauvais drame. *L'Article 47*, qui avait grandement réussi dans le feuilleton du *Peuple français*, s'est fait chaleureusement applaudir hier au soir sur la scène de l'Ambigu.

Cet article 47, introduit dans notre Code pénal par la loi du 28 avril 1832, est ainsi conçu : « Les cou-« pables condamnés aux travaux forcés à temps, à la « détention et à la réclusion, seront de plein droit, « après qu'ils auront subi leur peine, et pendant toute « la vie, sous la surveillance de la haute police ». Nos codes civils et criminels ont été plus d'une fois explorés

au profit du roman et du théâtre. Les forçats innocents ou tout au moins excusables, depuis *l'Honnête criminel* de Fenouillot de Falbaire, où nos grands-pères admirèrent Monvel, jusqu'au *Facteur*, où nos pères virent le triomphe de Saint-Ernest, ont défrayé cinquante mélodrames; la surveillance des condamnés libérés a fourni bien des pages à la littérature, et l'on n'a pas oublié le Jean Valjean des *Misérables*.

Il était donc permis de se demander si M. Belot parviendrait à renouveler un sujet dont les prémices avaient été cueillies par ses nombreux devanciers. Il a résolu le problème en se préoccupant moins des conséquences morales ou sociales de la loi répressive qu'en recherchant les situations émouvantes et tragiques dont elle est grosse et qui sont aussi variées que la vie humaine elle-même. Il a, par cela même, évité les déclamations contre le droit de punir et contre la société; il n'a pas versé dans l'ornière des philanthropes ni des socialistes humanitaires. Son héros a failli; il est puni durement; il accepte son sort comme une expiation légitime. C'est précisément parce que Georges Gérard du Hamel courbe la tête devant la société qu'il intéresse les spectateurs et les met de son parti dans sa lutte contre une destinée fatale; c'est parce qu'il s'est voué au repentir silencieux dans une obscurité voulue, qu'il conquiert les sympathies et le pardon des honnêtes gens.

Quel est donc le crime de Georges du Hamel? Le premier acte, qui se déroule en pleine cour d'assises, va nous l'apprendre. Voici les témoins à charge et à décharge, dont les récits forment la plus naturelle et la plus intéressante des expositions; le réquisitoire du ministère public et la plaidoirie de M^e Delille, avocat de l'accusé, complètent l'instruction de cette mystérieuse affaire.

Georges du Hamel, dans toute la jeunesse et la

fougue des passions, est revenu d'Amérique, amenant sa maîtresse, une femme de couleur nommée Cora, dont il est follement épris. Cette Cora, aussi blanche qu'une fille de Japhet, malgré la goutte de sang mêlé qui coule dans ses veines, est une terrible créature, ardente et calme à la fois, capable de tous les emportements et de toutes les audaces, mais aussi de toutes les ruses et de toutes les dissimulations.

Le jour même de son débarquement au Hâvre, elle a accepté pendant plusieurs heures le bras et les hommages d'un jeune fat du pays, Victor Mazilier, qui lui a fait visiter les villas d'Ingouville et de Sainte-Adresse, où elle paraissait vouloir se fixer, parce qu'elle est résolue à ne pas suivre Georges jusqu'à Paris. La médiocrité d'une existence qui ne lui donnerait pas le luxe et les jouissances qu'elle rêve lui fait peur. Telles sont les confidences qu'elle s'est laissé arracher par le jeune Havrais, fils d'un riche armateur.

Après cette promenade qui a excité la jalousie de Georges du Hamel, Cora a rejoint celui-ci à l'hôtel des Indes. Puis on a entendu un coup de feu ; on a pénétré dans l'appartement, et l'on a trouvé Cora étendue sur le parquet, défigurée par une affreuse blessure à la partie inférieure du visage, tandis que Georges, son revolver à la main, tentait vainement de se faire sauter la cervelle.

Quel est le secret de cette scène de meurtre ? Georges raconte, et c'est la vérité, que Cora, résolue à le quitter, lui a redemandé des traites dont il était le dépositaire ; qu'il a refusé de les rendre, afin de la retenir près de lui ; mais, que désespérant de vaincre sa détermination, ayant épuisé les menaces et les supplications, fou, égaré, la tête perdue, il avait saisi le revolver dont il était toujours armé suivant la coutume américaine, et avait fait feu devant lui sans viser.

Si sévère que l'on puisse supposer le jury de la

Seine-Inférieure pour les écarts d'une passion illégitime et indomptable, Georges du Hamel serait sans doute acquitté si ses déclarations n'étaient formellement contredites par Cora. Pâle et froide comme une morte, la tête enveloppée dans une mantille de dentelle dont les plis voilent savamment les traces profondes de sa blessure, Cora affirme devant le jury que Georges du Hamel lui a arraché par la force les soixante mille francs de traites qu'elle avait apportés d'Amérique; ses efforts pour les reprendre ont dégénéré en une rixe terminée par un coup de pistolet. Georges du Hamel n'est donc pas seulement un assassin, c'est aussi un voleur.

Vainement la malheureuse mère de Georges, vainement son défenseur essayent-ils de démontrer l'absurdité d'une pareille inculpation contre un jeune homme riche encore et qui se serait ruiné de gaîté de cœur pour celle qui se fait son accusatrice; leurs efforts n'aboutissent qu'à faire écarter par le jury la présomption de vol; mais le verdict est affirmatif sur la question d'assassinat; il est toutefois accordé au condamné des circonstances atténuantes. En conséquence, la cour prononce contre Georges du Hamel la peine de cinq années de travaux forcés.

Tel est ce premier acte ou plutôt ce prologue, qu'il fallait analyser avec quelque détail, puisqu'il contient en germe les développements ultérieurs du drame.

L'aspect de la cour d'assises, rendu avec une exactitude suffisante pour un si petit cadre, a eu pour le public l'attrait d'un vrai procès criminel. J'indique toutefois à M. du Hamel un moyen de cassation certain : c'est que le jury n'était pas au complet : il manquait un juré sur douze. C'est d'ailleurs le seul trait d'économie qu'on puisse, cette fois, reprocher au directeur M. Billion.

Lorsque le rideau se relève, huit ans se sont écoulés:

Cora, conduite à Paris, et lancée par Victor Mazilier, déguise sous l'éclat d'un luxe éblouissant les profonds mystères de sa vie et de son cœur. Environnée d'hommages qu'elle n'accepte pas, elle vit, sorte de reine interlope, des profits indirects du jeu d'enfer auquel se livrent dans sa maison les amis de Victor parmi lesquels un certain M. de Brive.

Ce M. de Brive a une fille, et cette fille, charmante, naïve, romanesque, s'est éprise d'un M. Georges Gérard, qui n'est autre chose que Georges du Hamel. Du Hamel était un nom nobiliaire que son père avait adopté comme plus sonore. Ainsi, Georges a été condamné sous un faux nom ; il se marie sous son nom véritable non sans avoir lutté ; mais son ancien défenseur, M⁰ Delille, consulté sur ce cas de conscience, lui indique le chemin le plus commode, et Georges qui adore Marcelle autant qu'il hait le souvenir de Cora se laisse aisément persuader. N'oublions pas que si le double nom de Gérard lui permet de se marier sans devenir faussaire, c'est également grâce à cette circonstance qu'il a pu éviter la surveillance à laquelle le soumettait l'article 47 du Code pénal, et venir se fixer à Paris dont la résidence est interdite aux libérés.

Voilà donc Georges allié à une excellente famille, marié à une femme charmante, riche, heureux, considéré. Mais un jour, son beau-père M. de Brive le prie de venir le prendre dans la maison où il passe ses soirées et ses nuits, c'est-à-dire chez Cora. Malgré sa résistance instinctive, Georges se laisse présenter à Mᵐᵉ de Camps.

On devine l'effet terrifiant de cette rencontre entre deux êtres qui ont été l'un pour l'autre à la fois victime et bourreau.

Cora veut avoir, cette nuit même, un entretien avec Georges. Dans cette scène de nuit, Cora se révèle toute entière ; elle aime Georges avec frénésie ; elle l'aime

plus ardemment encore qu'au temps même de leur jeunesse : « —Tu m'as défigurée pour que je n'aie plus d'amant, s'écrie-t-elle ; moi, je t'ai envoyé au bagne pour que tu n'aies plus de maîtresse ! »

Georges, que protègent à la fois et la révolte de son honneur à jamais perdu et son inviolable tendresse pour Marcelle, se sent glacé par la révélation d'un amour qui lui fait horreur. Et cependant il lui faut subir le pacte que lui impose Cora : il viendra chaque soir, chaque nuit, s'asseoir aux tables de jeu de Mme de Camps, ou bien Mme Georges Gérard saura que son mari a passé cinq années au bagne de Toulon.

Ces situations poignantes, qui avaient énergiquement saisi le cœur et l'esprit du public, aboutissent dans le quatrième acte à une série d'explosions profondément dramatiques.

Depuis que Georges est devenu l'hôte assidu, mais toujours sombre, de Mme de Camps, celle-ci a retrouvé une sorte de bonheur juvénile ; elle passe toutes ses soirées à étudier sur le visage de Georges les traces des souffrances qu'elle lui a infligées, et qu'elle voudrait effacer par des baisers et des larmes de plaisir. « — C'est une idée fixe ! » lui dit Victor Mazilier, qui, blasé sur les émotions parisiennes, prêt à les quitter pour le calme du Hâvre, et, d'ailleurs un peu gris ce soir-là, ne prend plus la peine de ménager son ancienne conquête. « — Prenez-garde, ma chère, l'idée fixe c'est la première étape de la folie ; et la folie vous savez où cela conduit, à la Salpêtrière ou à Charenton. » Ce n'est pas la première fois que l'exaltation mentale de Cora a été signalée ; elle le sait et s'en effraye.

C'est dans ces dispositions orageuses qu'elle s'efforce encore une fois de réveiller ou dans le cœur ou dans les sens de Georges les souvenirs d'une passion à jamais disparue. Vains efforts ; Georges adore Marcelle

et il outrage Cora qui, tout à l'heure encore, languisament abandonnée dans un rêve de tendresse et de bonheur, se relève comme la panthère blessée. La menace siffle sur ses lèvres, lorsque la présence soudaine de Marcelle, qui vient enfin chercher son mari dans l'antre de celle qu'elle croit sa rivale, change la face de la situation. Georges ne veut pas que Marcelle le croie infidèle. C'est par son secret qu'il est l'esclave de M{me} de Camps ; eh bien ! en livrant son secret, il brisera du même coup sa chaîne. Il raconte à Marcelle épouvantée sa passion pour Cora, le coup de pistolet du Hâvre, le procès, la cour d'assises, la condamnation, le bagne...

« — Vous me ferez savoir plus tard si vous me pardonnez, dit Georges à la pauvre jeune femme ; en ce moment, nous n'avons qu'une chose à faire, sortir d'ici. Prenez mon bras... »

Et comme Cora, exaspérée, se jette à corps perdu pour lui barrer le passage :

« — Vous êtes folle ! » s'écrie Georges en la regardant d'un regard implacable, qui la fascine et la fait reculer. Et il sort.

Il faut voir le mouvement, il faut entendre le cri de M{lle} Rousseil à cet instant du drame. Tout ce que laisse de terreur derrière elle la raison qui s'en va, l'actrice l'a exprimé d'un geste et d'un tressaillement. La salle entière en a subi l'effet. Avant cette scène la cause du drame était gagnée ; à partir de ce moment, elle remportait une victoire décisive.

La lutte de Cora contre la folie qui se dresse hurlante dans sa tête achève ce quatrième acte, tout palpitant d'une émotion sincère et qui n'emprunte rien aux effets vulgaires du métier. Mais avant de perdre complètement la raison, Cora a trouvé la force d'écrire au procureur général une lettre par laquelle elle dénonce Georges Gérard comme n'étant en réalité que

le nommé Georges du Hamel, forçat libéré en rupture de ban, c'est-à-dire en contravention à l'article 47 du Code pénal.

Comment, au cinquième acte, s'achève la destinée du malheureux Georges et de l'innocente Marcelle? Par un dénouement ingénieux et qui a ravi le public. M. de Brive, appelé par la justice chez Cora devenue folle furieuse, a trouvé la lettre adressée au procureur général et toute cachetée ; il a chargé Victor Mazilier de la faire parvenir, et celui-ci la remet intacte à Georges qui la brûle... Georges et Marcelle sont sauvés.

L'analyse qu'on vient de lire donne une idée de l'intérêt du drame, mais non de son mérite. Ce mérite se caractérise d'un mot : la sobriété. La déclamation, qui trouverait si aisément à se glisser en un pareil sujet, n'y a place nulle part. Le ton en est littéraire, parce qu'il est écrit dans une langue simple et forte, spirituelle souvent.

Rien de plus juste ni de mieux touché que le portrait des joueurs et l'analyse des sensations du jeu placée dans la bouche de Victor Mazilier, dont tout le rôle, si bien joué par M. Paul Clèves, est une véritable trouvaille.

La critique n'a-t-elle donc aucune observation à faire, aucune réserve à formuler? Je ne vais pas jusque-là. Il faut bien l'avouer, le second acte est faible, rempli de détails sans valeur pour la marche ultérieure du drame, tels que les deux consultations données par le docteur dont j'ai oublié le nom, qui est si bien grimé et qui prononce si mal.

On pourrait contester à l'auteur certaines combinaisons assez peu vraisemblables. Comment s'expliquer, par exemple, que le juge d'instruction et le parquet de Rouen n'aient pas connu le véritable état civil d'un inculpé qui n'avait alors aucun intérêt à le cacher?

Mais, n'insistons pas sur ces imperfections qui s'effacent dans le rayonnement du succès.

Quant à M{lle} Rousseil, je n'hésite pas à dire qu'elle s'est placée très haut dans cette soirée. La force et l'éclat, elle les possède, je ne les méprise pas, quoique ce ne soit pas ce qui me touche le plus ; mais l'art de se contenir, de garder le geste rapide et fin, l'accent mesuré de la conversation du monde, puis aussi d'exprimer sans emphase les voix intérieures de la tendresse et de l'amour dédaignés, ce sont là des qualités qui mettent M{lle} Rousseil hors de pair.

M. Régnier, qui joue Georges, a mis au service du personnage une physionomie un peu tourmentée et morose qui ne lui messied pas. Le quatrième acte lui est particulièrement favorable.

V

Odéon. 21 octobre 1871.

FAIS CE QUE DOIS

Épisode dramatique en un acte en vers, par M. François Coppée.

L'épisode dramatique ou plutôt la pièce de vers à trois personnages, dite ce soir par M. Dumaine, M{lles} Sarah et Jeanne Bernhardt, devait, dans la pensée de M. François Coppée, inaugurer la réouverture du théâtre de l'Odéon. La maladie de M. Beauvallet n'a pas permis, malheureusement, que ce projet se réalisât et que l'œuvre du poète se présentât au public à sa vraie place et à l'heure opportune.

M. Coppée a mis en présence une femme orpheline,

veuve et mère, qui veut s'exiler avec son fils pour détourner de sa jeune poitrine les balles qui ont frappé son père et son aïeul, et un vieux patriote, un maître d'école qui combat ce qu'il appelle une désertion. L'éloquent tableau des humiliations de la patrie change la détermination de la mère ; elle reste sur le sol natal, et, un jour, son fils sera l'un des vengeurs de la France.

M. François Coppée ne cherchait évidemment qu'un prétexte pour épancher ses douleurs de Français et de citoyen ; elles lui ont inspiré de beaux vers et de courageuses protestations.

Nos provinces perdues, nos villes saccagées sont venues tour à tour recevoir les couronnes funèbres, dues à leur vaillance et à leur malheur. On a beaucoup applaudi les vers suivants qui renferment une comparaison saisissante :

> Sait-il qu'on nous a pris l'Alsace et la Lorraine,
> Que Metz et que Strasbourg ont dû courber leurs fronts
> Sous le joug allemand et que nous en souffrons,
> Comme un soldat pendant sa vieillesse attristée
> Souffre encore dans sa jambe autrefois amputée !

Une acclamation unanime a salué ces autres vers d'un mouvement superbe, par lesquels M. François Coppée a flétri cette action exécrable : l'insurrection devant l'ennemi :

> L'émeute parricide et folle, au drapeau rouge,
> L'émeute des instincts, sans patrie et sans Dieu,
> Ensanglantant la ville et la livrant au feu,
> Devant les joyeux toasts portés à nos ruines
> Par cent mille Allemands debout sur les collines !

Glorifier nos morts, consoler nos ruines, relever l'espérance dans les cœurs, cela devait, à ce qu'il me semble, suffire, dans les circonstances présentes, à la

noble ambition du poète. L'appel aux armes, à la vengeance, lorsqu'il est fatalement stérile, ne convient pas à la vraie dignité d'un peuple qui mesure à ses malheurs d'aujourd'hui l'immensité de sa grandeur passée.

La prévision d'un troisième siège de Paris, au lendemain de la capitulation du 28 janvier et des incendies du mois de mai, la comparaison entre le vaisseau héraldique de la ville de Paris avec le vaisseau *le Vengeur*, l'exhortation aux Parisiens de se faire sauter avec ce que les Prussiens et les communards leur ont laissé de monuments et de murailles, tout cela dépasse le but. M. François Coppée aurait dû s'arrêter à temps.

Mais lorsque M. François Coppée se trompe, il lui reste la forme de ses vers qui sont d'une facture achevée. Personne aujourd'hui ne manie le mètre français avec une correction plus savante, avec une grâce plus délicate. Ils n'ont rien perdu en passant par la bouche de ses interprètes, sauf le zézaiement de M^{lle} Jeanne Bernhardt. Dumaine, chargé d'une tirade écrasante qu'il supporte avec une aisance d'athlète, a montré d'excellentes qualités de diction. Il peut jouer Agamemnon quand il le voudra.

VI

Comédie-Française. 23 octobre 1871.

Reprise de L'ÉTOURDI.

A ceux qui déclament contre l'abaissement des goûts littéraires et contre la dépravation du public, la Comédie-Française peut opposer victorieusement les

rires, les applaudissements, le plaisir enfin d'une salle entière, éprise de Molière et de ses interprètes.

L'Étourdi, qui n'avait pas été joué, je crois, depuis la représentation donnée au bénéfice de Samson, est la première des comédies de Molière dans ses œuvres imprimées. Elle compte aujourd'hui deux cent dix-hnit ans d'existence. C'est un âge respectable. Cependant, quoique le sujet, avec ses marchands d'esclaves, ses Egyptiens, ses filles de familles vendues à l'encan sous des noms supposés, nous reporte aux comédies grecques et latines, elle est écrite d'une verve si franche, dans une langue si colorée et si primesautière qu'elle garde l'immortelle fraîcheur des toiles italiennes pieusement conservées dans l'ombre des musées.

L'interprétation nouvelle de ces vieux chefs-d'œuvre est pour les amateurs le principal attrait d'une reprise; mais il est certain que la pièce elle-même a beaucoup amusé. On a ri, tellement ri, qu'une dame qui riait trop est devenue elle-même l'occasion d'une hilarité sans cesse renaissante, qui n'a pris fin qu'à la chute du rideau.

Le rôle de Mascarille est écrasant. Molière l'écrivit pour lui-même et le joua d'original. Préville, Dazincourt, Dugazon, Monrose y ont passé. M. Coquelin, qui leur succède, n'a pas l'ampleur physique et le geste imposant que possédaient ces rois de la grande casaque. Mais il rachète cette exiguité relative par une intelligence, un feu, une variété de nuances qui lui permettent d'être lui-même et lui méritent qu'on ne l'afflige d'aucune comparaison.

Il a été rappelé après le deuxième acte ainsi que M. Delaunay, qui accepte très vaillamment l'aspect ingrat d'une partie du rôle de Lélie; car l'étourdi, dans la suite de la pièce, prend par moments la physionomie non plus d'un malavisé, non plus d'un *inavvertito*, mais d'un simple crétin.

Les autres personnages ont peu d'importance, éclipsés qu'ils sont absolument par l'empereur des fourbes et son malencontreux élève.

La Comédie-Française fait son devoir en se livrant à ces restitutions littéraires. Oserai-je lui demander de le faire complet? On a retranché plus de cent vers, une scène toute entière dans le cinquième acte, etc. Je me borne à indiquer le délit, ne sachant à qui l'attribuer.

Peut-être ces coupures sont-elles anciennes et traditionnelles. Mais il en est une que je n'accepte pas. Je réclame les deux vers supprimés à la fin du premier acte. Lélie, qui vient d'essuyer la mauvaise humeur de Mascarille, dit :

> Il nous le faut mener en quelque hôtellerie,
> Et faire sur les pots décharger sa furie.

Ces deux vers sont indispensables :
Premièrement, parce qu'ils relient le premier acte au second, en expliquant pourquoi les deux personnages rentrent réconciliés après s'être séparés brouillés; secondement, parce que, faute de ces deux vers, le spectateur entend quatre rimes masculines de suite.

Je ne m'arrête pas à quelques changements de mots; cela n'a pas d'importance. Mais enfin comment oser changer le style de Molière? Que dirait-on d'un amateur qui ferait volontairement des repeints dans un un tableau intact?

VII

Variétés. 26 octobre 1871.

LES FINESSES DE CARMEN
Vaudeville en un acte, par M. Théodore Basset.

LE PEAU ROUGE DE SAINT-QUENTIN
Folie-vaudeville en quatre actes, par MM. Eugène Granger, Vanloo et Leterrier.

A l'heure où l'on dîne, le rideau des Variétés se levait sur *les Finesses de Carmen*. Je suis arrivé juste pour le mariage de Benjamin et de Rosette. Comme tout est bien qui finit bien, j'en conclus que la pièce de M. Théodore Basset est excellente. Ce n'est pas lui, du moins, qui me contredira.

Mais que la claque est donc méchante! Sans elle, sans ses clameurs insensées, *le Peau-Rouge de Saint-Quentin* ne serait pas allé jusqu'au bout et le nom des auteurs de cette triste turlupinade eût été enseveli dans un silence protecteur.

La claque ne l'a pas voulu; qu'en est-il arrivé? C'est que le public, scalpé pendant des heures entières par des sauvages maladroits, a fini par s'insurger et par siffler comme une couvée de serpents à sonnettes.

Faut-il essayer de raconter la pièce? Est-il bien essentiel de faire savoir aux populations que le pharmacien Bibolet, natif de Saint-Quentin, a perdu sa malle qui contenait, comme le portefeuille de Robert Macaire, des valeurs considérables? qu'ayant perdu sa malle, il veut mourir, mais que n'ayant pas le courage de se brûler la cervelle, il fait jurer à son domestique, qui est un Peau-Rouge de la tribu des serpents à lu-

nettes, né dans les *pampas* des montagnes Rocheuses (*sic*), de l'assommer d'un coup de sa massue?

Ce début vous intéresse? Soit. Sachez donc qu'à peine le pacte conclu et le serment juré sur le grand Arc-en-ciel, Bibolet retrouve sa malle. Par conséquent, il ne veut plus mourir, mais le Peau-Rouge a juré : il faut qu'il assomme son bon maître.

De là, une chasse à l'homme, c'est-à-dire une promenade par monts et par vaux, qui conduit successivement Bibolet et Moujava, celui-ci pourchassant celui-là, à travers mille épisodes moins amusants les uns que les autres, jusqu'au moment où le public-Éole s'est mis de la partie, et a prononcé son *quos ego*...

Que trois citoyens français, jouissant de leurs droits civils et politiques, et peut-être de quelque bon sens dans la vie privée, se soient associés, pour mettre au jour ce tissu d'extravagances dépourvues de liaison, de sel et de gaieté, c'est déjà quelque chose d'assez surprenant. Mais qu'il se trouve un directeur qui, de sang-froid, écoute la lecture d'une telle œuvre, la reçoive, la mette en répétition et oblige des acteurs de talent à s'exposer aux sifflets dans des rôles impossibles; voilà ce qui, pour moi, dépasse toute croyance. C'est un sort.

Je plains sincèrement M. Lesueur de la corvée qui lui est infligée. Il peut se consoler en pensant qu'elle ne sera pas longue. MM. Grenier, Kopp, Léonce, M^{me} Colbrun et M^{lle} Désirée font de leur mieux. Mais quoi! quatre actes entiers sans une situation, sans une rencontre, sans un trait sans un mot! Si c'est une gageure, les auteurs l'ont complètement gagnée.

P. S. — La seconde représentation de la reprise de *l'Étourdi* par la Comédie-Française n'a pas eu moins de succès que la première. Une des remarques que

j'avais présentées a été prise en considération; on a rétabli les deux vers qui terminent le premier acte. Je constate avec plaisir cette preuve de goût littéraire et de déférence pour les avis du journalisme. Elle est rare.

VIII

Vaudeville. 27 octobre 1871.

LE RÉGÉNÉRATEUR

Fantaisie en un acte, par MM. Ad. Jaime et V. Koning.

Aristophane écrivit *les Nuées* pour vilipender Socrate et livrer ses doctrines à la risée des Athéniens. A peu de temps de là, Socrate fut obligé de boire la ciguë. Sous le titre du *Régénérateur*, qui est l'étiquette d'un philocome célèbre, MM. Ad. Jaime et Victor Koning ont traduit à la barre du Vaudeville l'auteur de *la Dame aux camélias* et des *Idées de Mme Aubray*. Que va boire ce soir même M. Alexandre Dumas fils? Tout au plus une tasse de lait.

A coup sûr, la pièce de MM. Jaime et Koning ne lui fera pas le moindre mal; peut-être même était-il le seul spectateur qu'elle ait franchement amusé.

Le point de départ, sans être d'une entière fraîcheur, pouvait donner lieu à des développements assez gais et même d'une certaine portée. La meilleure manière de juger les idées de réforme, c'est de les appliquer. Le bon bourgeois, qui impose à sa famille les maximes absolues d'un philosophe, qui la condamne au brouet, aux vêtements sévères, au renonce-

ment moral, et qui tout à coup recule devant la mise en pratique de ses principes dès qu'ils blessent ses intérêts, offrait, à ce qu'il semble, un sujet d'étude et même de comédie, qui n'était pas à dédaigner.

Seulement, le succès, en pareil cas, tient moins à la conception première qu'au moule dans lequel elle est jetée, et qui détermine les types, les contrastes, les incidents. Il ne tenait sans doute qu'à MM. Jaime et Koning de couvrir la simplicité du sujet sous les fleurs éclatantes d'une imagination féconde et de saupoudrer le dialogue de traits étincelants; mais, ayant entrepris une thèse philosophique, ils ont voulu prêcher d'exemple, et, comme le sage, ils se sont contentés de peu.

Pour dire la chose en quelques mots et sans détour, la pièce ne vaut pas l'intention, qui était louable. Le bonhomme Potosier, qui veut régénérer le monde et qui finit par épouser sa cuisinière, n'est pas beaucoup plus amusant qu'un discours de l'archi-poète Gagne. MM. Ad. Jaime et Victor Koning sont gens de courage; ils peuvent dire aux jeunes auteurs leurs émules : « Voulez-vous savoir comment on s'y prend pour faire une mauvaise pièce? Voyez *le Régénérateur.* » Et, par cette conduite digne de l'antiquité, ils concourront en quelque manière aux progrès de l'art dramatique.

J'espère que cette opinion sincère ne les désobligera pas. Un homme d'esprit qui se trompe est comme un homme riche qui sort de chez lui en oubliant sa bourse. Il ne perd pas son crédit pour si peu.

Parade a des moments assez drôles dans son costume de Spartiate prêt à mourir aux Thermopyles; et Mlle Lovely fait ce qu'elle peut du rôle de la cuisinière qui lit, par ordre de son maître, *la Dame aux camelias.*

Somme toute, le nom des auteurs a pu être proclamé sans opposition.

IX

ODÉON. 3 novembre 1871.

UN MAUVAIS CARACTÈRE
Comédie en trois actes en prose, par MM. Charles Potron et Nitot.

Un mauvais caractère, en français du dix-septième siècle, c'est le caractère d'un vicieux, d'un avare, d'un fourbe, d'un orgueilleux, etc., ou bien la peinture manquée de ce type,
Dans la langue d'aujourd'hui, c'est un esprit mal fait, chagrin, pointilleux, processif, ombrageux ; un homme qui n'entend pas la plaisanterie, qui s'emporte aisément, dont la dignité et l'amour-propre s'irritent hors de propos contre des atteintes imaginaires : bref, le mauvais caractère peut gâter de brillantes qualités, mais ne les exclut point.

Parmi les gens de mauvais caractère, il en est d'insupportables, il en est aussi de charmants qui sont les premiers à rire de leur humeur quand elle est éclaircie et de leurs frasques quand elles sont faites. J'en connais qui sont remplis d'esprit, de verve et d'agrément, dont il semble qu'on jouit mieux, parce qu'on les achète au prix de quelques moments difficiles.

L'humoriste, le bourru, le grondeur rentrent dans la généralité de ce type ; mais chacun de ces cas particuliers a été traduit à la scène par Goldoni, par Brueys et Palaprat, par Duvert et Lauzanne.

En cherchant bien, MM. Potron et Nitot auraient peut-être rencontré quelque chose de neuf ; mais ils ont cherché à côté.

Le personnage autour duquel ils ont essayé de faire graviter trois actes de comédie n'est pas un mauvais caractère. C'est tout simplement un homme mal élevé, un drôle, un goujat, qui ne ferait pas un pas dans la vie réelle sans recevoir douze gifles, et qui, au bout de dix minutes, sortirait par la fenêtre de la maison honnête où les valets l'auraient laissé pénétrer par mégarde.

L'action imaginée par MM. Potron et Nitot est digne de cet insigne pied plat. Je jure qu'elle m'a paru aussi attachante, mais un peu moins spirituelle que celle du *Peau-Rouge de Saint-Quentin*. On ne s'explique même pas que les auteurs ne soient pas morts d'ennui en relisant leur propre pièce. Et je veux prouver mon dire en la racontant ici. C'est ma vengeance.

Nous sommes à Saint-Sauveur, dans les Pyrénées, qui sont représentées par le salon d'un hôtel meublé qu'assiègent les baigneurs.

Un baron et une baronne, ils n'ont pas d'autre nom dans la pièce, arrivent pour prendre possession de l'appartement qu'a retenu pour eux le médecin des eaux, M. le docteur Frémin. Mais une des deux chambres qui composent cet appartement a été prise d'assaut par un monsieur Chavigny, ingénieur civil et peu civil (je ne sais si ce joli mot est de M. Potron, de M. Nitot ou de moi). Ce Chavigny, l'homme au mauvais caractère, est amoureux de la baronne qu'il suit de bain en bain, de station en station.

Les autres personnages sont un M. Bertineau, qui a les nerfs fatigués, qui ne peut supporter le bruit ni les émotions, et qui cherche vainement un repos impossible à trouver dans cet hôtel de Charenton.

Puis le docteur Frémin, déjà nommé, qui ne lâche jamais son chapeau ni sa canne, et les tient, comme un soldat au port d'armes, à la hauteur de sa hanche gauche.

Ce docteur, absolument idiot, est le parrain d'une petite fille nommée Suzanne, adorée par un jouvenceau qui répond au nom de Henri Brémont.

J'ai réservé, pour la fin de cette nomenclature, le maître de l'hôtel garni, qui, pendant la saison balnéaire, s'appelle Bernardet, se rase comme un bedeau, porte une serviette sur le bras et préside à la table d'hôte, mais qui, pendant le reste de l'année, habite Paris, laisse pousser sa moustache et sa barbe, mène la vie à grandes guides, et, sous le nom de comte de Floc, met à mal la vertu des grandes dames de rencontre et des baronnes ébréchées.

Faites attention à ce Bernardet : il est impossible, invraisemblable et n'aurait jamais pu passer que pour son propre maître d'hôtel aux yeux je ne dirai pas d'une femme du monde, mais de toute femme qui serait quelque chose de plus qu'une écaillère. Mais il fallait que l'aubergiste de Saint-Sauveur fût un gentilhomme à ses heures pour que la comédie de MM. Potron et Nitot pût avoir un dénouement. Et je ne m'en plains pas trop. Car, sans ce dénouement, qui sait ? peut-être durerait-elle encore.

Cela dit, j'ai le compte de mes marionnettes ; mais je n'entreprendrai pas de raconter leurs aventures par le menu. C'est assez d'expliquer que Chavigny, l'homme au mauvais caractère, c'est-à-dire l'homme brutal, insolent, mal élevé, cesse de rendre des soins à la baronne, pour aspirer à la main de M^{lle} Suzanne, et se trouve par conséquent en rivalité avec le bon jeune homme, Henri Brémont.

Le baron, de qui dépend le mariage de ladite Suzanne, n'ose pas résister aux injonctions grossières de Chavigny ; la baronne, de son côté, ne veut pas que Suzanne épouse le petit Brémont.

Seulement, sa résistance tombe devant un seul mot du maître d'hôtel Bernardet, qui, pendant son der-

nier séjour à Paris, a, sous le pseudonyme de comte de Floc, effeuillé les myrthes de l'amour avec cette étonnante baronne.

D'autre part, le bon jeune homme Henri Brémont, que son ami Bernardet a fait sortir de son bon caractère, au moyen cet apophthegme que le parterre a couvert d'applaudissements : « Qui se fait brebis, le loup le mange ! » provoque en duel le mauvais caractère Chavigny et le blesse grièvement.

Rien ne s'oppose plus au bonheur d'Henri Brémont et de demoiselle Suzanne, ci-devant dénommée. Le docteur Frémin dépose enfin sa canne et son chapeau, d'où je conclus que nous sommes au bout de nos peines. Ma sagacité théâtrale ne m'avait pas trompé. « — Eh bien ! dit Henri Brémont à l'ami Bernardet, tu vois que j'ai suivi tes conseils : je me suis fait loup. — Bravo ! réplique Bernardet, en montrant M^{lle} Suzanne : les brebis ne s'en plaindront pas ! »

Et le rideau tombe.

Telle est, dans son incommensurable et inimaginable platitude, la production nouvelle que les acteurs de l'Odéon ont eu la rude corvée de présenter au public. Je dois leur rendre cette justice qu'ils ne se sont pas livrés à des efforts surhumains pour déguiser la pauvreté de l'œuvre par la perfection de leur jeu.

En quittant l'Odéon, j'éprouvais comme un remords d'avoir été sévère pour la pièce de M. Cadol, aujourd'hui disparue de l'affiche. Le travail y manquait, non l'idée, ni les sentiments élevés même lorsqu'ils s'égaraient.

L'Odéon, en abandonnant après quinze jours *les Créanciers du bonheur*, n'a pas eu la main heureuse. Je préfère, au bout du compte, le talent sans expérience à l'expérience sans talent.

X

Gymnase. 13 novembre 1871.

L'ABANDONNÉE
Drame en deux actes en vers, par M. François Coppée.

Le public parisien a ouvert un large crédit à M. François Coppée. *Le Passant, les Deux Douleurs, Fais ce que dois*, trois saynètes qui n'ont rien de scénique au sens propre du mot, ont été fêtées comme des œuvres. On souriait aux promesses du poète en attendant qu'il daignât les remplir.

J'ai cru, de bonne foi, que la pièce annoncée au Gymnase était un commencement d'acquit, puisqu'elle comportait deux actes, ce qui permettait de prévoir une action suivie, développée, ayant une exposition, un nœud et un dénouement. Mais la lecture du programme me fit déjà rabattre de ma confiance; sur sept personnages, deux seulement sont nommés, Julien et Louise. Les autres sont un aumônier, un étudiant, deux grisettes, une infirmière, c'est-à-dire de simples choryphées donnant la réplique à l'amoureux et à l'amoureuse.

Le Passant et *les Deux douleurs* étaient des duos lyriques; *l'Abandonnée* est un duo lyrique avec chœurs.

L'acte premier se passe en plein air, sur le boulevard d'Enfer en 1830, le soir, à deux pas de la Grande Chaumière, d'où l'on entend sortir des clameurs et des chants joyeux. Un jeune étudiant, Julien, vient res-

pirer la fraîcheur après une journée de travail. Julien est pauvre et sage.

Le plaisir est pour *lui* comme un livre fermé.

Il est soutenu dans ce stoïsme par le souvenir de son vieux père, brave laboureur qui sue tout le jour pour que son fils puisse faire ses études à la Faculté de Paris. Aussi Julien résiste-t-il sans peine aux incitations grossières d'un étudiant fantoche, vêtu d'un habit vert et d'un pantalon à carreaux, coiffé d'un béret rouge et sentant la pipe à vingt pas.

Après l'étudiant qui refuse d'entrer au bal de la Chaumière, voici la grisette honnête et vertueuse, Mimi, Jenny l'ouvrière ou Rigolette, qui n'a pas encore débuté dans la carrière du plaisir ou du vice.

Julien et Louise, l'étudiant modèle et la grisette vertueuse, étaient faits l'un pour l'autre. Julien, qui a entendu la jeune fille exprimer des pensées qui répondent si bien à sa propre situation, l'aborde, lui confie sa sympathie soudaine, et finit, Faust avant la science, par séduire séance tenante cette Marguerite de la rive gauche, qui se contente des diamants poétiques taillés par la main habile de M. Coppée.

Tel est le premier acte. L'action en est mince et l'on conviendra que c'est un fragile prologue pour franchir un espace de douze ans.

Cette fois, nous sommes à l'hôpital. Louise, abandonnée par Julien, a fait comme ses anciennes compagnes, comme ces folles filles qui effeuillent leur jeunesse et leur beauté dans la fange parisienne. A cette horrible vie, elle n'a gagné que la misère et la mort. Phthisique au dernier degré, elle a été confessée le soir même de son entrée dans la maison des pauvres. Le médecin en chef est appelé à examiner la mourante... Ce médecin, c'est Julien, devenu professeur,

officier de la Légion d'honneur, et qui est à la veille d'épouser une noble héritière du faubourg Saint-Germain.

La reconnaissance entre ces deux êtres, placés aux extrémités de l'échelle sociale, amène de part et d'autre une effusion de souvenirs. Julien, le médecin célèbre, Julien, le matérialiste et l'athée, se repent d'avoir abandonné la douce créature dont il avait été le premier amant. Comme l'Armand de *la Traviata*, il lui promet l'amour et la santé :

> Parigi, o cara, noi rivedremo !
> La tua salute rifiorira !

Et comme Violetta, Louise expire dans les bras de son amant en murmurant des paroles d'espoir et de bonheur :

> Hélas! j'ai tant souffert et de honte et de faim,
> Qu'il me semble à présent que le repos commence,
> Et que le ciel me donne un gage de clémence
> Alors qu'il me permet de te dire à demain !
> Et d'expirer avec tes larmes sur ma main.

Devant cette mort, qu'il s'impute à juste titre, lui, qui jadis flétrit et abandonna l'innocence, le médecin athée interpelle l'aumônier, et c'est peut-être le seul mouvement dramatique auquel se soit abandonné M. Coppée :

JULIEN

> Ah! c'est toi, prêtre. Eh bien !
> Ecoute. Cette femme avait le cœur chrétien
> Et son dernier soupir a parlé d'espérance.
> Et moi, qui suis le seul auteur de sa souffrance,
> Oui, moi qui l'ai réduite à mourir dans ce lieu,
> Je viens te demander, prêtre, s'il est un Dieu,
> Qui, lorsque le remords aura puni le crime,
> Laissera le bourreau jugé par sa victime ;

Je viens te demander s'il est un paradis
Où les élus pourront absoudre les maudits,
Où seront pardonnés, au-delà de la tombe
Et pour l'éternité, l'aigle par la colombe,
Le tigre par l'agneau, les méchants par les bons.
Je viens te demander cela, prêtre, réponds ;
Car le bourreau, c'est moi ; la victime, c'est elle ;

L'AUMONIER

Il est un Dieu, mon fils, et l'âme est immortelle.

Je suis bien obligé de le dire, *l'Abandonnée*, considérée comme drame, appartient purement et simplement à l'enfance de l'art. Prendre ses personnages à leur naissance et à leur mort, en supprimant l'entredeux, c'est-à-dire leur vie, n'est-ce pas supprimer purement et simplement la difficulté, c'est-à-dire la puissance, la beauté, l'intérêt de l'art dramatique ?

Dans le procédé pratiqué, ce soir, par M. Coppée, les personnages se transforment à la simple volonté de l'auteur, sans qu'il ait la peine de montrer les gradations de ces métamorphoses morales, et il enlève ainsi au spectateur le droit d'en mesurer et d'en apprécier la vraisemblance humaine.

Julien, au premier acte, le meilleur des fils, le cœur le plus dévoué et le plus tendre, se retrouve au second acte un matérialiste endurci ; Louise, qui gardait si bien sa vertu contre les séductions de la galette, des chevaux de bois et des doux propos, reparaît au second acte comme une gourgandine qui a franchi tous les degrés du vice et qui vient mourir à l'hôpital en robe de satin. Pour motiver ces deux changements, il n'en coûte au poète que deux petits récits de quelques vers.

Franchement, c'est trop peu.

Il me faut bien ajouter un autre reproche à cette critique déjà sévère. Bonne ou mauvaise, et je ne la

trouve pas excellente, la fable de M. Coppée a bien un autre défaut : elle manque absolument de fraîcheur et de nouveauté.

Il n'est pas un spectateur qui, en écoutant les deux scènes que renferment ces deux actes, n'ait senti les réminiscences affluer à son esprit et à son oreille. Cosette et Marius, Fantine, Rodolphe et Mimi, Armand et Marguerite ont déjà dit en prose, et de nos jours, ce que Julien et Louise redisent en vers harmonieux.

Il y a plus ; je n'apprendrai rien à un lettré comme M. François Coppée en lui signalant l'étroite parenté de son drame, puisque drame il y a, avec la confession du *Médecin de campagne.* Le Benassit d'Honoré de Balzac aura moins de regrets que le Julien de M. Coppée, car il s'est repenti à temps et il a pu, du moins, embellir les derniers jours de celle qu'il avait méconnue.

Reste la brutalité de l'opposition qui jette en pâture au médecin le corps de celle qu'il a tant aimée. Ici le souvenir de *la Maîtresse aux mains rouges* ou du *Manchon de Francine* nous revient avec le nom aimé d'Henri Mürger. Evoquons aussi *la Maîtresse du Docteur,* de René de Pont-Jest. Hélas ! nous les savions déjà ces tristes histoires d'amphithéâtre, où le scalpel intervient au dénoûment pour sonder l'horreur cachée au fond de tout amour humain.

Le public des premières représentations est trop délicat pour ne pas saluer au passage un grand nombre de vers bien faits, ingénieux, touchants ou poétiques. Cependant, la brise des tièdes soirées de mai et l'odeur des lilas ne peuvent pas remplacer éternellement la conception dramatique, si résolûment dédaignée par nos jeunes poètes.

On a pleuré au second acte, mais je pense qu'on pleurera toujours au spectacle d'une jeune femme

poitrinaire qui meurt dans les bras de son amant en regrettant la beauté, le bonheur et la vie.

Que M. Coppée veuille bien y songer. Comme poète, je ne le conteste pas et même je l'admire, sous quelques réserves. Mais, puisqu'il aborde les théâtres, il leur doit des pièces et non des élégies dialoguées. A deux personnages par pièce, il faudrait quelque chose comme deux cents poètes du Parnasse contemporain pour composer l'équivalent du *Cromwell* de Victor Hugo.

Le théâtre de M. Coppée est aux drames de notre grande école littéraire ce qu'en peinture un Toulmouche ou un Vidal est aux fresques de Michel-Ange. Et encore !

M^{lle} Vannoy débutait dans *l'Abandonnée*. Cette jeune actrice dit le vers avec justesse et sentiment. M. Villeray ne manque pas de talent, mais l'ampleur et la voix lui font défaut dans le passage mouvementé qui termine le drame.

XI

Odéon. 14 novembre 1871.

LE BOIS

Comédie en un acte en vers, de M. Albert Glatigny.

Le Bois a été imprimé avant d'être joué. La comédie de M. Glatigny fait partie, avec les œuvres de François Coppée, de Théodore de Banville et de quelques autres élus, de la bibliothèque dramatique publiée

avec une ferveur toute elzévirienne par M. Alphonse Lemerre.

C'est une légère étude dans le goût antique ou du moins dans le goût d'André Chénier, une églogue entre le satyre Mnazile et la nymphe Doris.

Ce satyre n'est pas un satyre repoussant, à pieds de chèvre et à dents saillantes, mais un bel et robuste adolescent, un sylvain, épris de la forêt dont il est l'hôte, le contemplateur et l'amant.

Une citation fera juger la manière et l'accent de l'auteur :

Eh bien ! mes amours, connais-les !
C'est là, dans ce terrible et farouche palais ;
Abri mystérieux de la grande Cybèle,
Où la nature abrupte, effrayante, rebelle,
Semble se souvenir encore des Titans ;
C'est là que je me sens tressaillir, que j'entends
Les invisibles voix qui soulèvent mon âme !
Oui, quand tombe la nuit morne, quand le cerf brame,
Lorsque la lune est rouge et luit sinistre, moi,
Pâle, muet, je viens ramper, tremblant d'effroi,
Dans la broussaille épaisse et la frondaison noire,
Et la forêt alors m'apparaît dans sa gloire !
Mes amours, les voilà ! c'est le bois vaste et sourd,
Immense, fourmillant ; la fontaine qui sourd
Du flanc vertigineux de la terre ; c'est l'antre
Où l'ombre formidable et grave se concentre ;
C'est le sommet neigeux du Cnémis ; le torrent
Ecumeux ; la tempête horrible s'engouffrant
Dans les branches avec le fracas du tonnerre
Et faisant reculer l'aigle au fond de son aire !
Oui, nymphe, tu dis vrai ! J'aime ce bois sacré,
Auguste, frissonnant, palpitant, effaré !
Oh ! que de fois, songeur, quand les hivers moroses
Fuyaient, j'ai contemplé le doux réveil des roses,
Et vu la violette ouvrir ses yeux charmants
Dans le gazon semé de mille diamants !
Ces taillis sont peuplés ! ils sont vivants ! Le chêne
Sait quel charme ineffable auprès de lui m'enchaîne.
Tout m'aime ici. Le soir, dans les halliers jaloux,
J'assiste aux jeux sanglants des grands ours et des loups.

Et l'âme du vieux Pan, père de toutes choses,
M'enivre, et vous emplit, asiles grandioses,
Antres voilés, rochers moussus, fourrés épais,
D'amour et de bonté, de fraîcheur et de paix !

La coquette Doris s'irrite de la froideur de ce beau garçon qui la dédaigne ; elle se pique au jeu et parvient à lui mettre l'amour au cœur après quelques petites traverses qui, finalement, laissent les amants d'accord.

Le public a fait à cette agréable étude, bien conduite et poétiquement nuancée, un accueil extrêmement favorable.

M. Berton et M^{lle} Colombier ont fait valoir les vers de M. Albert Glatigny avec beaucoup d'entrain et d'enjoûment. Le rôle de Mnazile est même un succès très décidé pour M. Pierre Berton, qui met beaucoup de science pittoresque et de belle humeur dans le débit de cette poésie juvénile. Ce succès d'acteur maintiendra *le Bois* au répertoire du second Théâtre Français.

XII

Théatre Cluny. 15 novembre 1871.

LES AVOCATS DU MARIAGE
Comédie en un acte, de M. Georges Richard.

UNE AMOURETTE
Comédie en quatre actes, de M. Edouard Cadol.

Je suppose qu'on vous donnât à deviner, lecteur sagace, entre les deux titres qui occupent depuis hier l'affiche du théâtre de Cluny, quel est celui de la petite

pièce, ou celui de la grande ? Ne vous semblerait-il pas qu'*une Amourette* convient parfaitement à la comédie en un acte, au modeste lever de rideau, tandis que *les Avocats du Mariage* supporteraient parfaitement les quatre actes d'une thèse mondaine ou sociale ? Eh bien ! vous vous tromperiez de fond en comble, comme j'y ai moi-même été pris.

C'est peu de chose qu'une disconvenance de titre, et elle influe cependant sur l'esprit du spectateur réfléchi. Elle décèle même, en certains cas, et c'est le cas de *l'Amourette* de M. Cadol, la faiblesse ou l'incertitude de la conception. Je note le fait avec d'autant plus d'attention que les titres choisis jusqu'à présent par M. Cadol étaient en général heureux. *Les Inutiles, la Belle Affaire, les Créanciers du Bonheur*, éveillent des idées, provoquent l'imagination et plaisent en eux-mêmes. Ils annoncent chez l'auteur, ils résument pour le public une vue générale, un plan, qui, bon ou mauvais, reliera les divers incidents. Mais laissons les questions d'étiquette, et regardons le fond du sac.

Parlez-moi des petites scènes. On se voit de près ; le spectateur est pour ainsi dire sur le théâtre et l'acteur dans la salle. L'intimité s'établit tout de suite ; les rires ou les pleurs y sont nécessairement communicatifs. Qu'un mot porte, qu'une situation plaise, voilà le feu mis aux poudres, et c'est une traînée qui court du personnage factice aux personnages vrais, les unissant dans une émotion sympathique ou dans une joie commune. L'acteur et le public deviennent, en peu de minutes, comme une paire d'amis. D'ailleurs, moins l'appareil théâtral est solennel, moins le public est exigeant. C'est comme une petite fête de famille, où l'on ne se montre difficile ni sur l'ordonnance, ni sur le menu, ce qui n'empêche pas d'y bien manger à l'occasion et d'y bien rire.

Les Avocats du Mariage ont profité les premiers de

ces heureuses dispositions. La donnée de la pièce est si légère que, mise dans une balance, elle ne ferait pas trébucher une toile d'araignée. Mais l'auteur a su prêter un tour nouveau à l'éternelle histoire de la jeune veuve, placée entre un homme de cinquante ans et un amoureux à peine majeur qui tous deux aspirent à sa main. La jeune femme est indécise : elle respecte infiniment son vieil ami Perrin, qui est la crème des hommes, mais elle n'éprouve pour son cousin France qu'un sentiment assez vague. Donc, elle les refuse tous les deux, prétendant rester veuve. Cette résolution, les deux amoureux, le jeune et le vieux, l'enseigne de vaisseau et le membre de l'Institut, la combattent, en prouvant clair comme le jour que les veuves n'ont qu'un devoir à remplir sur la terre, se remarier. La veuve imagine de se constituer en tribunal, et de faire plaider à tour de rôle ces avocats du mariage.

Naturellement, l'un plaide pour le vert et l'autre pour le sec. La veuve reste indécise.

Son cousin France se décide alors à lui révéler qu'elle est ruinée par la perte du procès où sa fortune était englobée. Coup de théâtre imprévu, car l'honnête quinquagénaire venait précisément de lui apporter deux cent mille francs qu'il prétendait avoir touchés pour la veuve par suite du gain de ce même procès. La veuve épousera ce savant si généreux, si délicat et si discret. Mais non ! au théâtre, les gens qui ont beaucoup de vertus les ont nécessairement toutes, si bien que notre savant se sacrifie de lui-même ; le jeune amant épousera la veuve avec les deux cent mille francs de son rival.

Ce dénoûment, auquel je trouve quelque chose à redire, m'a reporté aux beaux temps de *Michel et de Christine* ; la noble rivalité de Michel et Stanislas a trouvé son pendant :

Du haut du ciel, ta demeure dernière,
Mon colonel, tu dois être content !

On a beaucoup fêté cette honnête comédie, écrite avec une certaine fermeté de style. J'ai eu l'explication d'un mérite assez rare sur les scènes secondaires. Il paraît que l'auteur acteur, M. Georges Richard, qui débutait dans sa propre pièce sous les traits du savant, a appartenu au professorat universitaire.

L'exposition d'*une Amourette* a lieu dans l'appartement coquet de M. Louis de Vormel, un désœuvré qui s'amuse à se ruiner. Il est revenu le matin même de Spa, n'en rapportant qu'un mac-farlane pour tout bagage ; son mobilier est saisi ; les créanciers se battent dans l'antichambre. C'est aussi la matinée aux visites. Une dame survient, jeune, coquette, charmante ; elle a rencontré Louis à Spa, elle a reçu de lui un léger service, cinq cents francs qu'il lui fit accepter dans une heure de déveine et qu'elle lui rapporte. La conversation s'engage ; Louis est galant et la dame ne paraît pas naïve ; on veut savoir son nom « — Je suis Mme Mathieu... — Jamais de la vie ; une femme comme vous ne s'appelle pas Mme Mathieu ; je ne crois pas à M. Mathieu. »

La scène est gaie, agréable, un joli coup de crayon à la Gavarni ou à la Beaumont. On arrive aux confidences. Louis avoue ses ennuis et ses perplexités. Retournera-t-il dans sa famille, auprès d'un père impérieux, dominateur, qui le traite en petit garçon, ou acceptera-t-il le poste qu'on lui offre au consulat d'Athènes ? (Premier secrétaire du consulat, grade inconnu au ministère des affaires étrangères.) La dame mystérieuse lui conseille de choisir la route la plus commode et la plus naturelle, lui jurant qu'en suivant cette route, c'est elle-même, Mme Mathieu, qu'il trouvera. Et elle fuit.

Resté seul, Louis repasse ses souvenirs d'enfance ; il pense à sa grand'mère, M^me de Frameries, à sa petite sœur Jeanne de Vormel, puis à Madeleine, l'orpheline recueillie dans la famille. Madeleine et Louis ont échangé des fleurs et des lettres. Madeleine, c'est l'amourette.

Mais Louis ne saurait se résoudre à prendre un parti de lui-même ; ira-t-il à Valenciennes, dans sa famille, ou bien à Athènes, au consulat ? Il jette en l'air une pièce de monnaie ; pile ou face ! Le rideau tombe avant que Louis n'ait regardé de quel côté la pièce est retombée.

Puérile et inutile ressource pour éveiller dans le public une curiosité d'avance satisfaite. Le programme imprimé nous dit que nous verrons la grand'mère et le père, la petite sœur Jeanne et l'orpheline Madeleine. Donc, Louis rentrera dans sa famille, et, en effet, nous l'y retrouverons au second acte. M. de Vormel le père est un homme absolu dans ses idées, n'admettant ni la familiarité des siens, ni la liberté de penser et d'agir. Le sentiment de son autorité paternelle étouffe chez lui toute manifestation de tendresse extérieure. Il n'embrasse pas le fils qu'il n'avait pas vu depuis cinq ans et s'occupe seulement de le marier avec M^me veuve Ducoudray, belle-fille d'un de ses associés.

Cette veuve Ducoudray n'est autre que la M^me Mathieu du premier acte. Comment se fait-il que Louis, qui la trouvait si charmante, la dédaigne tout à coup ? C'est qu'il a revu Madeleine et que l'amourette est devenue passion. La grand'mère s'en fait la confidente. Deux actes entiers sont employés à des préparations languissantes, à des conversations décousues, coupées seulement par un groupe de personnages amusants qui a sauvé la soirée.

Je veux parler de l'associé Ducoudray et de son fils

Philibert, qui forment une opposition amusante au groupe sérieux et même sombre de MM. de Vormel père et fils.

Loin de se scandaliser des folies de son fils, Ducoudray se plaint au contraire que son Philibert soit trop sage : il l'accuse de manquer de chic. Ducoudray le père aime les tavernes élégantes ; Philibert au contraire n'aime que la cuisine bourgeoise ; — « Mon père et moi, dit Philibert, nous nous aimons, mais nous ne nous emboîtons pas. »

Il a encore un mot très gai, ce garnement de Philibert : comme son père renchérit sur tout ce qu'on dit, se vantant toujours d'avoir fait plus ou mieux :

— « Papa ! dit Philibert, papa ! il est toujours plus n'importe quoi que n'importe qui ! »

Le sévère Vormel lui dit en fronçant le sourcil :

— « Si j'avais un fils comme vous.....

— « Vous n'auriez pas d'agrément, lui répond tranquillement Philibert, ni moi non plus ! »

Au quatrième acte, le cadre jusque-là très étroit de la comédie nouvelle s'agrandit contre toute prévision. Louis a pris au sérieux la liaison printanière qu'au premier acte il semblait avoir presque oubliée ; il veut épouser Madeleine. Le père refuse nettement son consentement. De même que rien n'annonçait un amour sérieux dans le cœur de Louis de Vormel, rien non plus ne faisait pressentir un développement tragique dans le caractère de ganache prêté jusqu'au dernier moment à M. de Vormel le père. En somme, il ne raisonne pas mal ce père de famille lorsqu'il conteste la portée d'un engagement d'enfants qui dérange ses projets ; en un mot lorsqu'il fait entendre à sa fille le langage du bon sens et de la prévoyance. Louis finit par courber la tête.

Mais Vormel ne s'en tient pas là, il adresse à Madeleine des reproches excessivement durs, quoiqu'assez

mérités ; si bien que la pauvre fille éperdue, humiliée, ne voulant pas apporter le trouble dans la maison où elle a été accueillie, va se jeter à l'eau la tête la première. C'est M. de Vormel le père qui l'arrache à la mort : et par un retour assez touchant de tendresse paternelle, il pousse dans les bras de son fils celle qu'il a sauvée.

Telle est cette comédie, ce drame si l'on veut, pièce incohérente mal équilibrée où les effets se juxtaposent, mais ne s'engendrent pas. Ainsi rien de charmant comme la première apparition de la jeune veuve Gabrielle Ducoudray au premier acte ; mais au second acte elle se fait la confidente des amours de Louis et de Madeleine. Et voilà le rôle qui disparaît. Ducoudray et Philibert ont excité les transports de franche gaieté, mais ils n'appartiennent pas à l'action. Si M. Cadol avait pris le conseil de quelque connaisseur, on lui aurait certainement démontré la nécessité de fondre le deuxième et le troisième actes en un seul ; il y a là des quarts d'heure d'un vide absolu. Malgré les traits de talent, d'esprit et d'observation qu'on y rencontre, la nouvelle œuvre de M. Cadol n'est pas en progrès sur les précédentes, pas même sur *les Créanciers du Bonheur.*

La troupe du Théâtre Cluny est jeune et un peu aigrelette ; mais elle a les bons hasards de l'inexpérience ; elle trouve des effets qui se déroberaient à des vétérans. M. Richard, le savant de la petite pièce, a de l'autorité et de la gravité dans le rôle de Vormel ; l'ampleur lui manque.

Mmes Derson, Dorsay et Vial sont gracieuses dans leurs rôles écourtés et maladroits. Le rôle de la grand'mère a trouvé une interprète intelligente dans Mme Larmet.

Je n'aime pas M. Larochelle dans le rôle de Louis qu'il a rendu trop sombre et trop marqué. Les tirades

d'amour, M. Larochelle ne les module pas, il les psalmodie ; je l'ai vu plus brillant en d'autres créations.

J'ai gardé pour le dernier le jeune homme qui joue Philibert avec une bonhomie et un naturel dignes d'éloges. M. Valbel a obtenu dans ce joli rôle un succès vif et mérité.

XIII

VAUDEVILLE. 18 novembre 1871.

LE CAP DES TEMPÊTES
Comédie en un acte, par MM. Jules Prével et Hippolyte Philibert.

L'ENLÈVEMENT
Comédie en trois actes, par M. Henri Becque.

LE GENDRE DU COLONEL
Comédie en un acte, par MM. Grangé et Victor Bernard.

J'ai entendu qualifier de conférence sur le mariage la grande soirée du Vaudeville. J'accepte le mot pour mon compte. Après la consultation donnée à Panurge par la Sibylle de Panzoust, et au bonhomme Sganarelle par les bohémiennes du *Mariage forcé*, après les romans de Georges Sand et la *Physiologie du mariage* de Balzac, la matière n'est pas épuisée. La géographie du mariage, comme celle de notre petit globe, offre bien des lacunes encore. Honneur aux explorateurs de courage et de bonne volonté qui se risquent à la poursuite d'une terre inconnue, soit à travers les sables brûlants de l'Afrique centrale, comme le docteur Livingstone, soit à travers les glaces du pôle, comme

Parry, Franklin, Bellot ou Gustave Lambert ; dussent-ils échouer sur une côte déserte ou même à Batignolles, comme il est arrivé ce soir à M. Henri Becque.

Parmi ces moralistes géographes, les uns, comme MM. Jules Prével et Hippolyte Philibert, s'arrêtent à la description d'un simple cap ; d'autres, comme MM. Eugène Grangé et Victor Bernard, n'étudient qu'un cas particulier, un accident burlesque. Le public s'est montré favorable à leurs études sans efforts.

Le Cap des tempêtes n'a de commun que le titre avec la dixième scène de *la Vie de Bohême*. Pour Henri Mürger, le cap des tempêtes c'était le 15 avril, date d'échéances et de loyers ; ce jour-là, ce n'est pas l'aurore aux doigts de roses, mais une phalange de créanciers crasseux qui se hâtent d'ouvrir les portes de l'Orient. La pensée de MM. Prével et Philibert est ailleurs. Une profonde expérience de la vie leur a révélé que l'époque critique du mariage, c'est la fin de la lune de miel, c'est le commencement de la vie sérieuse, alors que le jeune amant, ayant épuisé la coupe des ivresses printanières, se révèle mari pour la première fois et dit pour la première fois : « Je le veux! » L'étonnement naïf et la stupeur de la jeune femme qui croyait tenir pour l'éternité le sceptre du commandement, son indignation, ses velléités de révolte, ses tentatives pour opposer une volonté à l'autre, telle est la crise que les auteurs du *Cap des tempêtes* ont esquissée dans un acte rapide qu'anime une pointe de fine humour.

Entre ce marivaudage un peu mièvre mais élégant, et la grosse gaieté du *Gendre d'un colonel*, il y a la même différence à peu près qu'entre les jeux d'une famille de souris blanches croquant une aveline et les ébats d'un roussin d'Arcadie qui se gratte au soleil.

Pourquoi le colonel Fourcheville a-t-il une fille ? Pourquoi l'a-t-il mariée sans connaître son gendre ?

Je n'en ai cure. Qu'il vous suffise de savoir que ce farouche colonel, qui tient ce gendre inconnu pour un héros, lui jette trois duels sur les bras ; notez que ce gendre est un innocent pêcheur à la ligne, qui n'a jamais touché une arme à feu. Ce poltron finit par se mettre en colère, au point d'amener ses adversaires à lui faire des excuses, même un major de chasseurs d'Afrique. Le colonel Fourcheville est au comble du bonheur ; il possède un gendre digne de lui. Et puis après ? Après ? Mais voilà tout ; la pièce est finie.

Pour moi, je la trouve assez longue comme cela. — Et les débuts de M. Victorin ? — Je n'y songeais pas ; connaissiez-vous M. Priston du Palais-Royal ? Eh bien ! je vous répondrai par un renvoi, comme les dictionnaires : Victorin, voyez Priston, — Priston, voyez Victorin.

Arrivons à *l'Enlèvement* de M. Henri Becque, qui n'a rien enlevé, ni l'enthousiasme, ni le succès.

M. Henri Becque est un prédicateur et un réformateur. Il a pris pour sujet de son sermon l'émancipation des femmes et le divorce; la femme libre dans le mariage libre.

Voilà l'ordonnance selon la formule. M. Becque ne paraît pas soupçonner la quantité de poison qu'elle contient. En attendant qu'elle soit appliquée, il reste aux femmes malheureuses un droit qui devient pour elles le plus saint des devoirs, l'insurrection : c'est-à-dire la fuite ou l'enlèvement et l'adultère. D'ailleurs, M. Henri Becque n'est pas un écrivain immoral. Il préférerait que les choses se passassent autrement. Le remède est simple : le divorce et, par voie de conséquence, la suppression du catholicisme, puisque cette religion exigeante ne consacre que des nœuds éternels.

J'aurais beaucoup à dire quant à la supériorité de

vertus et de bonnes mœurs que M. Becque accorde généreusement aux nations protestantes ou autres chez lesquelles le divorce est admis. Je me borne à lui dire que, au jugement de beaucoup d'honnêtes gens, il n'est pas surprenant que l'adultère soit rare dans les pays à divorce, puisqu'en ces bienheureuses contrées le mariage n'est qu'un concubinage ou un adultère légal. Les peuples orientaux ont résolu le problème d'une façon plus complète encore. Ils ont inventé le mariage temporaire, dont les cérémonies ont été décrites avec une verve charmante par Gérard de Nerval dans son Voyage en Orient. Cela s'appelle le mariage devant le Turc. On se marie pour trois, six, neuf, comme on loue une maison; ou même pour le mois ou pour la quinzaine, comme on prend une chambre garnie. Après le mariage devant le Turc, je connais quelque chose de plus radical encore, c'est le mariage devant la nature, en plein air et sous un arbre, comme celui du satyre Mnazile et de la nymphe Doris, célébrés par le poète Albert Glatigny.

Cette dernière doctrine a pour elle le mérite de la logique et de la simplicité. Je crois qu'au fond M. de la Rouvre n'en a pas d'autre. Ce M. de la Rouvre, dont le nom renferme un solécisme, car un rouvre (*robur*), c'est un chêne, et l'on ne s'appelle pas plus en français M. de la Rouvre que M. de la Chêne, — ce M. de la Rouvre, dis-je, le héros de M. Henri Becque, est un toqué du meilleur monde. Mal marié, par sa faute, aussi... trompé qu'on puisse l'être, plus ennuyeux qu'on n'ait le droit de l'être dans un pays policé, M. de la Rouvre s'est épris d'une jeune femme, M^me de Sainte-Croix, dont il est le voisin à la campagne.

M^me de Sainte-Croix vit, non pas séparée, mais éloignée de son mari, qu'elle considère comme un être sans délicatesse, aussi incapable qu'indigne de mériter une affection sérieuse. Pour décrire les choses au

vrai, en les dépouillant de toute phraséologie ambitieuse, M. de Sainte-Croix nous apparaît comme un Roger Bontemps ; Lovelace de quatrième ordre, riche de naissance, sous-préfet de profession et très excédé des leçons de morale et de civilité que M^{me} de Sainte-Croix ne lui ménage guère.

Donc, l'isolement de M^{me} de Sainte-Croix est consolé par les visites de M. de la Rouvre. Aussi ennuyeux, aussi ennuyés l'un que l'autre, ils passent des heures en tête à tête à filer le parfait ennui. M. de la Rouvre lui raconte ses voyages dans l'Inde ; il lui vante les splendeurs de ces villes où l'on rencontre des éléphants au coin des rues, comme on voit des commissionnaires au coin des rues de Paris. Enfin, il l'entretient des grandes épopées hindoues, dont quelques-unes, comme le Màhàbàrâtâ, ont deux cent cinquante mille vers, et il lui offre de les lui lire, le soir, proposition qu'elle accepte avec une douceur enchanteresse.

Mais le mari revient ; sa mère veut le réconcilier avec sa femme. La première entrevue ne rétablit pas la paix dans le ménage ; les deux époux se déplaisent plus que jamais,

« — Quel gamin j'ai épousé là ! dit la femme.

« — Il me semble que ma femme me blague ! » dit le mari.

Ceci est un échantillon du style scénique de M. Henri Becque.

Cependant le sous-préfet, soutenu par sa mère, n'abandonne pas la place, et il s'y attarde si bien qu'il s'y laisse relancer par une cocotte. qui répond au nom d'Antoinette.

Le malheureux sous-préfet est au supplice ; il ne peut congédier Antoinette assez rapidement pour prévenir l'entrée de M^{me} de Sainte-Croix. La situation est scabreuse, mais assez ingénieusement traitée. Elle finirait sans encombre si l'apparition soudaine de

M. de la Rouvre ne produisait sur Antoinette l'effet d'un coup de foudre.

D'un mot, d'un geste, M. de la Rouvre chasse l'audacieuse coquine. La maîtresse de M. de Sainte-Croix, c'est la propre femme de M. de la Rouvre.

Une lueur d'émotion semblait poindre à cet endroit du drame ; M. Henri Becque s'est hâté de l'éteindre par un récit dont les énormités saugrenues ont obtenu un succès de fou rire. Il faut voir l'excellent acteur Munié débitant avec un sérieux parfait et une conscience aggravante : « Oui, madame, je l'ai surprise...
« avec ma livrée !... C'est un *tableau* lubrique que vos
« chastes oreilles ne doivent pas *entendre* ! »

Passons sur ces folies glaciales. Après un pareil éclat, aucun scrupule ne retient plus ni M^me de Sainte-Croix, ni M. de la Rouvre, qui propose à sa sentencieuse amie de l'enlever ; les Indes les attendent avec leurs poèmes sanscrits et leurs éléphants au coin des rues. M^me de Sainte-Croix ne dit pas non ; mais elle demande encore à réfléchir.

Au dernier acte, le sous-préfet, qui s'est débarrassé d'Antoinette, a l'étrange idée de reprendre possession de sa femme ; il pénètre pour ainsi dire de force dans sa chambre à coucher. La femme le traite comme un gueux ; elle lui déclare qu'elle a un amant.

« — Ce n'est pas vrai.

« — Je vous dis que si !

« — Je vous dis que non ! »

Bref, ils en viennent aux injures, puis aux coups ; le débonnaire sous-préfet donne une gifle à sa femme. Puis il s'en va.

Restée seule, la dame met son chapeau, fourre une demi-douzaine de mouchoirs, un porte-monnaie et une paire de pantoufles dans son sac de voyage. Et la voilà partie pour les Grandes-Indes. Elle va vérifier s'il y a réellement autant d'éléphants à Calcutta que

de commissionnaires à Paris, et si lesdits éléphants sont médaillés par la préfecture de police.

S'il faut vous en dire ma pensée, je crois que M^{me} de Sainte-Croix n'ira pas si loin que les Grandes-Indes. Elle s'arrêtera tout bonnement à Genève, et elle parlera dans les meetings sous le patronage de M^{me} Paule Minck.

On dit, et je crois fermement que M. Henri Becque est un écrivain résolu, de convictions fortes, qui prétend s'affirmer tel qu'il est avec ses qualités ou ses défauts, et triompher ou tomber sans faire de concessions ni à ses propres amis, ni à la critique, ni au public. Je respecte un caractère si bien trempé, et me borne à donner au jeune auteur le seul conseil qui puisse parvenir jusqu'à son esprit dans les dispositions qu'on lui connaît : « — Renoncez au théâtre ».

Je comprends aujourd'hui que M^{lle} Fargueil ait refusé le rôle de M^{me} Sainte-Croix; M^{lle} Berthe Fayolle y a complètement échoué. Cette jeune actrice, dont l'intelligence avait été remarquée au Théâtre Cluny, loin de dissimuler les angles et les côtés revêches du personnage, les a accusés avec une extrême sécheresse. Elle a fini par tourner le bon gros public du côté de cette espèce de Gaudissart administratif, que Saint-Germain représente avec beaucoup d'entrain et de rondeur, et qu'on s'est mis à plaindre cordialement.

Le rôle d'Antoinette a trouvé dans M^{lle} Magnier une singulière interprète ; les yeux, le rire, la tournure sont ceux d'une poupée à ressorts montée sur une tige trop longue.

Un souvenir me revient. Dans le *Michel Pauper* de M. Henri Becque, le héros de ce drame administrait une trépignée à sa femme la première nuit de ses noces. Il paraît que c'est une spécialité. On finira par nommer M. Henri Becque « un homme qui bat les femmes ».

C'est égal, voilà un jeune auteur bien difficile à marier !

XIV

Odéon. 23 novembre 1871.

LA BARONNE
Drame en quatre actes, par MM. Edouard Foussier
et Charles Edmond.

Si je n'avais su, par des indiscrétions de journaux, quelle était l'idée fondamentale du drame que l'Odéon allait représenter, je l'aurais devinée en apercevant au centre de la première galerie la tête originale, expressive et mobile de M. Garsonnet. Tout Paris connaît le nom de l'inspecteur d'Académie qui se fit, dans les dernières années de l'Empire, le promoteur de la croisade contre la législation des aliénés. Victime lui-même de la loi de 1837 et de son principal inspirateur, M. le docteur Ferrus, M. Garsonnet avait juré contre l'aliénisme et les aliénistes le serment d'Annibal. Il assistait ce soir à la première représentation de *la Baronne*, au même titre et avec le même sentiment de satisfaction qu'un descendant de la famille Lesurques à une reprise du *Courrier de Lyon*.

Ainsi que M. Adolphe Belot a dramatisé les conséquences possibles de l'article 47 du Code pénal, qui soumet certains condamnés à la surveillance de la haute police, MM. Foussier et Charles Edmond se sont emparés de la loi de 1837 qui permet la séquestration des aliénés ou prétendus tels sur la réquisition de toute personne quelconque et sur un simple certificat de médecin sans intervention préalable de la magistrature.

A vrai dire, je ne crois pas qu'en fait les abus ou

même les crimes commis à l'ombre de cette loi ne soient pas demeurés très rares; mais il est certain que les garanties légales manquent au citoyen préventivement accusé de folie. Ces garanties, il faut les créer, car, de toutes les atteintes portées à la liberté individuelle, la plus terrible c'est la séquestration dans une maison de fous, puisqu'elle aboutit presque toujours à un malheur irréparable.

Là-dessus je suis d'accord avec les auteurs de *la Baronne*, avec le public et avec M. Garsonnet.

Examinons maintenant la fable que MM. Foussier et Charles Edmond ont disposée pour le développement de leur thèse morale, sociale et thérapeutique.

A Wiesbaden, dans ce monde cosmopolite qui fournit aux villes thermales beaucoup de joueurs, beaucoup de chevaliers d'industrie, une légion de femmes galantes et quelques malades par ci par là, brille par sa beauté dépourvue de diamants une certaine baronne Van Berg, veuve d'un baron Van Berg beaucoup plus incertain, car son existence ne saurait être juridiquement démontrée. Ce beau produit d'une civilisation qui engendre avec une égale facilité des champignons de couche et des baronnes de même qualité, — moyennant suffisante quantité de fumier, — est pour le moment la maîtresse adorée d'un jeune médecin nommé Yarley, auteur d'un traité fort estimé : *De la folie héréditaire*.

La baronne aime furieusement son Yarley, mais il n'est pas riche, n'ayant pour vivre qu'une maigre pension alimentaire, de quoi mourir de faim après les repas. Parmi les clients peu nombreux du séduisant Yarley, se trouve M. le comte de Savenay. C'est un homme de cinquante ans, ardent et énergique encore, quoique frappé dans les sources de la vie par une affection mystérieuse qui, d'après le diagnostic d'Yarley, ne doit pas lui laisser plus de six mois d'exis-

tence. Six mois d'existence ! Et le comte est veuf ! il est immensément riche ! La baronne s'y laisse tenter ; elle jette l'hameçon et ramène, sans aucun effort, cette magnifique proie.

En peu d'instants, le comte, affolé, laisse déborder une passion qui jusque-là s'était courageusement contenue. La baronne Van Berg sera la comtesse de Savenay.

Et Yarley ? La baronne quitte Wiesbaden sans l'avertir. Elle saura bien retrouver son amant dans six mois, lorsqu'elle sera veuve.

C'est ce qui la perd. Yarley ne tarde pas à savoir quel chemin a pris sa maîtresse et quelle haute destinée lui est promise. Si furieuse qu'ait été sa poursuite, il n'arrive à Paris que deux heures après la célébration du mariage ; mais il ne croit pas les choses si avancées. Son ignorance des faits accomplis prépare la scène horrible qui va détruire le bonheur rêvé par le comte de Savenay.

Déjà la baronne Van Berg, devenue la comtesse de Savenay, règne en souveraine absolue sur le cœur de sa victime ; déjà, par ses savantes manœuvres elle a fait ajourner un projet d'union, qui lui déplaisait, entre M{lle} Geneviève de Savenay et un ami d'enfance, le jeune Roland. Elle a fait plus : elle a commencé à s'acquérir le cœur de la candide Geneviève. Le comte de Savenay va présenter au monde aristocratique la nouvelle comtesse.

Tout à coup le docteur Yarley se présente devant lui, torturé, égaré par les fureurs de la jalousie. — « Monsieur, lui dit-il, je viens vous avertir pendant qu'il en est temps encore : on n'épouse pas une baronne Van Berg. — Monsieur, réplique le comte, je vous défends de parler d'elle en ma présence. — Et vous, s'écrie Yarley, arrivé au paroxysme de l'exaspération, je vous défends d'épouser ma maîtresse ! »

La comtesse survient au milieu de ce conflit. — « Est ce vrai ? » lui demande le comte suffoqué par la douleur et la honte. Vainement Yarley, en apprenant que son Edith est mariée, essaye-t-il de nier et de s'accuser de calomnie, Edith incline sa tête coupable. — « N'avoue pas, tu le tuerais ! » lui crie Yarley redevenu plus médecin qu'amant. Le coup est porté ; le comte s'évanouit en s'écriant : « Oh ! les infâmes ! les infâmes ! »

Cela n'est que le second acte ; et déjà la situation paraît sans issue. Les auteurs lui en ont créé une en faisant descendre à la baronne un degré de plus sur l'échelle de l'infamie. Quelques heures après le scandaleux éclat qui semblait devoir la chasser à jamais du château de Savenay, elle a fait appeler Yarley sous un prétexte, et c'est dans ses bras qu'elle a passé sa première nuit de noces.

Si l'on s'étonne que le comte n'ait pas purgé son toit de la cynique créature qui le déshonore, c'est que ce chimérique gentilhomme ne veut pas publier le déshonneur que révèlerait une séparation immédiate. Il va réaliser toute sa fortune, marier Geneviève, expédier sa fille et son gendre en Italie ; puis il partira lui-même avec la baronne, et l'on apprendra par les journaux qu'il a eu le malheur de la perdre par suite d'un accident de voiture. La baronne, assez largement indemnisée pour n'avoir pas fait, en fin de compte, un mauvais rêve, consent à cet arrangement.

Les hommes d'affaires, notaires et avoués, sont réunis pour dresser le contrat de mariage de Geneviève. Pendant la discussion des articles, le comte, bien affaibli par de cruelles émotions, est pris d'un étourdissement. Geneviève, qui, le matin même, a vu sortir du château le docteur Yarley où, dans sa candeur, elle croyait qu'il avait été appelé pour donner des soins à son père, s'empresse de le faire chercher. On comprend l'indignation du comte, qui commen-

çait à revenir à lui, lorsqu'il se voit de nouveau face à face avec l'amant de la baronne. Il veut savoir comment Geneviève a su le retour du docteur Yarley, et les explications de l'innocente jeune fille éclairent d'un jour affreux l'ignoble vérité. Alors le comte, en proie à une exaltation sans bornes, accable d'injures publiques celles qu'il recommandait la veille aux respects de ses proches et de ses amis ; il s'empare d'une chaise et la briserait sur la tête d'Edith Van Berg si l'on ne s'emparait de lui.

« — Vous le voyez, messieurs, dit la coquine en se tournant vers les officiers ministériels consternés ; M. le comte de Savenay est devenu fou ; veuillez me mettre à l'abri de ses fureurs homicides. » Il faut un médecin pour certifier l'aliénation ; c'est le docteur Yarley qui signera l'attestation nécessaire.

Au quatrième acte, le comte s'échappe de sa cellule, et, profitant d'un moment où la baronne est seule dans le château de Savenay, il se jette sur elle et l'étrangle de ses propres mains, jusqu'à ce que l'infortunée, mais peu scrupuleuse cocotte, ait cessé de râler.

Après quoi, le comte de Savenay déclare devant témoins qu'il n'est pas fou, et que c'est dans la plénitude de ses facultés qu'il a débarrassé la terre d'un monstre qui la souillait. Cette déclaration faite, dans l'intérêt de sa fille qui se croyait menacée de folie héréditaire, et qui renonçait, sous l'empire de cette triste crainte, à épouser le jeune Roland, le comte meurt de la maladie mortelle qu'avait diagnostiquée le docteur Yarley.

Les quatre actes de ce drame ont subi des fortunes diverses. Le premier, charmant et spirituel d'un bout à l'autre, a été froidement écouté par une salle agitée, houleuse, qui témoignait moins de bienveillance qu'on n'en rencontre d'ordinaire à l'Odéon. Les situations

fortes du deuxième et du troisiéme actes ont fini par rompre la glace et par entraîner le public. Le quatrième acte, un peu languissant dans sa première partie, a failli sombrer sous l'effet de quelques phrases malheurenses et d'un dénouement mal trouvé. Spectacle étrange, en effet, que celui d'un homme qui, après avoir étranglé sa femme comme un chien enragé, s'assied tranquillement sur une chaise pour y mourir de sa belle mort.

J'estime cependant que de sages coupures assureront la marche de la pièce et en consolideront le succès quelque peu compromis ce soir pendant la dernière demi-heure.

Le rôle de la baronne a paru bien cynique et bien odieux. Mlle Page, satisfaite d'y mettre beaucoup d'esprit et d'expérience, n'a peut-être pas pris assez de précautions pour justifier les illusions et l'aveuglement du comte de Savenay. Mlle Sarah Bernhardt, M. Porel, sont très bien placés dans les rôles sympatiques de Geneviève et de Roland. Pierre Berton lutte, avec un certain sentiment de désespoir, contre le rôle sacrifié de Yarley.

Il me reste à parler de M. Geffroy, sorti de la retraite où il s'était enfermé depuis la création du *Galilée* de Ponsard, pour prêter aux auteurs de *la Baronne* l'appui de son noble talent et de son autorité magistrale. M. Geffroy a trouvé d'admirables mouvements dans les parties dramatiques d'un rôle aussi difficile qu'écrasant. Il a été acclamé par un public heureux de retrouver en lui un dernier écho du grand art tel que l'ont compris et illustré, sous des acceptions diverses, Bocage, Beauvallet et Frédérick Lemaître.

XV

Vaudeville. 27 novembre 1871.

Reprise de LA FAMILLE BENOITON
Comédie en cinq actes en prose, par M. Victorien Sardou [1].

Il y a six ans, au mois de novembre 1865, le théâtre du Vaudeville représenta pour la première fois *la Famille Benoîton*, de M. Victorien Sardou.

A mon avis, cette comédie est la meilleure de l'œuvre de M. Sardou; elle lui appartient presque entière comme intention et comme exécution. Le jeune écrivain avait vu ou cru voir la plaie du siècle et il l'étalait au grand jour de la rampe.

Après les auteurs des *Toilettes tapageuses*, des *Curieuses*, du *Luxe*, des *Lionnes pauvres*, mais avec une palette plus éclatante ou du moins plus voyante, l'auteur des *Pattes de Mouches* et des *Intimes* venait dénoncer le luxe subversif de ses contemporaines comme étant à la fois l'effet et la cause de la dépravation sociale qui ruinait la famille, caractérisée par le

[1] Je laisse subsister ce jugement d'ensemble sur l'œuvre de M. Victorien Sardou, quoiqu'il puisse sembler incomplet et par conséquent injuste; mais à la date du 27 novembre 1874, il y a treize ans, l'heureux auteur de *Nos Intimes* et de *la Famille Benoîton* n'avait encore donné ni *Rabagas*, ni *la Haine*, ni *l'Oncle Sam*, ni *Dora*, ni *les Bourgeois de Pontarcy*, ni *Daniel Rochat*, ni *Fædora*, ni tant d'autres œuvres considérables. Le Sardou de 1871 n'était donc que le précurseur du Sardou que nous connaissons aujourd'hui. On le verra grandir dans ces procès-verbaux sincères des grandes soirées du théâtre contemporain.

A. V.

type légendaire de M^{me} Benoîton (Madame est sortie) et de M^{lles} Benoîton ou les honnêtes cocottes.

Je viens de relire le feuilleton que M. Jouvin consacra, dans l'ancien *Figaro* du 9 novembre 1865, à la comédie nouvelle. A travers mille aperçus très fins et très justes, j'y relève ce jugement concis et sans appel : « Jeanne et Camille ne sont pas des rôles, ce « sont des robes

Hélas ! les robes passent ; les modes changent ; c'est pourquoi la littérature à chiffons n'appartient plus, au bout de six ans, qu'aux marchandes à la toilette. Toupets, chignons, bottines à glands, toquets à la toquée, bas couleur de chair, chiens et cheveux roses, cannes à la maréchale, toilettes de courses, de bal, de dîners, de chasse, de bains, de canotage, tout cela est allé rejoindre les neiges d'antan avec la prospérité commerciale du pays. M^{lles} Benoîton ont vendu, depuis le 4 septembre, leurs calèches, leurs briskas, leurs breaks, leurs dog-carts et leurs paniers. Adieu, paniers, vendanges sont faites ! Tous ces Benoîtons et Benoîtonnes se sont séparés en deux bandes ; les unes sont devenues des ambulancières et les autres des pétroleuses. L'ivraie s'est séparée du bon grain.

La Famille Benoîton rappelle plus qu'elle ne représente la physionomie d'une époque disparue ; c'est une curiosité et rien de plus ; on peut la reprendre comme on reprendrait une ancienne revue de fin d'année, *les Pommes de terre malades*, par exemple, pour savoir comment M. Clarville avait l'esprit fait en 1846. J'irai voir tout à l'heure au Vaudeville jusqu'à quel point le public goûte ces études de littérature comparée.

Les succès de théâtre, envisagés dans leur généralité, appartiennent à deux catégories d'ouvrages : les uns représentent l'aspect mobile et fugitif des choses d'un jour ou quelquefois d'une heure. Un incident drama-

tique ou burlesque, un crime célèbre, un courant d'opinion, une caricature, un rien enfin, et quelquefois moins que rien les inspirent, et se résument en une seule formule : l'actualité. A ceux-là peut-être les réussites les plus foudroyantes et les plus fructueuses. Mais ce sont des énigmes dont le mot cesse rapidement d'être compris. Aussi, leur destinée peut-elle s'écrire en trois mots : la vogue, l'argent, l'oubli.

D'autres, au contraire, les moins nombreux, nés de l'observation patiente et d'une pensée longtemps réfléchie sur elle-même, puisant leur force et leur sève au plus profond des passions, des vertus ou des vices de l'humanité, se souciant peu de choisir, pour apparaître, d'autre heure que celle de leur maturité, ne reçoivent pas toujours du public un accueil exactement proportionné à leur valeur artistique ou morale. Mais l'avenir est à eux ; leur succès n'est pas borné à la durée d'une saison de modes ou de bains. Et comme ils ont peint des choses permanentes, une fois entrés dans l'intimité du public, ils y demeurent pour de longues années et quelquefois pour des siècles.

M. Victorien Sardou est trop jeune encore pour qu'on puisse, sans injustice, lui refuser, outre les dons brillants que chacun lui reconnaît, ceux qu'il ne s'est pas encore donné l'occasion de montrer.

Ingénieux, patient, instruit, prévoyant, chercheur, c'est un habile homme qui connaît à fond les ressources de l'art dramatique et les combine avec la dextérité pratique d'un pharmacien de première classe qui a fixé dans sa vaste mémoire toutes les formules du Codex. Personne n'habille ou ne déshabille d'une main plus prompte et plus coquette les marionnettes théâtrales ; nul ne s'entend mieux à renouveler une situation défraîchie, à remonter une bague ancienne pour en faire valoir les feux amortis. Il connaît toutes les caves littéraires et les bons coins : depuis le petit Châblis du bon Rou-

gemont jusqu'au Sauterne de Charles de Bernard et au champagne mousseux de Diderot, même jusqu'au gin américain d'Edgar Allan Poë ; il les déguste en homme expert et sage ; il sait s'en faire honneur et ne s'en grise jamais.

Curieux tempérament d'artiste et d'investigateur, qui cherche au dehors de lui ce que d'autres ne cherchent qu'en eux-mêmes et dans les sensations clairement perçues de leur propre personnalité !

Quelle différence, par exemple, entre l'œuvre bigarrée, multiforme, bricabraquée, si j'ose m'exprimer ainsi, de l'auteur de *la Papillonne* et de *Monsieur Garat*, et celle d'un autre maître du théâtre, je veux nommer Alexandre Dumas fils !

Et si je le nomme, ce n'est pas pour le plaisir d'imaginer des comparaisons ou des parallèles qui m'exposeraient à commettre une double injustice. Seulement ces deux noms, Victorien Sardou et Alexandre Dumas fils, me paraissent synthétiser admirablement deux modes de production du théâtre contemporain.

L'une, le cosmopolitisme intelligent, aimable, aussi léger de scrupules qu'un Américain en voyage l'est de colis embarrassants, montrant bonne mine à tout et à tous, fait pour amuser l'univers, véritable littérature d'exposition universelle, internationale et éclectique.

L'autre, profondément personnelle, solitaire et hautaine, prenant l'humanité face à face pour lui arracher ses secrets, ne demandant ni conseil ni secours à personne, ni aux anciens, ni aux modernes, ni au *Magasin théâtral*, ni aux petits journaux ; ayant la prétention, qui force du moins le respect lorsqu'elle manque d'admiration, de n'exprimer que sa propre pensée encadrée dans une action créée par soi, exprimée dans une langue à soi. Qu'on reprenne *le Demi-Monde*, par

exemple, ou même *l'Ami des femmes*, et que l'on compare avec *la Famille Benoîton*, alors on comprendra la valeur du rapprochement littéraire que j'ai entrepris d'indiquer.

D'ailleurs, je ne songe pas à contester ni à diminuer la place que s'est faite M. Sardou dans le théâtre contemporain. Carrière heureuse après tout, et magnifiquement servie par la volonté la plus souple, la plus alerte, la plus compréhensive, presque divinatrice, sensible à tous les souffles comme l'anémone ; écrivant *les Ganaches* pour les premières années de l'empire et *Patrie* pour la dernière année du règne ; largement payé des souffrances d'un long noviciat par de rapides succès que les honneurs suivirent au pas de course ; chevalier et officier de la Légion d'honneur à moins de dix ans d'intervalle ; bien en cour au moment utile ; mécontent à propos ; réunissant, en un mot, aux talents qui ont fait sa fortune, les qualités subtiles du diplomate et de l'homme politique ; tel m'apparaît M. Sardou dans son vrai jour, sans convention ni pose.

Je le regrette pour moi, pour mes lecteurs peut-être, — mais il est trop tard ; il y a au moins trois actes de joués. Je ne suis plus dans la disposition qu'il faut pour rire ou pleurer avec le parterre. Bonsoir, mesdemoiselles Benoîton ! D'autres diront demain la coupe de vos robes et le nom de vos couturières au besoin. Pour moi, je vais me coucher et je n'en rêverai pas.

XVI

Gymnase. 2 décembre 1871.

LA PRINCESSE GEORGES

Pièce en trois actes, par M. Alexandre Dumas.

M^{lle} Séverine de Périgny a épousé par amour M. le prince Georges de Birac. Elle était riche, il était pauvre, mais portait noblement un grand nom. La princesse Georges, car on l'appelle ainsi dans son monde, par une sorte de sympathie à la fois familière et respectueuse, est mariée depuis une année à peine, et déjà son bonheur se brise.

Avertie par une lettre anonyme, elle a fait suivre son mari jusqu'à Rouen par une femme de chambre dévouée ; Rosalie est partie par le train de neuf heures du soir, qui emportait dans le compartiment des fumeurs le prince Georges de Birac, et dans le compartiment des dames seules la comtesse Sylvanie de Terremonde, la meilleure amie de la princesse. Le prince et la comtesse ont voyagé chacun de leur côté comme des indifférents ; mais, à Rouen, ils sont montés dans la même voiture, qui les a conduits à l'hôtel d'Angleterre, où ils ont passé la nuit.

Le récit que la fidèle Rosalie vient faire à la princesse forme l'exposition très naturelle et très rapide de l'action qui va s'engager.

En apprenant que son mari la trompe, et pour quelle femme ! pour une amie intime qui la tutoie, qui dîne à sa table, qui demeure presque avec elle,

puisque les deux hôtels communiquent l'un avec l'autre, la princesse se sent accablée sous le poids de cette double trahison. C'est une âme d'élite que l'âme de la princesse Georges, un cœur pur, et fortement trempé. Elle veut se tuer d'abord; et la jalousie qui la dévore lui fait rejeter comme duperie le désespoir qui livrerait pour toujours son mari à une rivale détestée. Elle luttera; elle défendra son amour, son bien, sa vie.

Elle ne soupçonne cependant pas encore l'étendue du désastre dont elle est menacée. Placée entre les conseils de sa mère, la marquise de Périgny, femme de bon sens vulgaire et de tendresse banale, qui ne paraît pas comprendre qu'on souffre tant pour un mari, et les avis prudents du notaire de la famille, M. Galanson, la pauvre jeune femme est vraiment seule et désarmée. Elle ne songe même pas à contester au prince l'usage peut-être abusif qu'il veut faire de la fortune de sa femme, en qualité de chef de la communauté. Et Dieu sait quels projets nourrit le prince Georges, puisqu'il a retiré des mains du notaire une somme de deux millions, juste la moitié de la dot apportée par Mlle de Périgny.

Infidèle et parjure, le prince Georges, de son côté, est environné de pièges et de trahisons; Victor, son valet de chambre, connaît la moitié de ses secrets et l'espionne pour savoir le reste. Par lui, le prince est averti qu'on l'a suivi jusqu'à Rouen. Il est donc sur ses gardes quand la princesse Séverine aborde franchement une explication conjugale. Georges s'en tire assez habilement; il avoue sa liaison avec la comtesse Sylvanie comme une page ancienne de sa vie de jeunesse, antérieure à son mariage. Il ne s'agissait, dans ce voyage à Rouen si mal interprété, que de donner à Mme de Terremonde une dernière marque de déférence, et de reprendre ses lettres. Maintenant, tout est bien fini;

Georges est libre, tout entier à son foyer et à ses devoirs.

Le pauvre Séverine se laisse bercer par ces paroles si douces et toujours si convaincantes pour un cœur aimant, secrètement avide d'illusions charmeresses. Elle se jette dans les bras de son mari ; elle s'y roule comme un enfant sur le sein de sa mère, et cherche à s'endormir aux doux murmures des paroles d'amour. Le prince se prête avec l'hypocrisie la plus achevée à ce retour qui le sauve d'une situation embarrassante et périlleuse ; il profite même de l'enivrement juvénile de Séverine pour obtenir d'elle qu'elle reçoive comme à l'ordinaire la comtesse de Terremonde, qui doit amener son mari, revenu d'un long voyage. « — Encore ce dernier sacrifice aux convenances mondaines, et demain nous partirons ensemble. »

Mais la princesse Georges n'est pas plus tôt demeurée seule, que, par une réaction profondément vraie, profondément observée, le mensonge caché au fond des paroles du prince se dresse tout à coup comme une révélation. — « Ah ! je suis une lâche et une malheureuse, dit-elle ; mais, ce soir, je ne les perdrai pas de vue ; et si je surprends un geste, une parole, un signe d'intelligence, malheur à eux ! »

Après ce premier acte, l'émotion du public était grande ; aucune analyse ne saurait, en effet, donner une idée de cette action au pas de charge, de ce dialogue à tir rapide qui jette à travers l'esprit de l'auditeur vingt traits fulgurants à la minute, et le conduit par le rire et les larmes jusqu'au plus haut degré d'excitation nerveuse et de curiosité palpitante.

Le soir venu, — nous sommes au second acte, — il y a eu grand dîner à l'hôtel de Birac. Les messieurs sont au fumoir, et les dames causent au salon en attendant qu'il plaise à leurs maris ou à leurs adorateurs distraits de venir les rejoindre. Pour tuer le

temps, on médit du prochain et particulièrement de la belle Sylvanie de Terremonde, qui va venir. Cette Sylvanie est une fille de peu, bien que sa mère soit morte veuve d'un grand seigneur anglais, ivrogne et déclassé. Mais les charmes de cette fille de marbre et de neige ont séduit le comte de Terremonde, un honnête homme, crédule comme un mouton et jaloux comme un tigre, qu'elle achève de ruiner.

La passion du prince Georges pour la comtesse ne pouvait échapper aux yeux de lynx de ces dames, qui professent pour la blonde Sylvanie une haine et un mépris qui n'ont d'égale que leur envie secrète. Sylvanie n'est, à leur avis, qu'une courtisane titrée, mais c'est une courtisane et tous les hommages sont pour elle. On a bien compris qu'elle cherche une proie à dévorer. Après M. de Terremonde, le prince Georges, puisque le prince Georges possède quatre millions ; après le prince Georges, ou même concurremment avec lui, le jeune M. de Fondette, qui l'idolâtre et ne s'en cache pas ; après ceux-là d'autres, jusqu'à ce qu'elle ait atteint le rêve doré qu'elle poursuit ou le grabat d'hôpital où tombent quelquefois ses pareilles, comme pour rassurer la conscience humaine par un aperçu de la justice d'en haut.

Cette grande scène de portraits, pleine de verve mordante, comme aussi de mots fins, audacieux ou crus, gagnerait à être nuancée de tons plus sobres par Mmes Fromentin, Massin et Jeanne. Ce ton libre de la conversation du très grand monde n'évite au théâtre de se confondre avec celui d'un autre monde, illustré par M. Alexandre Dumas lui-même, qu'à force de réserve savante dans le geste et dans la diction.

Enfin, le monstre fait son entrée, aussi longuement préparée que celle du Tartuffe de Molière. Je dis le monstre, parce que c'est sous cet aspect que l'auteur a conçu le personnage de Sylvanie et que Mlle Pierson

l'a rendu avec une sûreté de talent qu'on n'attendait pas d'elle. La comtesse de Terremonde dépasse encore, par la corruption ténébreuse, par l'anéantissement absolu du sens moral, l'effroyable portrait tracé par ses bonnes amies. Nulle passion chez elle, pas l'ombre d'entraînement. Elle se laisse aimer sans jamais aimer elle-même ; âme et cœur de boue, elle exploite l'amour qu'elle inspire avec autant de tranquillité qu'un agent de change exploite sa charge ou un banquier la caisse de ses clients. C'est la femme sans cœur, la Fœdora de Balzac, mais la Fœdora courtisane et la plus vile de toutes. Voilà pour le fond ; dans la forme, c'est le visage impassible et morne d'un Talleyrand enjuponné.

Telle est la terrible ennemie qu'aborde la princesse Georges, redevenue maîtresse d'elle-même et cette fois clairvoyante. Elle a surpris un échange de paroles à voix basses entre le prince et la comtesse. Que se passe-t-il donc? Vainement le notaire Galanson a-t-il engagé un duel à fer émoulu avec l'impénétrable comtesse. Tout ce qu'il peut apprendre d'elle, c'est qu'elle et son mari sont ruinés, faute de trois cent mille francs qu'ils doivent payer à courte échéance.— « Et vos diamants? lui dit le notaire, en fixant un regard de lapidaire sur la magnifique parure de la comtesse.— Ils sont faux. — Allons donc ! je vous en offre trois cent mille francs. — Non, répond tranquillement la comtesse ; ils tiennent à la peau. »

Heureusement, le malin notaire a eu l'idée d'acheter le concours de Victor, le valet de chambre du prince, qui ne demande pas mieux que d'employer ses petits talents au service de ceux qui peuvent les payer. « — Ils ne sont pas forts, les maîtres ! » dit ce curieux personnage qui n'est ni un Frontin, ni un Scapin, ni un Figaro, mais un simple domestique parisien, sans méchanceté comme sans scrupules, qui trafique des

secrets de la maison comme la comtesse Sylvanie de sa beauté, par instinct commercial.

Grâce à Victor, la marquise de Périgny et le notaire sont mis en possession d'un billet qui jette une lueur sinistre sur la situation. Le lendemain, le prince et la comtesse doivent fuir ensemble, emportant les deux millions retirés des mains de Galanson. Quant au comte de Terremonde, le prince s'est assuré le moyen de le renvoyer à ses affaires en province en lui lui prêtant les trois cent mille francs dont il a besoin.

Sur le champ la princesse Georges est avertie. Furieuse, la rage dans le cœur et dans la bouche, mais toujours grande dame, elle s'approche de Sylvanie et lui dit à l'oreille : « — Tu es une misérable. Sors d'ici, sans résistance, sans un mot, sans une minute de retard, ou je te chasse publiquement. — Ah ! répond languissamment la comtesse, comme tu voudras. »

Sur ce, elle sort, en adressant une gracieuse inclination de tête à toutes les personnes présentes et accompagnée par le jeune M. de Fondette, qui, cette nuit même, remplacera le prince auprès d'elle, puisque, dans ses prévisions, le prince va lui échapper.

Cependant, M. de Terremonde, qui vient de terminer dans le cabinet du prince l'affaire des trois cent mille francs, rentre au salon et s'étonne de n'y plus voir sa femme.

« — Votre femme est partie, lui dit la princesse demeurée seule ; je l'ai chassée.

« — Et pourquoi ?

« — Parce qu'il ne convenait pas que cette femme vînt chez moi pour y chercher son amant !

« — Son amant ! s'écrie en rugissant Terremonde ; ma femme a un amant ? Nommez-le ?

« — Cherchez ! » répond la princesse sur les lèvres de

qui s'est arrêté le nom du prince, qu'elle avait failli livrer à l'époux outragé.

Le début du troisième acte nous fait assister aux angoisses de la princesse et nous amène sur le terrain social où il ne déplaît pas à l'auteur de s'arrêter un peu longuement. S'adressant tour à tour à sa mère et au notaire, elle veut savoir s'il y a quelque chose à faire pour empêcher un mari d'abandonner sa femme en emportant la moitié de sa fortune. « — Rien, répond la marquise de Périgny. — Rien, répond le notaire Galanson. — Ainsi voilà tout ce que vous pouvez pour moi, vous la famille et vous la loi ! C'est bien, je ne prendrai plus conseil que de moi-même ; à mon tour d'être le juge, et, puisque vous n'avez pas de solution à m'offrir, j'en tiens une. Vous la connaîtrez demain. »

On peut supposer que la princesse Georges tuera son mari. C'est dans son caractère et dans la logique de sa situation. Voici pourtant comment les choses se passent. Le valet de chambre Victor, qui a toujours quelque chose à négocier, informe la princesse d'un important secret. M. de Terremonde, rentré chez lui, et il faut se rappeler que les deux hôtels communiquent ensemble, a bouclé sa valise et fait semblant de partir ; mais il a emporté ses pistolets et s'est caché dans la loge du concierge. Victor avertit madame la princesse, parce qu'elle saura peut-être déterminer monseigneur à ne pas aller cette nuit chez Mme de Terremonde.

La princesse dévore en silence cette nouvelle humiliation : ses amours, ses douleurs, ses larmes sont la pâture et le trafic des laquais !

Elle fait appeler le prince. Elle l'obligera à tout avouer ; et, selon que l'entretien tournera bien ou mal au gré de ses légitimes revendications, elle le gardera près d'elle ou l'enverra elle-même chez Mme de Terremonde, où la mort l'attend.

C'est la situation de Bajazet, retrouvée comme sans y penser.

L'entrevue est pénible et dure ; le prince éclate enfin et confesse sa folle et infâme passion pour Sylvanie ; il partira, il l'a juré, car ce fils des croisés ose opposer le serment fait à la comtesse de Terremonde à ceux qu'à reçus de lui la princesse Georges. — « Allez-y donc tout de suite, elle est seule. — J'y vais, et sur-le-champ. »

Mais déjà la princesse ne songe plus qu'au danger suspendu sur la tête de Georges ; elle essaie de le retenir, elle lui fait même entrevoir la vengeance du comte de Terremonde. Il n'est plus temps. Le prince repousse sa femme ; il va sortir et courir à la mort.

Une détonation se fait entendre ; on voit apparaître M. de Terremonde un pistolet fumant à la main. Il vient de tuer l'amant de sa femme, M. de Fondette. Le prince est attéré par cette révélation, et le rideau tombe.

Je dois la vérité au public, comme à M. Alexandre Dumas.

Les deux premiers actes annonçaient un succès foudroyant. Au second acte, la scène si vraie, si énergiquement et si sobrement conduite où la princesse Georges chasse l'indigne créature, avait produit l'effet le plus saisissant.

Le troisième acte, au contraire, malgré les modifications qu'il a subies après la répétition générale, a définitivement échoué.

Cet échec s'explique par deux causes, l'une secondaire, et l'autre capitale, car elle réagit sur le drame tout entier.

La cause secondaire, c'est la réprobation excitée dans le public par le cynisme écœurant du prince Georges accusant sa femme de calomnier sa honteuse maîtresse.

La cause principale, c'est que le prince Georges n'étant pas châtié, la princesse ne se vengeant pas et n'étant pas vengée, le drame manque de dénoûment et reste une énigme qui n'a pas de mot.

Ce qu'il est permis de conjecturer lorsqu'on voit la pensée d'un écrivain doué, comme M. Alexandre Dumas, de toutes les facultés et de toutes les audaces, avorter de la sorte, c'est qu'il s'est laissé détourner de son plan primitif par des conseils malencontreux ou par une timidité soudaine qui ne se comprend pas d'un homme de sa trempe.

Le dénoûment original devant lequel il a reculé, je vais vous le dire : la princesse Georges tuait son mari ou le faisait tuer par M. de Terremonde ; c'est tout un.

Ainsi s'accomplissaient ses menaces ; ainsi se réalisait la solution qu'elle annonçait mystérieusement à sa mère et à Galanson. Cette solution que ni la loi, ni la famille ne pouvait lui donner, c'était le veuvage par le meurtre.

Ce n'est pas apparemment pour rien qu'un dramarturge expert avait imaginé de faire couler dans les veines de la princesse Georges une goutte de sang africain par son aïeule l'Abyssinienne, particularité que je considérais comme une précaution un peu puérile et même comme une faute de goût, mais qui perd toute espèce de signification, puisque la princesse n'agit ni comme Roxane, ni comme Othello.

Et que deviendront ces deux êtres, le prince Georges et la princesse Séverine ? Quel avenir leur est réservé ? Que peut espérer encore cette pauvre femme qui a vu le fond du cœur de cet époux infidèle, ingrat, perverti, et escroc par dessus le marché, puisqu'il lui enlevait deux millions, à elle appartenant, pour les jeter aux pieds de la comtesse Sylvanie ? La princesse pardonnera ; mais jamais ce prince absurde

et sans honneur ne retrouvera pour elle l'amour qu'il a profané. Ce troisième acte est une impasse et pour l'auteur et pour le public, et pour la morale et pour l'art.

La rigueur de ce jugement, contre lequel personne ne protestera, j'en ai la conviction, n'enlève rien à mon admiration envers les belles parties du drame qui ont enlevé tous les suffrages. M. Alexandre Dumas a trouvé pour le rôle de la princesse Georges des trésors de grâce, de passion et de tendresse qui montrent son vigoureux talent sous un nouvel aspect. A quoi tient-il que ce rôle superbe, joué avec une éclatante supériorité par Mlle Desclée n'ait pas suffi pour donner à M. Alexandre Dumas fils une soirée comme celle d'*Angèle* ou d'*Antony* ? C'est qu'il est isolé dans la pièce et que l'amour radieux de Séverine s'épanche sur un objet indigne et vraiment subalterne. Pour le duo sublime des *Huguenots*, il faut sans doute une Valentine, mais il faut aussi un Raoul.

Il reste de la représentation de ce soir une grande émotion, gâtée par une déception non moins grande, et, je le crains, irréparable.

Il reste de plus, et cela sans aucune restriction possible, le succès triomphal de Mlle Desclée qui est aujourd'hui l'une des plus grandes comédiennes de la scène française. Sensibilité, chaleur, finesse, dignité, elle a rendu, comme un clavier sonore, toutes les nuances les plus délicates, de ce rôle écrasant, de ce rôle *solo*, autour duquel gravitent tous les autres.

Ne parlons ni de M. Pujol ni de M. Landrol, chargés de traduire des personnages odieux ou niais. Et bornons-nous à complimenter Raynard, excellent sous la livrée noire du valet de chambre Victor.

Mais encore une fois, quel dommage de voir sombrer près du port une barque si bien équipée ! On n'imagine pas ce qu'il y a de choses charmantes, de traits exquis,

d'observations ingénieuses, à part quelques brutalités inutiles, dans les deux premiers actes de *la Princesse Georges*. Et comme la vie réelle y est par instant saisie avec ses palpitations et ses frémissements intimes ! Pour la peindre avec cette intensité et cette fougue, il faut le bras robuste de l'ouvrier et les doigts délicats de l'artiste. M. Alexandre Dumas a la poigne si vigoureuse qu'il écrase parfois la brosse sur la toile et le manche dans sa main.

LA PRÉFACE

DE LA PRINCESSE GEORGES

La pièce de M. Alexandre Dumas parut dès les derniers jours de décembre 1871 chez Michel Lévy frères, précédée d'une préface qui contenait les explications de l'auteur sur un dénouement contesté. Cette ingénieuse et ardente plaidoirie *pro domo suâ* appelait, à ce qu'il me sembla, non pas précisément une réplique, mais seulement ce qu'on appelle au Palais des observations. Je ne puis pas me dispenser de reproduire ici, selon les convenances et l'équité, la préface entière de *la Princesse Georges*, qui, à ce que j'avais cru deviner, sans me tromper tout à fait, s'adressait plus particulièrement à moi qu'à mes confrères en général.

AU PUBLIC

Cher public,

Il y a vingt ans que nous avons fait connaissance, et nous n'avons pas encore eu à nous plaindre sérieusement l'un de l'autre. Ce n'est pas cependant que quelques esprits

jaloux de cette bonne et longue entente n'aient essayé de semer les mauvais propos et la discorde entre nous, tout récemment encore, au sujet d'*Une Visite de Noces* et de l'ouvrage ici présent. On t'a crié plus que jamais : « N'y vas pas ; c'est immoral ». Heureusement, toi et moi sommes habitués à ce mot-là depuis que nous sommes en relations, et, cette fois comme les autres, tu es venu voir de quoi il s'agissait ; tu y es même retourné, et, comme on insistait, tu y as couru, avec tes amis, avec ta femme avec ton fils. Tu n'y as pas mené ta fille, tu as eu raison. Il ne faut jamais mener sa fille au théâtre. Disons-le une fois pour toutes, ce n'est pas seulement l'œuvre qui est immorale, c'est le lieu. Partout où l'on constate l'homme, il y a une nudité qu'il ne faut pas mettre devant tous les regards, et le théâtre ne vit, plus il est élevé et loyal, que de cette constatation. Nous avons à nous dire là, entre grandes personnes, à qui la vie réelle en a déjà appris long, nous avons à nous dire des choses que les vierges ne doivent pas entendre. Finissons-en donc avec l'hypocrisie de ce mot : « C'est immoral », qui ne saurait s'adresser à nous, et sachons bien que, le théâtre étant la peinture ou la satire des passions et des mœurs, il ne peut jamais être qu'immoral, les passions et les mœurs moyennes étant toujours immorales elles-mêmes.

Je m'étais promis tôt ou tard de t'offrir un hommage et un remerciement. Accepte-les aujourd'hui, avec la dédicace de cet ouvrage, auquel tu donnes un si grand retentissement, accepte-les en échange de tout ce que je te dois. Je resterai encore, je resterai toujours ton débiteur.

Mais si tu n'es pas vierge, tu es *homme*, tu es *femme*, tu es *foule* ; c'est-à-dire que tu es tout ce qu'il y a de plus impressionnable et de premier mouvement. Voilà ce qu'il faut savoir, voilà ce qui cause quelquefois, entre nous, des apparences de malentendus. Je commence par te dire que nous devons nous rendre loyalement aux indications que tu donnes, car si nous nous glorifions de tes applaudissements, c'est bien le moins que nous tenions compte de tes murmures, et nous devons très humblement upprimer aussitôt ce qui te choque sans profit pour toi,

mais nous devons maintenir et t'imposer, avec le temps, ce qui te trouble, quand il faut que cela soit ainsi.

Rappelle-toi, malheureux, que tu as sifflé *Phèdre*, *le Cid*, *le Mariage de Figaro*, *Guillaume Tell* et *le Barbier de Séville*. Tu en es bien revenu ! Aussi, aujourd'hui, tu es moins prompt, ton éducation est à peu près faite, tu laisses bien encore, par-ci par-là, partir des : Oh ! oh ! qui n'ont pas grande raison d'être, mais enfin il y a progrès, et puis qu'y faire ? C'est ce diable de premier mouvement ! C'est l'électricité des foules. On ne t'en guérira jamais complètement, et tant mieux puisque c'est le principe de ton enthousiasme, et que, par là, nous t'entraînons, à notre tour, dans notre mouvement à nous.

Il n'en est pas moins vrai qu'en face du dénoûment de *la Princesse Georges*, tu as failli te fâcher. Je m'y attendais. Tu en as fait autant devant le dénoûment de *Diane de Lys*, du *Demi-Monde*, du *Fils Naturel*, des *Idées de Madame Aubray*, et d'*Une Visite de Noces*. Je suis habitué à tes étonnements, et, depuis longtemps, ils ne m'étonnent plus. Je suis là pour te dire des choses que tu ne veux pas toujours qu'on te dise en face, et je ne sais pas une de mes conclusions qui ne t'ait plus ou moins effarouché. Et puis il m'arrive souvent, après t'avoir mené aussi loin que possible dans la déduction fatale d'une passion ou d'un caractère, de te ramener brusquement et finalement dans sa conclusion logique, celle non pas du personnage isolé et passant par là, mais celle de l'humanité permanente et éternelle. Je dois te rendre cette justice, que, peu de jours après cette première lutte, dès le lendemain quelquefois, tu te rends, tu me pardonnes tes torts, ce qui est généreux, et tu dis: C'est lui qui avait raison. Il est vrai que je bénéficie en même temps de ta grande curiosité et de ta grande indifférence, qui font que tu veux voir d'abord, et que tu dis, après, quand la discussion arrive : Ça m'a amusé ou ennuyé; mais, au fond, ça m'est égal; ce n'est que du théâtre !

Bref, le soir de la première représentation de *la Princesse Georges*, le 2 décembre (était-ce l'influence de cette date anniversaire d'une grande victoire et d'un grand coup d'État ?) tu t'étais mis en tête qu'il fallait tuer

l'homme, le scélérat, le misérable qui avait trompé sa femme, — ce que tu ne fais jamais, toi, n'est-ce pas? Malheureusement, moi qui connais tes lendemains et qui dois les prévoir parce qu'ils contiennent la vérité, née de la réflexion et de la remise en train de la vie vraie, je ne dois jamais me laisser entraîner au-delà des limites de cette vérité, puisque je ne suis pas une foule, et je ne pouvais ni admettre ni permettre que ce que tu voulais fût.

Me vois-tu, moi qu'on appelle l'auteur à thèses, me vois-tu érigeant en principe (car on n'y eût pas manqué) que les femmes trompées doivent faire assassiner leurs maris coupables — coupables de quoi? D'une erreur stupide où les sens seuls sont engagés et qui n'est que la prédominance momentanée de la bête! Cette honnête femme, que je voulais si pure, si noble, si intacte, m'aurais-tu, la réflexion venue, pardonné d'en avoir fait une criminelle exploitant et armant avec préméditation la jalousie d'un mari trompé, pour se venger de son mari à elle, après quoi elle n'eût plus eu d'autre ressource que d'aller avec sa victime se perdre dans la mort, ce qui aurait prouvé qu'elle était incapable de vivre sans celui qu'elle avait tué? Alors pourquoi tuer, pourquoi mourir? Bon pour l'Hermione grecque qui a à lutter contre plus valable qu'elle, et qui sait bien qu'elle n'aura plus de reprise sur celui qui aura épousé la fière et noble Andromaque. Bon pour la Roxane turque, femme du sérail, fille de l'Orient, qui sait bien qu'une fois dans les bras de la douce et généreuse Atalide, Bajazet ne pensera plus jamais à elle. Bon pour Phèdre, la marâtre hystérique, la possédée de Vénus, qui se sent un monstre auprès de la tendre Aricie qui garantira éternellement Hippolyte, si elle permet à Hippolyte de s'unir à elle. Mais non, mille fois non, pour une femme chrétienne qui est à la fois Andromaque, Atalide et Aricie, et qui n'a à combattre qu'une drôlesse qui doit être vaincue et démasquée, en fin de compte. Séverine est une valeur, une valeur exceptionnelle, de nos jours. Je ne veux pas qu'elle meure; je veux qu'elle vive, qu'elle soit heureuse comme elle le mérite, qu'elle serve d'exemple comme elle le doit. Je

veux qu'elle produise. J'ai besoin des enfants de cette mère, j'en ai besoin pour ma patrie, pour mon salut. Tuer et mourir ! A quoi bon ? Il n'y a jamais eu si grande nécessité de vivre. Une femme comme Séverine, la jalousie peut la pousser jusqu'au mouvement spontané du second acte, mais pas au-delà. A partir du moment où, au lieu de nommer son mari à M. de Terremonde, la princesse Georges, avertie subitement par sa conscience, n'a trouvé que ce seul mot : Cherchez ! — à partir de ce moment, cette femme ne sera plus dans la vengeance, elle sera dans la discussion avec elle-même, dans le doute, par conséquent, sur la légitimité de son action, et elle n'y persévérera pas. Son seul droit, son seul devoir seront, le moment de l'exécution venu, de sauver celui qu'elle aime. Elle ne l'aura pas plutôt livré qu'elle n'aura plus qu'une pensée : le reprendre. Elle pleurera, elle criera, elle menacera, elle maudira, — elle pardonnera.

Il fallait qu'elle ne l'aimât plus ! ai-je entendu dire. Allons donc ! vous en parlez bien à votre aise ! Ce n'est que quand elle n'aimait pas qu'une femme n'aime plus.

Pour le reste, pour ce qu'on appelle *mes thèses*, qu'avais-je à faire et à prouver par le sujet qu'il m'avait paru bon de choisir ? J'avais à poser devant toi, cher Public, la question de l'homme adultère, question vieille et jeune comme le monde, puisqu'elle recommence tous les jours et recommencera éternellement. J'avais, tout en peignant les souffrances, les tentations et les luttes de la femme, à constater l'impuissance de la loi, de la famille et de la société devant ce fait quotidien, désastreux et banal. J'avais à appeler sur cette lacune l'attention du législateur, du philosophe, du moraliste ; j'avais à montrer à l'honnête femme l'animal particulier qui vient rôder dans son ménage, la nuit, pour lui dérober son bonheur et lui dévorer ses petits, et j'avais à lui donner un conseil à cette honnête femme, celui, quoiqu'il arrive, de se respecter toujours, d'éviter le talon de l'alcôve, et d'acquérir un droit effrayant, celui de tuer, — un droit divin, celui d'absoudre. Mais je n'avais pas à conclure définitivement, en une matière où ni les religions, ni les philosophes, ni les codes n'ont encore pu trouver une solution

satisfaisante, sauf le divorce, qui ne libère que les corps et les intérêts, non les cœurs et les âmes. J'ai donc placé dans le cœur de mon héroïne ce qui trouve une solution à tout, dans le cœur de la femme : l'amour, et je l'ai porté à son point culminant et à sa preuve rayonnante et irrécusable : le pardon. Puis, appelant au secours de cette femme éperdue cette fatalité antique qui est dans la tradition de mon art, j'ai, dans un monde inférieur dont elle ne participe pas, j'ai fait tirer par un mari que la jalousie aveugle ce coup de pistolet à la lueur duquel le prince, autre aveugle, mais aveugle d'un jour, va recouvrer soudainement la vue. C'est l'éclair du chemin de Damas, dans l'ordre des passions et des sentiments. Ce coup de pistolet, je le fais tirer sur M. de Fondette, sur cet innocent qui vient, au bon moment, se prendre les pieds dans le buisson. C'est le mouton du sacrifice d'Abraham. Il bêle, et il meurt pour un autre. C'est l'holocauste dont se contente le Dieu de la tragédie. Tuer le prince, cet infidèle de douze heures qui peut et doit être sauvé par l'amour, eût été une complaisance illogique, une pâture grossière, jetées à quelques tempéraments et à quelques appétits qui voudraient voir exterminer, dans le monde fictif, ceux qu'ils ne peuvent atteindre dans le monde réel. Vengeance d'enfants. Ce dénoûment indigne de l'art, des vérités acquises, de toi et de moi, eût été le lendemain, parfaitement grotesque. Je t'aurais conquis, par surprise, à l'aide d'une émotion passagère dont nous aurions eu à rougir tous les deux, au réveil, et nous serions déjà séparés. Je ne cherche pas, avec toi, devant l'autel trébuchant de la Sensation, ces noces brutales et éphémères dont tout enfant viable ou légitime est exclu ; je sollicite une alliance réfléchie et durable, non-seulement avec toi, mais avec tes descendants. Je ne te demande pas tes mains, je te demande ta main ; je ne désire pas seulement ton argent, mais ton estime ; bref, je ne veux pas que tu m'entretiennes, je veux que tu m'épouses.

C'est pour cela qu'au lieu de rester dans la logique entraînante du moment, je t'ai ramené dans la logique éternelle du toujours. M. de Terremonde, c'est la pas-

sion, il tue ; la princesse de Birac, c'est l'amour, elle pardonne. Elle pardonne au premier acte, elle pardonne encore au dernier. Entre les deux actes, elle a été près de commettre un crime pour que son mari meure ; à la fin elle fera n'importe quoi, ce qu'elle n'aurait jamais fait auparavant, une lâcheté peut-être, pour qu'il vive. Pourquoi ? Parce qu'elle aime. Toujours la même raison ; c'est un cercle ; on n'en sort pas, on y tourne. La princesse Georges est une Ame qui se débat au milieu d'instincts. Elle doit accomplir et elle accomplit sa mission d'âme ; elle lutte, elle sauve et elle triomphe des autres et d'elle-même.

Voilà ce que sait, ce que doit savoir l'auteur dramatique avant de commencer, d'exécuter et de te livrer son œuvre ! Voilà ce qu'il doit t'apprendre quand tu ne le sais pas, car tu ne sais pas tout, et tu as ainsi peu à peu quelques vérités de plus à ton service. Malheur à celui de nous qui en sacrifie une à ta passion du moment ! Tu ne lui pardonnes jamais.

Je te devais ces explications, dans la dédicace de cette pièce en présence des discussions et des controverses que soulève encore le dénoûment de cet ouvrage. Ces explications ne s'adressent, bien entendu qu'à tes critiques loyales et à tes restrictions de bonne foi. Elles ne répondent ni aux hostilités de parti pris ni aux rancunes personnelles. Celles-là, je ne peux pas les convaincre, mais je peux les mépriser.

Sur ce, crois bien à ma reconnaissance et à mon respect, et que Dieu t'ait en sa sainte et digne garde, comme disaient les grands coupables de la monarchie, pièce dont tu regrettes souvent aujourd'hui d'avoir applaudi le dénoûment qui te semblait si logique alors.

<div style="text-align:right">ALEX. DUMAS FILS.</div>

Maintenant voici ma réponse qui parut dans le *Figaro* du 27 décembre 1871 :

La préface de *la Princesse Georges*, éloquente, mordante, un peu irritée, s'adresse au public, dont elle se joue en le flattant, non à la critique dont elle se venge en la dédaignant. Pourquoi cette raillerie, pourquoi cette vengeance ? Le public et la critique n'ont été divisés ni sur les mérites ni sur les défauts de *la Princesse Georges*. M. Alexandre Dumas constate lui-même qu'en face du dénoûment de son drame, le public a failli se fâcher. La raison, c'est que le parterre s'était mis en tête ce soir-là « qu'il fallait tuer l'homme, le scélérat, le misérable qui avait trompé sa femme ». Mon Dieu, non ! le public ne tient pas à ceci plutôt qu'à cela ; il pleure à Othello qui tue sa femme innocente ; il rit à Georges Dandin berné par une coquine. Il n'exigeait pas absolument que M. le prince Georges de Birac pérît de mort violente ; il demandait seulement qu'un drame bien commencé fût conduit à bonne fin, et qu'une action entraînante, lancée à toute vapeur, ne versât pas subitement comme une charrette prise dans une fondrière. Confiant dans l'habileté, dans l'audace, dans le génie dramatique de M. Alexandre Dumas, il se laissait emporter à fond de train vers les régions inconnues.

Tout à coup, l'équipage s'arrête. — « Eh bien ! où sommes-nous ? dit le public. — Vous êtes arrivés ! répond une voix impérieuse. — Arrivés où ? Je n'aperçois qu'un peu de plaine déserte et stérile ; pas un bout de chemin pour en sortir ; pas une maisonnette à l'horizon pour m'y réfugier et pour abriter ce couple infortuné qui ne sait plus quelle contenance tenir. Pourquoi nous avez-vous menés ici ? Pourquoi nous avez-vous trompés ? — Je ne vous ai pas trompés ! reprend la voix plus impérieuse encore, je ne me suis pas trompé ; je ne me trompe jamais ; je suis dans le vrai ; j'y reste ; je suis toujours dans le vrai ; et quand tu te fâches, ô public, c'est que tu as tort. Je

te connais comme si je t'avais fait; cependant si je t'avais fait, tu serais meilleur. Mais je te referai à force de te mener à la cravache, et tu me baiseras les mains. »

Hélas ! Un homme d'esprit et de belle humeur, philosophe pratique et observateur profond quoique sans emphase, me disait l'autre jour : « Il n'y a de beaux joueurs que les joueurs malheureux; la déveine perpétuelle donne le sang-froid et la constance contre les coups du sort. Ne me parlez pas des joueurs heureux, de ceux à qui tout réussit sans résistance et sans intermittence ; le bonheur devient pour eux une habitude; ils le considèrent comme chose qui leur est due ; aussi ne supportent-ils ni une incertitude ni un pli de rose : une porte qu'on ouvre ou qu'on ferme, un éclat de voix inopportun, un bruit de conversation à voix basse, un jeu de cartes maladroitement renversé — un rien — leur donne sur les nerfs et leur cause plus d'agitation fébrile que n'en a ressentie en dix ans de revers ininterrompus tel de leurs voisins, silencieux et décavé. »

En indiquant cette comparaison, je prétends la renfermer dans sa nuance exacte et dans sa mesure précise. Je ne connais rien de plus légitime que la renommée et les succès de M. Alexandre Dumas. Mais je me demande en quoi le public, qui ne lui marchanda jamais ni les sympathies, ni les applaudissements, ni la gloire, a mérité d'entendre le langage ironique et le persiflage altier de la préface ? Après tout, M. Alexandre Dumas a la prétention que le public «l' épouse », c'est son mot. Il ne s'agit donc que d'une querelle de ménage, présage d'un doux raccommodement.

L'objet de la querelle, c'est le dénoûment de *la Princesse Georges*. Le public d'amis qui assistait à la répétition générale et le public quelconque qui assis-

tait à la première représentation l'ont unanimement réprouvé. M. Alexandre Dumas ne se rend pas. Il affirme que ce dénoûment est parfait, qu'il est même le seul bon et que tout autre serait détestable, particulièrement celui qui entraînerait la mort du prince.

Les raisons qu'il donne à l'appui de sa thèse sont curieuses. Le choix et l'enchaînement en sont tels qu'ils servent plutôt qu'ils n'embarrassent ceux qui argumentent contre M. Alexandre Dumas dans ce débat littéraire.

Il y a deux choses dans un dénoûment: le fait d'abord, ensuite la moralité de ce fait, c'est-à-dire les conséquences qu'on en peut tirer. L'auteur dramatique se préoccupe surtout du fait, parce que le fait c'est le drame; et si le drame est bon, le poète a gagné son procès. Le moraliste vise ailleurs et sacrifie le drame au triomphe de ses idées. Or, je vois que M. Alexandre Dumas n'a pas même essayé de discuter le dénoûment de sa pièce au point de vue du théâtre. Il ne le défend qu'au point de vue de ce qu'il appelle « l'humanité permanente et éternelle », par opposition au « personnage isolé et passant par là ». Il se vante même, en thèse générale, qu'après avoir mené le public aussi loin que possible « dans la déduction fatale d'une passion ou d'un caractère », il l'a « ramené brusquement et finalement dans la conclusion logique » de ce qu'il lui plaît de nommer « l'humanité permanente et éternelle ».

Ce qui me semble, à moi, précisément aussi logique et aussi utile que de ramener brusquement en arrière un boulet de canon, lorsqu'il parcourt l'espace, lancé par une force irrésistible. Ici, la force irrésistible, c'est la passion. Sans doute ! Aussi, M. Alexandre Dumas en arrive-t-il à nier la passion, ou du moins à la distinguer de l'amour: si bien qu'à l'entendre, « M. de « Terremonde tue parce qu'il est la passion, tandis

« que la princesse pardonne parce qu'elle est l'amour ». D'où il faut conclure que M. de Terremonde éprouve pour sa femme une passion sans amour, et que la princesse aime son mari sans passion. Je voudrais bien que cela fût clair ; peut-être alors échapperais-je à l'humiliation de ne pas comprendre.

Laissons pour ce qu'elle vaut cette théorie de l'humanité permanente et éternelle, substituée à l'individu isolé et passant par là. On la formule aisément dans une préface pour les besoins d'une cause, mais on se garde bien de la pratiquer d'ordinaire, lorsqu'on est un habile homme et qu'on s'appelle M. Alexandre Dumas. L'humanité permanente et éternelle n'est qu'une abstraction sur laquelle rêvent les philosophes ; l'individu isolé et passant par là est une réalité vivante sur laquelle travaillent les dramaturges. Cette humanité permanente et éternelle n'a aucune existence en dehors des individus isolés et passant par là. La fonction du poète est d'incarner l'expression générale de l'humanité dans un homme, mais en même temps, de dessiner fortement le cas particulier de l'individu isolé.

Si le drame ne devait pas être un accident particulier et qui se renouvelle comme l'infinie variété des passions et des événements, on ne ferait pas de drames au pluriel ; il n'y en aurait qu'un, qui contiendrait une solution générale à l'usage de l'humanité permanente et éternelle ; et chaque nation policée aurait son drame unique, comme elle a son livre de prières et son code de lois.

Pousser un personnage au paroxysme de la passion, selon l'impulsion personnelle de l'individu isolé et passant par là, et le ramener ensuite brusquement en arrière au nom et dans l'intérêt de l'humanité permanente et éternelle, cela signifie tout simplement qu'on ne permettra jamais un dénoûment violent, sous le

prétexte que ces excès offensent l'humanité permanente et éternelle qui est, comme on sait, une personne délicate, qui abhorre le sang et les larmes, le meurtre et le poison. D'après cette formule, Othello n'étouffera pas Desdemona sous l'oreiller fatal ; Séide n'égorgera pas Zopire ; Gennaro n'enfoncera pas dans le sein de dona Lucrezia le couteau de table de la princesse Negroni. Que prouvent, en effet, ces trois dénoûments, sinon que les personnages isolés et passant par là, qui s'appellent Othello, Séide et Gennaro, n'ont pas suffisamment réfléchi aux conclusions logiques de l'humanité permanente et éternelle?

Je ne serais pas précisément fâché de redresser, conformément à ces règles nouvelles, le scandaleux dénoûment d'*Antony*. Entre nous, que pensez-vous de cet énergumène, de ce jaloux, de cet égoïste, de ce personnage isolé et passant par là, qui commet la double sottise de poignarder sa maîtresse et de livrer sa propre tête à l'échafaud? Et pourquoi? Pour sauver Adèle de l'infamie et du mépris. Est-ce que les choses se passent ainsi dans l'humanité permanente et éternelle et surtout dans le monde parisien? Est-ce qu'on tue une femme mariée pour la soustraire à son mari? Est-ce qu'une femme se laisse percer le flanc par peur d'un peu de honte? Est-ce que les maris sont si farouches que cela? Donc, si vous le permettez, remettons les choses au ton ; sauvons-nous de ces emportements brutaux, bons pour quelques sauvages d'Afrique, pour quelques Sarrasins du désert isolés et passant par là, et voyez comment les choses auront meilleure façon.

En apprenant l'arrivée subite du colonel, Antony, rajustant sa cravate devant la glace, priera Mme d'Hervey de vouloir bien lui faire l'honneur de le présenter à son mari ; de son côté, le colonel, au lieu de saluer l'amant de sa femme de l'épithète d'infâme, ce qui

est excessif, lui adressera ces paroles infiniment plus convenables et plus conformes aux prescriptions de l'humanité permanente et éternelle : « Enchanté, cher monsieur, de faire votre connaissance ».

Et M. Alexandre Dumas fils, que n'a-t-il lui-même appris à vivre au mari de M^{me} Diane de Lys et comment a-t-il cédé aux idées de M^{me} Aubray mariant Jeannine à son fils? Ces dénouements-là ne s'expliquent que par « la déduction fatale de la passion ou du caractère de l'individu isolé » et, par conséquent, ils m'apparaissent excellents, bien que M. Alexandre Dumas forge aujourd'hui une théorie qui les renverse et les condamne.

Mais il fallait sauver le dénouement avorté de *la Princesse Georges*; et, pour ce sauvetage désespéré, voilà que l'écrivain le plus ingénieux, le plus hardi, le plus sincère, tranchons le mot, le plus fort de l'heure présente, jette tout par dessus bord, même son habituelle sagacité, même sa logique, même son drame.

Mais oui, votre drame, votre *Princesse Georges* elle-même. Car enfin, si vous arrivez à me démontrer irréfragablement que ce monstre de prince n'est coupable que d'une vétille, « d'une erreur stupide où les sens seuls sont engagés, qui n'est que la prédominance momentanée de la bête, qu'il s'agit d'un fait quotidien, désastreux, mais banal, qu'on ne tue pas un homme pour si peu », alors, le bon sens naturel du public vous répondra : « Si la chose est si « banale, si vulgaire et de si peu de conséquence, « pourquoi diable en faites-vous un drame? Voilà bien « du bruit pour rien. »

Eh bien! non. Vainement vous travailleriez de vos propres mains à diminuer la portée de votre œuvre; c'est nous alors qui la défendrions contre votre caprice momentané. Oui, vous l'aviez posée largement comme il convient à un penseur, pittoresquement

comme il convient à un peintre et à un poète, cette question sociale de la femme trahie, abandonnée, se débattant dans le lien légal qui n'enchaîne qu'elle seule. Vous ne voulez pas du divorce qui, dites-vous excellemment, ne libère que les corps et les intérêts, non les cœurs et les âmes. Vous ne voulez pas non plus du talion de l'alcôve, qui déshonore la souffrance sans la guérir.

Alors apparut à vos yeux l'idée de justice et de vengeance. Vous l'avez repoussée. Et voici que vous annoncez la découverte d'une solution nouvelle, qui n'est ni le divorce, ni l'adultère réciproque, ni la justice, ni la vengeance : c'est le pardon.

Le pardon! rien de plus beau ni de plus noble. Encore, faut-il qu'il soit possible, qu'il n'ait pas à se briser contre l'irréparable et qu'il puisse se colorer encore de l'espérance du bonheur.

Mais admettons. Le public, disiez-vous, accourait à mon festin avec un appétit féroce ; il comptait sur une solution pimentée ; je la lui fais à la crème. Soit; c'est votre droit. Seulement cette conclusion je ne la trouve que dans la préface. Elle n'est pas dans la pièce.

Je ne puis, avec toute la déférence que je vous ai vouée, accepter comme suffisante la pantomime décrite dans les cinq lignes qui terminent la pièce imprimée et qui, d'ailleurs, autant que mes yeux ne me trompent pas — et j'ai la vue longue — n'a pas été exécutée par le prince Georges à la première représentation.

En réalité, le drame, tel que je viens de le relire, n'a pas de dénoûment. De là le désappointement du spectateur et du lecteur.

Il ne reste plus maintenant qu'une hypothèse à étudier : celle de la mort du prince, soit que la princesse le poignardât de sa propre main, soit qu'elle le laissât tuer par M. de Terremonde. M. A. Dumas condamne nettement une pareille idée; « c'eût été,

dit-il, une complaisance illogique, une pâture grossière jetée à quelques tempéraments, un dénoûment indigne de l'art et parfaitement grotesque. »

C'est bien dur pour les têtes frivoles, pour les tempéraments grossiers qui se laissent encore toucher au spectacle des passions exceptionnelles et qui leur permettent, sur le théâtre, d'aller jusqu'au bout de leurs emportements et jusqu'au crime. C'est même trop dur. Car enfin, ce dénoûment saisissant et terrible, qui donc l'avait rêvé, sinon M. Alexandre Dumas lui-même? Comment avait-il circulé dans les journaux et dans le public avant la répétition générale et la représentation? Comment, si ce n'est que M. Alexandre Dumas en avait livré la confidence à un certain nombre d'amis? On ne soupçonnait pas qu'en approuvant une idée née dans le cerveau du maître, on encourût de sa part de si rudes sarcasmes.

Il me souvient que, dans un vieux roman de chevalerie, Galaor ou Esplandian — qui vous voudrez — la lance en arrêt à l'entrée d'un bois, interpelle les passants et les somme de reconnaître que la plus belle personne de l'univers est une certaine princesse de Mantoue, blonde, rose, aux yeux bleus. Les passants en conviennent aisément. « — Eh bien! vous n'êtes que des ânes! leur crie alors le paladin; apprenez bourgeois et manants, que les femmes brunes, aux yeux noirs, l'emportent sur toutes autres créatures et que la princesse de Mantoue n'est pas digne de laver la vaisselle dans les cuisines de la princesse du Cathay qui est noire comme une taupe et jaune comme un bassin de cuivre. — C'est vrai, noble seigneur! » répondent humblement les bourgeois, pour éviter d'être navrés par la redoutable lance du vaillant Galaor.

C'est un peu notre cas, à nous autres qui nous trouvons en dissentiment passager avec l'auteur admiré de *la Princesse Georges*. Nous ne demandons pas mieux

que de nous accorder avec lui, pourvu qu'il prenne la peine de s'accorder avec lui-même ; le fâcheux et l'inacceptable serait d'être obligés de chanter la palinodie au profit de la princesse de Mantoue ou de la princesse du Cathay, suivant qu'il leur conserve ou leur retire sa faveur.

Il est si vrai que la conception première de *la Princesse Georges* roulait sur un dénoûment fatal, que, d'acte en acte, la main de l'auteur y conduisait par des préparations savantes. Presque tous les comptes rendus ont signalé ces particularités caractéristiques, dont le spectateur subit l'influence sans le savoir et qui inclinent son esprit vers la pente calculée par le poète. Au premier acte, la touche était même un peu exagérée et trop voyante, lorsque la princesse Georges, après avoir dit à son mari : « Et puis, je te tuerais, je le sens, j'en ai peur! Oh! ne ris pas... c'est sérieux... je ne suis pas une femme ordinaire ! » ajoutait : « J'ai une goutte de sang noir dans les veines, par mon aïeule l'Abyssinienne ! Ainsi, prends garde ! » Je n'ai pas oublié non plus la phrase si adroitement jetée par la marquise de Périgny à sa fille, sur la maladresse des femmes à manier les armes des hommes.

Enfin, le troisième acte renfermait une indication encore plus précise et qui pénétrait avec d'autant plus de force qu'elle précédait immédiatement la crise suprême. Lorsque le notaire Galanson disait :— « Si vous saviez, princesse, combien de fois j'ai cherché une solution à la malheureuse destinée des femmes dans votre situation », il ajoutait, sur un geste de Séverine : « Est-ce que vous en avez trouvé une, madame ! — Peut-être, répondait la princesse. — Et laquelle? — Venez me voir demain matin, je vous la dirai. »

Il serait puéril de contester la portée des paroles

qui précèdent et qui annonçaient clairement la mort violente du prince par la main ou du moins par la volonté de la princesse outragée. La preuve que M. Alexandre Dumas leur accordait la valeur que je leur attribue moi-même, c'est qu'il les a supprimées.

Je ne l'en blâme pas ; il use de son droit en modifiant sa pensée, en transformant son œuvre autant de fois que sa conscience d'artiste le lui commandera. Mais c'est aussi le droit de ceux qu'il a censurés de remarquer qu'il s'est chargé lui-même de justifier leurs réserves et de mettre en évidence la loyauté de leurs objections. Ces évolutions légitimes d'un grand esprit ne doivent pas être perdues pour son propre jugement ; M. Alexandre Dumas a seul l'autorité suffisante pour se faire remarquer à lui-même, sans exciter de courroux, qu'il est inconciliable de se croire seul et toujours dans le vrai et d'avoir le noble courage de s'avouer perfectible.

J'espère, sans en être assez sûr, que les réflexions qui précèdent ne seront pas rangées parmi les hostilités de parti pris et les rancunes personnelles auxquelles la préface fait une allusion trop générale pour être équitable. M. Alexandre Dumas paraît avoir sur ce chapitre des idées arrêtées qu'il exprimait plaisamment par cette boutade qui termine une lettre de sa jeunesse : « Votre ami dévoué, tant que vous direz du bien de moi ».

Pour mon compte, je ne souhaite qu'une chose, c'est de voir apparaître prochainement une œuvre nouvelle de l'auteur de *la Princesse Georges*, qui soit entièrement digne de sa haute situation littéraire et des suffrages unanimes de ses admirateurs. Ce soir-là, j'en ai la certitude, M. Alexandre Dumas mesurera l'étendue de l'injustice qu'il a commise en confondant avec « les hostilités de parti pris et les rancunes per-

« sonnelles qu'il peut mépriser », l'indépendance et la sincérité de la critique.

Ce débat littéraire, dans lequel la bonne foi de M. Alexandre Dumas était égale à la mienne, prit fin, à quelque temps de là, par une lettre que M. Alexandre Dumas me fit l'honneur de m'adresser. Je la publie ici avec un double plaisir, d'abord parce qu'elle est intéressante, ensuite parce qu'elle laisse le dernier mot à à mon illustre contradicteur.

Cher Monsieur,

Notre ami Desbarolles que j'ai vu hier et qui avait causé avec vous la veille me dit qu'il y a entre vous et moi un malentendu purement esthétique à l'endroit de *la Princesse Georges*. Vous êtes convaincu que le dénouement de *la Princesse Georges* était autre dans le principe, que le prince Georges était tué par sa femme et que c'est sur les conseils de Montigny que j'ai modifié le dénouement. Il en résulterait qu'en soutenant le dénouement actuel contre la critique elle-même dans la préface de la brochure, j'aurais, comme certains avocats, défendu une cause contre ma conviction première. Eh bien ! cher monsieur, il y a erreur. *La Princesse Georges* n'a jamais eu d'autre dénouement que celui qu'elle a. Mon manuscrit est là pour en faire foi à côté de mon affirmation. Ce dénouement, bon ou mauvais, devait être ainsi dans la série d'idées absolues que j'ai sur certaines choses de la vie applicables au théâtre, et de même que je voulais tuer Césarine, de même je ne voulais pas tuer Georges. Je commence toujours mes pièces par le dénouement, c'est-à-dire que je veux savoir où je vais, pour m'égarer le moins possible en route. Ce qui a pu donner lieu à ce malentendu entre vous et moi, c'est qu'un jour, en causant avec M. Jouvin, mon manuscrit de *la Princesse Georges* sous le bras, après lui en avoir montré certaines parties, je me suis arrêté au moment de lui

dire le dénouement. Et le dénouement, m'a-t-il dit ? Au dénouement, lui ai-je répondu, il y a *mort d'homme*. Le mort n'a jamais été que M. de Fondette.

Vous trouverez peut-être que je donne beaucoup d'importance à un fait passé et oublié déjà comme tout ce qui se fait en France; mais je trouve qu'il n'y a pas de fait sans importance en matière de conscience, même littéraire. Je me suis imposé de pouvoir mourir en me disant : Je me suis peut-être trompé, mais je n'ai pas écrit dans ma vie une ligne que je n'aie cru la vérité présente ou à venir. C'est un peu bien prétentieux, mais enfin mieux vaut cet excès-là que son contraire.

Cette lettre n'ayant d'autre but qu'une rectification d'esthétique, comme je vous le disais en commençant, je vous serai très reconnaissant de ne lui donner aucune publicité. C'est des choses entre gens du métier qui ne regardent pas le public.

Croyez, cher monsieur, à tous mes sentiments les plus distingués.

<div align="right">A. DUMAS.</div>

XVII

CHATELET. 7 décembre 1871.

Reprise du JUIF ERRANT.

I

Le Juif Errant ! Eugène Suë ! que de souvenirs évoqués par ces quatre mots tourbillonnent dans ma tête ! L'année 1847, la famine, l'émeute, le mouvement socialiste, le droit de réunion, les banquets, la révolution de Février, les municipaux brûlés vifs à la place de la Concorde, les journées de juin 1848 et de juin 1849, les élections de Paris de 1850 où le nom de

l'auteur d'*Atar Gull* écrasa de son seul poids la candidature de M. Leclère, acclamée par le parti de l'ordre et la garde nationale, et, au bout de ces agitations désordonnées, la crise suprême, le coup d'Etat, qui ouvrirent à Eugène Suë le chemin de l'exil et de la mort— tel est le fond orageux et sombre sur lequel s'agitent, sans jamais le recouvrir ni le faire oublier, les pantins sinistres, grimaçants ou suaves, découpés par M. d'Ennery dans le roman monstre du *Constitutionnel*.

Je n'ai pas connu personnellement Eugène Suë; à peine ai-je entendu le son de sa voix ; mais je ne voyais jamais entrer dans la salle des séances de l'Assemblée législative cet homme de haute taille un peu épaisse, grave et réservé comme un pair de la vieille Angleterre, sans me poser une question insoluble pour moi. Par quels chemins le penseur byronien, l'écrivain du *high life*, l'aristocratique auteur de *la Vigie de Koat-Ven*, d'*Arthur* et de *Mathilde*, l'impitoyable railleur qui, dans *Latréaumont*, s'était plu à couvrir de sarcasmes acérés le socialisme et les socialistes, avait-il dévié vers les marécages démagogiques du *Juif Errant*, de *Martin ou les Mémoires d'un valet de chambre* et des *Mystères du Peuple*, œuvres de haine et de violence, où les pires instincts de la foule sont caressés et comme surexcités par des peintures de pur libertinage ?

Je ne sais. Mais j'affirme que les derniers romans d'Eugène Suë portent une large part de responsabilité dans la corruption des mœurs populaires. Si l'on étudie l'enchaînement de certains épisodes, qui commencent aux dernières aventures du notaire Jacques Ferrand, des *Mystères de Paris*, on prévoit, avec une certitude physiologique, ce qu'Eugène Suë était en passe de devenir si les événements n'eussent brisé dans sa main la plume du romancier : un marquis de Sade en bonnet rouge.

Pour en revenir au *Juif Errant* du Châtelet, je tiens à constater que le drame n'a rien gardé des doctrines ni des tendances du roman. Les situations dramatiques en ont été détachées, en même temps qu'expurgées, par des ciseaux très habiles et très expérimentés, pour former une série de tableaux, genre d'Epinal, très courts, très enluminés, qui, à l'aide d'une mise en scène brillante et compliquée, intéresseront toujours le gros des spectateurs.

Plusieurs personnages du roman sont réduits dans le drame à l'état de pure silhouette, par exemple le prince Djalma, et cette Mlle de Cardoville qui ne veut pas mourir sans creuser un abîme infranchissable entre sa mémoire et celle des filles de Jephté. D'autres types ont tout à fait disparu, Nini Moulin, par exemple, journaliste religieux pendant le jour, adepte de Chicard pendant les nuits de carnaval, et sous le masque duquel Eugène Suë voulait peindre, dit-on, l'un des polémistes les plus éminents d'aujourd'hui. J'avoue que je ne l'y reconnais pas.

Pas de bon mélodrame sans traître. Ici le rôle de traître appartient collectivement à la société de Jésus, représentée comme une bande de brigands, succursale de la fameuse société des Dix mille, illustrée par Balzac. Mais, par une précaution ingénieuse et qui décèle une haute prudence, les arrangeurs du drame ont pris soin de distinguer entre les jésuites et les prêtres, entre le jésuitisme et la religion. La part ainsi faite aux scrupules des honnêtes gens, on s'en donne à cœur joie sur le compte des révérends pères, qui ne s'en portent pas plus mal, et qui pourraient seulement se plaindre qu'on leur ait prêté si peu d'esprit.

Si je viens de nommer Balzac, c'est qu'à cet illustre écrivain appartient l'invention d'un puissant moyen d'intérêt dont, après lui, le roman moderne a large-

ment usé et abusé : l'association. Il y a dans le pouvoir occulte des Treize des effets de fascination et de terreur que des centaines de volumes n'ont pas encore épuisés. Paul Féval sut en tirer la conception neuve et forte des *Mystères de Londres*. Le cadre était donc trouvé lorsque Eugène Suë, sous l'inspiration d'une proposition et d'un discours de M. Thiers dans la Chambre de 1846, se proposa d'y faire entrer la célèbre compagnie de Jésus, ce fantôme noir qui troublait et trouble encore le sommeil de tant de bons bourgeois. On vit se dérouler, dans un vaste panorama, peint à la détrempe mais d'une main vigoureuse, tout le monde social, miné, pénétré, dominé par les disciples d'Ignace de Loyola.

De ces grands efforts de charpente, de cette gigantesque machine, qui firent en leur temps une impression profonde sur l'imagination des masses, que subsiste-t-il, en définitive ? Le radis noir de Rodin et le touchant épisode de la Mayeux, pauvre fille bossue en qui brille un rayon d'amour chaste et doux. C'est ainsi que de la pédantesque diablerie des deux *Faust*, nos yeux, nos esprits et nos cœurs n'ont retenu que la figure de la blonde Marguerite, — une pauvre grisette séduite, puis abandonnée par son amant, — histoire banale, histoire éternelle.

C'est à la fois le châtiment et la consolation des ambitions littéraires. On part comme Alexandre pour la conquête des Indes, et, de ces grandes aventures, il ne reste debout qu'un petit village qui conserve votre nom dans la mémoire des hommes.

II

En quittant à une heure et demie du matin la salle du Châtelet, sans avoir eu la consolation d'assister au châtiment de Rodin et de ses complices, je pensais

tout naturellement, — autant qu'on puisse penser par une température de dix-sept degrés centigrades au-dessous de zéro — aux pièces chinoises dont la représentation dure plusieurs jours et même plusieurs semaines. Dans ces conditions de longueur, de distance et de froidure, la critique théâtrale devient une entreprise de navigation polaire ; il faut s'y mettre à plusieurs, se relayer par quarts, et ne marcher qu'armés en prévision des ours blancs.

Ce point de vue se rattache directement au prologue qui nous montre le Juif Errant parvenu à la station de Behring — dix minutes d'arrêt — au milieu de la mer de glace, que cet israélite, ignorant en géographie, qualifie de limites du monde. Le décor est fort beau. Mais je n'ai vu ni le Néant (et j'avoue que je ne me le figure pas clairement), ni la vallée de Josaphat, ni l'apothéose. Ne pouvait-on nous les montrer vers les huit heures du soir ?

On a pris grand plaisir au carnaval de 1832, très vivant, très bien costumé, et qui serait tout à fait charmant si l'on supprimait le dialogue.

Je parlais tout à l'heure du rôle singulier qu'on fait jouer à la société de Jésus. Mais rassurez-vous : une main délicate, armée de ciseaux légers, presque invisibles, se promenant dans les vingt et un tableaux du *Juif Errant*, en a supprimé partout le mot scabreux qui pouvait déplaire à quelques consciences timorées. De là, certains effets bizarres. Ainsi l'on n'accuse plus M. d'Aigrigny d'être un *jésuite*, mais simplement un homme *dangereux* ; à quoi Rodin réplique : « Je « vous l'affirme sur mon âme, qu'il n'est pas plus *dan-* « *gereux* (lisez *jésuite*) que je ne le suis moi-même. » Cela ne rappelle-t-il pas la variante introduite par la Commune de 1793 dans *le Déserteur*, de Sedaine :

La loi passait, et le tambour battait aux champs.

Somme toute, la pièce, malgré d'interminables longueurs, exerce encore une certaine attraction sur le public des galeries supérieures. Dumaine, très sympathique et très émouvant dans le rôle de Dagobert, a été chaleureusement applaudi. Le surplus de l'interprétation est à peu près suffisant. Mlle Céline Montaland, sous les atours de la reine Bacchanal, a mieux réussi dans la gaieté que dans l'émotion.

La curiosité de la soirée, c'était de voir Paulin Ménier dans le personnage de Rodin, où Chilly avait laissé un souvenir redoutable.

Paulin Ménier s'en est tiré en artiste et en habile homme. Il a évité la comparaison, en poursuivant le même but par des moyens tout différents. Chilly était plus ténébreux, plus noir et plus sinistre. Paulin Ménier s'est fait plus ouvert, plus « bon homme » ; il a trouvé des effets profonds en poussant à bout la somme des effets comiques ou même grotesques qu'on peut tirer du rôle de Rodin sans le dénaturer, ce qui ne l'a pas empêché de déployer beaucoup d'ardeur et d'énergie dans la scène où l'humble mangeur de radis noir se redresse pour écraser de sa supériorité intellectuelle le marquis d'Aigrigny.

La tête, la démarche, le costume de Paulin Ménier sont tout un poème. Pour en goûter la saveur pittoresque, il faut se reporter aux dessins et aux caricatures de 1830, particulièrement aux lithographies de Traviès, l'inventeur de la Poire et de M. Mayeux.

D'ensemble, Paulin Ménier nous reproduit une sorte de Lamennais sordide, mélange surprenant d'ambitions démesurées et de hideurs physiques, qui témoigne d'un prodigieux talent de composition chez cet excellent acteur.

Il faut voir cette tête raboteuse, cette calvitie fantastique, cette redingote marron dont la taille se confond avec les épaules, ce pantalon court, ces souliers

lacés, ce parapluie bleu et ce chapeau indescriptible, luisant des traces argentées de mille averses, et que son propriétaire a l'audace de brosser avec sa manche dans les moments difficiles, comme s'il restait encore l'ombre d'un poil de lapin sur cet infâme cylindre de carton!

M. Paulin Ménier m'excusera de passer sans transition au seul acteur du drame dont je n'aie pas encore parlé. Le caniche Rabat-Joie a trompé beaucoup d'espérances. Je conseille aux artistes associés du Châtelet de résilier son engagement.

XVIII

Comédie-Française. 20 décembre 1871.

CHRISTIANE

Comédie en quatre actes en prose, par M. Edmond Gondinet.

Le sentiment paternel aux prises avec la loi, la nature en lutte avec la société, l'honneur avec le devoir, tel est le fond de la comédie nouvelle. J'écris le mot de comédie pour me conformer à l'affiche. De tels sujets ne fournissent pas l'étoffe d'un canevas comique, et, de fait, c'est un drame que M. Edmond Gondinet vient de faire représenter, drame contenu, délicat, combiné d'un soin scrupuleux pour un public d'honnêtes gens et de cœurs sensibles, qui aime à mouiller son sourire d'une larme et à s'amuser un brin au milieu des attendrissements permis.

Supposez un homme jeune encore, essentiellement

noble, bon, généreux, renfermant dans son souvenir les cendres mal éteintes d'un amour brisé par un deuil éternel : tel est le comte de Noja. Qu'il apprenne tout à coup, en revenant à Paris après dix-sept ans d'absence, que de cet amour — coupable — est né un enfant ; que cet enfant est une adorable jeune fille, douée de toutes les grâces et de toutes les vertus ; vous devinez quel chaos d'émotions nouvelles viennent agiter cette âme d'élite ; l'amour paternel éclot comme une fleur magnifique et parfumée dans ce cœur meurtri par l'exil et l'isolement. Le comte de Noja n'aura plus qu'une seule pensée, qui envahira son être, dominera toutes ses facultés : voir sa fille, lui parler, entendre le son de sa voix, la connaître enfin, et peut-être — suprême espérance — se faire un jour connaître d'elle.

Mais quoi ! cette jeune fille, elle a une famille, un père légitime dont elle porte le nom : *pater est quem justæ nuptiæ demonstrant*. Lui, le comte Robert de Noja, le vrai père, le père selon la nature et l'amour, que peut-il, qu'osera-t-il faire pour arriver jusqu'à sa fille qui ne sait rien, et dont la candeur immaculée ne doit pas être troublée par une impossible confidence ?

Ce père extra-légal, ce père — à côté — voudrait-il faire valoir ses droits ? Mais ses droits n'existent pas. Amant et père hors des lois sociales, les lois et la société ne lui permettent pas même de veiller sur sa fille, de défendre sa vie, d'assurer son bonheur.

Après avoir clairement dégagé l'idée mère autour de laquelle se déroule l'action dramatique, je n'emploierai que peu de lignes à l'analyse de *Christiane*.

La jeune fille, née des amours fugitifs de M^me Maubray et de M. Robert de Noja, n'a pas connu sa mère, morte en lui donnant le jour. M. Maubray, qui ne montra jamais à Christiane qu'un visage sévère, sur lequel les préoccupations d'affaires déguisent mal une

amertume née aux plus secrets replis du cœur, est un banquier très connu, très aventureux, très aventuré.

Sa situation financière l'oblige à marier Christiane d'une certaine façon, et il a choisi pour sa combinaison M. Achille de Beaubriand, joli petit crevé qui possède tous les vices y compris la sottise, mais qui est le fils d'un ministre. Par ce mariage, le banquier Maubray compte mettre les influences politiques dans son jeu et rendre le gouvernement solidaire des destinées de la maison Maubray.

Un pareil mariage ferait le malheur éternel de Christiane, qui aime le jeune comte de Kerhuon et en est aimée.

Qui l'emportera du ridicule Beaubriand, appuyé par l'impérieuse volonté de Maubray, ou du jeune Kerhuon, qui a pour lui le comte de Noja, l'ami de sa famille ?

Le duel s'est engagé entre les deux pères par l'initiative de Maubray. Le banquier, promoteur de je ne sais quelle affaire de mines et de chemins de fer au Pérou, est compromis par le rapport flétrissant dirigé contre cette affaire par le ministre de France à Lima ; ce ministre n'est autre que le comte de Noja lui-même. Maubray vient lui expliquer sa situation et lui avoue, avec une franchise calculée, que si le ministre de France persiste dans ses accusations contre les promoteurs financiers des mines du haut Pérou, le banquier Maubray va se trouver déshonoré et ruiné ; or le déshonneur et la ruine pour Maubray, c'est aussi la honte et la misère pour Christiane.

Voilà donc Robert de Noja pris entre son devoir et son amour. Il sort assez mal, à mon gré, de cette lutte intéressante, car il finit par jeter au feu, avec le rapport préparé pour le ministre des affaires étrangères, le dossier officiel des mines du haut Pérou. Ceci est un

peu raide pour un ministre plénipotentaire et pour un homme d'honneur.

Enfin, le sacrifice est fait. Robert vient d'acheter bien cher le droit d'intercéder en faveur de Christiane et du jeune comte de Kerhuon.

« — Je vous interdis, monsieur, s'écrie alors Maubray avec une colère mal contenue, de prononcer une fois de plus le nom de Christiane. »

Devant cette défense, le cœur de Robert bondit dans sa poitrine ; les deux hommes sont debout en face l'un de l'autre, les yeux dans les yeux, le défi sur les lèvres et la haine dans l'âme.

Soudain Robert devine la vérité : « — Ah ! dit-il, vous savez donc qu'elle est ma fille ! — Je le savais ! » répond le banquier en se cachant la tête dans ses mains.

La scène est très belle, pathétique au plus haut degré ; elle a profondément remué la salle, et, heureusement placée au point culminant du drame, elle en a décidé le brillant et durable succès.

Le développement de cette forte situation n'est pas moins remarquable.

Maintenant que les voiles sont déchirés, Robert s'abandonne à la sainte furie de son adoration paternelle pour la charmante Christiane. « — Je vous la reprendrai, dit-il à son ennemi, puisque vous l'avez reconnu, je suis son père !...

« — Dites-le lui donc à elle-même ! répond l'implacable Maubray ; la voilà... »

Et devant cette parole si simple, l'infortuné Robert courbe la tête. Ira-t-il, dans son égoïste emportement, dévoiler à cette chaste enfant un secret qui ternirait l'auréole dont elle entoure la mémoire de sa mère ? C'est impossible ; ce serait odieux et criminel. Il se taira devant Christiane et reprendra silencieusement le chemin de l'exil volontaire.

Mais il n'aura pas à pleurer sur le sort de Christiane.

« — Ma fille, dit gravement Maubray, je ne veux rien que votre bonheur. Vous épouserez le comte de Kerhuon. »

Et l'attirant dans ses bras par un mouvement brusque, presque brutal, il l'embrasse sur le front. C'est le premier baiser que Christiane ait reçu depuis qu'elle est au monde.

Tout en négligeant beaucoup de détails et d'épisodes, j'ai mis sous les yeux du lecteur l'essentiel du drame de M. Gondinet. Le reste est accessoire, mais cet accessoire est généralement agréable, bien choisi, et surtout amusant. A travers un certain nombre de mots d'une excessive facilité, on en trouve beaucoup de spirituels et quelques-uns d'exquis. L'un de ces mots restera ; c'est la définition donnée par le quinquagénaire Briac qu'on prétend marier :

« — A mon âge, on n'est plus aimé que de soi-même. »

Il m'est impossible de ne pas signaler une analogie, que le lecteur aura sans doute remarquée de lui-même, entre la *Christiane* de M. Gondinet et *les Créanciers du bonheur* de M. Cadol, représentés tout récemment à l'Odéon. Et si je m'y arrête, c'est uniquement pour en tirer un rapprochement, permis à la critique, entre les œuvres de deux jeunes auteurs qui travaillaient, chacun de son côté, dans l'indépendance et la spontanéité de sa pensée.

A un moment donné, l'identité de situation amène l'identité des paroles : « — Je le savais ! » dit le banquier de M. Cadol, lorsque des malveillants viennent lui dire que son fils n'est pas son fils, mais le fils de l'amant de sa femme. — « Je le savais ! » dit également le banquier Maubray. Mais de ce rapprochement ressort immédiatement une dissemblance morale qui

établit une distance infranchissable entre la donnée des deux pièces.

J'avais jugé impossible, invraisemblable, contre nature, l'amour du banquier de l'Odéon pour le triste fruit de l'adultère et de la trahison. Par la même raison, je tiens pour naturel, pour vrai, pour humain, le personnage de Maubray, puisqu'il n'a jamais embrassé ni aimé Christiane.

J'ajoute que le dénouement du drame de M. Gondinet est plein d'émotion, de noblesse et d'honnêteté morale. Ces éloges mérités enlèvent toute importance aux critiques de détail. On peut noter quelques longueurs, quelques allées et venues inutiles entre les grandes scènes, que font un peu attendre les personnages secondaires chargés d'amuser le tapis.

Comment se fait-il que mon analyse n'ait pas mis en jeu le personnage de Briac, si rondement joué par M. Thiron? C'est que, s'il n'existait pas, la pièce, pour perdre quelque peu de gaieté, n'en serait pas moins complète. Faut-il haïr Maubray? Faut-il le plaindre? Est-ce un hardi corsaire ou simplement un vulgaire pirate? L'auteur n'a pas pris, à cet égard, un parti suffisamment accusé.

M. Delaunay, chargé de représenter le comte de Noja, vient d'aborder les rôles de jeune père avec une émotion communicative et chaleureuse qui a fait couler bien des larmes. M. Coquelin est charmant dans un rôle de cocodès qui commence à n'être pas de la première nouveauté, et que M. Saint-Germain, pour sa part, a bien joué une dizaine de fois au Vaudeville.

Mlle Reichenberg gagne de plus en plus la faveur du public et la mérite de plus en plus. Elle a donné une grâce délicieuse au rôle de Christiane.

En constatant que Mmes Tholer, Provost-Ponsin, M. Kime, etc., complètent un excellent ensemble, je veux ajouter que M. Prudhon, chargé d'un rôle de

jeune médecin, y a fait preuve d'un talent qui fera sa place plus grande,

Qu'ajouterai-je encore? Un ou deux bouts de rôle sont insuffisamment tenus. J'en fais la remarque, non pour contrister de jeunes comédiens dont je n'ai pas retenu les noms, mais par respect pour la tradition de la Comédie-Francaise qui ne connaît pas de petits rôles et cherche la perfection dans les moindres détails.

XIX

Théatre Cluny. 22 décembre 1871.

DOMINO
Comédie en un acte en vers, par M. Paul Sellière.

LE LOUP MUSELÉ
Comédie en deux actes en prose, par M^{me} Charlotte Dupuis.

SOUS LE MÊME TOIT
Comédie en un acte en prose, par M. Jules Barbier.

En attendant *la Marâtre* ou *la Mère*, de M. Touroude, qui subit des ajournements inexpliqués, le Théâtre Cluny vient de renouveler son affiche et de vider ses cartons.

La petite comédie en vers de M. Paul Sellière est un premier ouvrage. Inutile de le raconter. On a souligné quelques vers agréables. Passons.

Il y avait peut-être une idée dans *le Loup muselé* de M^{me} Charlotte Dupuis. L'ancienne pensionnaire du Palais-Royal, la spirituelle sœur de Jocrisse, la pi-

quante Nanon de *Nanon, Ninon, Maintenon*, — ne voilà-t-il pas des souvenirs d'avant le déluge! — a chaussé le bas bleu et manie la plume du moraliste. M{me} Dupuis s'indigne du scepticisme de ses contemporains et donne sur les doigts aux mécréants qui ne professent pas une confiance absolue dans la vertu des femmes.

L'intention est bonne ; l'erreur est d'avoir fait tomber la leçon sur un mari trompé, et qui, par conséquent, a payé de sa personne le droit de n'être pas content.

En somme, la soirée a mieux fini qu'elle n'avait commencé. La petite comédie de M. Jules Barbier, *Sous le même toit*, a conquis, dès la première scène, un succès de fou rire. La donnée en est des plus simples : deux familles, d'une part, le mari et la femme, de l'autre la belle-mère et la belle-sœur, sont logés sous le même toit, dans une petite maison d'Enghien. De là des taquineries, des pointilleries, une guerre intestine, des querelles à propos de meubles, de batteries de cuisine, de carrés de jardin, d'où les pommes de terre de la belle-mère excluent l'oseille de la belle-fille ; le tout entremêlé de clapotements sur le piano et de variations tyroliennes sur *la Dernière pensée de Weber*. C'est à se tordre.

Pas plus de pièce que sur la main ; mais il y a une histoire de pincettes qui est un chef-d'œuvre. Il s'agit d'un conflit entre les deux familles pour la propriété de cet instrument à deux branches, et le rideau tombe sur un combat entre les deux bonnes qui s'arrachent le corps du délit.

La troupe du Théâtre Cluny n'est pas parfaite, mais elle a l'entrain et la grâce de la jeunesse. Sauf MM. Valbel et Lenormant, je me trouve, à regret, dans l'impossibilité de citer personne, faute d'indications sur les programmes. La soubrette qui joue

Clotilde dans la pièce de M^me Dupuis et l'une des deux bonnes dans la pièce de Jules Barbier a de la voix et du mordant.

Bref, les rares amateurs qui ont poussé ce soir jusqu'au Théâtre Cluny n'ont pas trop regretté leur voyage.

XX

Théatre Cluny. 28 décembre 1871.

UNE MÈRE
Drame en quatre actes, par M. Touroude.

Ce soir, à onze heures et demie, le boulevard Saint-Germain (rive gauche) a été le théâtre d'un fait extraordinaire, que nous prenons la liberté de signaler à la sollicitude de la Société protectrice des animaux. Un ours d'assez forte taille avait pénétré, l'on ne sait comment, dans le Théâtre Cluny, sans doute en l'absence du directeur M. Larochelle : et, pendant près de trois heures, ce quadrupède a occupé la scène, à la grande contrariété des spectateurs, qui, exaspérés de son audace et de ses grognements, se préparaient à lui faire un mauvais parti. Déjà le lacet fatal allait serrer le cou de l'effronté quadrupède et le mettre à tout jamais hors d'état de renouveler ses exploits.

Tout à coup, M^lle Périga s'élance, belle de courage et d'effroi, et, couvrant de ses bras étendus l'ours terrassé, et déjà pantelant, elle a, par une pantomime tellement émouvante que le public n'a pu résister à cette éloquence muette, obtenu la grâce du monstre.

Un vaudevilliste, qui se connaît en ours, a tiré ses tablettes de sa poche et, séance tenante, improvisé le couplet suivant, qui traduit en langue vulgaire la harangue mimée par M^{lle} Périga.

<div style="text-align:center">Air : *De ma Céline amant modeste.*</div>

Vous voyez une tendre mère
Qui vient expier son péché.
Si j'éprouve une peine amère,
C'est que l'enfant soit mal léché.
Mais j'ai l'instinct de la famille
A fléchir des cœurs de vautours...
Mon ours m'est plus cher que ma fille, } *bis.*
Ah ! sauvez les jours de mon ours ! }

Il faut bien prendre ces choses-là gaiement ; autrement le métier de critique ne serait pas tenable. M. Touroude, auteur d'*Une Mère*, passe dans le monde du théâtre pour un jeune auteur de talent et d'avenir. La justice défend sans doute de le juger sur une pièce que ses amis sincères, s'il en avait, l'auraient obligé à jeter au feu ; mais elle défend également de montrer la moindre indulgence pour des essais d'écolier absolument indignes du public.

On en va juger sur preuves.

M^{me} Ramel, l'héroïne du drame, est à la fois une mère et une marâtre ; une mère pour sa fille Marguerite Ramel, une marâtre pour sa belle-fille Fernande, la fille du premier mariage de son mari.

Marguerite est une enfant maladive, poitrinaire peut-être, car elle tousse déplorablement quand les besoins de l'action l'exigent ; elle aime le nommé Ferdinand, l'un des commis de son père. Ce Ferdinand, fils d'un ancien ouvrier de l'usine Ramel, mort d'accident, n'a ni fortune ni éducation, ce qui l'autorise à à introduire dans le dialogue une foule de fautes de français. Mais M. Ramel, qui est un peu ganache et

qui partage l'idolâtrie de son épouse pour la jeune Marguerite, ne sait pas résister à ses caprices. Elle veut un polichinelle ; il faut le lui donner bien vite ; elle veut Ferdinand et on lui donne Ferdinand.

Il ne manquait au mariage d'Arlequin que le consentement de la mariée ; quant au mien, disait Arlequin, je l'ai déjà. Ici, la situation est retournée ; on a déjà le consentement de Marguerite. Reste à savoir ce que pense Ferdinand du bonheur qui lui est réservé.

On se décide à lui en faire la confidence. Ces bons parents lui offrent tout bêtement la main de leur fille, sans même la nommer, ce qui amène une scène que vous voyez d'ici. « — Quoi ! s'écrie le jeune canut, abasourdi par le bonheur, vous m'accordez la main de Fernande ! »

Cette déclaration jette un froid dans le ménage Ramel, et voilà Mme Ramel furieuse contre cette Fernande qui se permet d'être la rivale préférée de sa sœur.

Mais Mme Ramel obligera Fernande à oublier Ferdinand et à épouser un certain Lavinoy, qui a recueilli le plus beau succès de fou rire qu'on ait obtenu dans les rôles terribles depuis le début légendaire d'Arnal sous le casque de Mithridate.

Ce Lavinoy est jaloux comme un tigre, noir comme un portrait de Ribot, enrhumé comme le père Ducantal et spirituel comme une porte cochère. A l'aspect général du type, j'ai cru reconnaître le Brésilien, qui, depuis le Lugarto d'Eugène Sue, est chargé de violer les dames dans les drames violents. Mais il paraît que ce Brésilien-ci est simplement un commerçant du Havre, sorti récemment de la gendarmerie où il portait les aiguillettes de brigadier. Cela se reconnaît au mouvement de ses jambes qui cherchent encore à retrouver le contact moelleux de la botte d'ordonnance.

La belle et brune Fernande n'aime pas l'ancien gendarme, et elle le lui dit nettement.

7.

Cette déclaration de haine excite la rage de la marâtre. Cette femme sans préjugés conseille à l'amant dégommé, — comment ferai-je entendre à mes lecteurs ce que M^me Ramel explique si clairement aux spectateurs de Cluny? elle lui conseille de s'y prendre de telle sorte que Fernande ne puisse plus épouser que lui. Il faudra voir ça, comme on dit dans la pièce de M. Touroude, et vous allez voir ça.

Lavinoy pénètre dans la chambre de Fernande, pendant que la belle-mère fait le guet. Fernande a beau se récrier et lui montrer la porte, le goujat lui fait sommation d'accepter sa main ; elle résiste ; alors il se jette sur elle à bras ouverts, en lui disant : « Tu es belle ! »

Il paraît que cette riche héritière n'a ni une sonnette ni une femme de chambre à son service. Enfin, à ses cris désespérés, Ferdinand accourt. Il n'était que temps.

Pourquoi Ferdinand ? Pourquoi pas le père Ramel ? Pourquoi pas les domestiques ? Parce qu'il fallait que Ferdinand arrivât, afin que Fernande se laissât glisser dans ses bras en lui disant : Je t'aime !

Cette déclaration est bien faite pour porter au comble la fureur de l'ancien gendarme brésilien, qui menace Ferdinand de lui percer le flanc.

A la place de ce Ferdinand, j'enverrais tout simplement chercher le commissaire de police ; mais ce jeune premier n'y pense pas un instant. Ce qui me console, c'est qu'il sort avec son rival, et qu'on n'entend plus parler ni de l'un, ni de l'autre ; mais du tout, du tout.

Je présume qu'ils se seront anéantis réciproquement, et que l'auteur nous a caché cette triste nouvelle pour ménager notre sensibilité.

Qui de six personnages paie deux, reste quatre.

M^me Ramel n'en aura pas le démenti. Puisque Fernande ne veut pas renoncer à Ferdinand, elle suppri-

mera Fernande. Nous avons ici le verre d'eau sucrée de Rodogune, édulcoré de mort-aux-rats. Fernande se méfie ; elle refuse de boire. La Ramel se trouve mal de rage ; la petite Marguerite arrive, voit sa mère pâmée, et, pour la ranimer, lui fait avaler tout d'un trait le verre de mort-aux-rats. Ainsi, la fille innocente et enrhumée empoisonne sa maman chérie.

Vous croyez que c'est fini ?

Non, pas encore, il manquait une dose de ridicule à cet ensemble d'abominations mal cuites et absolument indigestes.

M^{me} Ramel, revenue à elle et sachant qu'elle est empoisonnée, commence par faire le nez décrit dans la chanson des *Diables roses* ; comme elle a du bon, elle calcule qu'il lui reste assez de temps pour poignarder Fernande. Manquant de force pour accomplir ce nouvel exploit, elle songe à accuser sa belle-fille de l'avoir assassinée. Elle renonce également à cette conception profonde et neuve. Enfin, quand elle a épuisé la série possible des combinaisons à sa portée, elle en arrive à prier Fernande de lui pardonner et de l'embrasser : « De tout mon cœur », lui répond celle-ci qui s'en voit débarrassée.

« — Et ta sœur ? » ajoute M^{me} Ramel.

C'est le mot de la fin ; l'affaire est faite, M^{me} Ramel meurt sur son canapé et Fernande lui ferme les yeux.

Alors reviennent le mari et la fille qui n'amènent pas de médecin, bien qu'on en ait appelé un depuis plus d'une demi-heure. Sans doute le médecin était sorti.

Le rideau tombe et nous ignorons toujours si le gendarme brésilien a étranglé le canut ou si le canut a donné le coup du lapin à son féroce adversaire.

On a beaucoup ri et l'on allait siffler, lorsque M^{lle} Périga s'est présentée et a revendiqué l'honneur de nommer elle-même le poète. La galanterie française s'est

inclinée ; les amis de l'auteur ont pu saluer le nom de M. Touroude de quelques bravos perdus dans un silence significatif.

J'ai jugé la pièce en la racontant. La plaisanterie même ne saurait la défigurer. C'est le vide, inconscient et stérile. Ni le cerveau qui conçoit, ni la main qui exécute. Le dialogue s'abat comme du bois mort, sec, noir, triste et sans sève.

Il y a un moment où Mme Ramel II, préparant le poison qui doit la débarrasser de sa belle-fille, lève les yeux vers un portrait de Mme Ramel Ire, mère de la future victime, et lui dit : « Toi qui me regardes de ce cadre, à ma place tu en aurais fait autant ! »

Les grands moyens de mélodrame, les crimes les plus noirs, des situations démesurément atroces, comme celle d'une mère qui veut empoisonner la rivale de sa fille et que sa fille empoisonne par erreur, n'arrivent pas même à galvaniser le public endormi et endolori tout à la fois, comme s'il avait voyagé en charrette par des chemins raboteux pendant une nuit d'hiver.

Mlle Périga a fait l'impossible pour sauver un rôle odieux ; à force d'emportements, de fièvre et de volonté, il semblait par instants qu'elle déclamât quelque chose d'humain. Ses gestes et sa voix prêtaient à M. Touroude une pensée, une prose, un style.

Mlle Germa l'a brillamment secondée dans le rôle énergique de Fernande, qu'elle a joué avec une dignité chaste et une éloquente simplicité.

Mais que de travail inutile imposé à ces vaillants artistes !

Le seul rôle spirituel, c'est celui du médecin : — celui qui ne vient pas.

XXI

Odéon.　　　　　　　　　　　　　6 janvier 1872.

MADEMOISELLE AÏSSÉ

Drame posthume en quatre actes en vers, par feu Louis Bouilhet.

Le souvenir de M^{lle} Aïssé, morte à Paris il y a cent trente-neuf ans, s'est conservé, moins par la bizarrerie de ses aventures que par un petit nombre de lettres charmantes qui l'ont naturalisée Française. Les lettres de M^{lle} Aïssé, confidences d'une âme fière et tendre, parurent d'abord avec des notes de Voltaire ; elles ont été réimprimées de nos jours par M. Ravenel précédées d'une étude de Sainte-Beuve. Une femme qui mérita littérairement que Voltaire et Sainte-Beuve se soient occupés d'elle peut se passer d'autre éloge.

D'ailleurs, la vie de M^{lle} Aïssé prouve qu'elle planait par les sentiments comme par l'esprit au-dessus des âmes vulgaires.

A l'âge de cinq ans, en 1698, M^{lle} Aïssé, enlevée à sa famille, qui était, d'après la tradition, une famille princière de Circassie, fut amenée à Constantinople, où le comte de Ferriol, ambassadeur de France, l'acheta quinze cents francs. Qu'on n'imagine pas que le représentant du roi très chrétien fût guidé dans cette acquisition singulière par une idée généreuse ; on s'égarerait trop. M. de Ferriol acheta l'enfant parce qu'elle était jolie et qu'elle promettait d'être belle. Il faut dire que M. de Ferriol tenait une place à part dans la diplomatie du temps. C'était un homme de main, un instrument à tout faire, quelque chose comme un

Saint-Mars ambassadeur, ne reculant pas devant les mauvaises besognes. C'est lui, par exemple, qui, sans se soucier du droit des gens, fit enlever de Constantinople et transporter à Marseille le patriarche Awedick, que quelques historiens ont pris à tort pour le véritable masque de fer.

Donc, M. de Ferriol, propriétaire et maître de la jeune Aïssé, l'envoya en France et confia son éducation à sa belle-sœur, Mme de Ferriol de Pont-de-Vesle et d'Argental.

Mme de Ferriol était en son nom Marie-Angélique Guérin de Tencin, sœur aînée du cardinal et de la fameuse Mme ou plutôt Mlle de Tencin, qui fut la maîtresse du cardinal Dubois, la mère de d'Alembert, et l'auteur des *Aventures du comte de Comminges*. Cette Mme de Ferriol avait deux fils, qui devinrent à leur tour célèbres : M. de Pont-de-Vesle et M. d'Argental, le « cher ange » de Voltaire. On ne s'étonnera pas qu'en ce milieu littéraire Mlle Aïssé ait acquis, avec une éducation brillante, les dons d'expression et de style qui ont sauvé de l'oubli les moindres lignes échappées de sa plume.

Les soins de M. de Ferriol étaient inspirés par une arrière-pensée qui se dévoila sans détour lorsque Mlle Aïssé fut entrée dans la première floraison de la jeunesse. Elle lutta courageusement, et, selon l'opinion des contemporains, victorieusement contre les entreprises de son ancien maître, devenu son persécuteur. Le Régent, séduit par son éclatante beauté, se déclara sans plus de succès.

L'amour seul pouvait fléchir la vertu de Mlle Aïssé : un chevalier de Malte, M. d'Aydie, lui fit partager une passion ardente, qui dévora les jours de l'infortunée Circassienne. M. d'Aydie, résolu à l'épouser, voulait quitter l'ordre de Malte. Mlle Aïssé s'y opposa par les motifs les plus délicats et les plus nobles : elle

aimait mieux renoncer au bonheur et à l'honneur que de dégrader son amant en lui faisant épouser une fille esclave, nourrie par les bienfaits d'un maître.

Le chevalier d'Aydie passait pour digne d'elle, car je rencontre dans une lettre de Voltaire, en date du 24 février 1733, où il explique à son ami Thiriot le plan de la tragédie d'*Adélaïde du Guesclin*, un hommage doublement précieux, sortant de la bouche de ce grand contempteur : « J'ai imaginé un sire de Couci, qui est très digne, homme, comme on n'en voit guère à la cour, un très loyal chevalier, comme qui dirait le chevalier d'Aydie. »

Les suites de cette liaison obligèrent M^{lle} Aïssé à faire un voyage en Angleterre. Mais, au retour, après ses relevailles, elle ne se montra plus sensible qu'au chagrin d'avoir oublié ses devoirs ; elle résolut de rompre avec le chevalier d'Aydie ; et, après avoir langui quelques années, elle mourut à Paris en 1733, à l'âge de quarante ans. Le chevalier lui survécut de beaucoup, dans une douleur fort tranquille.

Cette touchante histoire, qui contraste étrangement avec les idées et les mœurs d'un monde qu'elle étonna sans le convertir, appartient au domaine du roman plutôt que du théâtre. Je ne connais que deux pièces dont M^{lle} Aïssé soit l'héroïne. La première, par ordre de dates, jouée au Vaudeville en 1832, est un vaudeville en un acte, dû à la collaboration de feu Marie Aycard avec M. Emmanuel Arago, aujourd'hui ambassadeur à Berne. C'est le comble du ridicule.

La seconde, représentée en 1854 par la Comédie-Française, est un drame en quatre actes honnêtement et littérairement écrit par MM. Paul Foucher et Alexandre de Lavergne. M^{lle} Judith jouait Aïssé ; M. Maillart, le chevalier d'Aydie ; Samson, le comte de Ferriol ; M^{me} Allan, M^{me} de Ferriol.

On reprocha fort justement à MM. Paul Foucher

et de Lavergne d'avoir imposé au personnage de M^llo Aïssé une transformation inacceptable, en faisant mourir jeune, vierge et martyre, une femme très intéressante et très distinguée d'ailleurs, mais qui, en réalité, mourut très authentiquement mère et quadragénaire. Leur excuse est, qu'ils voulaient écrire un drame, et que, le drame ne se trouvant pas dans la biographie de M^llo Aïssé, il fallait l'y mettre de vive force.

M. Louis Bouilhet n'a pas respecté non plus la vérité historique ; comme pouvaient le prévoir trop aisément ceux qui connaissaient l'auteur de *Madame de Montarcy* et d'*Hélène Peyron*, il s'est écarté de la vraisemblance et de la couleur locale au point de lasser l'attention et l'indulgence de l'auditeur le plus patient.

Amalgamez *la Duchesse de la Vaubalière* et *la Dame aux Camélias*, vous aurez l'*Aïssé* de Louis Bouilhet. Un complot ourdi entre un certain comte de Brécourt d'une part, M^me de Ferriol et M^me de Tencin de l'autre, pour livrer Aïssé au Régent ; Aïssé presque complice de sa propre perte, parce qu'on lui a persuadé qu'en acceptant les apparences de l'infamie, elle désespérerait Armand Duval, je veux dire le chevalier d'Aydie, et le sauverait d'une passion fatale : voilà le résumé de ce drame inconsistant, faux, absurde et, ce qui est pire, mortellement ennuyeux.

L'auteur a supprimé le comte de Ferriol et supposé que le chevalier d'Aydie n'entrait dans l'ordre de Malte que par désespoir amoureux ; ce qui amène au dénouement un effet de fantasmagorie, lorsqu'une troupe de gens, portant le manteau noir et la croix blanche, apparaissent pour protéger le chevalier d'Aydie contre la vengeance des affidés du régent. Le chevalier part pour combattre le Turc sur les galères du roi ; tandis qu'Aïssé meurt en blasphémant la religion chrétienne et en faisant des vœux pour le triomphe du croissant.

Je ne veux pas insister sur la cruelle imperfection d'une œuvre que les amis du poète, enlevé prématurément aux lettres, auraient dû pieusement laisser dormir dans les cartons où elle reposait.

Il y avait un poète en Louis Bouilhet ; mais ce poète s'exprimait en un langage inégal, incorrect, qui confondait trop souvent la boursoufflure avec le grandiose. Ces défauts ne sont nulle part plus choquants que dans *Aïssé*, alors qu'il s'agit de dépeindre et de faire parler l'époque la moins lyrique de notre histoire.

N'ayant pas le texte sous les yeux, je ne veux rien citer de mémoire, de peur de me tromper. Je suis sûr cependant de deux vers qui terminent une des tirades bruyamment applaudies par des amis plus zélés que prudents. C'est au quatrième acte. Aïssé, lasse des insultes du chevalier d'Aydie, qui la traite comme une prostituée, bien qu'elle se soit réfugiée dans un hôtel borgne pour échapper à des intrigues infâmes, lui dit en substance :

« — Mais regardez donc les murs qui m'entourent ! Où est ce luxe que le Régent prodigue à ses maîtresses ? où sont les meubles somptueux, les bijoux, les parures ? où sont les carrosses amenant les duchesses à ma toilette ? »

Et elle termine par ce trait étonnant :

Dans quel coin le ministre attend-il sur un pied ?...
Taisez-vous donc, monsieur, vous me faites pitié !

J'attends la brochure, moins pour relever encore d'autres taches, que pour y chercher, au contraire, des beautés qui doivent m'avoir échappé et qui corrigeraient peut-être la sévérité de mes premières impressions.

Je ne dois pas cependant passer sous silence l'inci-

dent qui a marqué le troisième acte et qui a produit une sensation pénible.

Le chevalier d'Aydie s'est introduit sous le masque dans une fête que le Régent donne au Palais-Royal en l'honneur de la belle Circassienne. Désespéré, furieux, il se déchaîne, comme le Triboulet du *Roi s'amuse*, en imprécations contre les courtisans, contre cette race impure qui se fait un jeu et un commerce de l'honneur des femmes et des filles, et il s'emporte jusqu'à prédire qu'un jour le peuple voudra savoir ce qui se passe dans les repaires royaux et y entrera la torche à la main pour y purifier, avec le feu, ces sentines de honte et d'infamie.

Un pareil souhait, une pareille prophétie, au lendemain des crimes de la Commune, a fait courir un frisson de stupeur ; il semblait qu'une odeur de prétrole se fût répandue dans la salle, et tandis que du haut des galeries on applaudissait avec fureur, les spectateurs assis aux premières et dans les loges s'entre-regardaient avec anxiété. Par un hasard étrange, M. Jules Simon et M. Ranc assistaient à cette scène imprévue.

Il faut faire ici la part de chacun. Louis Bouilhet a écrit cette page malheureuse longtemps avant que des crimes sans nom vinssent anéantir les monuments précieux de notre existence nationale. Littérairement, historiquement, je le plains d'avoir à ce point méconnu les convenances théâtrales, en même temps qu'il outrageait les grands souvenirs de la monarchie française.

C'est se faire gratuitement le complice des passions les plus détestables et de la plus douloureuse ignorance que de populariser par l'art dramatique les accusations odieuses et stupides d'un tas de pamphlets enfantés presque toujours par la plus sordide spéculation. Juger l'ancienne monarchie et le roi Louis XV

lui-même sur le témoignage des brochures ordurières du xviiie siècle, ou le second Empire d'après les sales papiers qui remplissaient les étalages de nos boulevards après le 4 septembre, c'est tout un.

Mais je ne doute pas que si Louis Bouilhet eût assez vécu pour partager nos douleurs et nos angoisses pendant les deux funestes années qui viennent de s'écouler, il n'eût supprimé de lui-même les vers insensés qui semblent aujourd'hui la justification en règle de l'incendie du Palais-Royal et des Tuileries.

La responsabilité de ce scandale remonte à ceux qui n'ont eu ni le courage ni le tact de faire subir à l'œuvre posthume du poète une modification nécessaire, que le sentiment public lui imposera.

Le drame est bien joué. Pierre Berton prête au chevalier d'Aydie les élans d'une passion vraie, ardente et juvénile. Le talent de Mlle Sarah Bernhardt est assez solide pour qu'on ne s'en tienne pas avec elle à un éloge banal. Elle a montré beaucoup de dignité et de sensibilité dans les grandes parties du rôle d'Aïssé ; mais la force physique lui manque, ce qui la condamne à demeurer plus longtemps qu'il ne faudrait dans des gammes sourdes, attristées, lugubres, et donne à son débit une monotonie contre laquelle elle devra chercher à réagir.

Mlles Ramelli et Colombier font ce qu'elles peuvent dans deux rôles désagréables, qui commencent, mais qui ne finissent pas, celui des deux sœurs, Mme de Ferriol et Mme de Tencin.

A côté de ces deux sœurs, il y a les deux frères, fils de l'une et neveux de l'autre, qui ne valent guère davantage, comme rôles s'entend.

M. Porel ne demandait pas mieux cependant que de continuer dans les deux derniers actes le franc succès qu'il avait entamé sous les traits du jeune Pont-de-Vesle, et M. G. Richard est très bien en d'Argental.

Quel personnage que celui du commandeur de Malte, confié à l'expérience résignée de M. Roger !

Je ne dis rien des autres. Ils me comprendront.

Je ne me reproche pas d'avoir dit la vérité, si dure qu'elle soit, sur le drame posthume de Louis Bouilhet. Le cas n'est pas de ceux où l'on puisse impunément user de complaisance.

D'ailleurs, comme disait ce gueux de Voltaire, dont il est si souvent question dans une pièce où son esprit paraît si peu : « On doit des égards aux vivants ; on ne doit aux morts que la vérité ».

XXII

Menus-Plaisirs.　　　　　　　　　　13 janvier 1872.

LA REINE CAROTTE

Fantaisie en beaucoup de tableaux, par MM. Clairville,
Victor Bernard et Victor Koning.

Après une course effrénée, *la Reine Carotte* est arrivée première. Quelques gens s'en étonnent, imaginant qu'il s'agissait d'une parodie. Mais c'est une erreur. *La Reine Carotte* est une conception *a priori*, indépendante de l'œuvre de Sardou et d'Offenbach, qu'elle ne prétend ni déflorer ni côtoyer.

Je ne sais, quant à moi, quel goût singulier pousse les auteurs, mes contemporains, vers les légumes en général et les prosterne particulièrement devant la racine jaune à qui nous devons la purée Crécy. Je ne sonderai pas ce mystère.

Je n'entreprendrai pas non plus de vous narrer les aventures de *la Reine Carotte*. Il s'agit, comme on le

pense bien, d'un enchantement qui retient captive, sous la tige d'une ombellifère, la reine d'un pays fantastique. Lorsque la reine est délivrée, le roi son mari se trouve vieilli de vingt ans ; elle veut le fuir ; il veut la suivre. De là des courses insensées par monts et par vaux, sous des déguisements verts, rouges et jaunes, avec un capitaine des gardes déguisé en cocher et un ministre de la police enfermé dans une malle.

Je laisse à l'imagination du lecteur le soin de broder des épisodes sur ce canevas fertile en cocasseries, qui tantôt épanouissent la rate du bon public et tantôt réveillent chez lui des susceptibilités inattendues.

On a beaucoup ri d'un petit prologue, lestement troussé, qui fait pénétrer les profanes dans le cabinet des directeurs, occupés du grand œuvre d'une féerie musicale à grand orchestre. La plaisanterie n'y dépasse pas la mesure, bien que deux acteurs se soient permis la liberté aristophanesque de reproduire — d'assez loin — la physionomie et la mise de M. Victorien Sardou et de M. Jacques Offenbach.

Des décors tout neufs, quelques-uns très jolis, entre autres la vue de Valence en Espagne ; des costumes brillants, des trucs qui fonctionneront sans doute la semaine prochaine, un ballet bien réglé, beaucoup de mouvement et de tapage : voilà les éléments matériels du succès.

L'intérêt de la soirée, assez vif pour avoir attiré l'élite de la critique parisienne, c'était le début de M{lle} Thérésa dans un rôle complet, écrit pour elle, et qui devait transformer décidément en comédienne la chanteuse populaire.

Les auteurs, à ce qu'il me semble, n'ont pas eu assez de confiance dans l'intelligence et les qualités de diction de M{lle} Thérésa. Le personnage qu'ils lui ont tracé ne comporte guère que des trivialités et des

cascades, dont elle s'est tirée d'ailleurs avec beaucoup d'entrain et de gaîté. On lui fait même danser le fandango ; et je dois constater, en historien fidèle, que la salle entière y a pris beaucoup de plaisir.

La musique de *la Reine Carotte* appartient à peu près à tout le monde. Le succès musical de Mlle Thérésa s'est prononcé d'abord dans la chanson de l'Aiguilleur, musique de Cœdès, ensuite dans une amusante pochade sur la *Mandolinata* de Paladilhe. Je cite encore l'air, assez bien trouvé et presque sérieux, que la reine captive chante au fond de l'énorme carotte qui lui sert de prison.

Le reste de la troupe chante faux avec un ensemble, une certitude et une persévérance qui ne sauraient être l'effet du hasard et qu'on ne peut attribuer qu'à une méthode spéciale.

J'allais oublier, et c'eût été un grand dommage, un jeune baryton nommé Williams, qui a exécuté la sérénade de *Don Juan* d'une manière vraiment extraordinaire. Faure lui-même, s'il eût été là, s'en fût montré surpris.

XXIII

Théâtre Cluny. 27 janvier 1872.

Reprise de L'AVEUGLE

Drame en cinq actes, par MM. Anicet Bourgeois et d'Ennery.

Le Théâtre Cluny s'est conquis une place à part en produisant les œuvres ignorées ou méconnues d'écrivains tels que MM. Cadol, Malefille, Erkcman-Chatrian, etc. C'était comme une scène d'épreuve, comme une succursale de l'Odéon, en supposant que l'Odéon

restât fidèle au titre et à la mission de second Théâtre-Français. Des succès honorables et fructueux ont récompensé l'intelligente sagacité de M. Larochelle.

On prétend aujourd'hui qu'il recule dans cette voie : le peu de succès du dernier drame de M. Cadol, l'échec absolu de M. Touroude l'auraient dégoûté des jeunes auteurs et des œuvres nouvelles.

J'espère que ce découragement ne durera pas. En y réfléchissant, M. Larochelle se dira que les pièces qui ont trompé son attente n'ont pas échoué parce qu'elles étaient nouvelles, ni parce que leurs auteurs étaient jeunes, mais uniquement par cette raison suprême, par cet argument décisif qu'elles ne valaient pas grand'chose ou même qu'elles ne valaient rien du tout. A cela, le remède est tout simple, si simple que je le laisse deviner à M. Larochelle, qui saura bien l'appliquer quand bon lui semblera.

En attendant, le Théâtre Cluny revient à d'anciens mélodrames, toujours bons, toujours sûrs, toujours solides au poste. Hier, on reprenait *l'Aveugle*, créé il y a quinze ans à la Gaîté par Laferrière, Chilly et Paulin Ménier. Parlez-moi de ces vieilles pièces d'Anicet Bourgeois et d'Ennery. Voilà de bonnes étoffes ! Ce n'est pas brillant ; rien pour le luxe ; mais comme c'est solide, bon teint, résistant, à pleine main, inusable ! on n'en voit jamais la fin.

Si M. Larochelle, las des expériences, a eu la pensée d'ouvrir un cours de dramatologie comparée, à l'usage des jeunes qui ne connaissent pas l'art de construire une pièce et se donnent l'air d'en faire fi, je souris à son idée. Certes, je ne présente pas *l'Aveugle* comme un chef-d'œuvre ; en l'examinant bien, je m'assure que l'action repose sur un aussi grand nombre d'absurdités caractérisées qu'on en pourrait rencontrer dans une pièce purement littéraire. Mais comme c'est manié, conduit, tordu, déduit !

Quelle science des détails, des contrastes et des effets ! Rien d'inutile, rien de perdu. Ce sont là les procédés de l'industrie perfectionnée, appliqués dans ces usines modèles qui s'approprient et transforment non seulement les matières premières, mais aussi les débris, les déchets et les détritus ; non seulement la houille et la vapeur, mais aussi la fumée et les gaz. Tout sert, tout compte, tout pèse, tout produit, et voilà comme on fait les bonnes maisons.

Il y a des moments où le métier condense ses effets au point de les confondre avec ceux qui résulteraient d'une inspiration supérieure. *L'Aveugle* renferme, outre les décharges de grosse artillerie qui ont peu de prise sur moi, quelques scènes vraiment ingénieuses, délicates et charmantes.

Je n'ai que faire de vous raconter la pièce si vous la connaissez ; si vous ne la connaissez pas, allez la voir.

C'est Laferrière qui joue *l'Aveugle* à Cluny comme à la Gaîté. Il n'est pas sans intérêt d'étudier les comédiens de cette valeur, même à leur déclin.

Laferrière a certainement moins de légèreté physique qu'il y a quinze ans ; la figure s'empâte sans vieillir ; ce n'est plus un jeune homme, c'est un bébé ; l'ardeur nerveuse qui l'aidait à simuler la passion par des soubresauts galvaniques s'est amortie ; la voix, défectueuse en tout temps, a perdu son éclat strident. Mais l'intelligence de l'artiste reste entière et paraît peut-être plus sûre d'elle-même. Il possède et garde l'art difficile de s'incarner dans le personnage ; d'en reproduire, sans un oubli, sans une absence, sans une lacune, la physionomie extérieure, telle qu'elle convient pour se raccorder intimement aux moindres péripéties de la vie artificielle qu'il s'est imposée pour quelques heures.

On n'est pas plus réellement, plus fidèlement aveugle. Lorsqu'au dénoûment le pauvre garçon

recouvre la vue à la suite d'une de ces opérations miraculeuses dont les médecins de drame ont le secret, on lui présente sa fille qu'il n'avait jamais vue ; Laferrière étend les bras pour la toucher, comme s'il était encore aveugle. C'est une idée vraie et cependant originale, comme il en vient aux artistes studieux, qui savent inventer dans l'observation. D'ailleurs, le plus grand succès de Laferrière est au deuxième acte, dans la scène où son père l'accuse à tort du vol commis dans sa caisse. Ici l'acteur, par son jeu à la fois énergique, naturel et pénétrant sans exagération, a enlevé la salle.

Deux autres figures sont interprétées avec beaucoup de talent. M. Larochelle a repris le rôle sympathique du bossu bienfaisant établi par Paulin Ménier ; il y met de l'autorité, de la verve et de l'esprit mordant. Quant à M. Fleury, que j'ai vu hier soir pour la première fois, je l'ai fort applaudi sous les traits de M. Dupérier, qu'il a joué avec le feu sombre et l'emportement amer qui caractérisent le personnage, jusqu'au moment où ces âpres sentiments viennent se fondre dans les douces affections de la famille. M. Fleury a très bien rendu cette dernière et difficile transition. M{lle} Derson, toujours froide, est cependant en progrès.

XXIV

AMBIGU-COMIQUE. 29 janvier 1872.

LISE TAVERNIER

Drame en cinq actes et sept tableaux, par M. Alphonse Daudet.

L'Ambigu vient d'être interdit… par la Société des auteurs dramatiques: on prétend que cette interdiction

est motivée sur des faits contraires aux traités. Je penche à croire, moi, qu'il en faut plutôt chercher la cause dans les folles prodigalités auxquelles M. Billion s'est laissé entraîner pour mettre en scène *Lise Tavernier*.

D'abord, il y a une ouverture ; vous m'entendez bien, une véritable ouverture en musique, exécutée par un trombone soutenu de quelques violons, et aboutissant à un concerto de galoubet, qui n'eût pas manqué d'exciter un vif enthousiasme s'il y avait eu des *félibres* dans la salle. Mais le félibre était absent ou du moins il ne s'est pas manifesté, de sorte que le galoubet n'a pas produit l'effet qu'une direction intelligente, qui ne recule devant aucun sacrifice, avait le droit d'en espérer.

Mais n'anticipons pas sur les événements.

La présence du galoubet indique assez clairement que l'action se passe en Provence, tantôt à Toulon, tantôt dans la banlieue de ce port de mer.

Voici d'abord le magasin de M. Roure, marchand d'antiquités et d'objets destinés au culte, ostensoirs, ciboires, encensoirs, lampadaires, etc. Ce M. Roure, homme pieux, réglé dans ses mœurs, membre du bureau de bienfaisance, n'est au fond, qu'un maître fripon dévoré par la soif de l'or. — Premier coquin.

La pauvre Mme Roure, abrutie par ce tyran domestique, est malade de la poitrine ; M. Roure la verrait mourir sans regret. Au début du drame, ce Toulonnais est dans le délire de la joie, parce qu'il vient d'apprendre la mort de son neveu Maximin Roure, embarqué comme matelot sur un navire de l'État qu'on dit perdu corps et biens.

Naturellement ce Maximin revient en personne, pour prouver à son oncle qu'il ne faut pas se fier aux faits divers insérés dans les feuilles locales. Maximin explique son naufrage : il s'est enfui « par une voie d'eau » afin d'échapper au service de la marine. Cette

circonstance l'oblige à se cacher : aussi vient-il en plein jour, en costume voyant, se pavaner dans le quartier le plus fréquenté de la ville. Il apprend à son oncle qu'il s'est installé, avec deux gaillards de sa trempe, dans les ruines du couvent des Ursulines, aux portes de Toulon. — Deuxième coquin.

Précisément, l'antiquaire vient de recevoir une autre visite non moins singulière, celle d'une demoiselle Lise Tavernier, âgée de trente-six à quarante ans, une ancienne ursuline qui s'est laissé relever de ses vœux par la Révolution française, et que, pour cette raison, l'on appelle la Défroquée. Poursuivie par le mépris public, Lise Tavernier s'est installée dans une maisonnette attenante aux ruines du couvent ; depuis vingt ans elle y demeure. De quoi vit elle ? On ne le savait pas ; mais l'oncle Roure commence à soupçonner la vérité lorsque Lise Tavernier lui propose l'acquisition de deux burettes en or fin du travail le plus rare. L'avide commerçant flaire un trésor ; il ira porter à Lise Tavernier les six cents francs qu'elle demande pour les burettes, et en même temps il verra la figure que fait son neveu Maximin, logé dans les ruines.

Au deuxième acte, nous faisons connaissance avec les deux amis de Maximin, les nommés Palombo et Garragouse. Ils ont déjà servi sous les pseudonymes de Cocardasse et de Passepoil dans *le Bossu* de Paul Féval ; mais on les revoit toujours avec plaisir. — Troisième et quatrième coquins.

En vingt ans d'isolement, la tête de Lise Tavernier s'est exaltée ; elle parle à tort et à travers ; elle se vante à M. Roure de rendre riche l'homme qui l'épouserait. Roure comprend que la légende populaire du Trésor des Ursulines est vraie, et que la Défroquée en connaît le secret. Il lui vient une idée : c'est de donner Lise Tavernier comme épouse à son sacripant de neveu, à la condition de partager les dépouilles conventuelles.

Le marché est accepté aussitôt que conclu. Ce grand gars de vingt ans, véritable gibier de potence, séduit à première vue l'ancienne religieuse.

Mais à peine les promesses de mariage sont-elles échangées que M{me} Roure, lasse de tousser, se laisse mourir. Il faut bien que tout finisse, même la toux. C'est très amusant, n'est-ce pas ?

En apprenant la mort de sa vieille compagne, M. Roure s'écrie : « Elle est morte deux heures trop « tard ! » C'est-à-dire que, deux heures plus tôt, il se serait proposé lui-même à la Défroquée, et par ainsi se serait évité la désagréable nécessité de partager avec Maximin le fameux trésor des Ursulines.

A partir de ce moment, Roure n'a plus qu'une pensée : rompre le mariage convenu. Le reste du drame est consacré à la lutte hideuse de l'oncle gredin et du neveu bandit.

L'oncle invente une double ruse : il détache Maximin de Lise en lui persuadant que le trésor n'était qu'une vision, et Lise de Maximin en lui révélant que Maximin est amoureux de Cardoline, une petite cousine de la Défroquée et qui lui sert de servante.

La Défroquée, furieuse comme une fille de quarante ans à qui l'on enlève ses premières et ses dernières illusions, tombe à bras raccourcis sur sa cousine et lui administre une « trépignée ». Le mot est du style de la pièce. — « Trépigne-moi ! » dit la Défroquée à son amant dans un accès d'effusion lyrique.

Heureusement, la gendarmerie s'en mêle : Maximin, Passepoil et Cocardasse sont appréhendés au corps et envoyés au bagne, sur la dénonciation de Lise Tavernier elle-même, que la jalousie a enfin poussée à commettre une bonne action, ce dont elle témoigne sur-le-champ le plus vif repentir.

Quant à Cardoline, que le terrible Maximin allait enlever, elle est sauvée par un jeune homme qu'elle

aime et qui s'appelle *Mazan*. Remarquez bien ce nom de *Mazan* ; il n'a l'air de rien, et cependant il est gros de tempêtes, car, les deux premières lettres *Ma* sont les mêmes que les deux premières lettres du nom de *Maximin* : de là, un quiproquo qui occupe bien un bon quart de la pièce.

Au moment où *Mazan* emporte sa bien-aimée par la fenêtre, les émotions du public sont portées à leur paroxysme par l'éboulement d'une partie du décor; et l'on aperçoit une main discrète, celle de M. Billion sans doute, qui redresse sur son portant la fenêtre récalcitrante.

Si vous vous imaginez que nous sommes au bout, c'est que vous méconnaissez les ressources du drame moderne et sa fécondité.

Lise Tavernier apprend enfin que le *Ma*, cause de sa jalousie, est *Mazan* et non *Maximin*. Alors, elle pardonne à cette infecte canaille. Il est si beau ! Songez donc : Mélingue à vingt ans, les jambes en compas, les bras en télégraphe, la barbe en cornes de bouc, les sourcils en accents circonflexes et le plus pur accent de la place Maubert! Elle veut le sauver à tout prix. Comment s'y prendre?

L'oncle Roure lui démontre que l'or ouvre toutes les portes. Qu'elle achève de dévaliser le trésor du couvent, et les chaînes de Maximin tomberont.

Après cinq minutes de combats intérieurs — pour la forme — la Défroquée se résout à consommer le sacrilège. Elle se dirige vers le souterrain mystérieux. L'oncle Roure l'y suit, malgré sa défense.

Alors, une lutte horrible et ridicule s'engage. Lise Tavernier cache sa lanterne sourde. Roure patauge dans l'obscurité, ce qui ne l'empêche pas de reconnaître et d'admirer des couronnes de rubis. Les chats eux-mêmes ne sont pas si clairvoyants dans une cave.

Bref, Roure poignarde la Défroquée, qui en mou-

rant, trouve encore la force de tirer sur elle et sur son assassin la porte de fer à secret qui ferme l'entrée du souterrain, et de lâcher les écluses destinées à noyer le trésor.

Lise expire; mais l'oncle Roure sera noyé comme un rat, dans un égout, inondé par une nuit d'orage.

La pièce a fini comme elle avait commencé, au son du galoubet; mais, cette fois, c'est le public qui s'est chargé de la musique.

On a rappelé M^me Laurent et M. Clément Just, qui avaient soutenu le drame de M. Alphonse Daudet avec un courage admirable, mais inutile.

Après que M. Clément Just eût nommé l'auteur au milieu de l'orage, une voix sévère mais fausse, descendue des hauteurs de la salle, s'est écriée : « — Qu'il « n'en fasse plus ! »

Je ne m'associe pas au jugement trop sommaire de ce Quintilien du paradis ; mais je me permets de dire à M. Alphonse Daudet : — « Ne recommencez pas. « Composer un drame tel que *Lise Tavernier*, écrire « cinq actes sans rencontrer une seule fois ni une si- « tuation attachante, ni un trait juste, ni un mot fin, « c'est une gageure qu'on ne gagne qu'une fois. »

XXV

VAUDEVILLE. 1^er février 1872.

RABAGAS

Comédie en cinq actes, par M. Victorien Sardou.

C'était une bataille : on l'avait annoncée ; on s'y préparait ; elle a été livrée et gagnée pour aujourd'hui. Mais je ne réponds pas du lendemain.

La comédie politique, qui attire invinciblement les penseurs, a ce danger qu'elle déplace l'objectif de la critique ; les spectateurs, qui d'ordinaire ne cherchent que leur plaisir, se sentent peu à peu mis en cause. Si les opinions de l'auteur leur plaisent et qu'elles soient contredites, ils prennent parti pour elles, et sifflent les siffleurs. Que deviennent, au milieu de ce conflit, l'intérêt dramatique et le mérite littéraire de l'œuvre? Le critique est comme le parterre lui-même, blanc, rouge ou bleu : il défend sa cocarde avant tout; sa passion domine son jugement, du moins dans la première minute.

Heureusement ou malheureusement, M. Sardou a ménagé dans sa comédie de longs repos, pendant lesquels le spectateur, échauffé par des brouhahas contradictoires, a le temps de rentrer en lui-même et de rétablir l'équilibre de ses humeurs, bonnes ou mauvaises.

La comédie ancienne, telle que la pratiquait Aristophane, était une institution politique, protégée et rémunérée par l'État. Non seulement c'était son droit de discuter sur la scène les intérêts publics, mais c'était son devoir. Le poète comique, obligé à des conditions d'âge et de moralité, nous apparaît comme un censeur public parlant au nom de la conscience universelle.

Il parlait seul et sans contradicteur, par l'organe du choryphée, comme le prédicateur chrétien du haut de la chaire de vérité. Il traduisait à son tribunal les généraux, les ambassadeurs, les archontes, les juges, les philosophes, les dieux et le peuple lui-même. Il discutait la guerre et la paix, les lois de la République et ses alliances au dehors. Il conseillait, il objurgait, il prévoyait. A la fois poète, conseiller d'État, journaliste, prophète, accusateur public, ses comédies tenaient du poème, de la satire, du premier-Paris, du réquisitoire, du discours-ministre et du sermon.

Cette forme grandiose, adéquate à un mécanisme politique et social que le monde ne reverra plus, ne saurait être ressuscitée.

Ne parlons donc jamais de la comédie aristophanesque à propos d'une pièce moderne. Pour la revoir il ne suffirait pas qu'un homme vînt, possédé de l'inspiration lyrique unie à la profonde intuition des destinées de son pays et au génie créateur qui fait vivre devant le spectateur les visions du poète ; il faudrait de plus nous donner le gouvernement de la place publique, le théâtre qui contenait le corps électoral tout entier, le beau ciel de l'Attique, et aussi la vertu qui nous manque absolument et sans laquelle la vraie liberté n'est qu'une décevante chimère : la tolérance.

Les démagogues d'Athènes et leurs chefs supportaient sans révolte les coups de verge qu'Aristophane leur cinglait aux épaules, et ils applaudissaient en connaisseurs aux traits les plus fins et les plus perçants de cette verve excellente.

Les siffleurs de ce soir ont prouvé que le radicalisme français n'est doué ni de la patience ni de la finesse de goût qui relevaient les démagogues athéniens dans l'estime du monde. « A Athènes, dit Fénélon, tout dépendait du peuple, et le peuple dépendait de la parole. »

En France, le peuple, ou du moins la portion de plèbe qui usurpe ce nom, prétend que la parole dépend d'elle. Il faut beaucoup de courage pour se soustraire à cette domination avilissante. Lorsque je mesure les périls au-devant desquels M. Sardou a volontairement couru et le peu de récompense qu'il en doit espérer, je m'effraye de son imprudence, et je crains qu'il n'ait fait à ses opinions et à celles du public honnête un sacrifice qui ne rapportera pas ce qu'il coûte.

Des indiscrétions trop complètes ont fait connaître

à l'avance la donnée et les principaux détails de *Rabagas*.

C'est l'histoire d'une révolution microscopique, où l'on voit le prince de Monaco en lutte avec son peuple. Ce prince est intelligent, généreux, humain, animé des intentions les plus pures; mais ses sujets sont pervertis par l'esprit révolutionnaire éclos dans une brasserie qui se double d'un journal.

Au pied de la terrasse du château, s'élève la bicoque qui loge au rez-de-chaussée la brasserie du Crapaud-Volant, et au premier étage les bureaux de *la Carmagnole*. C'est là que trône, environné d'un nuage de popularité et de tabac, le célèbre Rabagas, l'avocat politique, l'agitateur en chef de la principauté de Monaco.

Un moment vient où le prince, bloqué par l'émeute dans son palais, se détermine à nommer Rabagas premier ministre. Rabagas, ébloui, accepte les honneurs et trahit les immortels principes au point d'endosser l'habit noir et de chausser la culotte courte. Naturellement, les frères et amis flétrissent cette apostasie. Rabagas, naguère l'idole du peuple monégasque, est hué comme un simple monarque, lorsqu'il se présente au balcon du palais pour conjurer la révolution. En présence de cet échec, le farouche démagogue devient impitoyable; il lui faut maintenant de la répression à outrance, des charges de cavalerie et des batteries de canons.

Enfin la sédition est réprimée. Rabagas, congédié par le prince, qui n'a plus besoin de lui, et qui, d'ailleurs, a jaugé la cervelle de lièvre cachée sous cette crinière de lion, s'expatrie et va porter ses petits talents dans le seul pays où les hommes de sa trempe soient encore appréciés : en France.

Voilà la pièce politique. Elle se complique et s'enchevêtre d'une intrigue d'amour nouée dans le palais

même, entre la fille du prince et un jeune officier des gardes, et d'une passion discrète vouée par le prince lui-même à une jeune Anglaise, miss Blount, qui conduit l'action en maîtresse femme et en femme d'esprit. C'est elle qui conçoit, ébauche et achève la conversion de Rabagas ; c'est elle qui sauve la jeune princesse et son respectueux amant des fureurs paternelles, acceptant, comme la protagoniste des *Pattes de Mouche*, la responsabilité compromettante d'un amour qui ne lui est pas destiné.

A la fin tout s'explique : le jeune officier épousera la princesse, et je prévois un mariage morganatique entre le prince de Monaco et miss Blount.

A travers cette double action s'agitent des personnages épisodiques, parmi lesquels quelques truands du radicalisme et leurs compagnes se détachent avec une vérité trop crue pour qu'on en rie aussi franchement qu'on le voudrait.

On avait accrédité le bruit que le type de Rabagas reproduisait une figure devenue célèbre par les désastres qui ont suivi le 4 septembre. M. Sardou s'est gardé, avec raison, de cette personnification exclusive. Rabagas n'est qu'un avocat d'estaminet, un révolutionnaire retentissant et vide, un ambitieux dont la conscience ne tient pas cinq minutes devant le sourire d'une jolie femme, les jouissances du luxe, les séductions du prince.

C'est en cela même qu'il est faux et contradictoire. L'homme qui lance ce mot, qui, après avoir été goûté dans *le Figaro*, n'a pas été moins apprécié ce soir dans la bouche de Rabagas : « La révolution, c'est ma carrière ! » sait bien qu'il n'est rien et ne peut rien être sans cette mère nourrice des faquins comme lui.

Sa destinée n'est pas de s'étendre sur les canapés dorés d'un palais et de se faire donner du monseigneur par des majordomes, mais de pénétrer dans les de-

meures princières à la suite des foules armées de haches, de pics et de torches. Les vrais Rabagas sont des irréconciliables : ils suivent leur voie avec l'acharnement que leur impose le sûr instinct des voraces et des accipitres; ils savent que la dictature est au bout.

J'ai dit qu'il y a deux pièces dans *Rabagas*. La pièce politique est ardente, rapide, saine au fond, mais outrée, violente et plus voisine de la charge que de la réalité, beaucoup plus sombre et redoutable.

La seconde pièce est languissante et appelle de larges coupures.

Le rôle du prince de Monaco, si fin et si spirituel au premier acte, — le meilleur de tous, — rappelle trop au cinquième acte les fureurs du comte Almaviva qui veut découvrir Chérubin caché chez la comtesse. Heureusement, le prince, c'est Lafont; un comédien de cette valeur, le seul peut-être qui puisse jouer sur la scène contemporaine le personnage d'un homme de bonne compagnie, fait passer bien des choses.

Il y a des détails charmants dans ces cinq actes, beaucoup de plaisanteries qui portent, des définitions justes, des observations sinon neuves, du moins agréablement renouvelées; néanmoins, il est rare que M. Sardou parvienne à résumer sa pensée dans un trait rapide et acéré. Sa manière d'écrire comporte plus de lumière diffuse que de rayons; il lance à son ennemi plus de pierres que de flèches.

Comme il était facile de le prévoir, les passages les plus vifs de cette comédie de mœurs politiques ont soulevé certaines protestations. Il faut dire qu'elles étaient plus persistantes que nombreuses. Chaque tentative de sifflets était réprimée par de longues bordées d'applaudissements. L'immense majorité de la salle sympathisait avec l'idée générale de l'auteur, tout en réservant son opinion sur la valeur dramatique de l'œuvre.

Celle-ci, pour dire le vrai, ne me paraît pas égale aux précédents ouvrages qui ont établi la réputation de M. Sardou sur la scène du Vaudeville.

Du reste, la partie politique de *Rabagas* emporte et emportera tout le reste.

S'il faut prévoir d'autres orages, ce ne sont pas les amours de la princesse et du chevalier Carle qui les conjureront.

M. Grenier a rempli une partie des espérances que M. Sardou fondait particulièrement sur lui; il a de la verve sans beaucoup de mordant, de la volubilité sans beaucoup de voix, et la distinction qui convient à un héros de brasserie.

Le rôle de miss Blount a mis en relief les qualités d'élégance et de finesse de Mlle Antonine. Mlle Hébert joue gentiment la princesse.

Les autres rôles sont insignifiants et médiocrement rendus.

La mise en scène est brillante, et je signale une jolie vue de la Méditerranée, prise de la terrasse de Monaco au premier acte.

XXVI

Variétés. 3 février 1872.

LA REVUE EN VILLE

Fantaisie en trois tableaux, par MM. Clairville, Siraudin et Victor Koning.

La pièce que les acteurs des Variétés ont eu l'honneur de représenter ce soir devant nous, s'appelait d'abord *la Revue contractuelle*. De hautes convenances,

fondées sur des raisons d'État d'une profondeur mystérieuse, ont condamné le titre choisi par les auteurs. La pièce elle-même faillit être ensevelie vivante sous l'influence fatidique d'un adjectif compromettant.

Contractuel! Essayez un peu de prononcer ce vocable à haute voix, vers les onze heures du soir, sur le boulevard ; et vous sentirez le sol trembler, vous verrez les maisons osciller sur leurs fondements, les kiosques s'enfuir par la tangente en esquissant un mouvement de valse, et les gardiens de la paix s'abattre sur le dos comme souffletés par un vent irrésistible, « tel que celui qui s'échapperait par l'ouverture d'un monde », suivant l'expression sidérale de Quelqu'un de très grand que je ne veux pas nommer.

Ce Quelqu'un, fait d'ombre et de lumière, et qui chemine un pied dans l'insondable, l'autre dans l'illimité, — aussi naturellement que ses disciples pataugent dans le macadam, — aurait rencontré, paraît-il, l'oreille des puissants de la terre. La sagesse incréée qui nous gouverne aurait compris que les mots sacrés qui ouvrent la triple serrure, que les mots-chiffres, les mots-clefs, les mots-rossignols, ne doivent pas être profanés.

Et voilà pourquoi Contractuel a été banni de la langue française, — avec défense de porter le nom de Pietro, — et placé sous la surveillance de M. Adolphe Belot, je veux dire de l'article 47, — ce qui oblige ledit Contractuel à se présenter une fois le mois devant les autorités civiles et militaires, chargées de vérifier sa résidence et d'empêcher sa réintégration dans le Dictionnaire de l'Académie, dont le séjour lui est interdit.

Grâce aux dieux, nous pouvons respirer. Les mains vigilantes de la censure ont préservé d'une épigramme inoffensive l'exquise susceptibilité des citoyens communeux. « Contractuel » était blessant pour les électeurs de Belleville et la clientèle du Rat mort ; « im-

pératif » eût été une déclaration de guerre au club de la rue Grôlée et aurait risqué de compliquer la situation politique de la seconde ville de France. Que Paris et Lyon se rassurent : Contractuel a été sacrifié.

Je ne m'explique pas bien par quels prodiges de la synonymie *Revue contractuelle* est devenue *Revue en ville*. A ce compte, un dîner en ville serait un dîner contractuel. Question à vider entre MM. Clairville, Siraudin, Koning et les Vaugelas de l'avenir.

Qu'y a-t-il de nouveau sous le soleil ? Rien. Donc ceci est une revue, et vous savez ce qu'on appelle une revue. L'important, c'est de trouver un cadre. Ici le cadre est amusant. Un bon bourgeois, M. Vaucanson, le proche parent intellectuel de M. Choufleury, donne un concert à ses amis et connaissances. Mais M^{me} Carvalho, les frères Lyonnet et Capoul se font excuser au dernier moment ; la Patti elle-même écrit que, retenue à Saint-Pétersbourg, elle prie qu'on veuille bien l'attendre jusqu'à l'année prochaine.

Les invités sont furieux ; heureusement un sauveur se présente : c'est M. Alexandre Michel, artiste des Variétés, qui va de porte en porte, avec ses camarades, montrer en guise de lanterne magique une pauvre petite revue interdite par la censure.

En quelques minutes on machine un théâtre portatif dans les salons de M. Vaucanson et la revue commence.

On voit défiler successivement le macadam sous les traits de M. Léonce ; le pavé et sa demoiselle, représentés par M^{lle} Silly ; le mont Cenis ; les petites coupures ; la roulette, la boîte aux ordures du *Radical*, *le Grelot*, etc.

On s'attendait à beaucoup d'allusions politiques ; mais *la Revue en ville* n'en contient guère que ce qu'il faut pour assaisonner les ingrédients habituels du genre. Cette retenue doit-elle être attribuée à la mo-

dération naturelle des auteurs ou aux exigences de la censure ? A mon avis, la censure n'a pas mal travaillé, ni les auteurs non plus. J'ai sous les yeux un couplet supprimé, et ce couplet ne valait rien. En voici un autre qui chansonne *le Radical* et qu'on laisse passer. Je le trouve meilleur :

<center>Air du *Charlatanisme*.</center>

<center>C'est un journal des mieux pensants,
Un journal des plus littéraires,
Qui tous les jours met là-dedans
Les articles de ses confrères.
C'est ainsi qu'il fait le procès
Avec une rigueur extrême
A tous les autres journaux ; mais
On dit qu'il ne se lit jamais...
Pour ne pas s'y mettre lui-même</center>

Très joli le rondeau sur le pavé de Paris, que M^{lle} Silly chante avec une verve qui perce les brumes de sa voix. Très spirituel aussi le couplet où les avantages de la monarchie sont célébrés avec une légère variante, malignement attribuée à la censure : « photographie » au lieu de « monarchie ». On a fort applaudi.

Bon Dieu ! que le public devient réactionnaire ! C'est effrayant pour l'avenir de nos institutions provisoires. Les honnêtes gens sauront gré à MM. Clairville, Siraudin et Koning d'avoir marqué d'un trait vengeur la violation du secret des papiers d'État et des lettres intimes commise par les hommes du 4 septembre. Il n'y a pas de parti lorsqu'il s'agit de flétrir de tels actes.

Mais voilà de bien gros mots à propos d'une œuvre légère, qui se renferme volontairement dans le ton des bons vaudevilles de la vieille roche.

Il faut bien arriver à la pièce de résistance des re-

vues : je veux parler du défilé des pièces nouvelles. Le plus vif régal pour les auteurs dramatiques, c'est de juger leurs confrères une fois l'an. On leur souffre cette fantaisie, à la condition qu'ils ne dépassent pas la chiquenaude ; tout au plus leur permet-on d'aller jusqu'à l'égratignure.

Du reste, c'est un passe-temps classique dans toute la rigueur du mot : car le père du genre n'est autre que Lesage, l'auteur de *Turcaret*, et M. de La Harpe lui-même écrivit une revue en vers libres pour l'inauguration de la nouvelle salle de la Comédie-Française au faubourg Saint-Germain.

Donc, les machinistes organisent en scène un tribunal copié sur le décor du premier acte de *l'Article 47:* mais, au lieu de procéder au jugement de Georges Duplessis, la cour traduit à sa barre les nouveautés les plus connues : *le Roi* et *la Reine Carotte*, *la Princesse Georges*, *le Trône d'Écosse*, etc.

M. Alexandre Michel imite assez exactement Lafont dans le personnage du prince de *Rabagas;* et M{lle} Silly, déjà nommée, reproduit mieux la danse que le chant de M{lle} Thérésa.

La mieux réussie de ces bouffonneries, c'est, de l'avis général, l'addition d'un quatrième acte à *la Princesse Georges*, où l'on voit cette femme sublime rappeler à elle l'amour de son volage époux en le trompant avec un charbonnier. L'imitation de M{lle} Desclée par M{lle} Silly est l'idéal du genre ; à peine est-ce de la charge, et cependant le rire irrésistible gagne jusqu'à ceux des spectateurs qui ne connaissent pas la remarquable artiste du Gymnase.

Au total, véritable succès de bonne humeur, d'esprit sans prétention et de gaieté sans fiel.

XXVII

Gaité. 4 février 1872.

ULM LE PARRICIDE
Drame en cinq actes en vers, par M. Parodi.

C'est en plein jour, sur le théâtre même des exploits du *Roi Carotte*, qu'on a représenté hier dimanche *Ulm le parricide*, tragédie norwégienne, en cinq actes en vers. Une conférence préliminaire de M. Henri de la Pommeraye avait expliqué au public bénévole les beautés de la religion d'Odin, le Walhalla, les Walkyries, la déesse Freya, le loup Fenris ; enfin, toute la ménagerie scandinave, qui a son représentant à l'Académie française dans la personne de M. X. Marmier. M. de la Pommeraye mêle agréablement à l'histoire de la Vola et d'Harold aux longs cheveux des réflexions sur le plébiscite de 1870, qu'il qualifie de funeste, apparemment parce qu'il a ramené le gouvernement parlementaire, sur le bonhomme Richard, sur M. de Bismark et même sur la Commune. On l'a fort applaudi, si bien que j'avais grande envie de m'en aller, prévoyant qu'après la Scandinavie amusante, j'allais voir arriver — l'autre.

Et cependant je suis resté, armé de cette résignation que commande le devoir.

Je prie M. Parodi d'excuser la franchise de ce récit ; mais la diversité de mes impressions correspond, j'en suis sûr, au sentiment des autres spectateurs, qui se sont tour à tour endormis ou réveillés, et cela toujours à propos, comme on le va voir.

L'action se passe au vɪɪɪᵉ siècle, tantôt en Islande, tantôt en Norwège. Le roi régnant a un fils nommé Ulm, et ce fils pense que son père tarde bien à lui laisser la couronne. Ulm est un fou furieux, possédé d'une idée fixe : tuer son père pour régner le plus tôt possible. C'est au troisième acte seulement qu'il plonge son épée dans le flanc du vieux roi. Trois actes d'exposition sur cinq, c'est un peu long ; et j'avoue qu'à ce moment l'ennui le plus opaque effaçait dans mon esprit le mérite de quelques traits épars qui semblaient déceler un penseur et un écrivain dramatique.

Décidément, l'heure était venue de battre en retraite. D'autant que je me disais : le roi est mort ; il ne reste plus au parricide qu'à se voir poursuivi par la Vola, c'est-à-dire par sa conscience personnifiée sous les traits de la prophétesse du mont Hécla : tout le monde voit cela d'ici. Une réflexion me retint ; comment l'auteur s'y est-il pris pour remplir encore deux actes ? Ma curiosité ainsi excitée et favorisée par un reste de paresse corporelle, née d'une longue somnolence, m'a définitivement cloué dans ma stalle.

Et voilà comment, bon gré mal gré, j'ai vu le quatrième acte d'*Ulm le parricide*, c'est-à-dire une chose hardie, neuve, inventée, qui ferait honneur aux plus forts.

Bourrelé de remords affreux comme son crime, Ulm a conçu une espérance. Avant d'être mariée, sa mère aimait un jeune guerrier ; bien souvent il l'a vue pleurer en secret. Si, par hasard, la vertu de sa mère avait été fragile, Ulm ne serait plus qu'un vulgaire meurtrier, mais non plus un parricide. Il ose solliciter de la reine une confidence qui l'arracherait aux tourments dont il est dévoré. La reine le regarde en face et lui dit : « Non, misérable ! tu n'auras même pas l'odieuse consolation que tu recherches : j'ai toujours été fidèle ;

tu es bien le fils de ton père, et tu es vraiment le plus abominable des parricides. Sois maudit et vis vieux ! »

Accablé, Ulm se laisse cependant reprendre aux caresses de son fils, le petit Egill. Mais Egill joue avec l'épée royale : c'est l'épée qui a trempé dans le sang de son aïeul. Le fer attire ce jeune être. Ulm, saisi d'effroi, voit déjà s'accomplir une ancienne prédiction : il a tué son père, il sera tué par son fils. Le délire s'empare de lui ; il livre Egill en victime expiatoire à l'autel d'Odin qui réclame ce sacrifice sanglant.

Au cinquième acte, Ulm, éclairé par le repentir, retire son ordre barbare. Il faut une victime aux dieux : il s'offre lui-même à l'expiation.

Je ne veux rien exagérer, rien diminuer non plus. Le succès du quatrième acte a été très grand : succès de larmes d'une part, en même temps succès littéraire. Pour employer un mot qui n'est pas de la langue tragique, mais qui exprime l'effet produit, le public a été empoigné. Il est certain que M. Parodi a l'énergique volonté des créateurs qui ne reculent devant aucune des conséquences de la situation qu'ils ont voulu peindre. L'art de fouiller dans l'horrible et d'y découvrir de nouvelles perspectives d'horreur révolte la délicatesse de nos fibres amollies par une civilisation débilitante ; cependant c'est l'art d'Eschyle et de Shakespeare. M. Parodi s'en est inspiré ; mais, si l'on recherche, parmi les modèles, non pas ceux qu'il a contemplés, mais ceux qu'il a reproduits de plus près, les noms de Crébillon et d'Alfieri se présentent naturellement à la pensée.

Français par le libre choix, Candiote de naissance, Italien par son père, Grec par sa mère, M. Parodi a dû étudier particulièrement les tragiques des deux péninsules. Il en a la gravité triste et conduit ses personnages jusqu'au fond du crime avec l'austère rigueur de l'antique Destin.

A coup sûr, M. Parodi est une intelligence, une volonté.

Maintenant, quel est son avenir dramatique?

Il lui faut tout d'abord épurer son style, lui donner une fermeté mieux soutenue et l'obliger à rimer exactement. *Ulm le parricide* use avec excès de « la vieille liberté par Voltaire laissée », laquelle consistait à faire rimer Pélops avec flambeaux, c'est-à-dire à ne pas rimer du tout.

Ensuite, il faut absolument renoncer à la tragédie, qui l'ensevelirait tout vivant dans la nécropole où dorment, avec Campistron, l'abbé Leblanc et Chateaubrun, Luce de Lancival, Lafosse, Lucien Arnault, Ancelot et Viennet.

Je sais bien que l'affiche qualifie drame ce que j'appelle tragédie; mais j'affirme qu'*Ulm le parricide* est positivement une tragédie, et je le prouve. L'œuvre de M. Parodi est un traité en règle du parricide; il peint avec éloquence les remords du criminel et ses tortures, que la mort seule peut expier.

Mais le parricide est une monstruosité si rare, que cet enseignement ne s'adresse réellement à personne. C'est à ce signe que l'on reconnaît la tragédie ancienne, fondée sur les traditions des familles héroïques persécutées par les dieux. Tuer son père, épouser sa mère, comme fit OEdipe; tuer sa mère, comme fit Oreste, accommoder son neveu en gibelotte comme fit Atrée : ce sont là des crimes en dehors de l'humanité et contre lesquels il n'est nul besoin de prémunir le commun des mortels. D'ailleurs, le poète qu'une imagination forte et sombre attire vers ces abominations presque sacrées ne peut les peindre que par intuition, par raisonnement, par hypothèse, c'est-à-dire par effort; il n'a ressenti aucune des émotions qu'il exprime : nulle trace de la vie réelle ne peut s'infiltrer dans son œuvre. Par conséquent, toute composition qui re-

pose sur des données de ce genre est de la littérature morte.

Que M. Parodi sorte de ces sépulcres inféconds ; qu'il aborde la nature humaine, la vie, la passion, et je suis convaincu que les portes des théâtres s'ouvriront devant son premier drame, sur lequel nous le jugerons sans être importunés par la sorcière Vola, par la déesse Freya, ni par le loup Fenris.

J'allais oublier de parler des acteurs. C'eût été une grande injustice pour M. Taillade, qui a compris et rendu le rôle écrasant du parricide d'une manière tout à fait supérieure. M. Taillade est arrivé à une maturité de talent qui lui permettrait d'interpréter les plus difficiles compositions de la haute littérature. Je lui adresse mes sincères compliments. Ses partenaires ont fait ce qu'ils ont pu ; franchement, ce n'était pas assez.

XXVIII

Variétés. 8 février 1872.

J. ROSIER, 24, RUE MOGADOR
Comédie en un acte, par M. Raymond Deslandes.

MADAME ATTEND MONSIEUR
Comédie en un acte par MM. Henri Meilhac et Ludovic Halévy.

Le théâtre des Variétés, qui se sent en veine, a voulu compléter son affiche et encadrer le succès de *la Revue en ville.*

Je ne vous présente pas les deux pièces nouvelles comme de purs chefs-d'œuvre de l'esprit humain ;

mais l'une et l'autre agréent au public, n'étant l'une et l'autre qu'un éclat de rire ininterrompu.

J. Rosier, 24, rue Mogador. C'est, on le devine, une carte de visite. Cette carte de visite, au revers de laquelle la main d'un amoureux indiquait un rendez-vous, a été glissée sous le gant de Mme Chauveau, lingère, au nez et à la barbe de M. Chauveau, son mari, qui l'avait menée dîner en partie fine chez Brébant.

Le mari, plein d'ire, se présente à l'adresse indiquée, chez M. Justin Rosier, célibataire un peu mûr, qui va se marier le soir même. Ce M. Rosier est la candeur même ; il apporte à sa future les prémices d'un cœur qui n'a jamais connu l'amour : en un mot, M. Rosier est une rosière. On juge de l'effet que produit dans cet intérieur original l'apparition d'un mari furieux ; le pis est qu'il a été précédé par son épouse, et que Rosier est obligé de cacher la dame dans sa chambre.

Il est bien entendu, n'est-ce pas, que l'erreur provient d'un cousin de Rosier, qui s'est trompé de carte?

Je me dispense de suivre, dans tous ses méandres ce quiproquo, lequel n'est pas absolument inédit ; mais qu'importe ? la chose est lestement conduite par une main experte. On rit beaucoup. M. Léonce, en domestique épris du chignon de la dame ; M. Daniel Bac, drôlement grimé dans le rôle de M. Chauveau, mènent rondement la pièce.

On disait d'avance beaucoup de bien du petit acte écrit par MM. Meilhac et Ludovic Halévy pour Mlle Chaumont toute seule... ou à peu près. Le succès a répondu à l'attente générale. Mlle Chaumont peut le revendiquer pour elle. Tout le monde connaît ce talent d'une ténuité extrême, fin, maniéré, spirituel et artificiel aussi ; cette diction calculée qui excelle à créer des sous-entendus les plus malicieux du monde, qui donne des intonations au silence, et qui sait tailler dans une

simple allumette mille petits fagots aussi minces que
la délicate personne nommée Céline Chaumont.

Cela dit, je confesse que je suis hors d'état de faire
équitablement la part qui revient aux auteurs et à
leur interprète. Imaginez un article de *la Vie pari-
sienne* transporté au théâtre. Trois personnages seule-
ment, dont un qu'on ne voit pas, Mlle Catarinette, puis
Monsieur et Madame. La pièce s'appelle *Madame attend
Monsieur*; mais elle commence par Monsieur qui attend
Mademoiselle. Le feu brille ; les bougies éclairent ;
le souper est servi. Pan ! pan ! C'est Mademoiselle.
Non, c'est Madame ; Madame qu'on n'attendait pas en
ce coquet réduit. Monsieur consterné se cache et fait
le mort.

Madame, en attendant l'infidèle dont elle a surpris
le secret, commence par fourbir ses armes, une su-
perbe paire de pincettes qu'elle emprunte au foyer
extra-légal. Elle examine tout, elle s'étonne de ce luxe
qui contraste avec les jérémiades de Monsieur sur la
stagnation des affaires ; elle se raconte à elle-même sa
longue crédulité, puis l'incident subalterne qui lui a
livré le nom de Mlle Catarinette, puis ses essais de
flirtation avec le jeune Édouard, le commis de Mon-
sieur. Tout en parlant, tout en rageant, Madame ex-
plore l'appartement ; elle y découvre un peignoir à
bouillons et un veston du matin ; et, faisant dialoguer
les vêtements accusateurs, elle arrive à une parodie de
la Princesse Georges, qu'on est assez surpris de trou-
ver là.

Dernière découverte : un bracelet de quatre mille
francs que Monsieur avait placé, comme surprise, sous
la serviette de Mlle Catarinette, qui, décidément, ne
viendra pas. Madame s'en empare et s'en pare. Il ne
lui manque plus que son mari ; elle le retrouve dissi-
mulé dans l'alcôve et scandaleusement enrhumé du
cerveau. Monsieur, penaud, battu, confus, trompé par

Catarinette, file doux devant la colère de Madame, qui l'oblige à emporter, séance tenante, la jardinière, les flambeaux, les chaises capitonnées, les candélabres et les coupes, pour en orner le logis conjugal. Le rideau tombe sur cet effet de déménagement.

M. Daniel Bac, qui servait de compère à Madame, a modestement annoncé : « La pièce que M^{lle} Chaumont « vient d'avoir l'honneur de représenter devant vous « est de MM. Henri Meilhac et Ludovic Halévy ». S'il avait nommé M^{lle} Chaumont toute seule, je crois que les deux spirituels écrivains ne s'en seraient pas offensés.

XXIX

Odéon. 9 février 1872.

Reprise de RUY BLAS

Drame en cinq actes en vers, par M. Victor Hugo.

L'Odéon flamboie au dedans et au dehors. Les échos de la rue Racine et de la rue de Condé répercutent jusqu'à l'Observatoire, en passant par-dessus la masse sombre et silencieuse des grands arbres du Luxembourg, le roulement des voitures grondant sur le pavé. On se presse comme pour une fête. Quelle fête est-ce là ? quelle nouveauté attire cette foule émue ?

La nouveauté, c'est un drame qui fut joué pour la première fois il y a trente-trois ans et trois mois.

La fête est celle de la littérature. On vient oublier ce soir et les soucis du temps présent, et les malheurs de la patrie, et les défaillances d'un grand esprit. L'Odéon nous rend, avec *Ruy Blas*, le Victor Hugo de notre

printemps, le soleil qui dore *les Orientales* et *les Feuilles d'automne,* le souvenir enchanté des dona Sol, des Marion et des Esmeralda. Nous allons prendre un bain de jeunesse et de poésie.

Que la politique reste au seuil de l'Odéon pour nous laisser tout entier aux sensations et aux caresses de l'art. Je ne veux pas savoir si l'artiste a combattu pour Marius ou pour Sylla, pour les Guelfes ou pour les Gibelins, s'il a perdu son bouclier ou son képi dans la bataille, s'il a flatté Démos ou calomnié César ; s'il a glorifié Quatre-vingt-treize, c'est-à-dire les bourreaux, après avoir chanté les vierges de Verdun, c'est-à-dire les victimes...

Non : je n'ai devant moi que le poète ; c'est avec lui seul que je veux admirer ou m'indigner, pleurer ou rire, — et discuter aussi.

Victor Hugo écrivit *Ruy Blas* à trente-six ans, dans le plein été du génie. Composé pour l'ouverture d'un théâtre nouveau, dont il devait être la fortune et ne fut que la gloire, interprété par des artistes originaux et puissants, le drame produisit une impression profonde, cependant il passa comme un météore igné qui traverse rapidement le ciel et va se perdre sous l'horizon. Le biographe intime d'Hugo avoue que *Ruy Blas* atteignit à peine cinquante représentations. Je crois qu'il en faut rabattre une dizaine.

La première eut lieu le 8 novembre 1838 ; le mois suivant, on ne le jouait déjà plus que deux fois par semaine ; dès le 28 novembre, on lui adjoignit un lever de rideau : d'abord *Olivier Basselin*, opéra de Brazier et Pilati, où Berton chantait Charles VII ; puis *la Perugina*, de Mélesville et Monpou, et *les Parents de la Fille*, d'Arvers. Le 14 janvier 1839, *Ruy Blas* fut relégué parmi les spectacles du dimanche et céda les autres jours à la *Bathilde* d'Augustus Mac-Keat ou Maquet, jouée par quatre des interprètes d'Hugo : Alexan-

dre Mauzin, Saint-Firmin, Montdidier, M^me Moutin, qui entouraient une débutante, M^lle Ida (M^me Alexandre Dumas).

Enfin, le samedi 9 février, l'affiche fut définitivement occupée par un gros drame de Frédéric Soulié, *Diane de Chivry*, qui la garda longtemps.

M. Victor Hugo paraît croire qu'une volonté persévérante, celle des associés de M. Anténor Joly, directeur de la Renaissance, entrava l'essor de *Ruy Blas*. Je ne doute pas que le chef du romantisme ne fût la bête noire de MM. Langlé et F. de Villeneuve. Mais ces spirituels vaudevillistes, gens d'affaires avant tout, n'étaient pas hommes à méconnaître leurs intérêts et à bouder contre leur ventre. La vérité vraie, c'est que *Ruy Blas* ne faisait pas d'argent. La musique et la comédie n'étaient guère plus productives : de là, cette recherche d'expédients plus ou moins heureux, de procédés plus ou moins funambulesques, qui offensaient le juste orgueil de M. Victor Hugo. Un jour, la direction annonçait que, pendant les entr'actes, on distribuerait aux dames des albums de la maison Delloye ; une autre fois, elle exhibait au foyer une figure de cire due au célèbre M. Machin, revêtue d'une robe du prix de dix-huit cents francs, sortie des magasins de M^me Trois-Étoiles. Cela valait moins que les éléphants de M. Harel.

De ces tentatives risquées, une seule réussit. Ce fut le bal masqué du dimanche. Nouvel échec à *Ruy Blas*. Que ne devait pas souffrir M. Victor Hugo lorsque ses yeux s'arrêtaient sur des réclames de ce goût : — « Ce soir, à la Renaissance, *Ruy Blas*, avec Frédérick Lemaître. A minuit, grand bal, éclairage *à giorno*. Orchestre de 200 musiciens. Grande tombola ».

De fait, le théâtre de drame qui avait joué Hugo, Alexandre Dumas, Frédéric Soulié, Maquet, Gérard de Nerval et Casimir Delavigne, le théâtre musical

qui nous a donné *Lady Melvil* et *l'Eau merveilleuse* de Grisar, *la Jacquerie* de Mainzer, *la Méduse* de Flotow, la traduction de *Lucie,* etc., ferma ses portes après une existence de moins de deux années, sans avoir trouvé son public.

Expliquer les raisons multiples qui déterminèrent l'incontestable échec de *Ruy Blas,* ce serait écrire un long chapitre de l'histoire littéraire du xixe siècle.

Il me suffit de dire qu'en 1838 la lutte entre classiques et romantiques n'était pas terminée. Il s'en fallait de beaucoup que la liberté dans l'art fût arrivée à la reconnaissance de ses droits. Le combat semblait même tourner au désavantage des assaillants, qui se dispersaient et se lassaient. Un adversaire redoutable venait d'entrer en lice. C'était une simple jeune fille, qui retrouvait, avec la tragédie du grand règne, les triomphes d'Adrienne Lecouvreur, de Gaussin, de Clairon et de Mlle Raucourt. Pendant que Ruy Blas sanglotait dans le vide immense de la salle Ventadour, la foule courait aux représentations de Mlle Rachel. La réaction s'annonçait.

Les jeunes écrivains, plus calculateurs qu'on ne pense, parce qu'ils sont avides de succès immédiats, remarquaient qu'une débutante comme Mlle Rachel remplissait la caisse de la Comédie-Française avec Racine et Corneille, tandis qu'un artiste tel que Frédérick Lemaître était impuissant à galvaniser le public avec les vers de Victor Hugo. Ils en concluaient que la tragédie présentait de meilleures chances que le drame ; ils se persuadaient que l'avenir retournait au passé, et ils travaillaient en conséquence. Dans une petite ville du Dauphiné, un avocat obscur écrivait une tragédie en cinq actes. Ainsi se préparait le double événement qui marque une date littéraire du siècle : l'arrivée de Ponsard et la retraite d'Hugo ; le succès de *Lucrèce* et la chute des *Burgraves*.

En ce temps-là, le public était beaucoup plus difficile qu'aujourd'hui, et, à mon humble avis, beaucoup moins intelligent. Il était jugeur, mais peu compréhensif ; les points de comparaison étaient rares. En industrie, on ne connaissait ni les chemins de fer ni le télégraphe électrique ; dans la réalité comme au théâtre, la plaisanterie du *Voyage à Dieppe* était encore possible. On manquait d'horizons. La critique du parterre était faite de pointilleries, de respect des convenances grammaticales et morales, — de sa grammaire à lui et de ses mœurs à lui. Il trouvait Scribe et Bayard convenables ; Hugo, Dumas et de Vigny lui semblaient odieux. Il supportait à la Comédie-Française tout un répertoire de colifichets rances, que la moins relevée de nos scènes secondaires d'aujourd'hui jetterait au panier ; il s'effarouchait des coups de tonnerre de la passion et des éclairs du style. Aussi, pour *Ruy Blas* comme pour *Hernani*, comme pour *Marie Tudor*, après les combats et les tumultes des premières représentations, la salle se vidait ; et, pareille à la lumière plongée dans l'azote, l'œuvre s'éteignait dans la solitude et l'indifférence.

Il faut qu'on le sache bien, et j'enregistre ici le fait afin qu'il se conserve pour l'histoire littéraire. Cet *Hernani*, dont la reprise fut si éclatante dans les dernières années de l'Empire, savez-vous quel était son étiage sous Louis-Philippe ? Afin de se mettre en règle avec M. Victor Hugo et l'empêcher de retirer sa pièce du répertoire, la Comédie-Française jouait *Hernani* trois fois l'an, ni une de plus, ni une de moins. Les interprètes étaient, s'il vous plaît, Ligier, Beauvallet, Guyon, Samson, Mme Volnys ou Mme Émilie Guyon. On encaissait, ces soirs-là, de quatre à six cents francs de recette.

Que ceci ne surprenne personne. Un marchand de tableaux de la rue Laffite demandait vainement, en

1855, trois mille cinq cents francs de l'*Othello* d'Eugène Delacroix, qui, probablement, en vaut aujourd'hui cinquante ou soixante mille. *Ut pictura poesis.*

Ce public de 1838, si tolérant pour toutes sortes de platitudes bourgeoises, assaisonnées de grivoiseries licencieuses, se montrait d'une susceptibilité inouïe devant les fantaisies ou les hardiesses du talent ; il se défendait, il ruait, il se cabrait. On eût dit qu'il se prenait pour Pégase et que c'était lui que le poète voulait enfourcher. On se récriait mollement sur le fond des choses ; mais sur les mots on se querellait jusqu'aux gifles et jusqu'au sang.

J'ai vu — moi soussigné, — *Ruy Blas* dans sa nouveauté, joué par les acteurs qui l'ont créé d'original. Sur cette déclaration, lecteur, ne me prenez pas absolument pour un ancêtre. J'étais petit garçon en 1838, et ma mère me conduisit à la Renaissance, non pas parce qu'on y jouait *Ruy Blas*, mais uniquement parce que nous habitions la rue Neuve-des-Petits-Champs, presque en face de la salle Ventadour, et que, par ainsi, il n'existait pas pour nous de théâtre plus voisin. Mais j'ai bonne mémoire. Le spectacle et la pièce me frappèrent vivement, si vivement, que je puis encore noter les endroits cahotés, les passages à émeute.

Au premier acte :

> Qu'un chien rongeât mon crâne au pied du pilori,

Cris d'horreur : c'est du Quasimodo tout pur !

> Moi, pauvre grelot vide où manque ce qui sonne...
> Du spectacle d'hier affiche déchirée...

Sifflottements et haussements d'épaules.

Au second acte :

> ... Ver de terre amoureux d'une étoile...

Murmures de pitié, combattus, il est vrai, par les applaudissements passionnés de la folle jeunesse.

> Madame, il fait grand vent, et j'ai tué six loups.

Grognements désapprobatifs. M. Hugo manque évidemment d'égards envers un roi d'Espagne. Le respect s'en va.

> ...Porter cette boîte en bois de calambour
> A mon père, monsieur l'électeur de Neubourg.

On s'égaye, et franchement cette fois on n'a pas tort. On devine trop que la cassette serait en bois de teck si elle était destinée à l'électeur de Waldeck, en courbari pour M. le prince de Bari, et ainsi de suite.

Arrive la grande apostrophe de Ruy Blas au conseil des ministres. Le public devient attentif ; il se remet : il flaire une allusion politique. Elle n'y est pas ; il la lui faut ; il va l'inventer de toutes pièces, confondre l'Espagne avec la France, Charles-Quint avec Napoléon, Charles II avec Louis-Philippe et son auguste famille, le conseil de Castille avec le cabinet Molé. Cet Ubilla, qui a la ferme des tabacs, c'est évidemment M. Lacave-Laplagne ou quelqu'un des siens ; le musc, c'est M. l'amiral Rosamel ; l'impôt des huit mille hommes, ne le reconnaissez-vous pas ? c'est le général Bernard, ministre de la guerre. L'*almojarifazgo*, il n'y a pas à s'y tromper, l'*almojarifazgo*, c'est M. le comte de Salvandy, ministre de l'instruction publique et auteur d'un roman à toupet frisé qui s'intitule *Alonzo*. Ministres, coquins, juste-milieu, voleurs, tout

cela se cuisine dans la cervelle du bourgeois, comme le merlan et la rascasse dans la bouillabaisse du Marseillais. Voilà pourquoi l'on applaudit la tirade de *Ruy Blas*, sauf

> Triste comme un lion rongé par la vermine,

qui est jugé dégoûtant et digne de Murillo.

> Cuit, pauvre oiseau plumé, dans leur marmite infâme

dérange l'enthousiasme final. Oiseau plumé n'est acceptable que dans le conte ou la comédie ; et marmite n'entre pas dans le style noble. Sur cet oiseau plumé et sur cette marmite, on siffle, on applaudit, on contre-siffle, et finalement on se gourme quelque peu sous le lustre.

On ne passe même rien à don César, le gracioso de cette tragi-comédie.

> Comme l'eau qu'il secoue aveugle un chien mouillé...
> On m'envoie une duègne, affreuse compagnonne
> Dont la barbe fleurit et dont le nez trognonne...
> Je vous baise les mains. — Je te graisse la patte...

soulèvent des explosions de rires et de huées.

Mais, à la fin de l'acte : « Vous êtes un fier gueux ! » les plus modérés éclatent. Ils conviennent qu'on n'écrit pas de ces choses-là et que cet Hugo a le cerveau malade.

Cela, c'est le public. Mais la critique? Elle se montra plus sévère encore. L'affreuse compagnonne, le chien mouillé, l'oiseau plumé et la marmite motivèrent des réquisitoires indignés ou dédaigneux. On sut gré cependant à M. Victor Hugo d'avoir renoncé aux portes secrètes, aux panneaux tournants, aux trappes, si cruellement reprochés à *Angelo*, d'ennuyeuse mémoire ; on fit remarquer obligeamment que don César était le seul personnage de la pièce qui entrât autrement

que par la porte. Je dois ajouter, pour être véridique, qu'on porta sur la contexture même du drame des jugements plus sérieux, dont quelques considérants subsistent. Il s'en retrouvera même plus d'une trace dans mes appréciations personnelles.

Que vaut la conception de *Ruy Blas*? à quoi tend-elle ? N'interrogez pas la préface de M. Victor Hugo : ce n'est pas qu'elle manque d'aperçus, elle en fourmille ; mais, véritables feux follets, ils vous éblouissent et vous égarent. Rêvez un peu sur ce théorème : « Le sujet philosophique de *Ruy Blas*, c'est le peuple aspirant aux régions élevées ». Et sur celui-ci plus complet : « Le peuple, c'est Ruy Blas ». A supposer que cette double définition soit sincère, elle force à convenir que, cette fois, M. Victor Hugo n'a pas flatté le peuple : car Ruy Blas, c'est le peuple paresseux, le peuple bohème, le peuple endossant la livrée pour vivre sans travail. Ruy Blas accepte les honneurs, les richesses, un nom et des grandeurs frauduleuses, à la condition deshonorante de séduire une femme pour servir la vengeance du maître, condition repoussée avec un mépris si hautain par don César de Bazan, qui, nous dit-on, représente la noblesse. Conclusion forcée : c'est que le plus déchu des gentilhommes surpasse en moralité le meilleur des enfants du peuple. N'insistons pas. Il en est de certaines théories, à la fois puériles et solennelles, comme de certaines pièces montées pour les grands dîners : elles décorent admirablement les préfaces et les bouts de table ; mais n'y touchez pas : rien que du carton et du papier doré.

Non, Ruy Blas n'est pas le peuple. Ruy Blas ne symbolise pas davantage le génie comprimé par la société. Ruy Blas n'est pas non plus Dieu le Père, comme le croit la reine lorsqu'elle s'écrie naïvement :

D'où vient que vous savez les effets et les causes?

Ruy Blas est simplement un personnage de théâtre ; c'est le Mascarille des *Précieuses ridicules* pris au sérieux, se poussant sérieusement auprès d'une Cathos couronnée, et mené tragiquement par un marquis de la Grange espagnol vers un dénoûment où les coups de bâton sont remplacés par des coups de poignard : en un mot, c'est le héros d'un drame; et je ne lui demande pas autre chose que d'être le bon héros d'un bon drame. Cela me suffit.

Des savants naïfs ont pris la peine de démontrer que Ruy Blas n'a point existé et qu'on ne connaît pas de ministre espagnol qui se soit appelé le duc 'd'Olmedo. Bien obligé. Mais, sauf la fiction fondamentale, le poète se pique d'une grande fidélité historique : « Il n'y a pas dit-il, un détail de vie privée et publique, de biographie, de chiffre ou de topographie, qui ne soit scrupuleusement exact ».

C'est beaucoup dire. On pourrait, sans trop de pedantisme, certifier qu'il n'est pas, dans *Ruy Blas*, deux faits qui s'accordent chronologiquement. Au dire de la préface, l'action se passe en 1695 ; mais Marie de Neubourg épousa Charles II en 1689, et elle dit au second acte : « Depuis un an que je suis reine ». Nous sommes donc en 1690. Cependant, elle parle aussi du roi de France « caduc » : Louis XIV n'avait que cinquante-deux ans. Plus tard au troisième acte, Ruy Blas annonce aux ministres que l'infant de Bavière, adopté par Charles II, se meurt. Cette fois, nous sommes en 1699. D'ailleurs, l'électeur de Neubourg, père de la reine, était mort le 2 septembre 1690. La reine s'y prend donc un peu tard pour lui faire porter par don Guritan des cassettes en bois de calambour ou autres essences.

Il serait facile de multiplier ces remarques. Mais à quoi bon ? L'intérêt n'est pas là.

Parmi les objections que soulève une fable drama-

tique, les unes s'adressent à la conception même du sujet, les autres à la conduite de la pièce : les premières touchent davantage le penseur.

Ruy Blas nous montre un laquais amoureux d'une reine. Passion bizarre, exceptionnelle, acceptable cependant, si le poète nous prouve qu'elle est possible. Comment cet amour est-il né dans le cœur de Ruy Blas ? M. Victor Hugo s'est dispensé de nous l'apprendre.

> Demander où ? comment ? quand ? pourquoi ? Mon sang bout !
> Je l'aime follement ! je l'aime, voilà tout...

Cela ne suffit pas aux raisonneurs ; mais le spectateur s'en contente. Autre question. Comment Ruy Blas, élevé dans un collège, poète, philosophe, réformateur, ambitieux, « crédule à son génie », s'est-il fait domestique ? Pour avoir du pain, dit-il. Je suis forcé de l'en croire sur parole. Toutefois, je comprendrais mieux ce déclassé, ce bohème devenu batteur d'estrade en compagnie du gai Zafari, et rimant avec lui des vers sous les arcades, pendant que leurs farouches amis estocadent le guet et les passants.

Mais enfin, les choses sont ainsi. Ruy Blas est le laquais de don Salluste, et le laquais Ruy Blas aime la reine d'Espagne. Il semble que don Salluste, maître de ce secret, qui devient le pivot de ses combinaisons infernales, averti d'ailleurs par le refus indigné de don César, commet une indiscrétion aussi dangereuse qu'inutile en ordonnant à Ruy Blas « de plaire à la reine et d'être son amant ». Inutile, car don Salluste n'avait qu'à laisser les choses suivre leur cours. Ouvrir à deux battants les portes de la demeure royale devant le faux don César, aplanir les obstacles à cet amour téméraire et contagieux, rapprocher ces deux électricités, le jeune homme enivré d'espoir et la jeune femme dé-

laissée, n'était-ce pas assez pour don Salluste, pour
« cet homme profond » qui assurait ainsi le succès de
ses plans en ne les dévoilant pas? dangereux, car
Ruy Blas, s'il est une intelligence, doit lire la terrible vérité sous la brutale recommandation de don
Salluste; et, s'il est un cœur, doit se donner pour
mission de protéger la reine. Je conçois qu'il accepte,
éperdu, sa fortune subite et la grandeur, et les honneurs de cour, et le pouvoir suprême; mais il ne saurait avoir qu'une pensée : contreminer l'intrigue ténébreuse ourdie contre la reine, désarmer don Salluste,
enfin sauver, non pas seulement la reine d'Espagne,
mais la femme qu'il aime et qu'on veut perdre par
son amour.

Ruy Blas trahirait ainsi don Salluste? Mais Ruy
Blas n'a le choix qu'entre deux trahisons. J'avoue qu'il
ne semble pas s'en douter. Il se croit sérieusement
Bazan, Olmedo, premier ministre ; il gouverne, il menace, il exile, et il ne songe pas à don Salluste, à
celui qu'il faudrait avant tout frapper. Ubilla et Manuel
Arias se trompent : Ruy Blas ne sera ni Richelieu ni
Olivarès. Ni Richelieu ni Olivarès n'auraient laissé vivre
vingt-quatre heures l'homme qui aurait tenu entre ses
mains leur puissance, leur honneur ou le secret de
leurs amours. Ruy Blas ne pense à rien, ne prévoit rien : il oublie complètement don Salluste et
dit bonnement lorsqu'il le voit revenir : « Je suis
perdu ! »

Et ce premier ministre, ce duc d'Olmédo, qui porte
la plume blanche au chapeau et la Toison d'or au cou,
ferme la fenêtre sur l'ordre du marquis et lui ramasse
son mouchoir.

A ce moment du drame, le public autrefois se sentait froissé au plus épais de son gros bon sens. L'obéissance de Ruy Blas l'abasourdissait à ce point qu'il ne
songeait pas à s'étonner de l'arrogance inexplicable du

marquis, qui s'amuse à exaspérer puérilement son complice au moment décisif.

Ceci, qu'on ne s'y trompe pas, est dans la pensée de l'auteur, la scène capitale de l'ouvrage. L'idée de *Ruy Blas* lui apparut, à ce qu'il a raconté lui-même, sous la forme d'un valet qui entre, s'assied, et dit au premier ministre : « Fermez la fenêtre ». Cette antithèse du valet qui commande et du grand seigneur qui obéit devait, dans le plan primitif, commencer et dominer le drame. C'est ainsi que le souper de Ferrare fut l'idée mère de *Lucrèce Borgia*.

Voilà donc Ruy Blas tombé des hauteurs vertigineuses de son rêve étoilé. Il demeure écrasé dans sa chute, comme s'il ne l'avait jamais prévue. L'incompréhensible, c'est que Ruy Blas, en ce péril mortel, ne retrouve ni cœur, ni cervelle, ni résolution, ni intelligence pour sauver la reine. Il lui serait si facile de l'avertir du piège et de lui donner lui-même l'avis qu'il essaye de lui faire parvenir au moyen de deux intermédiaires, le petit page et don Guritan ! Bien plus : il n'attend pas le retour de son messager ; il ne s'assure pas que le page ait vu Guritan ni que Guritan ait prévenu la reine.

Il s'en va flâner dans les rues de Madrid, jetant le manche après la cognée et s'en rapportant au hasard. Est-ce ainsi qu'agit un homme de cœur et de génie, un amant désespéré, un premier ministre encore tout puissant, au moins pour quelques heures ? Parti de son logis le matin, il y rentre à minuit, ayant perdu toute une journée, la dernière de sa puissance possible, à errer comme un chien sans maître ou comme un fou, sans qu'une lueur de sens commun lui revienne, sans qu'une angoisse suprême l'ait ramené près de celle qu'il aime, pour la sauver, dût-il se perdre dans ce suprême effort !

Cela dit, que reste-t-il de *Ruy Blas* ?

L'intérêt et le style. L'invention est baroque, invraisemblable, absurde même, tout ce que vous voudrez : elle s'impose. Elle vous prend à la fois par l'imagination et par les nerfs ; criez, récriez-vous, protestez, peu importe : vous êtes pris. Rêve ou cauchemar, vous en subissez l'influence et vous essuyez les gouttes de sueur qui perlent de votre front. Réveillé, vous y penserez encore, et vous n'oublierez ni Ruy Blas, ni don Salluste, ni don César, ni même don Guritan, ce fantoche, ni la reine, cette grue. Votre résistance est vaine ; votre incrédulité, comme celle du Sicambre, se courbera devant la foi du poète, qui croit, lui, à ces choses incroyables et les incarne dans un verbe d'or.

Il faut une certaine force d'âme pour oser objecter, chicaner, lutter avec une impression si intense et si profonde. Mais mon intelligence, même lorsqu'elle admire, n'abdique pas. Je perçois simultanément deux sensations distinctes ou contraires : je jouis de ce qui me ravit ; je souffre de ce qui me blesse. J'estime ce dont on me sèvre au prix de ce qu'on me donne. J'en veux au poète lorsqu'il n'arrache pas à son génie tout ce qu'il pourrait le contraindre à produire.

Cette exigence — ou si l'on veut — cette ingratitude a ses lois. Hugo, qu'il me plaît d'alléguer en sa propre cause, a formulé cette observation esthétique : « Le créateur, quelquefois presque à son insu, obéit à son type, tant ce type est une puissance ». Rien de plus vrai. Le spectateur, à son tour, est saisi par le type qu'on lui propose, et le suit d'un pas allègre, s'il marche droit et résolu dans la voie tracée par le dessin primitif. Mais, si le type s'arrête, fléchit ou dévie, le spectateur, qui a droit de vie et de mort sur cette création de l'esprit, s'étonne, s'irrite ou s'afflige. Cette plainte et cette révolte du spectateur enthou-

siaste en sensible, c'est la critique. Le poète et le critique sont deux plaideurs ; entre eux, c'est le temps qui prononce. De deux choses l'une : il condamne l'œuvre à périr malgré ses mérites, ou bien il lui permet de vivre malgré ses fautes.

Ce second cas, c'est celui de *Ruy Blas*. Peu de contemporains l'ont vu jouer, puisque la reprise faite à la Porte-Saint-Martin remonte à une trentaine d'années. C'est surtout par la lecture qu'il est devenu populaire. Les défauts visibles, saillants, incontestables, sont oubliés : les beautés éclatantes resplendissent et illuminent le drame. Pourquoi ? Parce que ce drame vit, palpite ; parce qu'il émeut, parce qu'il trouble ceux qu'il ne charme pas. Vous êtes choqué ? Tant mieux! votre colère devient un élément d'intérêt ; elle fait le jeu du poète, qui se saisit de vous et va vous rallier à sa cause par un éblouissement soudain.

La pièce possède une qualité décisive au théâtre : elle finit bien. La passion ardente, convaincue et communicative, parle seule dans ce foudroyant cinquième acte qui coupe la respiration. On ne vit plus en soi : on suit le mouvement du bras de Ruy Blas jusqu'à la pointe de l'épée qui éventre don Salluste ; on se penche, avec dona Maria de Neubourg, sur Ruy Blas exhalant son agonie en ces vers trempés de sanglots :

> Permettez, ô mon Dieu! justice souveraine,
> Que ce pauvre laquais bénisse cette reine :
> Car elle a consolé ce cœur crucifié,
> Vivant par son amour, mourant par sa pitié.

Par là toute chose est remise à sa place : la reine est une reine; Ruy Blas n'est plus qu'un laquais; l'impossible s'évanouit dans le sang et la mort ; aussi lorsque la reine, cédant à un entraînement de femme, s'écrie :

..... C'est moi qui l'ai tué ! Je t'aime !
Si j'avais pardonné...

Ruy Blas répond :

... J'aurai agi de même...

Et ce mot admirable réhabilite le pauvre Ruy Blas. La raison et le devoir rentrant dans cette âme au moment où elle va quitter la terre, quoi de plus profond et de plus saisissant ?

Pris dans son ensemble, *Ruy Blas* vit surtout par le style. Envisagé sous cet aspect, *Ruy Blas* est une œuvre sans pareille, écrite dans une langue étincelante, souple, familière et grande, qui parcourt avec une agilité merveilleuse toute la gamme des sentiments humains.

Quelle surprenante fantaisie que ce rôle de don César, qui tient à lui seul le quatrième acte — un hors-d'œuvre, mais un chef-d'œuvre ! — Les cuirs de Cordoue n'ont pas plus d'arabesques, les poignards florentins plus de ciselures, ni les dessins de Callot plus de caprice. Ce vers Protée veut tout, sait tout et dit tout.

La jeunesse vigoureuse, la sève, la flamme intense, circulent dans les rameaux touffus de cet arbre magique, où toute pensée s'épanouit en fleurs éclatantes, lumineuses et diaprées. Si jamais la poésie française était perdue, on la retrouverait entière dans *Ruy Blas*. Je ne parle pas ici du travail de l'outil ; du vers savant, ouvragé, serti, damasquiné, émaillé, ciselé ; mais de la présence perpétuelle du génie lyrique, qui s'épanouit en gerbes immenses, ou se concentre en quatre mots tirés des profondeurs de l'âme.

« Triste flamme, éteins-toi ! » dit Ruy Blas en buvant le poison. De pareils traits, qu'on sent, mais

qu'on ne loue pas, font comprendre cette définition du maître lui-même : « — La poésie est un coup « d'aile ».

Bien que *Ruy Blas* soit une œuvre aujourd'hui jugée, classée, cotée, si j'ose m'exprimer ainsi, il circulait parmi les connaisseurs des prédictions fort diverses. Les uns affirmaient un succès colossal ; d'autres prétendaient que la pièce était démodée, trop connue d'ailleurs, usée pour ainsi dire par la lecture et devenue classique comme une tragédie de Racine.

L'événement a contredit la seconde de ces opinions, sans donner entièrement gain de cause à la première.

Un public d'élite, plein de bienveillance et de bonne foi, ouvert à toutes les émotions, converti d'avance à toutes les audaces, ne pouvait témoigner ses sentiments par les mêmes voies de fait que la foule hostile ou indifférente de 1838. Ce n'est pas à dire qu'il ne les ait quelquefois partagés ; mais on ne les devinait qu'à sa réserve. Si j'essaye de définir et de traduire ses impressions, il me semble qu'il a médiocrement goûté les rôles de don César et de don Guritan.

Je ne jurerais qu'il se soit réconcilié avec la scène du mouchoir et de la fenêtre, et qu'il n'ait pas pensé tout bas ce que les gamins du paradis criaient autrefois à Frédérick Lemaître : « Bête, ne lui ramasse donc pas son mouchoir ! Fais-le donc arrêter ! »

Mais, à part le quatrième acte, dont l'effet est décidément glacial, les parties magistrales de l'œuvre ont été acclamées.

Du reste, c'était la première fois que *Ruy Blas* se présentait dans un encadrement digne de lui : les costumes, les décors, les ameublements, les armes, les accessoires, sont d'un goût exquis et méritent de sincères éloges.

L'interprétation nouvelle de l'œuvre était à elle seule un grand attrait de curiosité. La réunion d'ar-

tistes tels que MM. Geffroy, Mélingue, Lafontaine et M^lle Sarah Bernhardt mériterait une étude que, malheureusement, je ne puis qu'aborder d'une manière bien imparfaite, vu l'heure matinale où s'est terminée la représentation.

Le rôle de la reine fut créé par M^lle Atala Beauchêne, sous le pseudonyme de Louise Beaudoin. Elle n'y brillait pas et n'a pas laissé de souvenirs inquiétants. M^lle Sarah Bernhardt vient d'y remporter un de ses meilleurs succès. De la sensibilité, de la grâce, de la passion même, ont animé le rôle assez mince de dona Maria. Si M^lle Bernhard arrivait à se débarrasser, au début du second acte, de cette psalmodie lugubre que je lui ai déjà reprochée et qu'elle considère à tort comme l'expression de la mélancolie ou de la tristesse, elle compléterait une création remarquable et qui lui fait honneur.

Un artiste intelligent et consciencieux, M. Talien, manque le rôle de don Guritan. Je sais bien que le personnage est une caricature ; celle-là ne me plaît pas. Voilà tout.

J'ai vu Saint-Firmin dans le rôle de don César et j'ai gardé fidèlement peinte au fond de l'œil la silhouette de ce jeune homme alerte, svelte, élégant, à tête menue et à profil oblong, que Victor Hugo a très bien caractérisé par ces quatre épithètes : « Fin, souple, charmant, irrésistiblement gai ». Saint-Firmin ressemblait beaucoup à Couderc ; je parle de Couderc du jeune âge, Couderc du *Domino noir* et de *l'Ambassadrice*. Ce premier rôle de comédie et de drame était en même temps un ténor. De deux jours l'un il embrochait don Guritan et chantait le baron d'Esbignac dans *Lady Melvil*.

Ce partage exaspérait Victor Hugo : car l'opéra de Grisar ne lui volait pas le seul Saint-Firmin ; il lui prenait aussi Féréol et quelques artistes secondaires.

Féréol n'y résista pas et abandonna tout de suite le rôle de don Guritan à Landrol, qui le céda définitivement à Hiellard.

Les autres acteurs tinrent bon jusqu'au 17 février. Ce jour-là, Saint-Firmin joua pour la dernière fois le rôle de don César et le rôle de Saint-Firmin. Le 27 février 1839, il mourut. Tour à tour militaire, commis voyageur, ténor, premier rôle en tous genres, à Montmartre, aux Variétés, à la Gaîté, la Renaissance — triste ironie! — fut sa dernière étape.

Finesse, gaieté, fantaisie, telle était la nuance du caractère de don César, tel que Saint-Firmin l'exécutait et tel que l'approuvait M. Victor Hugo. Le poète n'apercevait en ce temps-là rien d'homérique en ce personnage picaresque. Ses idées ont changé, et, les commentateurs extatiques aidant, don César est devenu tout un monde. On a donné ce monde à porter à Mélingue, et voilà que cet excellent comédien s'est cru condamné à la fonction d'Atlas.

De là, une excessive recherche de la profondeur, du détail, de la petite bête en un mot, une terreur visible de paraître exagéré, ou grotesque, ou même insuffisamment distingué. Ces préoccupations réfrigérantes ont dérouté le public, qui, après avoir complimenté don César sur la perfection de son costume de chenapan dépenaillé par un long éclat de rires et de bravos, s'est étonné de voir son Mélingue si calme, si posé, si peu fantasque et si peu zingaro.

Certes, il n'est guère d'acteurs, de ceux qui s'en font le plus accroire, qui diraient avec autant de gaieté fine et spirituelle certains traits et certains mots où la fantaisie et la comédie se confondent. Pourtant, soyons francs : le quatrième acte a paru long, froid et singulièrement ennuyeux.

Mélingue, l'enfant gâté du public, Mélingue le remuant, le bruyant, le brillant créateur de Chicot et

de Lagardère, veut-il recevoir de ma bouche un bon conseil d'ami? Qu'il redevienne tout bonnement Mélingue, et don César aura retrouvé sa verve et sa voie.

Je ne tiendrai pas longtemps Geffroy sur la sellette. Il a été de tout point admirable. Sévère, sobre, simple, profond, il a réalisé l'idéal du poète : Satan marquis, Satan grand d'Espagne de première classe. La grande scène du troisième acte a marqué le point culminant de cette savante et terrifiante création.

Mais enfin, la clef de voûte du drame, c'est Ruy Blas, et par conséquent, c'est sur Lafontaine que reposait la responsabilité la plus redoutable. Lafontaine, à mon avis, s'est montré tel que le pouvaient pressentir ceux qui connaissent les défauts et les qualités de ce tempérament fougueux, inégal, mouvementé, aventureux. Seulement, les qualités se sont élargies, les défauts se sont amoindris.

Lafontaine est un chercheur. Lorsqu'il trouve, il transporte la salle ; lorsqu'il rencontre moins bien, il s'impose par l'étrangeté, la conviction, l'émotion réelle. Il a dit à ravir certaines choses délicates, telles que la déclaration du troisième acte, et n'en a pas été suffisamment récompensé. En revanche, il a été mieux compris dans la première scène avec Zafari, dans l'apostrophe aux ministres, qu'il détaille cependant un peu trop et que, par conséquent, il allonge outre mesure.

Enfin, au cinquième acte, il s'est montré terrible contre don Salluste, profondément touché et touchant dans ses adieux à la vie et à l'amour. Il a en lui un souffle et comme un souvenir de Frédérick Lemaître.

Ce n'est pas Frédérick Lemaître, dont il n'a pu s'approprier le lyrisme original et inimitablement personnel. Mais, en résumé, je ne vois pas parmi les comé-

diens contemporains celui qui aurait pu se mesurer au rôle de Ruy Blas avec l'éclat et la puissance que Lafontaine vient d'y révéler.

XXX

Comédie-Française. 29 février 1872.

Reprise de TURCARET
Comédie en cinq actes en prose, par Le Sage.

L'AUTRE MOTIF
Comédie en un acte en prose, par M. Édouard Pailleron.

En avouant que je goûte peu ce qu'on appelle « le chef-d'œuvre de Le Sage », je ne m'expose pas au reproche de singularité. *Turcaret* n'a pas de quoi séduire et n'a jamais séduit. Le cas est assez rare d'une comédie qui se maintient au répertoire de la Comédie-Française depuis cent soixante-trois ans, sans qu'elle ait plu ni dans la nouveauté ni dans la suite des temps.

Nous avons affaire ici à une satire plutôt qu'à une comédie. On y sent une rancune et une vengeance. Le Sage, commis des fermes en ses premières années, perdit sa place on ne sait trop pourquoi.

Que voulait-il peindre sous les traits de M. Turcaret? Le type du financier. *Turcaret ou le financier*, tel est le titre sous lequel la pièce s'annonça, et qu'elle ne justifie point. Une pareille généralisation dépasse toute mesure. Turcaret n'est pas un financier; c'est un usurier, un escroc, un voleur, un concussionnaire et

un faussaire. Il représente la finance comme Lacenaire la littérature ou Jacques Ferrand le notariat.

Le théâtre est-il donc réellement le miroir des mœurs et l'expression de la société ?

Jugez-en.

En 1708, la France roulait aux abîmes. La fortune abandonnait ce grand roi Louis XIV, qui ne s'abandonna jamais lui-même. La Provence était envahie par le prince Eugène ; nous perdions, avec la bataille d'Oudenarde, Lille, Gand et les Flandres. La route de Paris était ouverte et sans défense, à ce point qu'un parti hollandais osa s'aventurer aux environs de Versailles et enleva sur le pont de Sèvres un écuyer du roi.

Le trésor public était aux abois. Le contrôleur général Chamillard, désespéré, s'était retiré, malgré ce mot grandiose de Louis XIV : « Restez, monsieur le contrôleur général ; nous nous en irons ensemble ». Son successeur, Desmarest, homme de tête et de cœur, fit face au plus pressé. On était à ce degré de pénurie, qu'ayant épuisé les ressources générales du crédit public, il fallait recourir à l'appui des influences privées. Desmarest manda près de lui Samuel Bernard, le plus puissant des financiers du temps.

Ce Samuel Bernard était le fils d'un artiste distingué, membre de l'Académie royale de peinture. Son intelligence des grandes affaires, servie par d'excellentes manières et une inaltérable loyauté, l'avait élevé au comble de la richesse et de la considération. Il avait marié sa fille au fils du premier président Molé ; plusieurs grandes familles de France, les Cossé-Brissac entre autres, le comptent aujourd'hui parmi leurs aïeux maternels. Sa magnificence n'avait d'égale que sa générosité. On sut à sa mort qu'il avait prêté, par pure obligeance, plus de dix millions à diverses personnes, qui ne le payèrent point et dont il ne réclama jamais rien.

Tel était l'émule et le successeur des Particelli, des Montauron, des Castille, des Tallemant, des Rambouillet, et des autres financiers qui travaillèrent, non sans utilité ni sans gloire, à la renaissance du pays depuis Henri IV. Tel était l'homme à qui le Roi daigna faire lui-même les honneurs de Marly, et qui mit à la disposition du trésor sa fortune entière et son immense crédit jusqu'à la ruine inclusivement. Tel était l'homme enfin qui, en 1708, personnifiait la haute finance française.

Nous voilà bien loin d'un Turcaret, qui extorque des pots-de-vin de deux mille francs et qui escroque les économies d'un serrurier crédule.

Certes, Le Sage, si pure que fût son intention, servait bien mal son Roi par cette sanglante agression, qui n'admettait ni exception ni ménagements, et qui flattait les passions les moins éclairées, au détriment des intérêts publics. Il est vrai que le grand Dauphin soutint Le Sage avec une énergie qui triompha des résistances de la Comédie-Française. Je serais assez tenté de voir dans cette intervention du Dauphin une de ces manifestations d'opposition à demi voilée par lesquelles les héritiers présomptifs aiment à se préparer une popularité. La pièce fut jouée en février 1709, au milieu des horreurs d'un hiver terrible, qui faillit dépeupler la France.

Il est resté sur *Turcaret* une empreinte de la calamité des temps. Cette comédie n'est pas une pièce gaie. Le Sage cependant l'écrivit de verve ; l'esprit y abonde, je ne veux pas dire qu'il y pétille. Aucun mot n'exprimerait moins justement le genre d'esprit de ce grand écrivain : esprit contenu, réservé, sournois, composé de réticences, d'allusions, d'épigrammes latentes, de prétéritions et de sous-entendus. Ses sarcasmes les plus enflammés brûlent sous la glace d'un style savamment poli jusqu'à perdre toute

apparente aspérité. Cela est si uni que cela semble plat par moments, et à tout le moins inoffensif. Ne vous y fiez pas. Cependant, à part quelques mots en dehors, comme la dernière exclamation de madame Turcaret : « — Je vais le chercher pour l'accabler d'injures ; je sens que je suis sa femme », il faut une extrême attention pour saisir les finesses enveloppées d'un dialogue d'apparence terne ; et souvent l'intelligence du spectateur n'est touchée qu'après coup du trait que l'oreille avait laissé passer inaperçu.

Le grand défaut de *Turcaret*, c'est l'ignominie de tous les personnages : insignes coquins, comme Turcaret, Rafle, Frontin, Furet et Flamand ; joueurs, libertins, débauchés, ivrognes, coureurs de vieilles femmes et de mauvais lieux, comme le chevalier et le marquis ; femmes galantes, débauchées ou friponnes, comme la baronne, Mme Turcaret, Marine et Lisette : aux uns les galères, aux autres les Madelonnettes ou l'hôpital général, voilà leur horoscope. Turcaret entretient la baronne ; la baronne entretient le chevalier ; Frontin vole Turcaret, le chevalier et la baronne : cela fait un ricochet le plus triste du monde, bien que Le Sage le jugeât fort plaisant. Le moyen de s'intéresser à cette bande de gredins et de dupes, qui se trompent l'un l'autre pour de l'argent !

Par cette exclusion systématique de toute figure honnête, la pièce fut tout de suite jugée immorale ; et très réellement elle l'est. L'immoralité des œuvres dramatiques se mesure à l'impression qu'elles laissent dans l'âme du spectateur. Ici, comme dans toutes les pièces qui ne peignent que le vice, cette impression est délétère. L'homme a besoin de croire à la vertu, comme le soldat au courage. On n'est ni brave tout seul ni vertueux tout seul, à moins d'être un héros ou un saint.

Du reste, au cinquième acte, l'amère comédie prend

décidément une physionomie sinistre, lorsque le marquis, cet âpre goguenard plein de vin, met aux prises M. Turcaret avec les deux vieilles femmes, qui sont l'une sa femme, l'autre sa sœur, et les excite avec le sang-froid d'un Anglais pariant dans un combat de rats et de terriers. C'est, en effet, du comique à l'anglaise, avec de gros traits noirs, une odeur de vin répandu et une atmosphère épaisse qui provoque la nausée.

La distribution nouvelle de *Turcaret* emploie des artistes distingués qui, chacun pris à part, comptent de grands succès. A côté d'eux, MM. Barré, Prudhon, Kime; Mmes Nathalie, Jouassain, Dinah Félix, Provost-Ponsin et Royer, tiennent avec esprit, avec soin, avec zèle, les rôles divers de cette longue composition. Mais que les applaudissements qu'ils y ont recueillis ne les abusent point : tout en goûtant leur mérite et leur volonté de bien faire, on s'est fort ennuyé.

Prétendrait-on qu'une interprétation plus forte changerait cette impression maussade ? que l'excellent Barré manque d'autorité et parfois de finesse ? que M. Got déploye plus de science que de gaîté et ajoute sa tristesse personnelle à la froide bassesse du rôle de Frontin ? C'est possible. Mais j'ai vu la pièce jouée par Provost et par les deux Monrose. L'effet était le même : ennui, fatigue, répulsion.

Je dois ajouter que trois rôles n'ont sans doute jamais été mieux rendus que ceux du marquis, de madame Turcaret et de madame Jacob, par M. Bressant, Mmes Nathalie et Jouassain. A mon avis, on ne peut mieux faire ni rendre plus largement ces types, si voisins de la caricature, sans y tomber jamais.

Une des curiosités de cette reprise, qui fait honneur malgré tout à la Comédie-Française, c'est qu'on a joué *Turcaret* avec un prologue et un épilogue qui n'ont jamais été imprimés. Bien que Mlle Lloyd

et Prudhon aient débité gaiement ces deux fragments critiques, l'intérêt n'en est pas très vif. Mais on y voit Le Sage se défendre contre deux reproches principaux : l'un d'avoir confondu les gens d'affaires honnêtes avec ceux qui ne le sont pas, l'autre de n'avoir peint que des caractères vicieux. La défense n'est d'ailleurs qu'une précaution oratoire, et l'on sent qu'au fond l'auteur persiste à croire que son œuvre est bonne. Je ne sais ce qu'on en pensa en 1709 ; mais, ce soir, Asmodée et don Cléophas ont converti bien peu de spectateurs.

Si vous savez ce que c'est que « le bon motif », vous comprenez ce que peut-être « l'autre ». Cette pauvre M^{me} d'Heilly, la plus charmante et la plus vertueuse des femmes, ne connaît cependant les hommes que par le mauvais motif, qu'on n'avoue pas. Toute jeune, elle a été mariée, sans qu'on la consultât, à un mari indigne d'elle et dont elle est séparée depuis cinq ans. Jeune encore, belle et presque veuve, elle est assaillie d'hommages ; mais ces hommages, elle les considère comme des insultes, à tout le moins des impertinences, puisqu'ils ne sont dictés que par « l'autre motif ». Elle a imaginé, car elle est spirituelle, de régler, à la fin de chaque mois, les comptes de ses soupirants et de les éconduire ; elle appelle cela « faire sa liquidation ». Lorsqu'elle se trouve en présence d'une passion tenace, elle emploie le grand moyen, elle se dit veuve. Et les plus empressés disparaissent. Ils ne l'aimaient que pour « l'autre motif ! »

Cependant, Georges de Piennes, le frère de sa meilleure amie, est un jeune homme respectueusement épris et sincère. Il pousse sa déclaration jusqu'au bout, et lorsque Emma lui lâche le grand mot : — « Je suis veuve ! — Eh ! madame, je le sais bien, » répond Georges, « sans cela, aurais-je osé parler ? » Emma

reste stupéfaite d'abord, puis elle entre dans une grande colère : car elle croit que le secret de sa ruse a été trahi par son amie. Mais, à la suite d'une explition fort plaisante, la vérité se dégage : madame d'Heilly est réellement devenue veuve ; et elle épousera Georges, qui l'aimait pour un autre motif que « l'autre », c'est-à-dire pour le bon et pour de bon.

J'étonnerais peut-être M. Édouard Pailleron si je lui affirmais que cette bluette, d'un tour aisé, spirituel et de bonne compagnie, tient par les liens étroits à la donnée mère du *Tragaldabas*, de Vacquerie. Pourtant rien de plus vrai. M. Victor Hugo a découvert que la reine Mab de Shakespeare descend du Prométhée d'Eschyle. Quoi d'étonnant que ce grand ours fauve de *Tragaldabas* ait engendré le joli petit bichon, tout enrubanné de faveurs roses, qui a si aimablement gambadé ce soir derrière la rampe de la Comédie-Française ?

M^{me} Provost-Ponsin et M. Fehvre ne font que donner la réplique à M^{me} Plessy pendant la durée très courte des quelques scènes qui composent *l'Autre Motif*. L'ouvrage et l'actrice ont été très vivement et très justement applaudis.

XXXI

CHATEAU-D'EAU. 2 mars 1872.

LE SPECTRE DE PATRICK

Drame en cinq actes et neuf tableaux, par M. Édouard Cadol.

Saint Patrick est le patron de l'Irlande : c'est pourquoi la scène se passe en Languedoc, entre Nîmes, Beaucaire et Cette. Donc le vieux Patrick est un usu-

rier languedocien ; des larmes des familles, des sueurs du pauvre et de quelques autres liquides nutritifs, il a extrait un million en beaux écus d'or. Mais Patrick est seul, haï, méprisé ; il craint les voisins, il craint les voleurs, il craint sa famille, représentée par un excellent garçon de neveu, qui cependant a le cœur sur la main.

La pièce s'ouvre à la date du 31 décembre : c'est la nuit de la Saint-Sylvestre, si chère à Hoffmann. Chacun va se réjouir, petits et grands, excepté Patrick, qui restera seul, comme un chien galeux et maudit. Vainement le neveu Denis propose à son oncle Patrick de venir souper en son modeste logis avec sa femme et ses petits enfants. Patrick refuse : il croit qu'on en veut à sa fortune ; et Denis, indigné de ces vils soupçons, abandonne Patrick à la solitude et au silence.

L'avare s'étend sur le grabat qu'il place la nuit en travers de son coffre-fort. Le misérable repasse les souvenirs de sa vie entière ; et, fixant les yeux sur le portrait de son défunt associé Guillaume, il l'interpelle en lui disant : — « N'est-ce pas que j'ai bien fait ? — Non ! » répond une voix. Le portrait s'anime et le spectre de Guillaume apparaît.

Guillaume vient des régions lointaines apprendre à son ami Patrick qu'il est d'autres fins pour l'homme que de prêter à la petite semaine. Pour le bien convaincre de cette vérité sommaire, Guillaume ordonne à Patrick de le suivre. Ce spectre va promener cet halluciné dans son passé et lui montrer tout ce qu'il a perdu, tout ce qu'il a trahi, tout le bien qu'il a sacrifié, tout le mal qu'il a fait.

Tel est le cadre fantastique des quatre actes qui suivent.

Il y a là ce qu'on appelle une idée philosophique ; malheureusement, l'auteur n'a su lui donner que des développements enfantins, fantaisistes et essentielle-

ment soporifiques. Le spectateur est entraîné par les deux spectres à travers des aventures d'une niaiserie surprenante : ce sont les Alpes de l'ennui, l'Himalaya du néant.

Je me suis perdu, quant à moi, dans une histoire de saltimbanques escortés de musiciens polonais, parmi lesquels danse une Zéphyrine de quinze ans, qui serait la nièce de Patrick, et qui finit par mourir à l'hôpital. A travers ces lanciers polonais, il y a un duel où succombe le gendre d'un nommé Florestan (rien du prince de Monaco), lequel en mourant donne cent mille francs à deux paysans, dont l'un n'est autre que Patrick lui-même.

Le second témoin est le sieur Jasminet, qui est le bon jeune homme de cette comédie instructive et morale.

Plus tard, Jasminet restitue sa part des cent mille francs à la fille du sieur Florestan, qui va tomber en faillite ; et comme un bienfait n'est jamais perdu, Jasminet reçoit immédiatement la croix d'honneur, que les ouvriers de son usine ont obtenue pour lui de M. le préfet.

Je bâille en vous contant la chose seulement ; mais je jure sur les cendres de *Lise Tavernier* que je n'invente pas un mot de cette prodigieuse épopée.

A la fin, le spectre ramène Patrick à son domicile et se réintègre lui-même dans son cadre.

Patrick se retrouve sur sa couche, comme la jeune *Victorine ou la nuit porte conseil*, et l'influence du spectre Grégoire lui procure quelques mauvais rêves. Il se voit assassiné et dévalisé par les saltimbanques polonais. Puis il assiste à la constatation de sa mort ; il se voit abandonné même par sa vieille servante, qui refuse de veiller près de lui la veillée des morts. Un ami seul lui reste : c'est son neveu, le vertueux Denis, qui trouve encore une larme et une prière pour le

vieux mécréant. Là-dessus, Patrick se réveille, et le rideau tombe, pour se relever bientôt sur l'intérieur du vertueux Denis.

Le couvert est mis; la gaieté brille sur une table sans apprêts, mais propre et appétissante. Minuit sonne: on fait entrer les petits enfants, pour leur distribuer de pauvres jouets. Tout à coup on frappe à la porte.

C'est l'oncle Patrick. L'usurier est vaincu, il est transformé, il se repent, il ne veut plus qu'on le maudisse. Il apporte des sacs d'or; il les offre au neveu Denis: le neveu Denis repousse ces présents funestes. Il étend la main vers Mme Denis: même geste. Il offre des écus aux petits enfants; les petits enfants ont peur.

Alors Denis prend pitié de son vieil oncle, et, sans mot dire, lui met dans la main un pantin de deux sous. Et les enfants d'accourir. La scène est charmante: elle a sauvé la pièce et l'auteur.

Mais, franchement, ce n'est pas assez d'une scène achetée par trois heures d'insurmontable fatigue. Il faudrait, pour maintenir *le Spectre de Patrick* au théâtre, réduire la pièce de moitié et faire de larges coupures dans le reste.

Je ne plaisante pas.

Il m'est infiniment pénible de constater qu'un homme de la valeur de M. Cadol n'ait à offrir au public, qui lui fait crédit d'une bienveillance, méritée par des tentatives plus heureuses, qu'une succession d'épisodes sans liaison, sans intérêt, et, ce qui m'afflige particulièrement chez un jeune écrivain, sans fraîcheur et sans nouveauté.

M. Cadol s'est-il aperçu, par exemple, que la scène d'amour à la fenêtre entre les deux paysans, vers le milieu du second acte, reproduit servilement une scène identique des *Don Juan de village* de Mme George

Sand? L'identité de situation est telle qu'elle amène, comme toujours en pareil cas, l'identité de dialogue. « — Ah! que tu es donc fière! » disait Paul Deshayes à M^lle Cellier dans la pièce de Georges Sand. —« Que t'es donc dure au pauvre monde! » dit Taillade à M^lle Blanc.

M. Cadol sait-il que l'épisode de la croix d'honneur sollicitée par les ouvriers d'une usine et apportée à leur patron le jour de sa fête se trouve tel quel dans une vieille pièce du théâtre Comte, intitulée : *Les Deux Écoliers ou le Demi-Siècle*, qui contient aussi le développement en sens inverse de la vie de deux amis, dont l'un s'est enrichi par le travail et la probité, tandis que l'autre a mal tourné?

Ce n'est pas pour accuser M. Cadol d'un plagiat insensé que j'indique ces réminiscences ou ces hasards ; mais pour prouver combien tout cela est pauvre d'invention, fané, passé, usé [1].

Taillade, qui est décidément un maître dans l'art de la composition théâtrale, n'a guère trouvé qu'au premier et surtout au neuvième tableau de cet interminable cauchemar les effets profonds que recherche son talent investigateur. Un comique amusant, Touzé, n'a pas de rôle. La vieille Fulgence, à la fois servante de Patrick et funambule dans la troupe des musiciens polonais, est jouée par une dame Sophie, qui ne manque ni de verve, ni de talent [2]; il y a dans cette actrice, qui ne paraît pas de la première jeunesse, comme un souvenir de M^lle Flore et de Déjazet. Je cite encore M. Noël, qui sous les traits de Délicat, chef

[1] La vérité est que le drame de M. Cadol reproduit très fidèlement un conte de Noël de Charles Dickens, intitulé *l'Esprit de Servoze*.

[2] C'était M^me Sophie Hamet, qui, trois ans plus tard, devint célèbre par sa création de la Frochard dans *les Deux Orphelines*.

des saltimbanques et beau-frère de Patrick, a des moments de comique et de sensibilité très réussis.

Le reste de la troupe est plein de bonne volonté.

Mais quelle salle ! On dirait d'une maison en construction. Le pas des gens qui circulent dans les corridors retentit comme une charge de cavalerie ; et pour apercevoir la scène du fond de la salle, les jumelles ne suffisent pas : il faut une lunette marine.

XXXII

Ambigu. 6 mars 1872.

LE DRAME DE GONDO

Drame en cinq actes, par M. Demangeot.

Le Drame de Gondo a fait verser ce soir bien des larmes. On a tant ri, tant ri, qu'on a fini par en pleurer.

Au premier acte, le comte d'Allory tue sa fiancée Mina d'un coup de pistolet, et son père se suicide en son château de Gondo, près du lac Majeur.

Au second acte, ledit comte d'Allory apprend que monsieur son père était trompé par madame sa belle-mère, et que la découverte d'une liaison mal séante entre M^{me} d'Allory et l'intendant William Horsner a déterminé le suicide du vénérable vieillard.

Sur ce, M. d'Allory se déclare athée, matérialiste, et s'engage à mettre dorénavant sa belle santé et sa belle barbe au service exclusif de la mère Gaudichon.

Au troisième acte, il exécute ce plan merveilleux ;

il a choisi Venise la Belle comme théâtre de ses exploits, et il y a conquis le glorieux surnom du Roi cynique. Survient un ami vertueux, M. Henri de Kerven, qui jure d'arracher le comte d'Allory à la vie de polichinelle qu'il mène en compagnie de quelques marchandes d'oranges.

Au quatrième acte, bal masqué, monté avec tout le luxe imaginable; j'ai remarqué surtout un plateau garni de sorbets en carton admirablement imités.

On entend les sons d'un harmoni-flûte. «— O divine harmonie ! » s'écrie le comte d'Allory. Et M. Henri de Kerven presse dans ses bras Mina qui n'est pas morte.

Au cinquième acte, M. d'Allory tue en duel l'intendant William Horsner, devenu docteur en médecine.

Ajoutez à ce canevas le rôle d'un fils naturel de la comtesse, qui ouvre les portières et cire toutes les bottes de la maison excepté les siennes. Sachez que ce jeune domestique reçoit un coup d'épée destiné à son frère légitime, et meurt tout exprès pour infliger un châtiment à son indigne comtesse de mère — et vous connaîtrez suffisamment l'œuvre nouvelle qui doit vider la salle de l'Ambigu jusqu'aux représentations de Frédérick.

Mais, dans une composition de cette force, les situations produisent encore moins d'effet que les beautés du style ; et le style du *Drame de Gondo* est si particulier que plusieurs ont osé l'attribuer à la collaboration de M. Billion lui-même avec M. Bonvallet.

« — Nous allons bien rire ! s'écrie le comte d'Allory, dans un accès de rage infernale : qu'on aille chercher ma mère ! »

« — Tuons-le ! dit la comtesse à son amant en parlant de son beau-fils, et son splendide héritage nous récompensera de notre crime. »

Au beau milieu du duel à mort dans lequel le comte d'Allory a pris pour témoin « l'ombre de son père », il s'interrompt pour dire au jeune Stenio: «—Enfant, c'est ma vie qui se joue ».

J'en passe, et des meilleurs.

Le public a des accès d'ingratitude : il a sifflé la prose qui venait de lui donner tant de joie.

Laissons en paix les acteurs, que leur engagement contraint d'apprendre par cœur ces choses-là. Mais, pour Dieu! qu'on fasse vernir les bottes du petit Stenio !

XXXIII

Gymnase. 12 mars 1872.

PARIS CHEZ LUI
Comédie en trois actes, par M. Gondinet.

M. Gondinet s'en est souvenu, de ce Paris qui nous apparaît comme en un rêve : de ce Paris flamboyant, rutilant, de ce Paris-Babel, de ce Paris capitale du monde, où les peuples des deux hémisphères venaient chercher ou contempler tous les genres d'orgie : orgies de lumière, de bien-être, de splendeur, de gloire et de prospérité !

Ce cosmopolitisme prodigieux nous reportait en quelque sorte aux premiers âges du monde. Sem et Cham étaient redevenus réellement nos frères. On tutoyait des rois nègres; on soupait avec des Cherokees et l'on prenait le thé chez des ambassadeurs qui portaient un anneau dans le nez. Les héroïnes les plus fêtées de nos raouts et de nos bals arrivaient de Bos-

ton, de Cuba, de Rio-Janeiro, de Vienne, de Saint-Pétersbourg ou de Smyrne. Par un échange bizarre de procédés, pendant que les étrangers s'initiaient sur place aux savants et délicats mystères de la cuisine française, nous dégustions, dans les laboratoires circulaires du Champ-de-Mars, le chorizo espagnol, les klœs de Berlin, le waterzoo flamand et le tstchi russe (dont Dieu vous garde !).

Sans changer de séjour, le sceptre de la mode changeait de mains : les grâces, l'élégance, l'esprit parisien même, de tous les parfums le plus subtil, se retrouvaient comme en pays natal ailleurs que chez nos grandes dames. Il en sera parlé longtemps, de ces salons aux grandes tentures de soie jaune, où pendant dix ans se rencontrèrent, en une courtoise et piquante mêlée, les hommes d'État de tous les régimes passés, présents et futurs — la République et la Commune exceptées — où l'on cultivait les deux pôles de l'art, où l'on inventait Wagner, mais où l'on raffolait d'Offenbach ; maison hospitalière et princière qui attirait les Français par un charme suprême : on y aimait la France.

Seul, au milieu de ce Paris illuminé *a giorno*, un logis demeurait muet et sombre. Là, jamais de dîners, ni de fêtes, ni de concerts, ni de redoutes masquées à la vénitienne. Et l'on en riait, et l'on plaignait la parcimonie, la sauvagerie, la gaucherie de ces tudesques : on ne la comprenait pas. C'est là que résidait l'ennemi patient et taciturne qui du moins eut la pudeur de ne jamais partager avec nous ni le pain ni le sel.

Tout cela, c'est de l'histoire ancienne, bien ancienne ! Le Paris de 1869 n'est plus ; il a disparu comme Herculanum et Pompéi, enseveli — souvenir lamentable ! — sous la cendre de ses monuments. C'est lui pourtant que M. Edmond Gondinet a entre-

pris de faire revivre, avec ses joies éclatantes et multicolores, avec sa folle verve, ses travers, ses vices si l'on veut, et ses illusions, écrasées, comme tant d'autres choses frivoles ou sacrées, sous le plus effroyable désastre !

Je ne sais si l'œuvre était opportune ni même réalisable. En l'abordant par le plus petit côté, M. Gondinet n'en affrontait que les périls et n'en pouvait espérer beaucoup de gloire. On aurait admis le tableau rapide, mais vigoureusement brossé. L'esquisse produite ce soir a paru vraiment trop légère. Il y manque la nouveauté, la vivacité, le trait facile mais gracieux, qu'on applaudissait dans les comédies plus importantes de M. Gondinet.

Deux petites intrigues, l'une très usée et l'autre invraisemblable, se croisent sans beaucoup d'effet : d'un côté, le couple vertueux, mais troublé dans son bonheur par les excès du luxe, la femme innocente, à tort soupçonnée, revenant à la vie de famille et aux robes montantes ; de l'autre, un envoyé du grand-duc de Gerolstein, qui organise l'espionnage dans les salons parisiens pour empêcher le mariage d'un prince de Pattern-Pattern avec la fille de son gouverneur. N'en parlons plus.

M. Edmond Gondinet est de ceux qu'on n'en estime pas moins, même lorsqu'ils se trompent. Cette fois, l'erreur est complète ; mais elle est sans conséquence, parce que la pièce, disons le pour rester juste, est sans prétention.

Les étrangers, — je parle des étrangers pacifiques qui alimentaient de leur or nos théâtres, nos restaurants, nos hôtels et nos couturières célèbres, — tiennent une grande place dans *Paris chez lui*. M. Gondinet nous décharge sur leurs épaules d'une partie de nos fautes. Mais, pour s'amuser d'eux sans arrière-pensée, il est trop tôt ou trop tard.

La pièce est bien jouée, principalement par M. Pradeau, très drôle et très vrai en diplomate allemand; par MM. Landrol et Reynard, que leur rôle sert médiocrement; par M{mes} Pierson, Massin, Angelo, et, dans les personnages scondaires, par MM. Train, Francès, Numa, Blaisot. J'en oublie, car ils sont nombreux.

Les toilettes sont éblouissantes. Là-dessus, tout le monde est d'accord. Je crains bien, toutefois, qu'elles n'aient pas le temps de se défraîchir.

XXXIV

Opéra-Comique. 13 mars 1872.

Reprise de MIGNON

Opéra-comique en trois actes, de M. Ambroise Thomas.

A son apparition, le 17 novembre 1866, la partition de M. Ambroise Thomas fut très diversement jugée; on ne niait pas qu'elle ne renfermât de belles et sérieuses pages, sérieuses surtout; mais personne ne se serait hasardé à lui décerner un brevet de longévité. Le public, cette fois, prit son parti plus hardiment que la critique. *Mignon* eut un succès de vogue, qui tient, selon moi, à l'accord très habilement réalisé d'une musique savante, consciencieuse, cherchée si l'on veut, souvent trouvée, avec un poème intéressant et bien coupé.

A la suite de Paris, la province entière, puis l'Angleterre, l'Allemagne et l'Italie ont accepté *Mignon* comme la meilleure partition scénique que la France ait produite depuis le *Faust* de Gounod. En changeant

de langue, *Mignon* a changé de genre, et des récitatifs, écrits par le maître lui-même, l'ont facilement transformée en opéra *semi seria*, sans altérer en rien sa physionomie. Il existe donc trois versions de *Mignon* : l'opéra-comique français, et l'opéra avec récitatifs, paroles allemandes ou paroles italiennes. Chacune de ces versions diffère par quelques arrangements.

Ce soir, on a supprimé le cinquième tableau tout entier, et la pièce a fini, avec le quatrième, sur un final nouveau, pour Paris du moins : car il ne figurait jusqu'ici que dans l'édition italienne, et n'a, je crois, été chanté qu'à Londres. Ce final, très court, fait entendre en trio le thème de la romance : *Connais-tu le pays où fleurit l'oranger ?*

La raison de cette modification, comme aussi de la suppression du petit divertissement des bohémiens au premier acte, c'est tout uniment que l'Opéra-Comique a licencié son corps de ballet. La perte est assez mince.

Les artistes qui établirent d'origine les principaux rôles de *Mignon* s'appelaient Galli-Marié, Marie Cabel, Léon Achard, Bataille et Couderc. Aujourd'hui Mme Cabel chante à Bruxelles, Léon Achard en Italie; Bataille, retiré dans sa chàire du Conservatoire, rêve à sa sous-préfecture du 4 septembre, et le pauvre Couderc est éloigné de la scène.

Seule, Mme Galli-Marié demeure en possession d'un rôle qui est bien à elle de toutes façons, car elle l'a marqué à son effigie. Pour le public, la vraie Mignon c'est Mme Galli-Marié, et le vrai rôle de Mme Galli-Marié c'est Mignon.

Elle a retrouvé ce soir et son public et son succès, très mérité, très grand, également approuvé par la foule et par les connaisseurs.

La célèbre chanson, la ballade bohème du second acte, la scène de passion, le duetto à l'italienne et la reconnaissance du troisième acte ne sauraient être

interprétés ni rendus avec un sentiment plus juste, avec un art plus exquis.

Le rôle du barde Lothario est tenu maintenant par M. Ismaël, un baryton au timbre de basse, qui pourrait étendre sa belle voix plus à l'aise sous les frises de l'Opéra. Cette voix est vibrante quelquefois à l'excès ; mais l'artiste s'en est rendu maître au dernier acte, qu'il a chanté largement et puissamment.

M. Ponchard, dans le rôle de Laërte, suit les traces de Sainte-Foy plutôt que celles de Couderc.

M. Lhérie, dont la voix de ténor a plus de stridence que d'éclat, plus de force que de charme, laisse deviner, par instants, ce qu'on peut attendre de lui lorsqu'il aura pris la peine d'acquérir ce qui lui manque et que le travail peut lui donner.

Mlle Priola ne possède ni l'ampleur physique ni la facilité vocale de Mme Cabel, qu'elle rappelle sans cesse, ne sachant pas la faire oublier.

Il y a dans les vocalises de Mlle Priola quelque chose à la fois d'assuré et d'incomplet que je suis bien embarrassé de définir. Mlle Priola chante juste ; et, cependant, je ressens, en l'écoutant, comme une sensation de coupure dans les oreilles. C'est une fauvette-rasoir.

XXXV

CHATELET. 15 mars 1872.

DANIEL MANIN

Drame en cinq actes et huit tableaux, par MM. Charles de Lorbac et Dharmenon.

S'il est une pièce de théâtre dont le besoin ne se fît pas sentir, c'était à coup sûr un drame dans le genre

de *Daniel Manin*, de la représentation duquel je suis sorti ce matin vers les deux heures. L'occupation allemande, les conseils de guerre, les exécutions politiques, les conspirations, les émeutes, les révolutions, le siège d'une capitale, la garde nationale aux remparts, le choléra, les ambulances, la famine, et finalement la capitulation : tels sont les objets consolants que, pendant une soirée entière jusqu'au milieu de la nuit, on a placé sous les yeux d'un public qui vient de passer par toutes ces douleurs ou ces hontes, et qui voudrait bien, comme le dit Manin lui-même, non pas les oublier, mais en laisser un peu reposer le souvenir.

Au point de vue de la critique littéraire, le drame de MM. de Lorbac et Dharmenon se juge en peu de mots. Ni plan, ni composition, nulle action se préparant, se déroulant, se nouant et se dénouant, c'est-à-dire pas de pièce, mais une suite de tableaux décrivant tant bien que mal les principaux épisodes de la vie de Manin. C'est le système de la lanterne magique et des images d'Épinal.

Manin plaide pour les condamnés politiques ; Manin devient suspect ; Manin est arrêté ; le peuple délivre Manin ; Manin devient président de la République ; Manin capitule ; Manin est exilé et meurt ; apothéose de Manin dans l'église Saint-Marc : telle est l'analyse fidèle de la pièce.

Ajoutez-y un semblant d'amour entre Émilia Manin et un jeune autrichien nommé Léopold de Level, c'est-à-dire l'intrigue du *Nouveau Cid* de M. Hugelmann, un général autrichien inflexible et convaincu, comme le gouverneur de Venise que jouait si bien Munié dans ledit *Cid*, et vous en saurez tout ce qu'il importe.

Les auteurs, partisans sérieux du principe des nationalités, ont cru trouver une grande situation, en

mettant aux prises le père, esclave d'un devoir terrible, avec le fils, qui renie à la fois son nom et sa patrie. Ils n'ont rencontré qu'un énorme contresens. Si Léopold, autrichien de naissance, se fait italien par sentiment, c'est-à-dire par choix, et s'il a raison d'agir ainsi, c'est le type de l'international qui triomphe contrairement aux données d'une fable mal conçue.

La pièce est généralement bien jouée. M. Lacressonnière, avec ou sans lunettes, s'est courageusement incarné dans le personnage de Manin, qu'il rend avec un sentiment profond et communicatif. Le caractère un peu sec de M^{lle} Émilia Manin, plus héroïne que femme, plus patriote qu'amoureuse, est rendu avec une grande vigueur par M^{lle} Lia Félix. M. Charly a très bien composé la figure rébarbative du général autrichien ; enfin, M. Montal, dans le rôle ingrat du fils dénationalisé, s'est montré chaleureux et sympathique.

La mise en scène est soignée : le tableau qui représente Venise, prise en perspective à la rive des Esclavons, a du mouvement et de l'entrain, comme aussi l'intérieur du bastion Saint-Antoine, d'où les patriotes vénitiens repoussent une surprise de nuit. Mais on doit la vérité aux décorateurs comme aux écrivains. Je ne critique pas la valeur intrinsèque des décors fort bien peints de *Daniel Manin;* mais ils sont d'une exactitude insuffisante ; et la couleur locale, le ton des monuments surtout, laissent beaucoup à désirer.

Daniel Manin serait-il un succès ? J'en doute. La pièce, trop longue de moitié, est écrite en phrases immenses, que nul acteur ne saurait débiter jusqu'au bout sans respirer trois fois, et d'où s'exhale, comme le brouillard des lagunes, un ennui à couper au couteau, un ennui de tragédie. L'amour de la patrie est le plus noble sentiment de l'homme en société ; mais il ne tient pas lieu de tout dans une pièce, et

ne saurait remplacer ni l'action, ni l'émotion, ni le style.

A tout prendre, l'impression générale de la soirée a été, disons le franchement, équivoque et pénible. On m'assure que *Daniel Manin* fut écrit avant les événements de 1870. L'intention des auteurs serait donc hors de cause, et la fatalité seule se serait chargée d'imprimer à chaque scène de leur drame le cachet d'une palpitante et irritante actualité.

Étrange fatalité, singulières coïncidences, qui font de *Daniel Manin* une sorte d'abrégé de nos tristes annales depuis deux ans! Je conviens que cet abrégé est étudié dans ses détails comme un livre scolaire qui ne doit blesser personne. Il y en a pour tous les goûts. Les gens honnêtes n'ont pas à se plaindre et ne sauraient où cueillir une citation inconciliable avec la morale la plus pure.

Le mal, c'est que d'autres que les honnêtes gens ont cru deviner, au cours de la pièce, des flatteries pour les plus détestables causes et les instincts les plus pervers. Lorsque Manin s'écrie, aux applaudissements de messieurs les pontonniers de la quatrième galerie : « — Bientôt, pour obtenir un acquittement devant les tribunaux de Venise, je serai obligé de choisir mes clients parmi les voleurs et les assassins », une voix a trahi la secrète pensée de ces applaudissements, en hurlant le nom de Rossel. Ainsi les fanatiques du cintre entendaient Versailles lorsque l'acteur disait Venise, et visaient les conseils de guerre français sous le pseudonyme transparent des tribunaux autrichiens.

Mutato nomine, de te fabula narratur.

Et c'est tout du long comme cela. On ne sait pas au juste s'il s'agit d'une leçon de patriotisme ou d'un

cours de barricades. Ces officiers autrichiens qu'on bafoue et dont on brise l'épée, est-ce bien sur eux seuls que retombent la malédiction et l'affront? J'avoue qu'en entendant Lacressionnière se lamenter d'une voix brisée sur l'agonie de Venise bombardée et vaincue, je me demandais si j'écoutais Manin ou Jules Favre, et si les larmes que je voyais couler n'étaient pas les larmes de Ferrières. Enfin, ces défenseurs indisciplinés du bastion Saint-Antoine, sont-ce les volontaires italiens ou les fédérés de Cluseret et de Dombrowski?

Encore une fois, je n'accuse pas l'intention des auteurs; je déplore seulement leur imprudence ou leur imprévoyance.

Mais, sur un point, ils n'ont pu se tromper : l'excitation à la haine de l'étranger envahisseur, en présence des Prussiens qui occupent six départements français à quatre heures de Paris, est une entreprise dangereuse, inopportune, et, suivant moi, sans dignité.

Les héros d'Homère s'insultent avant de se battre, mais ils se battent. Tant que nous sommes désarmés, taisons-nous; ne nous dépensons pas en inutiles et humiliantes colères contre des ennemis de carton.

Or, ce qui achève de caractériser la portée politique du drame joué la nuit dernière au Châtelet, c'est que ces Prussiens sous-entendus sont en réalité des Autrichiens dont on énumère tous les crimes, de telle sorte que les imprécations de la foule atteignent à la fois l'ennemi qui campe à nos portes et le seul peuple allemand dont nous puissions cultiver l'amitié et rêver l'alliance pour le jour de notre résurrection.

Ceci n'est plus de la critique littéraire, j'en conviens; mais la politique au théâtre change légitimement le feuilleton en premier Paris.

D'ailleurs on ne politiquait pas seulement sur la

scène, mais aussi dans la salle. L'élément communard remplissait les entr'actes par des saynètes de haut goût. C'est ainsi que « l'essai loyal » nous assure, sous la garantie de l'état de siège républicain, la sécurité, le bon ordre, le respect des personnes et des opinions.

XXXVI

Ambigu-Comique. 30 mars 1872.

LE PORTIER DU N° 15
Drame en cinq actes, par M. Franz Beauvallet.

Frédérick entre en scène, la serpilière bleue autour des reins, la calotte posée sur une chevelure grise ébouriffée, sous le bras un plumeau, un balai à la main. Voilà donc où tu es descendu, Ruy Blas!
Mais Frédérick est résigné; il donne du mou à son chat; il fait danser en rond les petits enfants. Oh! la jolie maison que ce numéro 15, rue innommée! Frédérick est bon prince : il fait remise de leurs loyers aux pauvres gens; mais il ne tire le cordon qu'à sa sa guise et ne répond pas aux intrus qui lui parlent. Aussi tout le monde dit : Quel drôle de portier!
Frédérick s'attendrit quand il veut : ce n'est plus une voix, c'est une ombre, un écho lointain; mais, en se penchant, on entend encore quelque chose qui vibre. Il garde le geste souverain, dominateur, le masque mobile, profondément tragique, que les sillons de l'âge rendent plus expressif encore.
On raconte que Crescentini, le célèbre chanteur, sa-

vait, lorsqu'il le voulait, faire pleurer toute une salle avec une simple vocalise sans paroles. Ainsi de Frédérick. Sur un mot, quelquefois sur un silence, il mime tout un poëme, et l'on a l'illusion d'une émotion, d'une situation ou même d'une pensée.

Voulez-vous la pièce? Rien de plus naïf : le sujet s'explique par ce vers d'une romance de M^{lle} Loïsa Puget, légèrement transformé :

> Je suis portier, mais je suis gentilhomme.

Une impure, M^{me} Valéria, entretenue par le comte de Montcorbet, vient habiter le n° 15. Elle reconnaît le portier, — c'est son père, — dont elle a déshonoré les cheveux blancs en abandonnant son mari et sa petite fille.

La petite a grandi, elle se nomme Suzanne et aide son grand-père dans l'administration de sa loge.

L'amour maternel reprend tout entier le cœur de Valéria; désespérant de fléchir le courroux de son père, elle lui enlève Suzanne, en invoquant le Code civil; ce qui prouve bien clairement que M. Franz Beauvallet n'a pas fait son droit : car une femme dans la situation de Valéria est destituée de la tutelle de ses enfants.

A l'instigation d'un scélérat à cheveux rouges, appelé Lejars, le portier Feuillantin est chassé par le propriétaire, M. Charançon, et je ne parle de cet épisode que parce qu'il amène la grande scène du déménagement. Frédérick entasse dans une charrette ses bibelots de portier, particulièrement une portière en tapisserie, laquelle, si j'en dois croire mes oreilles, servait autrefois de bannière à ses aïeux dans les combats de la chevalerie.

La charrette part, et Frédérick s'écrie : — « Le convoi du pauvre ! »

Les deux derniers actes sont remplis par l'odieuse machination qui doit livrer l'innocente Suzanne comme épouse à l'affreux Lejars. Ce rouge coquin possède cent cinquante mille francs de billets faux fabriqués par le comte de Montcorbet, l'amant de Valéria. Heureusement, on découvre que Lejars a empoisonné sa première femme. Quelle société ! Donnant donnant. Lejars échange ses droits à l'échafaud contre les droits au bagne incontestablement acquis par Montcorbet.

C'est M. le baron de Franville qui dénoue cet imbroglio dépourvu de bon sens. M. le baron de Franville, vous le devinez, n'est autre que le portier Feuillantin, enrichi subitement par l'héritage d'une parente éloignée.

Le portier du numéro 15 achète la maison ; il pardonne à la repentante Valéria, et, pour que les convenances sociales soient gardées jusqu'au bout, la petite fille des nobles sires de Franville épousera M. Didier, jeune élève du Conservatoire, qui se propose de débuter à la Comédie-Française, mais qui me paraîtrait mieux placé à Batignolles.

La pièce, à peine ébauchée, n'est pas bonne ; mais elle ne manque ni d'intérêt ni de gaîté. On dirait un vieux roman de Paul de Kock ou de Pigault-Lebrun.

M. Vollet est très amusant dans le rôle de Charançon, le propriétaire du numéro 15. Signalons les progrès de M^{lle} Beaujard, touchante et simple sous les traits de Suzanne.

XXXVII

Comédie-Française. 18 avril 1872.

NANY

Comédie en quatre actes en prose, par MM. Henri Meilhac
et Émile de Najac.

Pas de surprise ! Sachez d'abord qu'il s'agit d'un cas particulier de la jalousie maternelle. La jalousie maternelle ou paternelle n'est pas au théâtre un sentiment très nouveau ; mais le cas découvert par MM. Meilhac et de Najac me paraît absolument inédit.

Cela pourrait se définir à peu près en ces termes : *De l'influence de la peinture sur les paysannes d'Auvergne*, admirable sujet d'article pour la *Gazette des Beaux-Arts*, de M. Charles Blanc.

M. Paul Brame, le héros de la comédie nouvelle, est un peintre célèbre. Jeune, riche, décoré, il ne lui manque que les joies du mariage. Son choix s'est fixé sur Mlle Jeanne Guilleragues, et M. Guilleragues se montre ravi d'acquérir un tel gendre.

Mais que dira Nany ? Nany, abréviation familière d'Anna, c'est Mme veuve Brame, la mère de Paul. Nany vit en Auvergne, dans une opulente demeure, acquise et meublée grâce au pinceau de son fils. Cette Nany est, comme on dit, une maîtresse femme. Devant son altière volonté, tout plie ; et Paul Brame, le grand artiste, redevient, en présence de sa mère, un petit garçon docile et soumis.

Après un acte d'exposition superflue, la lutte s'en-

gage. Paul a pour second un de ses amis d'enfance, M. La Bastide, auvergnat comme lui.

Tout d'abord, Nany parle haut et franc : elle ne veut pas de ce mariage pour son Paul ; au fond elle ne veut ni de ce mariage ni d'aucun autre : son Paul lui appartient ; elle lui a donné la vie, elle lui a donné l'instruction, le pain des années difficiles, elle lui a mis le pinceau en main. A eux deux les ivresses du triomphe et les palmes de la gloire ! Jamais elle ne souffrira qu'une étrangère viennent partager son bien.

Cependant l'astuce de la paysanne lui conseille bientôt de ne pas heurter de front la première résistance de son fils. Elle feint de consentir au mariage, afin de le rompre plus sûrement en détruisant l'affection de Jeanne Guilleragues pour Paul. Nany ne recule pas devant cette action scabreuse d'avertir, par une lettre anonyme, une certaine Mme de Mazerat dont Paul a été l'amant plus ou moins platonique. Mme de Mazerat s'empresse d'accourir, avec l'intention bien arrêtée de porter obstacle au mariage de Paul.

Nany, comme on le voit, n'est pas très scrupuleuse. Il suffit d'un pareil trait pour brouiller complètement le spectateur avec un personnage qui, déjà, ne se présentait pas sous des couleurs très sympathiques. Mais quoi ! la sympathie, c'est précisément le secret des succès de théâtre ; et vous prévoyez dès à présent, lecteur sagace, que *Nany* ne tiendra pas longtemps l'affiche du Théâtre-Français.

D'ailleurs, je ne connais rien de plus contraire à l'effet scénique qu'un moyen violent qui ne porte pas. Mme de Mazerat, à peine arrivée, rentre dans la coulisse et n'en sort plus. Seulement elle a remis aux mains de Paul la lettre anonyme ; Paul reconnaît l'écriture.

Éclairé sur les procédés de son excellente mère, il prend la résolution de se séparer d'elle. Il secouera le

joug et, puisque Nany a voulu sacrifier le bonheur de son fils au maintien de son autorité despotique, c'est elle à son tour qui subira le naufrage de toutes ses espérances.

Jusqu'à ce moment suprême, le caractère de Nany demeure une énigme pour le public.

Qui la fait agir? l'amour maternel poussé jusqu'à la folie? l'avidité de la paysanne qui veut profiter de la fortune de son fils? Est-elle tout bonnement la femme impérieuse qui tient à garder, avec les clefs de toutes les portes, de tous les meubles et de tous les tiroirs, le sceptre du pouvoir absolu? Est-ce, comme le prétend l'ami La Bastide, une Agrippine ou une Catherine II, condamnée à l'obscure atmosphère d'un petit castel d'Auvergne? Ces diverses hypothèses semblaient aussi plausibles l'une que l'autre.

Mais vous n'y êtes pas. Je n'y étais pas non plus. Je n'y suis pas encore. Soudain la Nany, cette Agrippine ou cette Catherine II, découvre ses plus secrets desseins à Coquelin-Arbate, comme une vraie reine de tragédie. Ce qu'elle veut, c'est que son fils, qui jusqu'alors n'a été qu'un homme de talent, devienne un homme de génie, et qu'il laisse dans l'histoire de la peinture une trace resplendissante comme celle des immortels italiens du seizième siècle.

Or, dans les théories esthétiques de cette prodigieuse auvergnate, la production des chefs-d'œuvre est inconciliable avec les passions. Paul aime trop ardemment Jeanne Guilleragues. La mère de Paul lui permettrait à la rigueur de se marier, mais avec une femme qu'il aimerait modérément. Elle tolèrerait une Thérèse à ce Jean-Jacques; une Mme d'Houdetot, jamais!

Croyez-en ce que vous voudrez ou ce que vous pourrez. Heureusement, la pièce. arrivée à ce degré de puérilité douce, tourne court, après avoir tourné très

longuement. Vaincue par la résistance de Paul, qui décidément veut s'exiler en abandonnant sa mère, Nany tombe à ses pieds, s'humilie en se mordant les poings, et finit par unir Paul et Jeanne. Jeanne lui promet, pour l'apaiser, une obéissance passive ; mais Nany garde au fond du cœur ses idées sur les passions chez les peintres, car le rideau tombe sur ce mot : — « Les grands peintres peuvent dormir tranquilles ! Ce n'est pas mon Paul qui les fera oublier ! »

Après cette analyse un peu rapide, mais suffisamment exacte, je n'insisterai pas longuement sur l'impression générale que m'a laissée *Nany*. Le côté répulsif du principal personnage ne se rachète par aucune explosion de sensibilité vraie ; le caractère trébuche à chaque pas dans le faux, et finalement ne se relève point.

Cependant la curiosité s'éveille par instants et tient lieu d'un intérêt plus profond. Voilà sans doute pourquoi le public discret, attentif et poli de la Comédie-Française a suivi sans murmurer le développement d'une action enveloppée dans les brouillards parfois opaques de conversations interminables, qui recommencent lorsqu'on avait quelque espoir et quelque droit de les croire épuisées.

Çà et là, des mots fins ou amusants rappellent qu'une au moins des deux plumes qui ont écrit *Nany* a fait ses preuves en des œuvres mieux venues. Encore ces mots n'appartiennent-ils que d'assez loin au langage et au ton de notre première scène littéraire.

Les auteurs doivent des remerciements sincères à M^me Plessy, qui, en acceptant le rôle de la paysanne Nany, tentait une excursion périlleuse en dehors de sa voie. Elle est toute la pièce ; elle, l'Araminte et la Sylvia, la Célimène et la Joconde, elle s'est pliée aux brusqueries, aux rudesses, aux ruses, aux emportements de la paysanne d'Auvergne. On l'a couverte de

bravos, acclamée, rappelée. Mais qu'elle revienne aux spirituelles coquetteries, aux passions élégantes dans lesquelles elle est encore sans rivale.

M. Delaunay avait appris en quelques jours le rôle de Paul, que devait jouer un jeune acteur jugé insuffisant aux dernières répétitions. Le rôle est faible, ingrat, embarrassant. Le meilleur éloge qu'on puisse faire de M. Delaunay, c'est qu'on ne s'en soit guère aperçu.

M. Coquelin accentue et souligne, avec un zèle qui demanderait à être surveillé, son rôle de confident et d'intermédiaire entre la mère et le fils.

Les autres personnages existent si peu que ce n'est vraiment pas la peine d'en parler.

XXXVIII.

Folies-Dramatiques. 13 avril 1872.

TRICK ET TRACK
Opérette en un acte, de MM. Dupin et Chabrillat.

LE RUY-BLAS D'EN FACE
Bouffonnerie musicale, en quatre actes, par MM. Émile Blavet et Albert de Saint-Albin.

Heureux les auteurs de *Trick et Track !* Ils sont sortis sains et saufs de l'orageuse soirée d'hier. A peine ont-ils entendu le susurrement d'une brise légère se mêler au bruit des applaudissements, qui, somme toute, n'ont pas manqué au fantastique margrave Trick ni à son premier ministre Track.

De plus périlleuses aventures étaient réservées au *Ruy-Blas d'en face*, qui a failli sombrer dans l'ouragan.

Quel vacarme, bon Dieu ! Les cris, les interpella-

tions, les imitations d'animaux, le chant du coq, le gloussement de la poule, le hennissement du cheval, voire même le braire de l'âne, ont absolument étouffé la voix des acteurs pendant les dernières scènes. L'œuvre légère de MM. Émile Blavet et Albert de Saint-Albin justifie-t-elle une pareille sévérité ? C'est une question que je ne veux pas discuter à fond. En quoi diffère la plaisanterie qui réussit de celle qui n'est point agréée ? Pourquoi le public, qui se pâme de ceci, s'indigne-t-il de cela ? Je renonce à chercher la clef de ce profond mystère.

Sachez seulement que le *chabannais*, comme on dit en haut style, a commencé avec le premier bouquet lancé d'une main sûre aux pieds de Mme Blanche d'Antigny. Premier bouquet sur un air du *Trône d'Écosse*, premier couplet. Deuxième couplet, deuxième bouquet. On crie *bis*, troisième bouquet. Ici le paradis se sent pris d'une joie qui ne tarde pas à devenir communicative. Notez — puisqu'on insinue que la politique n'est pas étrangère à l'événement — que les bouquets incriminés partaient d'une loge assez mal habitée et du rebord de laquelle pendait un journal radical.

A partir de ce moment, Mme d'Antigny ne pouvait plus risquer un de ces mouvements qui conviennent si bien à ses origines aristocratiques, ni moduler la plus petite phrase musicale de cette voix qui rappelle de si loin celle de la Sontag, sans que les opposants ne s'écriassent en chœur, sur l'air des *Lampions* : « Des bouquets ! des bouquets ! »

Pour arrêter ces explosions de gaîté du peuple le plus spirituel de la terre, je ne sais s'il aurait suffi d'un chef-d'œuvre. *Le Ruy-Blas d'en face* n'y a pas résisté.

Le premier acte cependant donnait des espérances. Le rôle de Milher, c'est-à-dire don César de Bazan,

transformé en chanteur des rues, avait porté sur un public très apte à déguster les curiosités du ruisseau. Mais les auteurs, au lieu de s'abandonner à leur inspiration personnelle, ont eu la malencontreuse idée de suivre pas à pas le drame de Victor Hugo, et l'ennui est venu. Est-ce bien la faute de Victor Hugo ? MM. Émile Blavet et Saint-Albin eux-mêmes n'oseraient pas en jurer.

J'apprécie à sa juste valeur la haute fantaisie qui transforme la reine Maria de Neubourg en pâtissière, et le commissionnaire d'en face en vicomte de Girofla. Que le vicomte de Girofla, au moment de vaincre la vertu de sa pâtissière, soit pris d'une indisposition due au citrate de magnésie, je reconnais la tradition du grand siècle, prise d'un peu bas. Mais que voulez-vous ? les meilleures choses demandent de l'assaisonnement ; et nos amis, cuisiniers novices, avaient oublié le sel.

Ils ont cependant trouvé une plaisanterie très drôle : c'est l'entrée du pompier de service, qui, indigné des procédés de don Salluste envers Ruy-Blas, vient fermer la fenêtre et ramasser le mouchoir, dans la fameuse scène du troisième acte.

Mais, en résumé, comment expliquer que des écrivains qui ont tant d'esprit et de verve dans les colonnes d'un journal, apparaissent si différents d'eux-mêmes lorsqu'ils abordent les planches du plus petit théâtre ? Voici ma réponse en peu de mots :

Il faut faire sérieusement tout ce qu'on fait. Le théâtre demande du labeur, de la patience et de la volonté. Les plus folles plaisanteries ne portent que si elles ont été réfléchies et élaborées, placées à leur jour dans un cadre soigneusement préparé. La cascade elle-même a ses lois ; et, si des esprits délicats peuvent rougir d'y consacrer une application de quelque durée, que ne s'en abstiennent-ils totalement ?

Ah! chers amis, n'avez-vous pas pensé, avant de fournir à vos envieux l'occasion de vous faire passer un mauvais quart d'heure, que l'honneur eût été bien mince si vous aviez réussi?

XXXIX

Menus-Plaisirs. 18 avril 1872.

LA GRIFFE DU DIABLE
Pièce féerie en quatre actes et douze tableaux,
par MM. Clairville et Charles de Vermand.

Ceci est une vieille connaissance. MM. Clairville et Charles de Vermand ont tout simplement rajeuni *le Diable à quatre* de Sedaine, en y introduisant quelques fées à maillot et beaucoup de cascades. Me voilà dispensé d'une analyse. *Le Diable à quatre* de Sedaine, mis en musique par Grétry, était encore au répertoire de l'Opéra-Comique, il y a une vingtaine d'années. Plus récemment, il devint ballet d'action à l'Opéra. Ce fut un des grands succès de Saint-Léon et de la Cerrito. Ajoutons que la pièce de Sedaine elle-même n'était qu'une imitation d'une farce anglaise déjà traduite par Patu.

Il s'agit, ceci comme secours aux mémoires débiles, de deux ménages : l'un, le plus heureux du monde, celui du savetier Jacquot et de Margot, son épouse ; l'autre, le plus malheureux de la terre, celui du baron et de la baronne, maîtres et seigneurs du village. Margot a l'humeur un brin contrariante ; mais son mari y remédie en le corrigeant manuellement : ce qui lui réussit. La baronne, au contraire, voit tout

plier devant ses volontés; et elle désespère son mari, ses domestiques, ses vassaux, enfin tout l'univers de sa petite seigneurie.

Par une simple interversion de situation, par un changement de main, comme aurait dit M. Scribe, la baronne se trouve pour quelques heures la femme du savetier, et elle ne tarde pas à faire le diable à quatre, selon son ordinaire ; mais cette fois elle trouve à qui parler, et lorsque maître Jacquot rend la baronne à son seigneur, elle est battue, assouplie et contente.

C'est Mlle Silly qui fait Margot. Sans son jeu endiablé, agréable en somme, la pièce, malgré les fioritures au goût du jour, aurait paru naïve.

Les deux succès de la soirée sont le pas de la *Monaco*, dansé par Margot et le caporal des troupes de monseigneur, et surtout les couplets chantés par Mlle Silly, avec imitation du cri des animaux et du chant des oiseaux. Résistez donc à cela !

Mme Eudoxie Laurent joue avec verve le rôle de la méchante baronne, et Williams met sa vieille expérience au service du bailli traditionnel.

Il y a de la mise en scène, des décors, des costumes, un bout de ballet d'autant plus joli qu'il est court. En résumé, les éléments d'un succès durable, si l'on coupe, recoupe et coupe encore.

C'est par une erreur de mémoire que, dans l'article qui précède, j'attribuais à Grétry la musique du *Diable à quatre* de Sedaine. Un amateur, M. S..., prit la peine de m'avertir que cette musique était de Solié, et j'allais faire usage de son renseignement, lorsque je reçus une lettre de M. Danican-Philidor, qui revendiquait pour son grand-père, compositeur connu et illustre joueur d'échecs, la paternité de l'opéra-comique en question.

Les deux réclamations se contredisent et s'annulent. L'exacte vérité, c'est que la musique originale, exécutée

à la Foire Saint-Laurent le 19 août 1756, était de M. de Beauran ou Baurans, un compositeur-librettiste toulousain oublié par Fétis, et à qui l'on doit les paroles françaises de *la Servante maîtresse*.

Ce fut pour une reprise en 1806, à l'Opéra-Comique, que Solié écrivit une partition nouvelle sur *le Diable à quatre* réduit en deux actes.

Quant à Danican-Philidor, il est ici hors de cause. Ce n'est pas *le Diable à quatre*, mais un autre opéra-comique de Sedaine, *Blaise le Savetier*, qu'il mit en musique pour son début en 1759. La profession attribuée au principal personnage des deux pièces (la seconde n'a qu'un acte) explique une confusion fort excusable, mais qui n'en est pas moins certaine, puisque la partition de Philidor, postérieure de trois ans au *Diable à quatre*, porte cette mention décisive : *Op. I.*.

XL

GYMNASE. 20 avril 1872.

LA COMTESSE DE SOMMERIVE

Pièce en quatre actes, par M^{me} de Prébois et M. Théodore Barrière.

Un des exemples les plus authentiques de vocation qu'on puisse citer, c'est Théodore Barrière. Il n'a jamais eu qu'une pensée, qu'un rêve et qu'un but : le théâtre. A l'âge où les jeunes gens ne barbouillent d'ordinaire que d'informes et maladroites esquisses, Théodore Barrière écrivait jour et nuit des comédies qui se tenaient debout et qui laissaient apparaître, sous les premiers bouillonnements d'une verve exubérante, ce phénomène invraisemblable et paradoxal : l'expérience d'un débutant.

Nous avions chacun dix-huit ans, lorsque Théodore,

dans sa petite chambre de la rue de la Harpe, me lut sa première comédie, celle qui fut jouée d'origine au théâtre Beaumarchais par M^{lle} Scrivaneck et reprise, quelques années plus tard, au Palais-Royal sous le titre de *Rosière et Nourrice*. J'en fus ravis d'abord et puis comme stupéfait. La prodigieuse supériorité de mon collaborateur — car, il faut bien l'avouer, nous machinions ensemble une comédie de mœurs en deux actes — éclata si visiblement qu'elle me découragea, et ne contribua pas peu à me détourner du théâtre.

On sait quelle carrière mon vieux camarade a parcourue — sans moi. Tout le monde connaît *la Vie de Bohème, les Filles de marbre, les Parisiens, le Feu au Couvent, le Piano de Berthe, les Faux Bonshommes, l'Héritage de M. Plumet*, et vingt autres œuvres applaudies. Mais pour se faire une idée de cette fécondité, signe de force même lorsqu'on la juge excessive, il faut savoir qu'avant l'heure de sa grande notoriété Théodore Barrière avait déjà tout un répertoire à l'Odéon-Lireux, *Trois Femmes, le Seigneur des Broussailles*, etc.

Toutes ces productions de sa prime jeunesse étaient écrites à mi-marge, administrativement, sur de magnifique papier à tête portant ces mots sacramentels : *Ministère de la guerre.—Commission mixte des travaux publics*. L'existence de la Commission mixte des travaux publics ne vous est peut-être pas connue, cher lecteur; moi qui sais ce que c'est, je me garderai bien de vous l'expliquer. Mais ne le demandez pas à Barrière : il ne l'a jamais su.

Depuis trente ans Théodore Barrière n'a pas changé : c'est toujours cette physionomie alerte, scrutatrice, téméraire, ces moustaches de sous-lieutenant, ces yeux qui lancent des éclairs noirs lorsque la bouche laisse échapper un sarcasme rapide. Personne n'a la réplique plus vive ni plus amère. Car

cet excellent garçon, que la nature avait doué de ce don divin, la gaieté, est un misanthrope à ses heures. Ces heures-là deviendront plus rares, je l'espère, et sa misanthropie, en s'adoucissant, laissera libre cours aux trésors de sensibilité qui sont en lui.

J'en veux pour preuve la pièce nouvelle, qui atteste une modification, un élargissement dans sa manière. Je le trouve reposé, mûri, plus sûr que jamais de lui-même, et prêt à venger les mécomptes ou les échecs qu'il ne s'est pas assez soucié d'écarter de sa route.

Le point de départ de *la Comtesse de Sommerive* est des plus simples et pris au cœur de la vie réelle.

La comtesse de Sommerive, jeune, étourdie, négligée par un mari que des missions diplomatiques retiennent trop souvent hors de France, s'est laissé séduire, entraîner. Elle a fui avec un ami de son mari, abandonnant, non-seulement le foyer conjugal, mais aussi une petite fille au berceau. Depuis dix-huit ans M^{me} de Sommerive a disparu ; les recherches, pour connaître sa retraite ou sa tombe ont été vaines.

Lucienne de Sommerive, fiancée dès l'enfance avec Henri de Kerdren, va se marier. Le mariage serait conclu déjà si les formalités nécessaires pour constater l'absence de la mère n'avaient retardé la cérémonie. Malheureusement, Henri de Kerdren a rencontré au château de M^{me} la marquise de Cérane — c'est là que se passe l'action — une jeune personne charmante, M^{lle} Alix Valory. Comment M^{lle} Alix habite-t-elle depuis quatre mois le château de Cérane, en attendant M^{me} Valory, sa mère, c'est ce que je n'ai pas très bien saisi. Quoi qu'il en soit, M. le comte de Sommerive survient avec sa fille Lucienne, chez la marquise qui est leur cousine, et, après avoir confié Lucienne à l'hospitalité du château de Cérane, il repart pour Paris, où ses affaires le retiendront quelques jours.

M^me de Cérane présente l'une à l'autre les deux jeunes filles, Lucienne, fiancée à Henri de Kerdren, et Alix qu'il aime. Les deux rivales innocentes, ce sont les deux sœurs ; car M^me Valory n'est autre que la comtesse de Sommerive ; Alix doit le jour à l'adultère. M^me Valory, venant enfin reprendre Alix, se trouve inopinément en face de M^lle de Sommerive, de sa fille aînée, de sa fille légitime, qu'elle n'a pas vue, qu'elle n'a pas embrassée depuis dix-huit ans.

L'amour maternel parle avec force chez cette femme un instant égarée, mais punie par d'incessants remords. Elle va bientôt se trouver aux prises avec les plus affreuses tortures. Henri de Kerdren, décidé à sortir de la fausse situation où l'a placé son imprudent amour, se détermine à redemander sa parole à M. de Sommerive. Il rompt son mariage avec Lucienne pour épouser Alix.

Le retour inattendu de M. de Sommerive précipite la situation. Le comte reconnaît sa femme dans M^me Valory ; l'explication entre les deux époux est cruelle.

« — Je ne ferai pas d'éclat après dix-huit ans de
« séparation, dit le comte ; la comtesse de Sommerive
« est morte pour moi. Mais il y a M^lle de Sommerive
« qui est ma fille, et je n'entends pas que son bonheur
« soit sacrifié à celui d'une autre... dont je ne sais
« pas le nom. — Je ferai mon devoir ! » dit la mère.

Ceci nous conduit à la scène capitale de l'ouvrage, celle qui a décidé le succès de la soirée pour les auteurs et les acteurs.

M^me Valory se débat dans une situation atroce ; mais elle tiendra sa promesse au comte de Sommerive. Il s'agit de décider Alix à renoncer à son amour. Mais pourquoi? Comment incliner le cœur et la raison de la jeune fille à un tel sacrifice, puisque M^me Valory ne saurait s'expliquer sans dévoiler son passé? Le

bonheur de Lucienne ? Alix la hait depuis qu'elle la sait sa rivale et depuis qu'elle a deviné que Lucienne tenait une place dans les affections de sa mère.

Alors M^me Valory imagine un pieux mensonge. Elle a été l'amie de M^me de Sommerive, qui est morte ; elle lui a fait un serment... « — M^me de Sommerive n'est « pas morte ! » s'écrie Alix avec emportement. « Est-ce « que tu crois que je n'ai pas entendu raconter cette « histoire ici même ? Est-ce que M^me de Sommerive « est digne de ton amitié ? est-ce qu'elle n'a pas aban- « donné son mari et sa fille ? — Tais-toi ! tais-toi ! » s'écrie M^me de Sommerive, folle de douleur à la vue du comte, qui survient ; « ne m'insulte pas de- « vant lui ! — Ah ! madame ! répond le comte tou- « jours implacable ; je n'avais pas rêvé de vengeance « si terrible ! — Qui donc êtes-vous ? » demande à son tour Alix à celui qui ose parler ainsi à sa mère. Le comte de Sommerive se nomme et Alix demeure comme frappée de la foudre, car elle a tout compris ; elle sait maintenant ce qu'est sa mère, une femme perdue, et ce qu'elle est elle-même, une fille sans famille et sans nom. — « Et moi, que vais-je devenir ? » dit-elle.

Que va devenir, en effet, cette pauvre enfant, à qui le désespoir ne laisse nul refuge, puisqu'elle ne peut plus être ni amante, ni fille, ni sœur ? Elle se sent de trop sur la terre, de trop dans la société ; lorsqu'on est fière, délicate et sensible comme elle, on ne subit pas la honte et l'on n'accepte pas la pitié.

Alix se jette à l'eau.

J'avoue qu'au moment où l'on rapportait sur le théâtre M^lle Alix Valory, j'ai ressenti une impression désagréable. Je pressentais une scène banale, Alix revenant à elle, un embrassement général, bref un problème sans solution, et par conséquent une pièce manquée. Je m'étais trop hâté de juger. Alix est

morte, bien morte. Elle a écrit, avant d'exécuter sa résolution suprême, une lettre qui contient ses dernières volontés. Elle veut que Mme de Sommerive puisse reprendre sa place au foyer domestique ; il faut pour cela que Lucienne soit heureuse et que M. de Sommerive soit clément. La lettre se termine par ce mot irrésistible : — « Que je ne sois pas morte pour rien ». Henri de Kerdren, vaincu par le testament de la morte, épousera Lucienne, et M. de Sommerive permet à sa fille de s'agenouiller à côté de Mme de Valory et de prier avec elle pour celle qui n'est plus.

Ce dénouement sera discuté, c'est inévitable ; mais il s'imposera par sa violence même, par sa franchise, et, tranchons le mot, par sa portée sociale. Je ne dirai pas par sa portée dramatique ; car je le juge plus tragique que dramatique au vrai sens du mot. C'est à la tragédie qu'appartient cette notion, profonde et révoltante à la fois, du sacrifice qui frappe la victime innocente pour mieux atteindre la coupable d'un éternel châtiment et d'un éternel remords.

Mais s'il y a controverse possible sur le dénouement, il n'y en aura pas sur la conduite du reste de la pièce. Une main d'ouvrier, savante et ferme, s'accuse dans le développement magistral, quoique parfois un peu lent, d'une action saisissante, tandis qu'une main de femme apparaît en mille détails charmants. Du reste, qui voudrait discuter avec l'émotion générale, surtout lorsque cette émotion, honnête et saine, ne laisse après elle que les traces d'un douloureux mais salutaire enseignement ?

La pièce de Mme de Prébois et de Théodore Barrière, toute en situations poignantes à partir du second acte, produirait un grand effet même mal jouée. Tous les personnages, la mère coupable elle-même, y sont intéressants et sympathiques.

J'ai pu négliger, dans une analyse condensée, le personnage épisodique du duc de Mirandal, qui éclaire de sa belle humeur la trame sombre de ce drame. Mais il y faut revenir à propos de Landrol, qui le joue avec infiniment de verve, de grâce et d'esprit. Il dit un mot bien risqué, mais bien drôle, ce duc fantaisiste, brave, sceptique et généreux. Le marquis de Cérane, que la situation d'Henri de Kerdren rend perplexe, demande au duc ce qu'il ferait si, fiancé d'une femme, il en aimait une autre. — « Ma foi ! » réplique le duc, du plus beau sang-froid du monde, « je fiche-
« rais le camp avec une troisième. »

M. Pujol, qui représente le comte de Sommerive, a de la tenue, mais peu de chaleur. Il serait plus facile à l'amoureux, M. Villeray, de changer de tailleur que de changer de figure ; mais ayant à lutter contre ces obstacles extérieurs, il en triomphe parfois ; il a lu la lettre de la morte avec une émotion profonde que la salle entière a partagée.

Il serait injuste de méconnaître les qualités de M^me Fromentin, qui joue M^me Valory. Je lui souhaiterais plus de force et d'expansion ; plus de confiance en elle-même les lui donnerait peut-être.

J'arrive à M^lle Pierson, pour qui le rôle d'Alix est un triomphe complet et mérité. On ne se doutait pas, il y a dix ans, que le jour viendrait où une artiste se dégagerait de cette personne alors si belle, et si exclusivement belle. Elle a marqué avec un rare bonheur toutes les nuances de ce rôle charmant de jeune fille, depuis les gaietés et les chastes élans du premier acte jusqu'aux déchirements dramatiques du troisième. Au quatrième acte, M^lle Pierson est morte. C'est le visage pâle, contracté, violacé de la noyée ; mais l'art encore est là et rend tolérable aux yeux ce lugubre spectacle. C'est horrible et charmant.

XLI

Comédie-Française. 1ᵉʳ mai 1872.

Reprise du SUPPLICE D'UNE FEMME

La Comédie-Française mène ses affaires comme elle l'entend ; généralement elle l'entend bien, et je me garde de lui faire des remontrances. Mais, au point de vue littéraire, je ne suis pas convaincu qu'il y eût urgence de reprendre *le Supplice d'une femme*, drame incomplet, tendu, court d'haleine, sans air et sans horizon, et qui a perdu avec Régnier, son principal interprète, le plus puissant de ses moyens de succès.

M. Got, qui a accepté ou pris la succession de Régnier, est un comédien de haute valeur ; mais la sensibilité n'est pas son fait. Ironique, gouailleur, sérieux et même un peu sombre, il se trouve gêné pour accuser le contraste de bonne humeur et de joviale sérénité qui doit trancher entre la première partie du rôle et la seconde, vouée à tous les sentiments de fureur, de haine et de désespoir.

Je ne nie pas que, par moments, M. Got ne pleure et ne fasse pleurer ; il a trop de science pour ne pas atteindre, au besoin, un effet ou même plusieurs effets de larmes. Mais ne lui demandez pas cette vibration nerveuse, cette sensibilité interne et intense qui rendait le jeu de Régnier inimitable à partir de la scène de la lettre ; vous trouveriez visage de bois. C'est le mot.

M. Got a cependant de précieuses qualités. Il sait ce

qu'il dit : il a de la profondeur et a conquis de l'autorité. Mais c'est un raisonneur. Juste l'écueil du rôle.

Au troisième acte, en effet, M. Dumont ne se comporte ni en époux, ni en amant, ni en père, ni en homme. Il agit en penseur, en législateur, en juge, en remueur d'idées.

Le dénoûment du drame n'est pas un dénoûment ; c'est une solution sociale fort médiocre et même absurde, tranchons le mot, puisqu'elle condamne un honnête homme à travailler pour gagner une dot à la fille de l'amant de sa femme.

Le spectateur ne peut admirer ou simplement admettre ces choses-là qu'à la condition d'être dominé par une émotion déchirante, qui lui enlève son libre arbitre et lui fasse noyer sa raison dans un mouchoir de poche trempé de larmes.

Mais, si le raisonnement s'en mêle, tout est perdu. A la dernière scène, je n'avais plus sous les yeux un mari trompé, infligeant un supplice aux coupables ; mais un avocat donnant sur l'adultère une consultation plus ou moins sensée — qui a manqué au meurtrier de M^{me} du Bourg.

Le rôle de M^{me} Dumont est l'une des meilleures créations de M^{lle} Favart. Elle y reste égale à elle-même et toujours applaudie, dans la monotonie d'un rôle qui est vraiment pour elle le supplice d'une femme de talent.

Lafontaine avait sauvé le rôle d'Alvarès. Il croyait au personnage ; il le rendait encore plus espagnol et plus Alvarez que nature. M. Laroche qui le remplace s'y montre trop aimable ; c'est un espagnol pâte-tendre ; M^{me} Dumont est bien bonne d'en avoir peur.

On s'aperçoit, du reste, en y réfléchissant, que la leçon qui ressort du *Supplice d'une femme* est celle-ci : une femme ne doit jamais prendre pour amant un

homme qui soit trop brun, qui soit jaloux, qui sente couler dans ses veines le soleil torride des Espagnes et qui réponde au nom d'Alvarez.

XLII

Chateau-d'Eau. 2 mai 1872.

L'AFFAIRE LEROUGE

Drame en cinq actes et huit tableaux, tiré du roman de M. Émile Gaboriau, par M. Hippolyte Hostein.

L'Affaire Lerouge. — Ceci est un titre de cour d'assises. Il existe, en certaines régions montagneuses, des gens dont l'industrie consiste à rechercher des gisements de minerai ou de houille, pour les constater, se les faire concéder et les revendre, plutôt que pour les exploiter eux-mêmes. Ainsi font les romanciers et les dramaturges. Ce n'est pas d'hier qu'ils ont découvert dans la *Gazette des Tribunaux* comme un bassin extraordinairement fertile, où des plumes médiocrement acérées peuvent forer, sans trop de peine, des puits perpendiculaires ou des galeries souterraines, pour en faire jaillir l'émotion, la terreur, à tout le moins la curiosité. Balzac, en s'emparant d'une énigme judiciaire, sut créer un chef-d'œuvre: *le Curé de campagne*. Ne soyons pas trop exigeants avec ses successeurs.

L'Affaire Lerouge fut le premier et demeure le meilleur roman de M. Émile Gaboriau. C'est un de ces récits qui empoignent le lecteur et le conduisent,

sans répit ni relai, depuis les premières lignes jusqu'à la dernière page.

Dans l'étoffe de cet excellent roman, pouvait-on tailler un bon drame ? M. Hippolyte Hostein l'a pensé ; il est permis de le penser même après lui, quoiqu'en pareille matière il n'y ait pas de recommencement possible.

Je vais essayer de résumer en peu de mots la donnée, qui ne manque ni d'originalité ni d'intérêt. Un crime est commis. L'auteur est inconnu. Qui soupçonnera-t-on ? Celui à qui il profite. Qui avait intérêt à assassiner la femme Lerouge ? M. le vicomte de Commarin, qui savait que cette femme possédait des papiers prouvant qu'il n'était pas le fils légitime de son père, et qu'il avait été substitué par le caprice d'une maîtresse, qui voulait assurer à son enfant adultérin une grande situation dans le monde.

Sur ce théorème, habilement déduit par un *detective* aussi sagace que Zadig, l'agent de police Tabaret, le vicomte de Commarin est arrêté.

Mais on reconnaît que la substitution n'a pas eu lieu. Appliquez encore le théorème : à qui le crime profite-t-il ? A l'enfant naturel, c'est-à-dire à M. Noël Gerdy, qui revendiquait le rang et le nom de vicomte de Commarin. De plus, le vicomte n'a pas d'alibi, et Noël Gerdy s'en est fait un. Or, dans les idées philosophiques de l'agent Tabaret, les criminels ont toujours un alibi à leur service. Donc Noël Gerdy est le vrai coupable.

Cette fois la police est dans le vrai ; mais Noël Gerdy ne laisse pas au parquet la joie d'achever l'œuvre de la vengeance sociale : il se brûle la cervelle.

Avec un tel point de départ, on pouvait obtenir un drame émouvant, à la condition de le construire patiemment, raisonnablement, et de l'écrire avec quelque soin.

Malheureusement on s'est borné, je ne dirai pas à découper, mais à découdre le roman, et le public attrape comme il peut les lambeaux de feuillets qui voltigent devant la rampe.

Toutes les précautions indispensables pour rendre vraisemblable et cohérent un sujet si complexe, sont négligées comme à plaisir. Mais, en revanche, nous rencontrons là bon nombre de figures qui donnent une idée prodigieuse de la société française, telle qu'on se la représente au théâtre du Château-d'Eau. D'abord la vieille marquise d'Arlange, qui fait intervenir un juge d'instruction et la police pour résister à une sentence du juge de paix qui la condamne à payer un fournisseur. Puis le juge d'instruction lui-même, qui, possédé d'une passion aussi loquace que burlesque pour la fiancée de l'accusé qui se trouve être son rival, n'a pas la pudeur de se récuser, et qui, d'ailleurs, révèle sans le moindre scrupule les secrets d'une procédure criminelle aux personnes qui lui font l'honneur de lui rendre visite dans son cabinet.

N'oublions pas le cancan dansé en plein Palais de Justice par des masques ramassés dans les bals publics pendant la nuit du mardi-gras, et cela sous les yeux mêmes des agents et des gendarmes, qui ne dédaignent pas de faire un petit bout de conversation avec eux. Je serais curieux de savoir ce que pense de ce tableau véridique l'honorable M. Claude, chef de la police de sûreté, qui assistait à *l'Affaire Lerouge*, sans doute pour s'instruire.

Ce qui m'étonne le plus, c'est la langue dans laquelle s'expliquent ces sinistres gaudrioles. Spécialement, le juge d'instruction, déjà nommé, est inénarrable. Il tient avec soi-même des monologues où il est question de terrasser et de punir l'iniquité, de frapper son rival avec le glaive de la loi, et autres farces.

Ajoutez que les acteurs, peu sûrs de leur mémoire,

lâchaient de temps en temps des choses comme celle-ci : « De la vérité jaillira votre voix », qui rappellent agréablement le : « C'en est mort, il est fait ! » du confident tragique chanté par Alphonse Karr. Rien ne manquait, on le voit, à cette petite fête.

Et cependant, on n'a pas trop ri, on ne s'est pas trop ennuyé ; malgré tout, quelque chose de l'intérêt du roman subsistait dans la pièce et la préservait d'un sort trop rigoureux.

Personne ne s'est opposé à la proclamation du nom des auteurs.

L'interprétation n'est pas brillante. Le comte de Commarin et le juge d'instruction Daburon sont de joyeux compères, beaucoup trop joyeux pour leurs rôles. Je cite cependant avec éloge M. L. Noël qui, n'ayant qu'une scène, l'a dite avec une sûreté et une justesse remarquables. M. Dumoulin a débuté assez agréablement dans le rôle du *detective* Tabaret.

XLIII

Théâtre-Cluny. 8 mai 187?.

LES TYRANNIES DU COLONEL

Comédie en trois actes, par MM. Amédée Achard
et Eugène Bourgeois.

Présentée au Théâtre-Français, reçue à correction, puis longtemps délaissée par ses auteurs, la comédie jouée ce soir au Théâtre-Cluny contient l'idée première du *Supplice d'une femme*. Une note publiée ce

matin par M. Amédée Achard, dans *Paris-Journal*, donne à cet égard des explications qui préviennent toute accusation, non de plagiat, personne n'y aurait cru, mais de réminiscence.

Les pièces ont leur destin, comme les livres. Celle-ci a vu sa donnée première défraîchie et vulgarisée par l'immense succès de la rue Richelieu. Circonstance aggravante : la situation que MM. Achard et Bourgeois ont prise et maintenue dans les régions moyennes de la comédie tempérée paraît fade à côté des violences saisissantes du drame.

Car il s'agit bien ici du supplice d'une pauvre femme, prise entre un amant qu'elle n'aime pas et un mari qu'elle adore ; mais c'est le supplice avant la chute, et, pour y échapper, il suffit d'expulser le personnage despotique, jaloux et compromettant, qui s'appelle Alvarez à la Comédie-Française, Maurice à la rue des Écoles, et qui, espagnol ou français, est un caractère aussi désagréable pour la femme qui le subit que pour le public qui l'écoute et pour l'acteur qui le joue, qu'il s'appelle Laroche ou Valbel.

Le mari de ce soir est un colonel de l'armée d'Afrique ; il n'y a pas de danger pour lui. Jamais un auteur dramatique ne se permettrait de minotauriser un colonel de spahis. Plein de bonne humeur, de franchise et de délicatesse, le colonel Larochelle a tout de suite conquis les sympathies du public. Que parle-t-on de la tyrannie de ce héros à figure bronzée et à noires moustaches ?

Il n'a besoin que de passer vingt-quatre heures dans sa maison pour reconquérir le cœur de sa femme et dissiper le prestige d'une passion romanesque, que l'isolement et les fâcheux conseils d'une mère insensée avaient allumée dans le cœur de Louise.

La comédie de MM. Amédée Achard et Eugène Bourgeois a le grand mérite de l'honnêteté, et la leçon

qu'elle renferme n'est pas donnée d'un ton morose. Ne lui demandez pas de grandes sensations; les émotions douces lui suffisent. Mais voyez combien la critique est difficile à satisfaire. Je suis tenté de rappeler ici le mot d'un ironique du dix-huitième siècle : « Cette bergerie est charmante; mais cela manque de loup ».

XLIV

Ambigu-Comique. 9 mai 1872.

LE ROI DES ÉCOLES

Drame en cinq actes et huit tableaux, par M. William Harris.

Je ne m'explique pas pourquoi les programmes nomment M. Frantz Beauvallet comme l'auteur du *Roi des Écoles*. Ce soir, on a nommé M. William Harris.

Mais quel que soit l'auteur, je lui adresse mes compliments : il vient de créer un genre nouveau : le drame historique à l'usage du public des Funambules.

Pendez-vous, Émile Blavet! pendez-vous, Saint-Albin! vous n'avez pas trouvé celle-là! Le voilà cependant sous vos yeux, le chef-d'œuvre que vous aviez rêvé, le vrai Ruy Blas d'à côté, le vrai Ruy Blas d'en face, le Ruy Blas du mastroquet et du bal de la Vache-Noire : c'est lui-même, Pierre Sans-Souci, étudiant en Sorbonne et amoureux de la reine Louise de Lorraine, femme de Henry III, roi de France et de Pologne.

Mais cette histoire de petit verre... pardon! de ver de terre amoureux d'une chandelle des six, est compliquée d'un contre-amour de Casilda pour Ruy Blas,

je veux dire de Gilberte, la suivante de la reine, pour le bel étudiant qui gouverne en maître l'Université de Paris.

Ruy Blas ne suffisait pas à l'ambition dévergondée de M. Harris ou de M. Frantz Beauvallet. Il engloutit ensuite d'une seule bouchée le *Henry III* d'Alexandre Dumas père. Cosme Ruggieri, je veux dire Stradelli, médecin, astrologue, empoisonneur, bon père de famille, saltimbanque au besoin, entreprend les adultères à forfait, ou avec forfaits, travaille sur commande et ne fait rien payer d'avance. Catherine de Médicis, qu'on ne voit pas (Dieu merci!), est le don Salluste de cette machination. Il faut que Pierre Sans-Souci plaise à cette femme qui s'appelle la Reine et devienne son amant. Ensuite, scandale et divorce! et la reine-mère sera débarrassée de sa bru. Dans quel but? Vous êtes bien curieux. Allez-y voir, si vous l'osez!

De là, tout le premier acte de *Henry III*, le laboratoire de l'astrologue et la glace magique qui tourne sur elle-même. Au lieu de Catherine de Clèves, lisez Louise de Vaudemont-Lorraine; au lieu de Saint-Mégrin, prononcez Pierre Sans-Souci : vous avez la situation.

Enlevez *Henry III!* et passons à un autre exercice. Place à *Marie Tudor*, le grand escalier, la procession des pénitents en cagoule, le condamné à mort sous son voile noir; et même les deux hommes, Fabiano Fabiani, et Gilbert le ciseleur!... Non, je veux dire Pierre Sans-Souci et son ami Guy Raymond.

Car ceci est une histoire étrange, messeigneurs! Oh! oui, bien étrange! Pierre Sans-Souci avait un ami, étudiant comme lui, Guy Raymond. Ce Guy Raymond, Henry III le crée, sans dire gare, gouverneur du Louvre, duc et cordon bleu. En qualité de gouverneur, le duc Guy Raymond est invité à faire

pendre son ami, qui s'est accusé de régicide pour sauver la réputation de la reine. Que fait ce duc phénoménal? Il se place de lui-même sous le voile noir; et couic... le voilà pendu! Pierre Sans-Souci est sauvé; il épousera la fille du sorcier, Gilberte Stradelli; et c'est la reine qui ne sera pas contente.

Une certaine Sylvia de Morizzi se promène dans cette féerie le plus gaiement du monde. Elle conspire avec les Espagnols, elle flirte indûment avec Henry III; elle retire sa main promise à Saint-Mégrin, afin d'épouser l'étudiant Guy Raymond, qu'elle voit pendre sans le reconnaître. Pasques Dieu! oncques ne fus à pareille feste depuis le jour où je vis représenter *la Tour de Nesle* dans un salon Louis Quinze garni de vases de Sèvres pâte tendre en papier peint.

Je ne vous dis pas tout. Et cependant, que d'épisodes étonnants! les aventures de M. Beaucardin, qui s'intitule *libraire sous Henry III*, professe les doctrines de l'opposition systématique au gouvernement établi, et qui a failli faire réussir la pièce comme réactionnaire! Et les allusions directes aux événements de 1870, à la Commune et aux Prussiens! et la tyrolienne de Mlle d'Abzac! Et son point d'orgue! Et le chat final (n'allez pas lire le chant)!

Ceci m'amène à constater la part réservée à la musique dans cette œuvre, qui, pour me servir d'une expression célèbre de Jean-Jacques, n'a pas eu de modèle et n'aura pas d'imitateur. Je n'ai pas évoqué sans dessein le souvenir des Funambules. A chacune des pantomimes classiques où s'illustrèrent les deux Debureau, Paul Legrand, Laplace, Cossard, Vauthier, Mlle Désirée et Carolina Japonne, correspondait une partition scrupuleusement notée, qui n'était pas le moindre agrément de ce genre de spectacle. Une main pieuse avait sauvé la collection sans prix de ces partitions inédites. Guidée par un sentiment à la fois gé-

néreux et artistique, qu'il serait puéril de méconnaître, elle a mis ces trésors musicaux à la disposition de l'heureux auteur du *Roi des Écoles*. Inutile de dire qu'il y a puisé à pleines mains. Tout y a trouvé sa place le plus naturellement du monde : les entrées de Cassandre servent pour Henry III ; les entrées de Colombine pour la reine de France ; les entrées d'Arlequin pour Pierre Sans-Souci ; celles de Polichinelle pour les seigneurs de la cour, et ainsi de suite.

Ah ! les seigneurs de la cour ! Quel galbe ! Inénarrables, les gants verts du comte de Saint-Mégrin. Quel beau rôle pour Hyacinthe ! Je ne résiste pas au plaisir de vous parler de ces gants verts, qui rappellent les mitaines épiques du père Ducantal dans *les Saltimbanques*. A un moment donné, la situation se corse : M. de Saint-Mégrin prend, à deux mains, la résolution chevaleresque de jeter son gant au duc Guy Raymond ; mais le difficile, c'est de l'ôter, ce gant monumental. L'acteur tire dessus, mais ce sont des gants solides, des gants indécousables. Je n'ai rien vu de plus irrésistiblement comique que l'extraction de ces gants : c'est tout un poème. Ajoutez que M. de Joyeuse (je vous le recommande aussi, celui-là) s'efforce vainement de calmer l'ire de M. de Saint-Mégrin et de faire rentrer ce gant dans cette main ou cette main dans ce gant ! Vraie scène de *la Tour de Nesle* (à vingt-neuf sous la paire).

Et le style de cette cour... des Miracles ! Et cette reine à qui l'on dit Majesté tout court, comme qui dirait : « Ma bonne ! » Et ce faquin d'étudiant qui, parlant du roi devant la reine, l'appelle Henry de Valois, comme si les Guy Raymond tutoyaient les petits-fils de saint Louis ! Et des âneries à faire braire les spectateurs eux-mêmes par imitation ! celle-ci entre autres. On parle à chaque instant de Sa Majesté Catholique. De qui pensez-vous qu'il s'agisse ? Du roi

d'Espagne? Non, mais du roi Très Chrétien, du roi de France!

Ce qui dépasse tout, c'est de voir Henry III, tyran de Padoue, car il y a aussi de l'*Angelo* là-dedans, faisant des scènes de jalousie à sa femme légitime en présence de sa maîtresse! J'avoue que cette réhabilitation d'Henry III est fort délicate : puisse-t-elle réparer devant la postérité la brèche faite par les médisances de L'Estoile et les calomnies d'Agrippa d'Aubigné, à l'honneur du bon ami de Schomberg, Quélus, et Maugiron!

Parlerai-je des acteurs chargés d'interpréter *le Roi des Écoles?* Je ne veux pas les affliger : ils savent tous qu'on n'est jamais excellent dans des rôles absurdes. Les allures légères et gaies de Paul Clèves ne trouvent qu'à moitié leur emploi dans un premier rôle de drame. Brélet montre de l'aisance sous l'élégant costume royal du seizième siècle, si original et si difficile à porter. Quant aux trois personnages de femmes, joués par M^{lles} Grandet, Beaujard et Lauriane, j'en bâille encore... Et elles, donc!

XLV

Théatre Cluny. 11 mai 1872.

LE PRESBYTÈRE

Drame en trois actes, par une dame inconnue, qui n'a pas dit son nom et qu'on n'a jamais vue. (M^{me} Louis Figuier ne se nomma que plus tard.)

Il serait aisé de s'égayer aux dépens du drame naïf dont le Théâtre-Cluny vient de nous donner la primeur. Je m'en garderai bien.

La raillerie est l'arme permise, la sauvegarde de l'esprit français contre les abêtissements de la littérature de pacotille, du drame industriel, ignorant et mal léché, tels que *le Roi des Écoles*, qui, toutes informations prises, est un arrangement anglais, cédé de deuxième ou de troisième main par un directeur belge au directeur de l'Ambigu de Paris. Je me sens, au contraire, tenu à des égards infinis envers les essais humbles, imparfaits, mais sincères, qui s'inspirent d'une idée juste, d'un sentiment vrai de l'âme et du cœur.

Je ne vous donne pas *le Presbytère* comme un chef-d'œuvre : la maladresse et la puérilité des détails, un certain lyrisme déclamateur ont failli tout gâter dès le premier acte; mais, la part faite aux défaillances, il reste un drame émouvant, sobre, parsemé de choses senties et vécues ; on a été intéressé, puis ému ; on a pleuré, on a applaudi. Voilà le résumé de la soirée.

Je ne veux pas gâter cette idylle tragique en la racontant longuement. Mais voici, en quelques mots, la fable imaginée par l'auteur anonyme. Un soir, une pauvre fille française, nommée Frida, mourant de fatigue et de chagrin, est venue frapper à la porte d'un presbytère à Lausanne. Le pasteur Ambroise l'a accueillie, l'a consolée, l'a traitée comme sa propre fille. Bientôt elle a inspiré une tendre affection à Gotlieb, le fils de la maison, et l'action commence au moment où le mariage vient d'être célébré.

Quelque chose manque cependant au bonheur de Gotlieb : c'est la présence d'Erix, son ami d'enfance. Erix n'arrive qu'après la cérémonie ; on le présente à la mariée. Cri de terreur des deux côtés : Erix reconnaît dans Frida une jeune fille qui fut sa maîtresse et qu'il a abandonnée ; Frida reconnaît son séducteur.

Le pasteur Ambroise, quoique aveugle, est frappé du trouble et de la fuite précipitée d'Erix. Il inter-

roge Frida ; il lui arrache le récit du passé et l'aveu de sa faute. L'homme de Dieu, le chrétien pardonne ; mais Gertrude, la femme du pasteur, est inflexible : elle révèle à Gotlieb l'horrible vérité. L'explication entre Gotlieb et Frida est déchirante : car Frida aime sincèrement celui qui vient de lui donner sa main, et n'a plus que de l'horreur et du mépris pour Erix qui l'a perdue. Gotlieb, de son côté, est combattu entre l'amour et la fureur ; il voudrait pardonner, mais il ne le peut pas. La scène est vraiment belle et magistralement touchée.

Une imprudence d'Erix le met en face de son ami, de son rival. Un duel à mort, avec un seul pistolet chargé, est décidé en quelques paroles brèves. Frida, chassée par les deux austères vieillards dont elle a troublé l'honnête et pieuse existence, répudiée par Gotlieb, n'a plus que la mort pour refuge.

Tandis qu'Erix, vaincu par les supplications du pasteur, quitte la Suisse pour toujours, renonçant à jouer sa vie contre celle de Gotlieb, Frida se rend au rendez-vous nocturne que se sont donné les deux adversaires, et elle reçoit dans l'ombre le coup mortel des mains de son mari.

Je sais tout ce qu'on en pourra dire ; histoire funèbre, prêche protestant en trois sermons, conte à dormir debout ; tout ce que vous voudrez. Mais à cela je réponds que *le Presbytère*, par le développement instinctivement gradué d'une situation navrante, par plusieurs traits d'observation douloureuse et de sensibilité vraie, s'élève au-dessus des productions vulgaires qui le surpassent si aisément en construction scénique.

Donc le public n'a pas eu tort de se laisser prendre et de donner à l'œuvre anonyme un encouragement qui ne sera peut-être pas perdu.

M. Larochelle est venu déclarer qu'il ne connaissait

pas l'auteur et qu'il se bornait à remercier le public de sa bienveillante approbation. Plusieurs noms circulaient; nous ne les répéterons pas. Il me paraît peu douteux que ce soit l'œuvre d'une femme.

Les connaisseurs s'en assurent par deux considérations : la première, c'est que la partie comique, incarnée dans une Anglaise voyageuse et quelque peu bloomériste, est faible et enfantine : comique de pensionnat ou de théâtre de société.

La seconde, c'est l'abondance des détails fins, délicats, estompés dans une nuance tendre qui échappe aux hommes les mieux doués. Par exemple, le troisième acte commence par une scène entre la petite sœur de Gotlieb et son petit amoureux Abel, laquelle est une trouvaille. Les premiers aveux de l'innocence sont encadrés dans une peinture de mœurs locales avec un goût exquis. Pour rencontrer quelque chose d'analogue, il faut se reporter à certaines pages délicieuses de Mme Sand, dans *la Mare au Diable*. L'éloge est fort; mais je ne m'en dédis pas.

Le Presbytère est très bien joué par Mme Juliette Clarence, qui a obtenu un beau succès de larmes; par M. Fleury dans le rôle du pasteur Ambroise, et par Mlle de Monge dans celui de la petite sœur Katty.

Mais si, par hasard, *le Presbytère* était d'un auteur las de se faire siffler sous son nom, avouez que la plaisanterie serait drôle. J'en rirais tout le premier.

XLVI

Comédie-Française. 16 mai 1872.

Reprise du CHANDELIER
Comédie en trois actes et sept tableaux, par Alfred de Musset.

« C'est une étrange entreprise que de faire rire les honnêtes gens, » a dit Molière, qui promulguait ainsi, d'un trait de plume, la charte de l'auteur comique, ses droits et ses devoirs. Nul ne s'est moins soucié de cette loi fondamentale qu'Alfred de Musset, lorsqu'il écrivit *le Chandelier*. Son excuse est qu'il ne destinait pas son œuvre au théâtre, et qu'il l'enfermait dans un livre qui n'était pas fait, il nous en avertit lui-même,

> Pour les petites filles
> Dont on coupe le pain en tartines...

Le poète des *Contes d'Espagne et d'Italie*, de *don Paëz*, des *Marrons du feu* et de *Namouna*, avait, avant l'âge d'homme, jeté son bonnet d'innocence par-dessus les moulins. A ceux qui l'eussent accusé d'irrévérence envers la morale publique, il aurait pu répondre comme l'Arétin se disculpant d'avoir insulté le bon Dieu : « Comment cela se pourrait-il ? je ne le connais pas. »

> Scusandosi, dicendo : no lo conosco.

D'ailleurs, le livre est au théâtre ce que la rêverie est à la pensée, ce que la pensée est au corps. Le théâtre matérialise certaines sensations que la lettre

moulée esquisse à peine ; il montre crûment les objets que l'imagination enveloppait d'une brume légère comme celle que la main savante d'Ingres fait monter le long du corps de son Andromède nue. Tel détail, piquant à la lecture, tourne en indécence à la scène ; une situation ne semblait que scabreuse, elle devient grossière. Je n'insiste pas.

Il me suffit de rappeler que le rideau se lève et se baisse sur une alcôve ; au commencement, Jacqueline en sort avec Clavaroche, pour y rentrer au dénouement avec Fortunio. A qui s'intéresser? Que nous importe l'imbécillité de maître André et la fatuité de Clavaroche? Féliciterai-je Fortunio de sa bonne fortune? Elle ne durera pas longtemps. Après lui, toute l'étude de maître André ; après l'étude, toute la garnison. La destinée de Jacqueline est clairement tracée : elle n'appartient pas à la passion, mais au vice. Le vice la roulera dans toutes les fanges dont elle goûtera les joies. Elle se connaît bien ; elle dit d'elle-même à son nouvel amant : « Je suis lâche et méprisable ». Et elle a bien raison ; et Fortunio a bien raison de ne pas la contredire. Mais c'est parce qu'ils s'aiment ainsi, sans plus de pudeur ni de conscience que deux moineaux sur les toits ou que les habitants des îles Marquises au temps des voyages de Bougainville, que je les juge assez déplacés dans la maison de Molière : car ce scandaleux petit chef-d'œuvre, qu'on appelle *le Chandelier*, ne sera jamais le spectacle des honnêtes gens.

Je dois avouer que l'interprétation actuelle atténue l'impression générale, que la jeunesse et la grâce féline de Mlle Maillet rendaient si vive et si mordante au Théâtre-Historique. La Comédie-Française connaît l'écueil; elle l'a tourné en confiant le rôle de Jacqueline à Mme Allan en 1850, et à Mme Madeleine Brohan en 1872.

Il y a beaucoup de tact à placer Jacqueline dans l'emploi des grandes coquettes : moins juvénile, elle paraît moins audacieuse, moins odieuse par conséquent. Bressant en Clavaroche, et Delaunay en Fortunio complètent cette intelligente transposition. Ce n'est pas que M. Delaunay ne demeure le plus alerte, le plus fringant, le plus brûlant des jeunes premiers et des jeunes premiers rôles ; mais, enfin, il y aura vingt-deux ans tout à l'heure qu'il a établi le rôle à la Comédie-Française. Ce n'est plus Chérubin, mais c'est toujours Delaunay. Il a enlevé ce soir tous les suffrages ; on l'a fêté, acclamé, rappelé. Il produit surtout un effet prodigieux dans le long monologue du troisième acte, qu'il détaille avec une sensibilité exquise, avec une fougue incomparable... si bien qu'il tombe dans le drame et que la pièce s'y précipite avec lui.

A ce moment, maître André viendrait brûler la cervelle aux deux amants, ou aux trois amants, qu'on n'en serait pas étonné. On s'y attend presque, et c'est pourquoi le mot final : « Chantez, monsieur Clavaroche ! » qui est un mot de vaudeville, a manqué son effet.

Thiron joue maître André avec beaucoup de bonhomie et de gaîté. M^{lle} Lloyd et Coquelin cadet complètent un ensemble remarquable.

J'ai eu la curiosité de voir Pierre Berton dans *Ruy Blas*, où il remplace Lafontaine. Lafontaine, on le sait, jouait le rôle de Ruy-Blas dans la tradition de Frédérick Lemaître, c'est-à-dire en prenant le personnage par le côté sombre, sérieux, lyrique et fatal. Pierre Berton le prend tout simplement en amoureux, et il y réussit. On peut lui reprocher de manquer de largeur et puissance ; mais il peut répondre, pour se défendre, que les autres manquaient de charme. Le personnage de Ruy Blas est complexe : un laquais

taillé dans l'étoffe d'un premier ministre, un jeune homme qui raisonne comme un vieil homme d'État. Il faudrait, pour rendre le type imaginaire créé par le poète, la réunion, talent à part, de qualités physiques qui s'excluent. Frédérick lui-même, sublime par éclairs, était obligé de compter davantage sur la bienveillance du spectateur que sur l'illusion théâtrale, dans la scène où le jeune écuyer blessé s'évanouit d'émotion entre les bras de la reine d'Espagne. Pierre Berton, au contraire, s'y trouve naturellement placé sous le jour qui lui convient le mieux. Il a été touchant et vrai dans la scène d'agonie. En résumé, c'est un succès très honorable pour lui. Pour la première fois de ma vie, je voyais jouer *Ruy Blas* par un jeune homme, et j'y ai pris un vrai plaisir. S'il fallait exprimer mon jugement par une comparaison, je dirais que Pierre Berton est le Capoul d'un rôle dont Frédérick Lemaître a été le Duprez.

XLVII

Comédie-Française. 18 mai 1872.

MARCEL

Drame en un acte en prose, par MM. Jules Sandeau et Adrien Decourcelle.

Le petit drame représenté ce soir à la Comédie-Française est taillé dans le dénouement d'une nouvelle écrite autrefois par M. Jules Sandeau pour le *Musée des Familles*.

Le sujet en est touchant, mais pénible. Un jeune

père, le comte Gaston, a tué son jeune fils d'un coup de fusil par un accident de chasse. A la suite de cet épouvantable malheur, il a perdu la raison ; il s'est expatrié : il ne pouvait plus supporter la vue de sa femme, de la pauvre mère, qu'il a condamnée à un deuil éternel.

Mais la comtesse était femme de ressources : au moment où l'accident arriva, elle était à la veille de donner un suppléant à l'enfant si cruellement moissonné. Ce second enfant, qu'on appelle Marcel comme le premier, a grandi ; il a maintenant l'âge de son frère aîné, dont il reproduit la ressemblance frappante.

Le moment est venu de tenter une épreuve conseillée par le médecin de la famille. Un ami dévoué du comte, appelé Maxime, le ramène de nuit dans la maison qu'il a quittée il y a quatre ans.

A son réveil, Gaston se voit entouré de visages amis : voilà la comtesse Henriette, voici l'ami Maxime, voici le docteur, et enfin... voici l'enfant !... Gaston a été frappé d'un transport au cerveau ; pendant son délire, il croyait qu'il avait tué son fils et que sa femme l'abhorrait. Mais, grâce à Dieu, la méningite est vaincue ; la convalescence commence.

Tel est le pieux mensonge qu'on présente au comte Gaston, et qui doit prendre dans son esprit la place de l'horrible vérité.

Gaston ne se laisse pas convaincre du premier coup. Mais le complot est si bien ourdi, tous les complices, depuis le docteur jusqu'à la vieille servante Germaine, savent si bien leur rôle, que le comte Gaston va se rendre...

Un incident imprévu dérange la combinaison si savamment édifiée. Le facteur rural apporte les journaux. Gaston en ouvre un au hasard ; une date frappe ses yeux... 1869 !... Il a donc vieilli de quatre ans en une

semaine? Quel est ce nouveau mystère, ce nouvel élément de folie? Et cet enfant, ce Marcel, quel est-il donc? « — Papa, dit l'enfant, je suis mon petit frère. » Sur ce mot, Gaston comprend tout. Le fils qui lui reste ramènera le désir de vivre et consolera cette pauvre âme si durement éprouvée.

Le succès de ce drame, qui rappelle *la Joie fait peur* sans l'égaler, ne pouvait être douteux : l'émotion poignante saisit le spectateur dès le lever du rideau et le conduit jusqu'à la dernière scène. Mais, dans *la Joie fait peur*, le public, rassuré dès les premiers pressentiments de la famille, s'avance sans inquiétude vers un dénouement heureux qui fera déborder la joie maternelle ; tandis que la donnée de *Marcel* repose sur un irréparable malheur, dont la seule image fait frémir.

Sous ces réserves, je n'ai qu'à constater l'accueil sympathique fait à la pièce de MM. Sandeau et Decourcelle et aux artistes qui l'ont interprétée : MM. Febvre, Laroche, Barré ; Mmes Nathalie et Marie Royer.

XLVIII

CHATELET. 28 mai 1872.

Reprise de LA BOUQUETIÈRE DES INNOCENTS

Le Châtelet vient de reprendre *la Bouquetière des Innocents*, un gros drame presque historique, d'Anicet Bourgeois et de Ferdinand Dugué, joué il y a dix ans à l'Ambigu. Cette vaste composition, rudement charpentée, met en scène les deux événements les plus tragiques des premières années du xviie siècle : l'as-

sassinat d'Henri IV par Ravaillac et le meurtre du maréchal d'Ancre par Vitry. Mais le succès du drame lui vient surtout du double rôle créé par Marie Laurent, qui est à la fois la bouquetière Margot et la maréchale d'Ancre. Le contraste entre les allures juvéniles de la blonde Margot et la sombre physionomie d'Eléonore Galigaï produit toujours un grand effet; et si la reprise de *la Bouquetière* devient fructueuse pour le Châtelet, c'est M^{me} Laurent presque seule qu'il en faudra remercier. Exception faite pour Laray, qui représente avec autorité et conviction le personnage de Vitry, et pour M^{me} Lacressonnière, qui a de la grâce sous les traits du jeune Louis XIII, l'ensemble de la troupe est d'une déplorable faiblesse.

La mise en scène, sans être somptueuse, ne manque pas de goût. Les piliers des Halles, le cimetière des Innocents et le grand escalier du Louvre peuvent passer, à peu de chose près, pour de bons décors.

Chose singulière! le gros public paraissait prendre le parti du petit roi Louis XIII contre les oppresseurs et dilapidateurs de sa couronne; il applaudissait passionnément les tirades énergiques de Vitry, et il a couvert de ses acclamations le châtiment de Concini, du complice de Ravaillac. Nous voilà bien loin des souvenirs de *Daniel Manin*!

Toutefois, quelques sifflets communards ont protesté contre l'entrée triomphale de Louis XIII au dernier tableau. Pourquoi?

C'est qu'avec l'image d'un roi, d'un souverain, quels que soient son origine ou son titre, apparaît subitement l'idée d'ordre social, insupportable aux irréconciliables de tous les temps. Ils sifflent le monarque, comme ils sifflent la gendarmerie. C'est naturel.

XLIX

Comédie-Française. 4 juillet 1872.

Reprise d'ANDROMAQUE

Souffrez d'abord que je m'essuie le front! Pendant que la foule heureuse circulait sur les boulevards et sous les ombrages frais des Champs-Elysées et du bois de Boulogne, pendant que M. de Villemessant, l'heureux homme! aspirait à pleins poumons la brise délicieuse du lac d'Enghien, nous écoutions *Andromaque*, et nous gargarisions nos trente-cinq degrés de chaleur avec deux mille vers de tragédie. Voilà du courage littéraire ou je ne m'y connais pas.

Andromaque est une œuvre à part dans la tragédie du grand siècle ; elle contient un drame réel, qui vit et palpite en dehors du cadre solennel où le poète l'a placé. Supprimez, si vous voulez, ces noms fabuleux d'Oreste fils d'Agamemnon, de Pyrrhus fils d'Achille, d'Andromaque veuve d'Hector, d'Hermione fille d'Hélène : il subsiste un drame passionné, qui, transposé des temps héroïques aux temps modernes, représenté sous la chlamyde ou l'habit noir, frappera l'imagination et saisira le cœur.

Aussi, cette manifestation première du génie de Racine est-elle empreinte d'un dualisme singulier, qui l'éloigne peut-être de la perfection absolue ; mais qui, par une compensation heureuse, la rend plus accessible et plus sympathique à toutes les classes de spectateurs. La tragédie, c'est Andromaque ; mais le drame, c'est Hermione. Ces descendants des rois fabuleux de la

Troade et de l'Hellade, ces Atrides et ces Tyndarides sont de terribles personnages, tout couverts de sang et de crimes; mais le poète nous les dépeint si franchement amoureux, amoureux comme de simples Clitandres ou de naïfs Fortunios, qu'on se familiarise avec eux et que l'attendrissement vient tempérer l'horreur.

Le style même obéit à ce double courant. A côté de beautés sublimes, vraiment dignes du cothurne, mille nuances fines, mille intentions délicates nous ramènent aux régions tempérées de la haute comédie et même aux sentiers romanesques de la Clélie et du « grand Cire ». Les « yeux » des « divines princesses » miroitent au cours des tirades comme dans les sonnets de Ménage ou de Scudéry. Elles-mêmes en parlent avec une complaisance infinie, comme cette belle personne, contemporaine de Racine, qui disait le plus naturellement du monde : « J'ai mal à mes beaux yeux ». Les personnages se jettent littéralement leurs yeux à la tête. Écoutez Andromaque :

> Quels charmes ont pour vous des yeux infortunés
> Qu'à des pleurs éternels vous avez comdamnés !

Et Pyrrhus lui répond :

> Mais que vos yeux sur moi se sont bien exercés !
> Qu'ils m'ont vendu bien cher les pleurs qu'ils ont versés !

J'en ferais, si je voulais, une litanie. Dans ces dix-neuf cents vers qui composent les cinq actes d'*Andromaque*, le mot yeux est répété cinquante-six fois.

Mais je vous jure qu'hier on ne s'est aperçu de rien. M. Mounet-Sully, qui débutait dans Oreste; M. Laroche, qui jouait Pyrrhus, et M. Joumard, qui s'était fait la tête de Catulle Mendès pour représenter Pylade, ont avalé une si grand quantité d'hémistiches, que la tragédie entière s'en est trouvée sensiblement raccour-

cie. L'un de ces messieurs a englouti trois hémistiches d'une seule goulée. Quand l'oreille de l'auditeur en était encore aux premiers mots du vers, l'acteur l'avait déjà glissé jusqu'à la queue dans son vaste gosier. Figurez-vous un trio de gourmands vidant une cloyère d'huîtres.

— Sérieusement, il faut conseiller aux trois jeunes acteurs que je viens de nommer de se pénétrer de quelques axiomes élémentaires, par exemple que les vers alexandrins ont douze syllabes ; que ces douze syllabes doivent être articulées, même les muettes, sans quoi le vers est patoisé et n'existe plus ; enfin qu'il y a une prosodie française, c'est-à-dire que les syllabes sont longues, brèves ou aspirées ; que, par exemple, on dit ma *haîne* et non pas *maënne*, ainsi que je l'ai entendu prononcer ce soir.

Je présente ces observations dans la pensée que la Comédie-Française veut maintenir en son sanctuaire une école de tragédie capable d'interpréter les chefs-d'œuvre d'un art admirable, auquel nous pouvons rendre pleine justice, puisqu'il est mort et bien mort.

M. Mounet-Sully débute, comme autrefois Rouvière, par les princes tragiques ; je me souviens d'avoir vu représenter *Rodogune* à l'Odéon-Lireux ; c'était Rouvière qui faisait Séleucus, Machanette Antiochus ; plus récemment, Rouvière représenta don Gormas dans *le Cid*, le soir du début de Lafontaine.

Eh bien ! ni Rouvière ni Lafontaine ne se sont maintenus dans le répertoire tragique et M. Mounet-Sully n'y résistera pas davantage, s'il ne renonce, et tout de suite, aux innovations, aux fantaisies, tranchons le mot, aux excentricités qui lui ont valu, dans la soirée d'hier, les chaleureux applaudissements de ses nombreux amis. Le débutant possède des qualités précieuses, une belle voix, pleine, harmonieuse, un peu trop caressante peut-être ; un masque mobile éclairé par de

grands yeux noirs, des yeux d'Arabe, et traversé par une large bouche aux dents blanches, qui ne connaissent pas l'art de se cacher.

Il y a du travail, de l'intelligence et de l'invention dans son jeu. C'est ici l'écueil. J'aime et j'estime l'originalité, mais je la veux sévèrement inscrite dans les grandes lignes du rôle; qu'Oreste soit fatal et sombre, j'y souscris, *tristis Orestes;* mais c'est un héros grec, et l'idée grecque ne sépare pas la noblesse de la douleur. Je prie M. Mounet-Sully de considérer qu'Oreste, se présentant devant Pyrrhus avec cette chevelure ébouriffée et cet aspect de maraudeur arabe ou marocain, emprunté à quelque esquisse d'Eugène Delacroix ou d'Henri Regnault, on l'eût chassé comme un mendiant, loin de reconnaître en lui le fils du roi des rois et l'ambassadeur de toute la Grèce auprès du fils d'Achille. Il faut surtout que M. Mounet-Sully supprime le hoquet convulsif dont il fait précéder la tirade : « Grâce au ciel, mon malheur, etc. » Le hoquet est inadmissible dans les pièces en vers, où tous les sons comptent. Les vers des poètes sont une musique à laquelle il n'est permis d'ajouter aucune note.

Un autre début non moins intéressant était celui de M^{lle} Rousseil dans Hermione. J'ai assez loué cette intelligente artiste à propos de sa belle création dans *l'Article* 47 pour avoir le droit de lui parler avec franchise. Eh bien ! elle n'a pas répondu, pour cette fois, à l'attente générale. Il m'a semblé, et je ne crois pas me tromper, qu'elle n'était pas en possession du rôle ou qu'elle n'osait pas se livrer. Ce qui me confirmerait dans cette dernière supposition, c'est que M^{lle} Rousseil, qui a débité avec simplicité et justesse, mais sans chaleur et sans verve, les trois premiers actes d'*Andromaque*, a fini par vaincre cette espèce de torpeur et par enlever les suffrages dans les grandes scènes du dénoûment, surtout dans le fameux mot : « Qui te l'a dit? »

où l'on a senti vibrer enfin la corde détendue jusque-là. Du reste, Mⁱˡᵉ Rousseil sait dire les vers ; et je suis convaincu qu'aux représentations suivantes, elle se retrouvera avec tout l'éclat que comportent et le rôle d'Hermione et la place inoccupée qu'elle peut conquérir et garder au Théâtre-Français.

Les incertitudes et les faiblesses de l'interprétation générale faisaient la part très belle à Mⁱˡᵉ Favart ; elle a saisi l'occasion. Elle donne au personnage d'Andromaque son vrai caractère de noblesse, de douleur héroïque, et de fierté combattue par la tendresse maternelle. Quoique fort applaudie, elle ne l'a pas été toujours comme elle le méritait.

L

Folies-Dramatiques. 20 juillet 1872.

PARIS DANS L'EAU

Vaudeville en quatre actes, de MM. Blondeau et Montréal.

Il paraît que *Paris dans l'eau* est un « four ». Je dis il paraît, parce que j'aime mieux m'en rapporter sur ces choses-là à l'opinion des autres qu'à la mienne. Le public a ri toute la soirée ; il a sifflé à la fin. *E sempre bene.* Il n'a pas eu tort de rire, parce qu'après tout, la pièce est assez gaie ; il n'a pas eu tort de siffler, parce qu'elle n'est pas bonne.

Paris dans l'eau est une sorte de mixture extraite des vaudevilles les plus connus. M. Beaucanard est une admirable création, j'en conviens ; mais est-ce que vous n'avez pas vu dix fois Lhéritier ou Luguet

dans le rôle dudit Beaucanard? Je conviens que le lancier polonais qui joue de la clarinette dans les foires est un type particulièrement exquis; mais tout le monde a vu Bonneau en costume de lancier polonais. Et ainsi de suite.

La galanterie française m'interdit de parler des dames et des demoiselles qui verjutent les couplets de *Paris dans l'eau*. Le comique Germain, en lancier polonais, a du naturel et presque du talent.

LI

CHATELET. 20 juillet 1872.

LE MIRACLE DES ROSES
Drame en cinq actes, par MM. Antony Béraud et Hippolyte Hostein.

Connaissez-vous Bonneau?—Non, et vous?—Ni moi non plus. C'est précisément parce que je ne connais pas Bonneau que je suis obligé de protester ; *le Figaro* de ce matin me fait dire que tout le monde a vu Bonneau en lancier polonais. Je n'ai jamais vu Bonneau, Je ne sais pas s'il existe un Bonneau. J'avais écrit Brasseur ; le plus fort, c'est qu'un de mes amis avait lu mes épreuves et les avait trouvées correctes. Il paraît que mon ami connaissait Bonneau.

Je sais tout ce qu'on risque en ne corrigeant pas ses épreuves soi-même ; mais j'avais une excuse légale. J'assistais à la reprise du *Miracle des Roses*, et ce n'était pas absolument pour mon plaisir.

Le Miracle des Roses a moins l'allure d'un drame

que d'un mystère du moyen âge. Cette suite de tableaux épisodiques a été découpée dans le livre de M. de Montalembert sur Élisabeth de Hongrie par deux hommes de théâtre, habitués à mettre en scène les drames de Bouchardy et à tirer parti des belles attitudes de Mélingue.

Le résultat est singulier et peut se définir ainsi : *Les Enfants d'Édouard*, fondus avec *Geneviève de Brabant* et remis en prose dans le style de Pixérécourt. Élisabeth et Louis de Thuringe reproduisent littéralement Geneviève et le duc de Brabant de la légende, tandis que le comte Ulrich réunit en sa hideuse personne la méchanceté du farouche Golo et la bosse shakespearienne du duc de Glocester.

Ce fond, peu neuf, abonde en situations naturellement touchantes, parmi lesquelles se détache, sous le reflet de souvenirs qui sont venus à la pensée de tout le monde et que les auteurs n'avaient pas prévus, la scène où la Souveraine, frappée de déchéance, est forcée de quitter son palais, environnée des regrets stériles par lesquels les bourgeois de Thuringe attestent la grandeur de ses vertus et de leur ingratitude.

M^lle Dica-Petit, dont le profil ajoutait à l'illusion, s'est efforcée de rester dans les conditions difficiles du rôle. Elle y a presque toujours réussi. M. Raynald, dans le personnage d'un certain Arnold, qui veut tuer le duc de Thuringe, devient son meilleur ami, s'éprend d'Élisabeth, et finit par se faire tuer pour leur cause, a montré quelques qualités, et promet un jeune premier rôle aux mélodrames de l'avenir. Il y a, dès à présent, un comédien dans M. Abel Brun, chargé du rôle de Golo-Glocester-Ulrich. J'appelle comédien l'acteur qui ne chante pas la phrase, et paraît attacher un sens aux mots qui la composent.

Je dois une mention à l'artiste convaincu qui a

obtenu un si beau succès de rire sous son costume d'évêque. Voilà un gaillard qui sait rendre la religion aimable ! Jamais, pour me servir de l'expression d'un spectateur en blouse, on n'avait vu d'évêque si rigolo. Ce spectateur avait l'air de se connaître en évêques ; je parie qu'il en a fusillé et qu'il en mangerait.

Remarque pour l'histoire de ce temps-ci : au tableau final de *la Bouquetière des Innocents*, les voyous sifflèrent la statue d'Henri IV et la cavalcade de Louis XIII, c'est-à-dire la monarchie. Ce soir, ils ont sifflé l'apothéose représentant le Paradis. Ils ne craignent donc pas d'affliger M. Jules Simon, ministre des cultes et des beaux-arts ?

LII

Gaité. 8 août 1872.

Reprise du FILS DE LA NUIT.
Drame en huit tableaux, par M. Victor Séjour.

On l'a revu avec curiosité et non sans plaisir, ce drame échevelé comme une comète; mais au fond aussi simple qu'un conte de ma Mère l'Oie. Le souffle shakespearien et l'emphase byronienne enflent les voiles du fameux vaisseau qui, n'en déplaise au poète et à ses interprètes, exerce sur la foule une attraction prépondérante. Le premier et le deuxième actes renferment des situations émouvantes qui suffisent à l'intérêt du drame ; les tableaux intermédiaires sont un peu vides, mais on attend le ballet. Le ballet venu, le vide recommence, mais on attend le vaisseau.

Enfin, c'est lui ! Il s'avance fièrement, ses voiles larguées, le fanal rouge éclairant son arrière, tout le monde sur le pont. Il entre en scène, il salue le public comme un monstre apprivoisé, il évolue. On applaudit à tout rompre. Il se retourne et s'incline de nouveau, jusqu'à concurrence des trois saluts de rigueur. L'enthousiasme ne connaît plus de bornes. Les hommes sérieux s'en mêlent. Un diplomate très aimable, très versé dans les choses du théâtre, a pris la peine de me certifier qu'en fait de navire scénique, il n'avait rien vu de mieux.

Je l'en crois sur parole ; d'ailleurs, je n'ai pas vu le vaisseau de la Porte-Saint-Martin en 1856. Je remarque seulement que la corvette de Ben-Léïl ressemble beaucoup, toutes proportions gardées, aux bateaux des pendules à musique, qui suivent le mouvement du balancier. Et puis, ne saurait-on dissimuler, par un moyen quelconque, l'espèce de soubassement sur lequel oscille toute la machine, et qui renferme sans doute les organes qui la font progresser et virer ?

La mer est, selon moi, très supérieure au vaisseau ; j'ai remarqué des effets de lumière courant sur la crète des vagues, qui donnent presque la sensation de la réalité.

Il y a des décors fort beaux et largement brossés ; des costumes frais et pittoresques. Les ballets, très mouvementés et très brillants à l'œil, sont un peu pauvres d'invention et d'exécution.

La principale danseuse, M{{lle}} Lamy, taillée en hauteur et en force, aurait sans doute trop de peine à prendre pour paraître légère : elle y renonce.

Je reviens au drame, c'est-à-dire aux acteurs. M. Lafontaine a grandement réussi ; il a la voix, l'action, l'autorité qui conviennent au personnage à la fois grandiose et puéril de Ben-Léïl. En écoutant les tirades lyriques de ce Lara mâtiné de Mélingue, on pense

quelquefois aux strophes enflammées de lord Byron, et quelquefois aussi aux harangues ballonnées de M. Gambetta. Lafontaine s'est montré jeune, vivace et plein de verve. Rien ne le gênait dans cette épopée fantaisiste, et somme toute, amusante ; il s'est laissé aller, et il a trouvé son originalité en se montrant naturel dans un rôle qui l'est si peu.

Mlle Page abordait pour la première fois de sa vie les rôles de mère. Elle a donné tout ce qu'on attendait d'elle, une diction juste et élégante, et par surcroît, ce dont on pouvait douter, de la force pénétrante dans les situations dramatiques. Dans la fameuse scène des deux mères (un de mes voisins, bon bourgeois séduit par le vaisseau, attendait la scène des deux mers), elle a recueilli un très grand et très légitime succès.

Mlle Devoyod n'a pas eu la même fortune ; une prononciation étrange, une voix presque toujours voilée, une excessive concentration qui dégénérait en froideur, telles sont les causes de l'échec subi par Mlle Devoyod dans un rôle où triomphait le talent un peu rude, mais expansif et coloré de Mme Marie Laurent.

MM. Desrieux, Laurent et Vannoy complètent un excellent ensemble.

LIII

GYMNASE. 14 août 1872.

LES VIEILLES FILLES
Comédie en cinq actes, par M. de Courcy.

Le titre annonçait une galerie de portraits, une collection d'études sur nature. Mais M. de Courcy ne

possède ni pinceau ni scalpel ; tout au plus manie-t-il avec une certaine verve le crayon du caricaturiste.

Trois figures de vieilles filles occupent le premier plan et le premier acte ; M^lle Prunier, gourmande et riche, c'est autour de sa fortune convoitée que gravitent les autres personnages ; M^lle de Malvalec, qui pindarise en parlant et rédige de petits traités pour l'émancipation de la femme ; M^lle Fréniche, qui déteste les jolies femmes et qui aime... je vous dirai quoi tout à l'heure. A ces trois vieilles filles, revêches, acariâtres, indociles à tout sentiment affectueux, j'en ajouterais bien une quatrième. Mais je n'ose. Dans la pensée de l'auteur, M^lle Edmée Humbert, sous-maîtresse dans un couvent, est encore jeune et même très jeune, et elle épouse au cours de la pièce un officier de marine. N'en parlons plus.

Au moment de raconter par le menu ces cinq actes, remplis d'épisodes, je découvre un moyen simple et facile d'abréger ma tâche, c'est de conseiller aux amateurs de relire *le vieux Célibataire* de Colin d'Harleville et *la Vie de Bohème* de Barrière et Mürger.

Le vieux Célibataire est l'histoire d'un jeune couple marié contrairement aux volontés d'une famille, et qui parvient à rentrer en grâce auprès d'un oncle à succession en lui prodiguant des soins lorsque tout le monde l'abandonne et le pille. Eh bien ! au lieu de M. du Briage, le vieux célibataire, mettez M^lle Prunier, la vieille fille ; au lieu du couple vertueux et infortuné sur lequel s'apitoyait le bon Colin, donnez à la vieille fille, comme neveu et comme nièce, le Rodolphe et la Mimi de Mürger, et vous aurez une idée approximative de la pièce nouvelle.

Le public a paru s'en amuser en commençant ; il tenait évidemment des trésors d'indulgence à la disposition d'un jeune écrivain qui porte un nom sympathique et estimé. De prime abord, on riait de tout, on

applaudissait, comme à l'aveuglette, aux plaisanteries salées ou non, assez souvent incongrues et brutales, qui submergeaient le dialogue et l'action elle-même avec une abondance inquiétante. On avait fait un grand succès au personnage drôlatique de Bicheret, père de sept filles rangées en flûte de Pan, disciplinées par ses soins, et récitant des élégies à la baguette, comme une escouade de petits Prussiens rompus à l'école de peloton.

Tout à coup les choses ont changé de face, et la tempête a éclaté. L'indigestion de M{}^{lle} Bicheret, les serviettes chaudes, les potions du docteur avaient subitement refroidi l'humeur expansive du parterre. Il semblait que l'odeur des cataplasmes se fût répandue dans la salle. Au quatrième acte, les nerfs olfactifs du public ont été plus désagréablement encore affectés.

Ce qu'il me faut dire est si délicat que je préfère l'exposer sans ménagement.

La pièce a réussi tant qu'elle est restée honnête.

On ne s'attendait pas à apprendre que l'amusant petit Tartuffe, qui roulait des yeux si gaiement hypocrites devant sa tante M{}^{lle} Fréniche, était non pas le neveu de sa tante, mais l'amant plus ou moins heureux de cette vieille fille, qui pourvoyait à ses besoins.

A partir de cette révélation scandaleusement inattendue, M. Jules cessait de devenir acceptable en société. Qu'après cela il redevienne le modèle de toutes les vertus, qu'il réhabilite la jeune Marielle qu'il a séduite et pour laquelle il a trompé M{}^{lle} Fréniche, qu'il reconnaisse son enfant venu au monde sous un chou, en pleine banlieue de Paris, qu'il se montre bon époux et bon père, va te promener! il était trop tard. Les effusions lyriques et printanières du personnage se perdaient au milieu des murmures.

Notez que cette excursion dans l'inavouable était absolument inutile à la pièce. Les tribulations de ce

Jules, opprimé par les tendresses exclusives d'une tante véritable, tant qu'elles avaient gardé la mesure, avaient passé naturellement de la gaieté douce à la gaieté attendrie, à mesure que l'action se dessinait. Mais point; l'inexplicable caprice de l'auteur a subitement ouvert comme une bouche d'égoût au milieu de sa comédie.

Le cinquième acte n'était pas fait pour atténuer ces impressions fâcheuses. Nul et sans consistance au point de vue scénique, il nous montre la femme légitime de Jules installée avec son enfant dans l'appartement de garçon loué, garni, entretenu et payé par M{lle} Fréniche qui vient réclamer ses meubles et faire l'inventaire elle-même. Le dénoûment est puéril, sans jeu de mots. M{lle} Fréniche se convertit aux joies de la famille, en contemplant en sa barcelonnette l'enfant de son ci-devant neveu et de M{lle} Marielle. M. et M{me} Jules hériteront de M{lle} Prunier.

S'il faut dire ce que je pense de ce mélange de réminiscences et d'étrangetés incohérentes, je crois que M. de Courcy s'est ainsi fourvoyé parce qu'il voulait à toute force écrire une comédie, bien qu'il n'eût ni dans son imagination ni dans son expérience les matériaux nécessaires pour construire une œuvre si difficile. Il a de la vivacité, de l'esprit, du trait qui frappe plus fort que juste. Mais sa comédie n'est ni observée ni vécue; il a des souvenirs et des traditions de théâtre, mais il tâtonne comme un peintre qui n'aurait jamais vu poser devant lui le modèle vivant. Tout cela est compris et exécuté *de chic*, y compris la dose de mauvais goût et de mauvais ton que comporte le mot.

La forme sarcastique et âpre dont il use et abuse, et qui, trop souvent vulgaire et sans choix, ne manque pas de verdeur, ne lui est pas même personnelle. Elle rappelle à s'y méprendre la manière d'un écrivain

qu'on ne s'attendrait guère à rencontrer ici : je veux parler d'Henri Rochefort. C'est la même tendance à se moquer des gens à qui l'on parle et de soi-même. Par exemple ceci : « Monsieur, » dit Bicheret, le père des sept filles, à un voiturier qui l'a ramené de Boulogne à Paris, « nous vous sommes extrêmement « reconnaissants ; mes filles se souviendront de votre « bonne action alors que, pour mon compte, je l'aurai « depuis longtemps oubliée. » N'est-ce pas du Rochefort tout pur ?

L'interprétation de la comédie de M. de Courcy est très inégale et généralement médiocre, comme il arrive lorsque les mauvais rôles sont nombreux. Landrol et Pradeau, au grave détriment de l'ouvrage, sont les plus mal partagés. Ravel est Ravel, l'homme d'un tic unique et monotone, comme le tic-tac d'un balancier; mais, au demeurant, tirant parti de ce qu'on lui donne et sachant chatouiller son public.

M. Richard, remarqué à Cluny, inaperçu à l'Odéon, débutait dans le rôle de M. Jules. Il en a triomphé et a su recueillir des applaudissements au milieu des protestations qui s'adressaient à la pièce. Triste et singulière condition que celle du comédien ! Voilà un jeune homme plein de zèle, convaincu, qui s'exalte, qui gémit, qui pleure, et qui, au milieu de ses sanglots, est obligé de dire cette phrase : « Un enfant, à « moi ! Moi, père ! Et cependant je n'ai rien fait pour « cela ! » Et l'on rit, et l'on siffle, et l'acteur continue à pleurer et à gémir, ne pouvant se dérober à cette lutte inégale sans manquer à son premier devoir.

Les vieilles filles sont représentées par M^{mes} Lesueur, Ramelli, Picard, et par M^{me} Fromentin elle-même. Il me semble, autant qu'on le puisse deviner sous le type ingrat de la Freniche, que M^{lle} Picard a bien du talent.

LIV

CHATELET. 23 août 1872.

Reprise des CHIENS DU MONT SAINT-BERNARD

Mélodrame en cinq actes et six tableaux, par MM. Benjamin Antier et Hyacinthe.

La pièce fut écrite pour un chien savant, qui dut prendre en médiocre estime la littérature des hommes. Dans la pensée de l'auteur, le chien Pyrame personnifiait la vertu sous sa forme la plus humble, tandis que le capitaine Maufilàtre symbolisait le crime dans les hautes classes de la société. Cette antithèse entre le chien fidèle et le grand seigneur mécréant était des plus saisissantes. Elle a disparu à la reprise, puisque, faute d'un sujet suffisamment dressé, le rôle du chien Pyrame a été réduit à celui d'un comparse. Les chiens s'en vont.

Je suis naturellement dispensé de raconter les péripéties de ce vieux mélodrame. Mais l'eussé-je voulu, je ne le pourrais pas. Que celui qui se flatte de l'avoir compris me jette le premier quartier de roche.

Parmi les choses qui me déroutent le plus, je citerai la présence des religieux du mont Saint-Bernard et de leurs chiens à Grenoble, où on les voit arriver comme en promenade. De Grenoble au Saint-Bernard, il y a soixante lieues à vol d'oiseau et plus de cent lieues par les routes. Inexplicable aussi la poursuite des déserteurs français en Piémont et en Suisse, par les dragons du roi Louis XIV.

Comme genre, c'est le pont cassé de Séraphin et le style des Ombres chinoises.

Je vous recommande le précipice du val d'Aoste : on en retire des femmes et des caissons, puis on y rejette

des fusils à pierre, des cartouches, des gibernes, des enfants et des portefeuilles contenant les titres et l'héritage du duché de Pressac. Voilà un abîme plus curieux à explorer que les galions de Vigo. On y descend, en effet; mais tout y resterait sans l'intervention du chien Pyrame, qui se décide enfin à montrer ses très petits talents.

Toutefois, le capitaine Maufilâtre et son valet Joannès m'ont aidé à passer la soirée. Ce Joannès est un méchant drôle; mais il zézaye, ce qui nuit à l'efficacité de ses airs terribles; il est vêtu comme les rois de son pays, et il ne quitte jamais, même à travers les glaciers, un immense manteau et une toque à panache qui doivent singulièrement le gêner pour cirer les bottes de son maître.

Ce maître, c'est M. Charly qui le représente. Depuis qu'un correspondant officieux m'a fait sentir mes torts envers cet excellent Charly, « dont la belle voix cui-« vrée impressionne si profondément les spectateurs », j'attendais l'occasion de réparer ma bévue. Je regrette seulement que notre excellent Charly n'y ait pas mis un peu du sien. Je crois qu'hier il était enrhumé, de sorte que « sa belle voix cuivrée » ressemblait un peu trop au robinet du fontainier sonnant sa fanfare dans les rues de Paris. Somme toute, M. Charly est un brave artiste, qui a créé avec talent le duc d'Albe dans *Patrie*, et qui n'est décidément très mauvais que dans de très mauvais rôles.

M. Laray et M^{lle} Clarence se sont fait applaudir quand même. Ne parlons pas des autres.

Je dois cependant un mauvais point à l'avalanche qui ne s'est décidée à tomber qu'après la mort de ses victimes.

M. Chéret a brossé quelques décors, parmi lesquels celui du précipice est complètement réussi.

Encore un mot. L'affiche donne à feu Benjamin

Antier un collaboratenr qui n'est pas nommé sur la brochure imprimée, et qui, modeste comme la violette, se cache sous un nom de fleur. Je soupçonne cet Hyacinthe d'être barbier de son état, si j'en juge d'après les deux phrases suivantes que j'ai épilées, je veux dire que j'ai recueillies au vol :

THIBAUDIER. — Fort de ces renseignements, il est venu faire à ma barbe du désintéressement.

MAUFILATRE. — Je le ferai fustiger par mes dragons, sous les croisées de sa belle, après lui avoir arraché brin à brin le poil follet de ses blondes moustaches.

A quoi Joannès, l'homme au manteau et au plumeau, réplique en zézayant :

— Il y aurait plus de profit pour vous à lui arracher sa maîtresse.

Comme les chiens doivent se moquer de nous!

LV

THÉATRE-CLUNY. 24 août 1872.

Reprise de TÉRÉSA
Drame en cinq actes, par Alexandre Dumas.

LE SECRET DE JEANNE
LE FIANCÉ A L'HEURE

Térésa n'est pas le meilleur drame d'Alexandre Dumas. Il ne faut pas cependant le mépriser. Il appartient à la facture simple, énergique et sobre qui nous a donné *Antony* et *Angèle*. Il est possible qu'Anicet Bourgeois en ait fourni la donnée ou le plan ; mais Alexandre Dumas en a revendiqué la paternité tout entière ; et je l'en crois, car l'ensemble porte la griffe du maître.

Certaines parties ont vieilli. Le napolitain Paolo, ce domestique par amour, qui traîne dans les antichambres son stylet et sa fiole de poison, paraissait ce soir aussi démodé que les chapeaux en éventaire et les souliers à cothurne des dames de 1830.

Toutefois, pour ne pas se laisser aller au facile plaisir de tourner en ridicule l'œuvre d'un grand écrivain, il suffit de remarquer qu'elle a une date, qu'elle est dans la couleur et dans le ton d'une époque déterminée, et qu'on lui rendrait sa valeur, rien qu'en lui donnant une interprétation convenable et une mise en scène appropriée. Une pièce comme *Térésa* devrait être jouée en costumes du temps. On sentirait mieux alors qu'elle fut écrite peu d'années après la mort de lord Byron et qu'elle reflète exactement le milieu littéraire où elle prit naissance.

Du reste, la destinée de *Térésa* ne fut jamais heureuse. Ce drame, que Dumas assure avoir écrit au milieu des fêtes, des soirées et des chasses de Villers-Cotterets, fut représenté pour la première fois le 6 février 1832, sur le théâtre royal de l'Opéra-Comique. Oui, vous avez bien lu, je dis l'Opéra-Comique. Forcé d'abandonner la salle Feydeau qui menaçait ruine, l'Opéra-Comique s'était réfugié dans la salle Ventadour, où, pendant quelques années, les représentations musicales alternèrent avec le drame et la comédie.

Les principaux rôles de *Térésa* furent créés par Bocage, Laferrière, M^me Moreau-Sainti et M^lle Ida. Chose singulière et difficile à croire, ce fut Féréol, le célèbre trial, le Dickson de *la Dame Blanche*, qui se chargea de reproduire la physionomie fatale et sombre du napolitain Paolo.

Les comédiens du Théâtre-Cluny n'ont pas la prétention de lutter contre de tels souvenirs; j'ajoute avec franchise qu'ils ne sont pas de force à représenter de

pareils rôles. Excepté M^lle Germa, qui tiendrait sa place sur une plus vaste scène, les jeunes gens parmi lesquels M. Larochelle recrute aujourd'hui sa troupe sont de simples écoliers, à qui la critique ne doit rien que le silence.

Quant à M. Frédérick Lemaître fils, qui débutait dans le rôle créé par Bocage, il possède quelques dons naturels, une bonne voix, une diction assez large, la connaissance visible des traditions paternelles ; mais il est court de taille, il manque absolument de tenue, paraît embarrassé dans son habit noir et ne peut pas dire un mot sans le souligner par trois gestes contradictoires. Une seule attitude paraît lui être absolument inconnue : c'est l'immobilité.

Avant *Térésa*, l'on a joué deux petits actes, l'un intitulé *le Secret de Jeanne*. C'est un secret que l'auteur aurait dû garder pour lui. *Le Fiancé à l'heure* est plus amusant. C'est un imbroglio lestement noué par les mains expertes de MM. William Busnach et Victor Bernard.

LVI

Théatre-Déjazet (Réouverture). 30 août 1872.

LA BONNE A VENTURE
Un acte.

PAPIGNOL CANDIDAT
Pièce en trois actes, par M. Georges Petit.

LE MAGICIEN DE BOIS-COLOMBE
Trois actes.

Pas de sévérités intempestives ; il y aurait de l'ingratitude à se fâcher après avoir tant ri. Il y aurait

aussi de l'inconséquence. Notre hilarité folle s'impose à nous comme un engagement d'indulgence. Pour ma part, je m'exécute. J'ai ri, je vais payer.

Procédons par ordre. Lever de rideau, *la Bonne à Venture*. Le calembour excessivement spirituel que renferme ce titre vous apprend, ami lecteur, qu'il s'agit des petites affaires de M. Venture et de sa bonne. Ne nous en mêlons pas.

Je m'arrêterai davantage à *Papignol candidat*. La pièce de M. Georges Petit n'est pas très forte ; mais la nullité de l'intrigue où se meuvent les personnages laisse un libre jeu aux amusantes péripéties de la candidature Papignol. Ce Papignol, vous le connaissez bien, c'est le bourgeois de Paris, libérâtre, voltairien, révolutionnaire en paroles, grand faiseur de professions de foi, prêt à résoudre la question sociale, pour peu qu'on l'en prie dans une réunion publique, homme d'initiative, méprisant les distinctions sociales pour obtenir le suffrage de son portier, inventeur de l'impôt sur le capital des autres et foncièrement conservateur de son propre revenu.

Après avoir beaucoup harangué, beaucoup sué, beaucoup promis, Papignol candidat, battu et content, finit par obtenir dix-sept voix, la sienne, celle de son ami Pouparel et quinze autres.

Tout cela manque peut-être de nouveauté, mais les redites de M. Georges Petit ont de la verve et de la gaieté. Il a même trouvé quelque chose de piquant, dont une main plus expérimentée eût tiré grand parti. L'ami Pouparel, ennemi des hommes noirs, est convaincu que les jésuites combattent sourdement l'élection de Papignol ; les conversations plus que criminelles de Mme Papignol avec l'avocat Duroseau deviennent aux yeux de Papignol et de Pouparel un complot fomenté par la Société de Jésus ; et lorsque Papignol-Sganarelle ne devrait plus douter de ses infortunes

conjugales, il s'écrie avec un profond désespoir :
« — Voilà donc où conduit le fanatisme ! »

Cette esquisse sans prétention est assez adroitement jouée par MM. Caliste, Panot, M^{mes} Clairval et Flory, et surtout par M. Petit, qui paraît être à la fois le Brasseur et le Grenier de cette jeune troupe.

Passons au *Magicien de Bois-Colombe*. Je n'ai jamais assisté à pareille fête. Tout riait, le public, les acteurs, l'orchestre ; les becs de gaz se tordaient le long de la rampe, les draperies voltigeaient comme des folles et les meubles eux-mêmes semblaient s'intéresser au succès de M. Duval. Le dialogue, capitonné de mots étranges qui reluisaient comme des clous dorés, excitait de minute en minute des explosions inénarrables, semblables tantôt à des fanfares et tantôt à des huées.

Plusieurs spectateurs, suffoqués par la joie, sont tombés en convulsions, et il a fallu les ramener chez eux dans une tapissière, que l'auteur, homme prévoyant, tenait à la disposition du théâtre.

Rien ne manque donc à la gloire de M. Duval. Toutefois, je ne vais pas jusqu'à lui promettre un fauteuil à l'Académie française. Molière lui-même ne l'obtint pas, et cependant Molière était tapissier du roi !

LVII

Ambigu (Réouverture.) 31 août 1872.

Reprise du COURRIER DE LYON

Drame en cinq actes, par MM. Moreau, Siraudin et Delacour.

L'Ambigu, rajeuni, nettoyé, repeint, passé à la lessive et à l'encaustique, vient de rouvrir ses portes. En attendant le drame nouveau qui doit inaugurer la

saison d'hiver, il a repris *le Courrier de Lyon*, ce drame saisissant et pathétique qui, dans une carrière de vingt années, n'a pas encore épuisé son succès.

Si l'on tient à découvrir le secret de cette veine persistante, on reconnaît qu'elle est le résultat de trois causes premières : l'heureuse habileté d'une composition toujours amusante ou dramatique, le jeu des acteurs, enfin le choix même du sujet.

Le dernier mot n'a pas été dit sur l'affaire Lesurques, et ne le sera jamais. La conscience publique n'ose affirmer ni la culpabilité ni l'innocence de cet infortuné.

Cette indécision, loin de nuire à l'ouvrage, l'enveloppe d'une atmosphère mystérieuse propice à l'émotion. L'inconnu, c'est la grande attraction de l'homme. Le drame légendaire de MM. Moreau, Siraudin et Delacour offre une des solutions possibles du problème. Mais, d'après mon impression, cette défense de Lesurques, excellente au point de vue du théâtre, lui serait moins favorable au point de vue juridique. Expliquer la méprise des juges par des incidents romanesques, c'est exercer légitimement les droits de l'imagination ; mais n'est-ce pas avouer, du même coup, qu'on n'a pas trouvé dans la réalité les éléments suffisants d'une conviction positive ?

La reprise d'hier a été très brillante. Lacressonnière, qui rend avec talent toutes les parties du rôle de Lesurques, a eu un mouvement très noble, très attendrissant et très beau dans la grande scène avec son père ; des applaudissements sincères et unanimes l'en ont récompensé. Sous la figure de Dubosq, qui a été très bien comprise. Il donne lieu à une légère critique. La pièce est fondée sur la ressemblance absolue de deux personnages : l'honnête homme et le brigand ; c'est donc une faute, de la part de l'acteur, de chercher à leur imprimer des physionomies trop distinctes. Cette remarque n'est pas de moi, elle m'a été communiquée

par un des maîtres du théâtre contemporain, par M. d'Ennery. Je me borne à la recueillir, et je la transmets à M. Lacressonnière.

Quant à Paulin Ménier, il est tout simplement admirable dans le rôle de Chopart. Admirable, je répète le mot. Sous l'enveloppe cyniquement bouffonne du maquignon Chopart, sous cette parole éraillée par les intempéries et la débauche, vibre une voix tragique et profonde qui vous prend aux entrailles. Regardez, dans la minute d'attente qui précède l'attaque du courrier, regardez cette physionomie sinistre et bestiale se profiler sur le tronc d'un chêne; et vous frémirez. C'est l'incarnation du crime. Rien de plus effrayant.

Les autres rôles sont joués avec ensemble; M. Chaudesaignes a été bien accueilli dans le rôle de Fouinard, la meilleure création d'Alexandre ; et M. Brelet a fort remarquablement joué Couriol, l'assassin muscadin.

Voilà l'Ambigu déguignonné, j'allais dire débillonné.

LVIII

Théatre-Cluny. 5 septembre 1872.

Reprise de RICHARD DARLINGTON

Drame en cinq actes et sept tableaux, par Alexandre Dumas et Dinaux.

Quarante ans ont passé sur la tête de Richard Darlington sans lui donner un cheveu blanc. Cette vivante et frissonnante étude de l'ambitieux est apparue ce soir rayonnante d'une éternelle jeunesse. Que dis-je ? il semblait qu'elle fût née d'hier, au milieu de nos luttes et de nos désastres, et que le poète eût

deviné les farouches histrions qui ont traité la France comme Richard Darlington traite la pauvre Jenny. Écoutez ce discours du balcon, ce discours du tréteau, ce discours de la borne ! Il s'agit de sauver le pays, de défendre les droits du peuple, de lui rendre la libre disposition de ses destinées, de son sang et de son or. Mais descendez dans cette âme sombre et vous verrez qu'elle est précisément altérée de sang et d'or. Le tribun brise tous les obstacles sur sa route : honneur, vertus, humanité, vains fantômes ! Il marchera sur les cadavres, à travers les larmes et les ruines, jusqu'à l'heure dernière où se dressera devant lui la justice suprême, incarnée dans sa forme visible, le bourreau...

La salle Cluny est bien petite, les interprètes sont bien minces, l'illusion est bien difficile dans cet espace restreint où il suffit d'étendre la main pour toucher au-delà de la rampe l'acteur et le décor. Et pourtant je ne crois pas que l'œuvre magistrale d'Alexandre Dumas ait jamais été mieux comprise que dans la soirée d'hier.

L'émotion était sincère comme l'admiration. Versez-moi de l'eau sur la tête si vous me prenez pour un fou, mais je vous dis la vérité.

Richard Darlington, c'est Rabagas et c'est Macbeth. M. Taillade le sait, mais il ne joue pas toujours comme s'il le savait. Plein de zèle et d'intelligence, il est inégal et variable. Sa volonté est plus constante que son talent. Par exemple, il se trompe lorsqu'il montre Richard accablé par sa grandeur subite; c'est le contraire qui serait vrai. La confiance de l'ambitieux dépasse toujours sa fortune.

Mais dans la grande scène du troisième acte, celle du divorce, Taillade a désarmé la critique par une sûreté de jeu, une simplicité de moyens dignes d'un artiste supérieur. Il y était bien secondé par Mlle Or-

phise Vial, une jeune fille qui s'abuse, je crois, sur son avenir, en cherchant à s'établir dans les premiers rôles de drame, mais dont les progrès sont évidents.

On a fait subir à la pièce quelques remaniements, dont un, au moins, est regrettable. En supprimant la scène du conseil des ministres, on rend inintelligible l'arrivée imprévue et mystérieuse du roi d'Angleterre.

Par une rencontre bizarre, l'acteur chargé de ce rôle est l'homonyme d'une race royale. Il est d'ailleurs fort distingué et de très haute mine, et porte la Jarretière comme un Stuart qu'il est.

LIX

Menus-Plaisirs. 5 septembre 1872.

L'HERCULE DE MONTARGIS
Vaudeville en un acte, par M. Gustave Lafargue.

LES CONTES DE PERRAULT
Féerie en douze tableaux, par MM. Oswald et Lemonnier.

Tout Paris connaît de vue Gustave Lafargue et sait, par conséquent, que l'esprit très fin de notre ami se cache sous des formes plastiques extrêmement développées : larges épaules, sternum bombé protégeant un estomac puissant, enfin, tous les signes extérieurs de la force physique. Ces dehors d'Hercule Farnèse valurent à Gustave Lafargue, dans une excursion hors Paris, l'avantage d'être pris en amitié par un notaire de petite ville, grand amateur de lutte et de gymnastique.

Gustave Lafargue s'est inspiré de cette impression

de voyage pour écrire l'amusante bluette qu'il a intitulée *l'Hercule de Montargis*. Le négociant Pastoureau attend l'hercule de la foire, qu'il s'est promis de faire travailler à domicile ; survient un jeune homme, amoureux de M{lle} Anastasie Pastoureau, et clerc de notaire ; Pastoureau lui propose d'enlever une table avec ses dents et de dévorer six livres de gigot cru.

Naturellement, quand l'hercule arrive, on le prend pour le fils du notaire, et l'avaleur de sabres, père de l'hercule, est lui-même traité en notaire de première classe. Ce quiproquo pourrait durer longtemps, si Gustave Lafargue, dont je ne saurais trop louer la clémence, n'avait troussé court et leste ce petit acte sans prétention, rondement enlevé par MM. Courcelles, Mousseau, M{lles} Berthe et Lavigne.

Il est temps d'ajouter que la pièce de Gustave Lafargue est une espèce d'impromptu fait pour annoncer et préparer l'entrée du véritable hercule de Montargis, dont les exercices sont ingénieusement intercalés dans *les Contes de Perrault*.

Ces *Contes de Perrault*, féerie à grand spectacle, à costumes chatoyants, à cascades intraduisibles et inénarrables, ne sont pas précisément une nouveauté, puisqu'ils firent les beaux jours des Délassements-Comiques et l'admiration de Raoul Rigaud. C'est un succès aujourd'hui classique et historique, et je n'ai pas la témérité d'y contredire. Les auteurs ont voulu seulement le rajeunir un peu ; c'est ce qui nous a valu le mât de cocagne avec les couplets de *la Timbale d'argent*, un duo parodié sur la célèbre cantilène d'Offenbach : « *Nous venons du fin fond de la Perse* », et beauboup d'autres actualités plus ou moins saisissables pour le gros public. « — Pourquoi voulez-vous me tuer ? dit à son mari M{me} Barbe-Bleue. — Parce que j'ai trouvé dans ta chambre le livre de M. Alexandre Dumas fils et que je l'ai lu. »

Il y a de tout dans *les Contes de Perrault;* il y en a même trop, car la pièce a fini bien tard. Abstraction faite d'un certain nombre de demoiselles qui chantent en un grand nombre de couplets la chanson du verjus, l'interprétation est assez gaie. M^{me} Macé-Montrouge déploie beaucoup de verve et d'entrain, et le gros bonhomme qui joue le roi, l'ogre et Barbe-Bleue, a de la bonne humeur.

Revenons à l'hercule de Montargis, qui ne s'est pas trop mal tiré du rôle de Grand-Benêt. Il n'a fait qu'un tour, mais ce tour est bon et par conséquent en vaut mille. On amène sur le théâtre, au moyen d'un truc glissant sur des roulettes, une créature énorme, quelque chose comme la jeune dame colosse que chacun a pu contempler pour trois sous dans les foires des environs de Paris. C'est la Belle au bois dormant. Un baiser de Grand-Benêt la réveille; elle se dresse sur ses pieds, d'elle-même, et sans le secours d'aucun treuil. Elle vient appuyer sa tête sur l'épaule de l'hercule, qui ne bronche pas et résiste à la poussée sans qu'aucun effort apparent trahisse la résistance de son appareil musculaire. Un second baiser de Grand-Benêt la rendort; c'est le Destin qui le veut ainsi. Alors, au grand effroi des spectateurs, Grand-Benêt saisit à deux mains la princesse, l'enlève, et la repose doucement sur son truc. Cette fois la sueur lui coule du front et le public stupéfait éclate en applaudissements enthousiastes.

Et cependant, comme on dit dans la langue imagée des Menus-Plaisirs, il y avait de quoi faire deux voyages!

LX

Odéon (Réouverture.) 7 septembre 1872.

LES FEMMES SAVANTES
LE JEU DE L'AMOUR ET DU HASARD

L'Odéon vient de revendiquer son titre de Second Théâtre-Français. Il a raison. Les grandes œuvres littéraires élèvent le goût du public et forment celui des acteurs. De plus, elles font recette. Triple encouragement pour les jeunes génies — s'il en est — qui seraient disposés à écrire de belles choses et à gagner beaucoup d'argent.

Malgré l'occasion naturelle qui s'offre à moi de continuer ici le cours de littérature de La Harpe, je résiste à la tentation de parler des *Femmes savantes* et du *Jeu de l'Amour et du Hasard*, deux comédies de valeur inégale; la première toute de génie, assaisonnée de l'esprit le plus fin; la seconde toute d'esprit sans l'ombre de génie.

L'intérêt de la soirée se portait uniquement sur les interprètes, presque tous débutants, hommes et femmes, avec ou sans chevrons, mais également novices sur « le grand trottoir », pour employer l'expression consacrée dans la maison de Molière [1].

Pierre Berton faisait Clitandre dans *les Femmes savantes* et Dorante dans *le Jeu de l'Amour*. Double succès pour lui : il dit les vers avec une chaleur élégante qui rappelle son père, et une sûreté de goût qui rappelle son aïeul.

M. Porel, qui, l'année dernière, tenait encore l'em-

[1] J'ai expliqué l'origine de cette locution, qui provient de la langue des *Mattois*, dans *le Jargon du XVe siècle*, v° *Babiller*, p. 172.

ploi des jeunes premiers, abordait les rôles de caractère et la grande livrée. Fin, spirituel, maître de lui, M. Porel a été très goûté dans le rôle de Trissotin et très amusant dans celui de Pasquin, bien que, sous ce dernier masque, il manque un peu de force comique et d'ampleur.

M. Laute est un raisonneur fort convenable, et M. Noël Martin a fait plaisir sous les traits de Chrysale et d'Orgon.

M. Richard, qui arrive de Cluny, a joué Vadius sans encombre. L'autre débutant, M. Bilhaut, vient sans doute du Conservatoire, car il reproduit l'allure et la diction de Bressant aussi exactement qu'un tenorino peut imiter un baryton.

Côté des dames : Mlle Devin en Philaminte, talent raisonnable, empesé, un peu province; Mme Masson en Belise, bonne duègne, de la gaîté et de la mesure.

Mlle Broisat, qui avait passé inaperçue dans la Casilda de *Ruy Blas*, est beaucoup mieux sous les traits d'Henriette. Elle a de la grâce et de l'ingénuité.

La soubrette, c'est Mlle Clotilde Colas, qui a déjà fait campagne à l'Odéon. De la bonne volonté, une jolie figure, du mordant, une voix qui m'a paru légèrement altérée, une taille un peu exiguë pour le grand répertoire, tel est le bilan.

Mlle Colombier jouait Armande; le rôle n'est pas brillant, mais il a permis de constater chez son interprète de grands progrès acquis par la puissance du travail.

Reste Mlle Léonide Leblanc, qui abordait le grand répertoire par le rôle de Sylvia, créé par Mlle Sylvia elle-même à la Comédie-Italienne, et de nos jours recréé à la Comédie-Française par Mlle Mars et Mme Plessy.

Je suppose qu'en abordant, jeune encore, la carrière difficile de la haute comédie, Mlle Léonide Leblanc a voulu tenter quelque chose de très sérieux. Il faut

donc lui parler sérieusement et j'en aurai le courage. Eh bien! sa tentative est à recommencer entièrement. Il faut que M^{lle} Leblanc apprenne à marcher, à se tenir en scène et surtout à parler. Probablement émue, elle parlait beaucoup trop vite et bredouillait ce rôle tout en nuances et qui n'intéresse que par le détail exquis des sentiments. Tantôt basse et confuse, tantôt stridente et perchée dans les sons aigus, sa voix ne portait pas ou portait trop. Enfin, et ceci est le comble, M^{lle} Leblanc était mal habillée!

Voilà, me direz-vous, une étrange façon d'encourager des vocations tardives et d'autant plus méritoires. Je réponds à cela que la vérité, même dure, est une marque de sympathie et de bon vouloir à qui sait la comprendre.

On m'objectera que M^{lle} Leblanc a été très applaudie et même rappelée. C'est vrai, et cela prouve seulement qu'il faut bannir la claque des soirées d'épreuves comme celle d'hier, où les débutants devraient se trouver face à face avec leur juge naturel, le public. Et les débutants n'y perdraient rien, que de passagères illusions trop chèrement achetées.

LXI

Variétés. 9 septembre 1872.

LE TOUR DU CADRAN
Vaudeville en cinq actes et six tableaux, par MM. Hector Crémieux et Henri Bocage.

Parmi les deux ou trois moules invariables dans lesquels un habile glacier parisien peut couler et faire prendre à volonté toute espèce de vaudeville, le plus généralement employé est celui que j'appelle la queue

du chat. Le jeu consiste à lancer plusieurs personnages, qui partent pour une course fantastique et la poursuivent jusqu'à la fin de la pièce, à travers les obstacles, les fondrières et les mésaventures de toute sorte, habilement semés sous leurs pas. Il est follement amusant ou mortellement ennuyeux, selon le vent, l'occasion, la disposition bienveillante ou chagrine de l'auditoire, sans compter le principal, qui est le tour de main de l'auteur. La bille bien lancée ne s'arrête plus et le spectateur la suit encore avec curiosité, même lorsqu'il a perdu de vue le point d'où elle est partie.

C'est à ce genre, qui nous a donné *le Chapeau de paille d'Italie* et aussi, tout au bas de l'échelle, *le Peau Rouge de Saint-Quentin*, qu'appartient *le Tour du Cadran*.

Il s'agit de l'héritage d'un certain Dufrisard qui, très embarrassé de choisir entre quatre cent vingt-deux collatéraux, a décidé, par un testament bien en règle (quoique absolument nul aux termes du Code civil) que ces trois millions appartiendraient à celui ou celle de ces arrière-petits-cousins ou petites-cousines qui justifierait d'une pureté immaculée ; et c'est au notaire maître Pied-d'Alouette qu'est dévolue la mission de couronner la rosière ou le rosier.

Une seule personne remplit au premier abord les conditions voulues, Mlle Ernesta Gazinard, fille de M. Gazinard, fabricant de traversins sudorifuges. Mais à peine le notaire a-t-il prononcé, qu'un nouveau candidat se présente en la personne du jeune Gaëtan, dont l'invraisemblable innocence s'est conservée sans tache jusqu'à l'âge de vingt-trois ans.

Il faut ajouter que le défunt, qui a tout prévu, laisse douze heures aux intéressés pour discuter les titres des prétendants. Le testament a été ouvert à midi précis ; donc, jusqu'à minuit sonnant, l'arène de-

meure ouverte. Qui de M^{lle} Gazinard ou du candide Gaëtan emportera l'héritage ? Le père Gazinard conçoit le dessein profond, mais immoral, de faire trébucher la vertu de Gaëtan en le jetant dans le tourbillon des plaisirs parisiens; heureusement l'huissier Séraphin, ennemi de Gazinard, veillera sur Gaëtan.

Voilà le prologue. Maintenant, imaginez une sarabande insensée ; placé entre son bon ange et son mauvais ange, entre Oromaze-Séraphin et Ahrimane-Gazinard, le pauvre Gaëtan est enlevé par une marchande de tabac, la séduisante Panatellas, qui l'entraîne au bal Mabille. En ce lieu de délices et de perdition, Gaëtan se voit obligé d'accepter un duel au pistolet avec le teinturier Beaucoq, protecteur de M^{lle} Panatellas, tandis que M^{me} Beaucoq se fait dire la bonne aventure par le notaire Pied-d'Alouette, déguisé en magicien. Prodiges du bal Mabille ! le pistolet de Beaucoq fait partir le feu d'artifice ; Gaëtan, Gazinard et le notaire se sauvent pour échapper à la police mise sur leur piste par l'huissier Séraphin.

Parvenus, je ne sais comment, dans les dessous du Cirque des Champs-Elysées, d'où ils se réfugient dans les loges des écuyers, ils prennent les habits des clowns et finissent par représenter, en plein cirque, la fameuse scène de l'Ours et de la Sentinelle. M^{me} Beaucoq reconnaît son mari déguisé en fantassin et se précipite au milieu du cirque. Enfin, après toutes ces folies et ahurissements, minuit sonne au moment où Gaëtan et Ernesta, qui s'aimaient dès l'enfance, échangent le baiser des fiançailles. Ils s'épouseront et partageront conjugalement les trois millions du cousin Dufrisard.

Comme il est facile d'en juger par cette consciencieuse analyse, la pièce, commencée en vaudeville, se continue en farce et s'achève en parade. Somme toute, on s'est amusé, et la critique est rentrée chez elle avec le sang-froid d'un commissaire de police qu'on a dé-

rangé pour une affaire qui ne le regardait pas. Quelques gens naïfs se sont seulement étonnés, à part soi, de ne pas sentir, à travers les situations et les saillies plus que risquées de la pièce nouvelle, le souffle régénérateur qui devait balayer les exhalaisons pestilentielles de la littérature impériale.

Par exemple, on peut faire compliment au théâtre des Variétés des costumes et de la mise en scène. Le tableau du Cirque, avec son vrai cheval et ses vrais acrobates, a eu beaucoup de succès. C'est un tour de force ingénieusement réussi.

Comme interprétation, MM. Léonce, Grenier, Hittemans, Lesueur, Dailly, Daniel Bac ; Mlles Berthe Legrand, Gabrielle Gauthier et Désirée forment un ensemble qui n'a pas peu contribué à maintenir le public en belle humeur.

Je tire un paragraphe hors ligne pour les deux lions de la soirée : M. Blondelet qui imite à s'y méprendre les traits, l'allure et les tics de l'écuyer Loyal ; et Auriol, le seul et l'unique Auriol, dont l'agilité et le grand âge se sont fait chaleureusement applaudir, l'un portant l'autre.

LXII

Odéon. 11 septembre 1872.

LA CRÉMAILLÈRE

Comédie en un acte en vers libres, par M. Paul Ferrier.

LE RENDEZ-VOUS

Comédie en un acte en vers, par M. François Coppée.

L'affiche de l'Odéon, qui nomme *la Crémaillère* et *le Rendez-vous* des comédies, fait son métier d'affiche.

En réalité, il n'y a pas l'ombre de comédie là-dedans. Ce sont deux dialogues rimés, l'un moins bien, l'autre mieux, très agréables d'allures, d'un embonpoint suffisant pour remplir les deux feuilles d'un paravent, mais un peu maigres pour l'optique du théâtre.

La typographie a des malices d'autant plus piquantes qu'elles sont involontaires. J'ai sous les yeux un programme de spectacles qui donne à la pièce de M. Ferrier le titre de celle de M. Coppée et *vice versâ*. Je gage que peu de spectateurs soupçonneront la méprise. Car c'est bien à un rendez-vous que vient, en tout bien tout honneur, le mystérieux domino devant qui s'ouvre la petite maison de M. de Francville, tandis que le peintre Raymond s'attend, quoi qu'il en dise, à pendre la crémaillère de l'amour dans son atelier de paysagiste avec la comtesse qui lui fait l'honneur d'y paraître, en tout bien tout honneur (déjà nommés).

L'intention d'ailleurs est pareille, et consolera sans doute le vieil Hymen des atteintes portées à son culte par les brochures retentissantes de quelques hommes violents.

Dès la première scène de *la Crémaillère*, lorsqu'il a été bien établi que M. de Francville, marié depuis quelques jours à peine et outrant les mœurs de la Régence, attendait à souper une dame inconnue et masquée, les bons bourgeois, prenant un air capable et prophétique, se penchèrent à l'oreille l'un de l'autre, et se dirent : « C'est sa femme ! » La sagacité de ces amateurs n'a pas été trompée. M^me de Francville se démasque au bon moment, et c'est avec elle que M. de Francville pendra la crémaillère. Je vous donne la situation pour ce qu'elle vaut; je ne crois pas qu'elle fût déjà bien neuve lorsque Beaumarchais s'en empara pour le cinquième acte du *Mariage de Figaro*, et, depuis cent ans, Dieu sait quel usage elle a fait! Mais nos bons bourgeois, enchantés d'avoir deviné si juste, se

frottaient les mains au dénouement, et répétaient avec fierté : « Je vous l'avais bien dit, c'était sa femme ! »

Cette innocente et inutile saynète est écrite en vers libres, comme *la Revanche d'Iris*, sa sœur aînée. M. Paul Ferrier entend par vers libres des vers envers lesquels on prend toute liberté ; il a changé à son usage le précepte de Boileau, et il compose avec facilité des vers faciles, d'apparence spirituelle et dégagée ; si ce n'était que par-ci par-là l'oreille croit entendre une rime, je trouverais cela presque aussi joli que de la prose.

Porel débite avec son aisance accoutumée le rôle de Francville ; je ne parle pas de Mme de Francville, qui ne fait guère que donner la réplique à son volage époux. Il me semble toutefois que la voix de Mlle Leblanc la sert mieux dans les vers que dans le langage ordinaire.

Le Rendez-vous de M. François Coppée fut joué dans le salon de M. Léonce Détroyat avant d'affronter la lumière de la rampe. A-t-il eu raison de ne pas s'en tenir aux suffrages de quelques juges d'élite ? Certainement ; car *le Rendez-vous*, supérieurement joué par M. Pierre Berton et convenablement par Mlle Colombier, a été très applaudi.

Raymond plaît à la comtesse, et la voilà qui, sortant du « foyer » pour traverser « la rue », vient sonner, voilée, à l'atelier de ce jeune émule des Corot et des Isabey. Et cependant elle a un mari qu'elle vénère, un homme fort distingué ; mais elle est désœuvrée et s'ennuie. Rassurez-vous : le tête-à-tête avec le naïf Raymond n'a rien de dangereux. Au fond, ce garçon n'est sérieusement amoureux que de ses toiles et de sa pipe. Il offre à la comtesse quelques leçons de paysage et d'excellents conseils. Vous vous ennuyez ? Les heures vous paraissent longues ? Faites

a charité. Tenez, justement, M^lle Adèle, ce petit modèle qui demeure à Montmartre, et dont vous avez lu tout à l'heure, non sans quelque dépit, le nom et l'adresse sur mon mur :

>..... Elle n'a pas seize ans,
> Et c'est une orpheline avec son petit frère.
> Ils sont dans ce grenier et dans cette misère.
> Elle pose pour vivre et vit mal. Le rapin
> Est pauvre. Ces enfants souvent manquent de pain.
> L'autre soir, quand je fus chez eux, il gelait ferme.
> Allez-les voir, car c'est bientôt le jour du terme.
> Visitez le taudis, embrassez le gamin.
> Consolez la petite en lui prenant la main,
> Et laissez, au départ, l'or sur la cheminée.
> Faites. Vous n'aurez point perdu votre journée.

La comtesse émue suivra les conseils du peintre. Plus de rêve séducteur, plus de fréquentations périlleuses. Raymond sera toujours pour la comtesse un frère et un ami; rien de plus. Rare et délicieuse bonne fortune qui ne coûtera ni un regret ni un remords !

De l'esprit, des détails ingénieux et fins ont assuré le succès du *Rendez-vous*. M. François Coppée, j'ai eu déjà l'occasion de l'afffrmer, est un de nos plus habiles écrivains en vers. Mais ne serait-il pas temps pour lui de clore enfin la période des études et des essais et d'aborder le théâtre avec une œuvre sérieuse ?

Vous savez bien et M. Coppée sait aussi bien que nous tous, que ce peintre est en bois de Spa et cette comtesse en ivoire de Dieppe. Matière industrieusement travaillée, mais inerte. Drôle de temps que le nôtre. Rien n'est à sa place. Le carme jette sa robe aux orties pour convoler en des noces injustes, et le poète endosse la vareuse du rapin pour ramener au devoir les comtesses égarées. Ces contrastes et quel-

ques autres non moins frappants appartiennent à la grande comédie que chaque siècle recèle en ses flancs. Mais cette comédie, qui l'écrira !

LXIII

Théatre Déjazet. 14 septembre 1872.

LE PASSÉ, LE PRÉSENT ET L'AVENIR,
ou la fille du démon

Drame en six actes, par M. de Flers.

Le titre promettait beaucoup ; la pièce tient encore davantage. C'est une nouvelle édition de *la Dame aux Camélias*, revue et corrigée à l'usage des théâtres forains. Il y a cependant une variante et une complication. Le père d'Armand Duval est devenu son oncle ; il a acheté le fonds de commerce de la moutarde du Vert-Pré et s'en est fait un titre de noblesse. Voilà la variante. La complication, c'est que le comte de Vert-Pré se trouve simultanément l'oncle d'Armand Duval et le père de la dame aux Camélias, laquelle, au lieu de mourir de la poitrine au dénoûment, ressuscite et proclame la République définitive.

On assure que la pièce sera, d'ici dimanche prochain, au répertoire de la foire de Saint-Cloud ; elle servirait de lever de rideau aux exercices de la famille Bouthor.

LXIV

GYMNASE. 16 septembre 1872.

LES PETITS-NEVEUX DE MON ONCLE
Comédie en un acte, par M. Raymond.

UNE HEURE EN GARE
Par M. Jules Guillemot.

MM. Raymond et Guillemot ont entrepris, chacun de son côté et sans s'être donné le mot, de raconter l'histoire de deux maris qui ont quelque chose à se faire pardonner.

Le premier mari, M. Blanchenet, avant de devenir l'heureux époux de Caroline, avait été l'heureux amant d'une jeune grisette qui est morte en lui laissant deux enfants, un garçon et une fille. Blanchenet n'a pas osé avouer cette paternité à Caroline, et, d'accord avec une veuve Mme Rezinville, qui veille sur ces deux petits êtres, il entreprend de les faire présenter à sa femme par son oncle, un vieux célibataire endurci, M. de Pontjoyeux. Ceci pourrait être la pièce; mais l'auteur a tourné court. Caroline apprend tout : elle pardonne à son mari : elle servira de mère aux enfants. Quant à Pontjoyeux, il épousera Mme Rezinville.

Ce premier chef-d'œuvre est interprété gaiement par M. Ravel et Mlle Angelo, assistés de M. Villeray et de Mme Othon, que j'attends à de meilleurs rôles.

Le deuxième mari, M. Largillière, a fait un geste qui, mal interprété, passe aux yeux de Mme Largillière pour l'esquisse d'un soufflet. Blessée dans son amour et dans

sa dignité, M^me Largillière s'enfuit vers sa maman, qui demeure à Genève. Arrivée à une gare d'embranchement, Mâcon ou Ambérieux, M^me Largillière est forcée d'attendre le train de Genève. Justement, M. Largillière qui court après sa femme, ronfle tranquillement sur une banquette. Les deux époux se reconnaissent, se querellent, soupent ensemble, et, réconciliés, reprennent le train de Paris.

Cette dernière production, qui appartient au genre illustré par M. Verconsin, est un peu moins plate que la première. M. Andrieux et M^lle Massin s'y sont fait applaudir.

LV

Comédie-Française. 20 septembre 1872.

LES ENFANTS

Drame en trois actes en prose, par M. Georges Richard.

En apprenant qu'en moins de deux mois la Comédie-Française avait écouté, reçu, répété et joué l'ouvrage de M. Georges Richard, les jeunes auteurs et le public ont dû penser que des beautés supérieures justifiaient cette rapide fortune. Après la représentation, cette explication n'a plus cours. Il en faut donc chercher une autre. Je crains que la Comédie-Française ne se soit laissée tout bonnement aller à l'appât décevant de ce qu'on nomme de nos jours l'actualité. Le mot même est un barbarisme, c'est ce qui en fait le charme.

Mais hier au soir le barbarisme fleurissait sur la première scène française, et nul ne prenait la peine

de l'arrêter au passage. D'ailleurs, je ne m'en émeus pas plus que de raison :

> Le moindre solécisme en parlant vous irrite,
> Mais vous en faites, vous, d'étranges en conduite !

dit le bonhomme Chrysale ; et c'est ma foi fort bien dit. Les tropes incohérents dont M. Georges Richard orne sa prose dépourvue d'artifice ne sont que peccadilles en comparaison de ses erreurs de jugement.

Après *l'Homme-Femme*, après *l'Homme et la Femme*, il nous fallait *les Enfants*. C'est dans l'ordre. M. Georges Richard voulait traiter à son tour une question sociale, la famille. Il l'a prise, suivant la méthode de la littérature contemporaine, par le côté exceptionnel, par le cas rare et singulier. Cela ne veut pas dire par le côté neuf, car le sujet est identique à celui des *Créanciers du bonheur*, joués en septembre dernier à l'Odéon, et à celui de *Christiane*, jouée plus récemment encore à la Comédie-Française.

La fable que M. Georges Richard a imaginée ou dont il s'est souvenu est celle-ci :

M. Jacques Pellegrin, un homme de lettres qui travaille dans les considérations à la Montesquieu et qui s'en fait trente mille livres de rente, vit depuis une vingtaine d'années avec une dame que tout le monde appelle M^{me} Pellegrin, bien qu'elle ne soit pas mariée. Ce ménage irrégulier possède deux enfants : Maurice et Lucile. Plaignez ce pauvre M. Pellegrin, Sa femme n'est pas sa femme, et son fils n'est pas son fils. Marguerite, avant de devenir la maîtresse de M. Pellegrin, s'était laissé séduire par un jeune homme de bonne famille qui l'avait abandonnée avec son premier enfant. Pellegrin, qui est un moraliste et un philanthrope, a permis au petit Maurice de l'appeler papa ; l'habitude

en est prise ; elle a dix-huit ans de date, et ce n'est pas au moment où Maurice, qui est un « piocheur » et qui passe les nuits à « potasser » des problèmes, va remporter le prix d'honneur de mathématiques au grand concours, que M. Pellegrin, homme universitaire, irait briser à la fois le cœur et la carrière de l'enfant qu'il a élevé.

Bien au contraire, Pellegrin veut enfin donner à son ménage la consécration de la loi ; il épousera Marguerite, légitimera Lucile, qui est sa fille, et Maurice par dessus le marché.

Jusqu'ici la donnée de la pièce est acceptable, puisque le père de Maurice est inconnu.

Tout à coup les choses changent de face, et la conduite de Pellegrin tourne à l'arc-en-ciel des théories les plus contradictoires.

Un ami de la famille Pellegrin, l'architecte Chambray, lui présente M. de Boislaurier, consul général de France en Orient. A sa vue, Mme Pellegrin s'évanouit.

M. de Boislaurier est son ancien amant, c'est le père de Maurice.

La rencontre est pathétique ; elle devrait dicter les résolutions de M. Pellegrin. Obtenir que M. de Boislaurier, qui est un homme de cœur, reconnaisse Maurice et lui rende dans le monde le nom, la situation et la fortune auxquels il a droit de prétendre ; pour lui, Pellegrin, épouser Marguerite et légitimer Lucile, reconstituer ainsi deux familles sur la base solide de la paternité, voilà ce que le bon sens conseillait, ce me semble, à sa philosophie.

Pas du tout ; M. Pellegrin décide que le vrai père de Maurice, c'est lui-même, et il se l'adjuge. M. de Boislaurier n'aura connu son fils que pour regretter plus amèrement de ne pouvoir s'avouer le père d'un jeune homme si fort en mathématiques. Il retourne en

Orient ; Marguerite deviendra Mme Pellegrin, Maurice et Lucile seront de petits Pellegrins pour de bon.

La Comédie-Française aurait dû faire remarquer à l'auteur que le père de Christiane étant consul général de France, il convenait de donner un autre grade au père de Maurice, ne fût-ce que pour éviter d'attribuer au corps consulaire une spécialité d'enfants naturels ou adultérins, nuisible à sa considération dans les chancelleries étrangères. Mais du moins le père de Christiane avait une bonne raison pour renoncer à sa fille, c'est qu'elle ne lui appartenait pas, et il l'abandonnait, contraint et forcé, à la tutelle du père selon la loi. Tandis que si M. de Boislaurier se prive de son fils Maurice, c'est parce qu'il le veut bien et que sans doute la bosse de la paternité n'est pas assez développée chez lui pour l'empêcher de mettre son chapeau.

D'ailleurs, qu'on approuve l'héroïsme de M. Pellegrin ou qu'on en glose, ce n'est pas le fait en lui-même qui soulève le plus d'objections. M. Pellegrin ne s'en tient pas à l'acte, il ne lui suffit pas de reconnaître le fils de l'amant de sa femme, il généralise, il fait des théories ; il reconstruit la famille en phrases, il la démolit en action.

Que la société repose sur la famille, j'en demeure d'accord avec M. Georges Richard, comme aussi avec M. Prudhomme et avec M. de la Palisse. J'affirme aussi que la famille repose sur la paternité ; mais, d'après le système de M. Georges Richard, la paternité, ce sont les enfants des autres. Cette paternité-là, je n'en veux pas, et puisqu'il s'est mis aux prises avec M. Alexandre Dumas d'une part, avec M. Émile de Girardin de l'autre, qu'il s'en tire ; je n'entre pas dans un pareil débat.

Pour Dieu, qu'on laisse en paix la famille et la paternité, ces choses saintes, plutôt que de les adultérer et de les sophistiquer ainsi !

On ne prétendra pas que je fausse les intentions, sans doute, excellentes, de M. Georges Richard, car il a pris le soin de les marquer par la création d'un personnage accessoire, le seul réussi de la pièce, celui d'une veuve, M^me Jacob, qui n'a pas d'enfants et qui les adore. Elle apprend que feu Jacob a laissé un fils naturel élevé secrètement à Meaux ; vite elle part pour cette ville célèbre, et va quérir le petit. Pour elle aussi, la maternité, ce sont les enfants des autres.

La part de la critique est déjà large, comme on le voit, dans l'œuvre de M. Georges Richard ; et je n'ai pas tout dit. J'éprouvais, je l'avoue, quelque peine à noter au passage d'inexcusables négligences de langage, qui me ramenaient, bien malgré moi, au patois des scènes inférieures.

« — Il faut toujours relever la femme, dit Pellegrin, si elle est relevable. » Ce n'est qu'un barbarisme. Mais écoutez ceci. Pellegrin regarde une petite table sur laquelle Maurice écrivait ses devoirs d'écolier, et s'écrie : « — Voilà la petite table qui l'a vu grandir. » Avouez que cette table visionnaire est plus étonnante que les tables tournantes.

Eh bien ! malgré ces graves défauts, la pièce intéresse, et, en de courts passages où M. Georges Richard s'est montré sobre de banalités déclamatoires et pédagogiques, elle arrive à l'émotion. Elle est, de plus, très bien jouée. M. Got, à défaut de la sensibilité qui lui manque, donne de l'autorité et de l'énergie au rôle de Pellegrin ; M. Febvre soutient avec intelligence le rôle sacrifié de M. de Boislaurier, et M. Boucher est fort gentil en collégien.

Le succès le plus vif a toutefois été du côté des dames. M^lle Reichenberg prête toute sa grâce aux puérilités du rôle de Lucile ; M^lle Blanc, qui sort du Conservatoire, débutait dans le personnage de Marguerite ; elle y a placé avec tact et mesure les inflexions,

les gémissements et jusqu'aux moindres gestes de M{lle} Favart ; enfin M{lle} Royer a révélé, sous les traits de M{me} Jacob, un talent gai, vif, alerte, qu'on ne lui connaissait pas, et qui fait d'elle, dans les rôles de jeunes veuves rieuses, la rivale heureuse de M{me} Ponsin.

LXVI

GYMNASE. 26 septembre 1872.

PIERRE MAUBERT
Drame en un acte, par M. Adrien Decourcelle.

Le mari ne sait rien, sinon qu'il a une femme charmante qu'il adore, un petit garçon qu'il chérit, et un ami intime dont il ne peut se passer.

Le médecin de la famille apprend à ce mari confiant que sa femme a une maladie de cœur, et que son ami est fatalement voué à un fléau implacable, la folie héréditaire.

Cette confidence achevée, le mari découvre que sa femme Juliette le trompe avec son ami Georges. Son premier mouvement est de mettre en pratique le précepte de *l'Homme-Femme* : « — Tue-la », ou même « tue-les ».

Mais, toute réflexion faite, il juge cette vengeance trop douce pour un pareil crime.

Maître de lui comme un sauvage, Pierre Maubert raconte à son ami ses infortunes conjugales; il se dit doublement trompé comme époux et comme père; et lorsque Georges, éperdu, ose demander à Pierre Mau-

-bert le nom de celui qui l'a trahi, Pierre. Maubert lui jette froidement le nom d'un voisin de campagne, M. de la Fresnaye. Non content de torturer ainsi l'amant de sa femme, le mari lui martelle la cervelle avec des accidents imaginaires, Juliette est morte subitement, et l'enfant, atteint de fièvre cérébrale, est à toute extrémité.

A ce moment même, Juliette et l'enfant apparaissent gais, souriants, pleins de jeunesse et de santé. Georges se croit le jouet d'une hallucination ; la tempête enfermée sous son crâne se déchaîne ; il est pris d'un accès de folie furieuse. Et d'un...

Reste Juliette. Pierre Maubert hésite à pousser jusqu'au bout son atroce vengeance. Mais Juliette retrouve son porte-monnaie qu'elle avait égaré et qui ne contient plus la lettre d'amour par laquelle Pierre Maubert a tout appris. Elle devine que son mari sait la vérité et qu'elle est perdue. Tandis qu'elle se traîne en désespérée et qu'elle implore sa grâce, un domestique imprudent lui annonce que Georges est devenu fou. La malheureuse Juliette, ployant sous ce dernier coup, tombe à la renverse, foudroyée par un anévrisme. Et de deux.

Reste l'enfant. Logiquement, Pierre Maubert devrait lui broyer la tête contre le mur ou l'envoyer aux Enfants-Trouvés. Mais, vaincu par les mains suppliantes de ce petit être, il l'épargne et l'emmène avec lui loin de la France.

Cette action poignante et sombre est enfermée dans le cadre d'un acte unique qui dure à peine une demi-heure. L'auteur s'est plu à distiller la matière d'un gros drame et à la réduire en une goutte d'encre concentrée ; cette sorte d'acide prussique a produit un violent étourdissement sur le public de la première représentation. Ce que je loue sans réserve, c'est le tour original et sobre d'un dialogue calculé pour donner

des attaques de nerfs aux personnes délicates. Ah! joyeux docteur Grégoire, voilà donc l'usage que vous faites de vos heures de loisir !

M. Landrol, sur qui pèse presque seul cet horrible cauchemar de trahisons, de folie et d'anévrisme, s'est montré artiste supérieur; il est difficile de composer un rôle avec plus de profondeur et de le rendre avec plus de simplicité. M. Pujol n'a qu'une scène, fort difficile; il s'en est tiré à son honneur. M{lle} Pierson n'apparaît que pour mourir. Est-ce que son succès de *Madame de Sommerive* va la condamner à la spécialité des « anges de la mort ? »

Si cela continue, l'affiche du Gymnase pourrait se réduire à ces quatre mots qu'on rendrait permanents : « *Décès en deux heures* ». Cette devise, accompagnée d'une petite tête de mort et de quelques os en croix, symboliserait admirablement un des côtés de la gaieté française en 1872.

LXVII

Odéon. 28 septembre 1872.

LA SALAMANDRE

Drame en quatre actes, par M. Édouard Plouvier.

La salamandre rêvée par M. Édouard Plouvier, c'est la jeune fille pauvre, vertueuse et fière, qui traverse sans s'y laisser consumer les flammes de l'enfer parisien, et s'en dégage brillante et pure dans sa robe d'amiante. Sujet de légende sinon de drame. Je suis bien certain que M. Édouard Plouvier, procédant comme les

poètes, est parti de l'idée salamandre pour aller à la recherche de sa pièce. Voici ce qu'il a rapporté de son exploration dans les régions terrestres du théâtre.

Le premier acte se passe dans un pensionnat religieux, annexe d'un couvent d'Amiens. Deux jeunes filles s'y sont liées d'une affection sans bornes. L'une d'elles, M^{lle} Marthe d'Aubiron, très négligée, presque oubliée par un père livré tout entier aux plaisirs et au libertinage, a trouvé sa consolation dans l'amitié d'une autre pensionnaire, M^{lle} Calixte de Chaleines, héritière d'une grande et noble maison complètement ruinée. M. le marquis de Chaleines, tombé, je ne sais comment, dans une atroce misère, est obligé de retirer Calixte du couvent dont le séjour est trop coûteux.

M. d'Aubiron, le père de Marthe, a un pupille, le comte Henri d'Arques, dont il a fait son compagnon de folie. Henri, qui malgré ses dissipations, est un excellent jeune homme aux instincts poétiques et au cœur généreux, vient souvent embrasser Marthe et lui donner des nouvelles de M. d'Aubiron. Calixte de Chaleines a vu le comte Henri d'Arques et son jeune cœur a été touché. Henri, de son côté, s'est laissé prendre à la voix enchanteresse de Calixte, dont il n'a jamais pu distinguer les traits sous son voile de novice.

A ces personnages principaux, joignez les figures secondaires d'Anceline, la nourrice d'Henri, et de M^{me} Balthazar, une marchande à la toilette devenue riche, qui a voulu que sa fille fût élevée dans un couvent aristocratique, et qui rêve pour elle un mariage au faubourg Saint-Germain, et vous connaîtrez à peu près tous les types placés par M. Édouard Plouvier autour de Calixte de Chaleines, la salamandre.

Lorsque le rideau se lève sur le second acte, un an s'est écoulé. Nous sommes en 1850. M. le marquis de Chaleines attend avec une foi qui ne se dément pas la réalisation de ses espérances politiques. Mais la for-

tune des Chaleines est complètement démantelée. Les meubles précieux, les tableaux, les bijoux s'en sont allés l'un après l'autre ; la maison patrimoniale a été achetée à réméré par M^me Balthazar ; un vieux Caleb, encore plus dévoué que le valet du *Glorieux* de Destouches, fait à son noble maître l'aumône de ses économies, en feignant d'avoir vendu cinquante louis des croûtes qui valaient quinze francs. Au milieu de cette détresse poignante, mais honnête, le malheur apparaît sous les traits d'Octave de Chaleines, qui, peu soucieux de la devise de ses aïeux : « Tout pour l'honneur », a compromis celui de sa maison, en apposant une signature imaginaire sur une lettre de change escomptée par M^me Balthazar.

Le marquis a eu l'idée de confier à son vieil ami M. d'Aubiron le secret de sa situation désespérée.

Le vieux gentilhomme sent son courage défaillir lorsqu'il s'agit d'aller tenter auprès de M. d'Aubiron une démarche humiliante. Mais Calixte, à qui son frère Octave a tout avoué, veut sauver l'honneur de la famille. Elle ira chez M. d'Aubiron.

La pauvre salamandre ne savait pas à quoi elle s'exposait. La maison de M. d'Aubiron est une espèce d'enfer parisien, où l'on joue toute la journée, où l'on mange toute la nuit. Le comte Henri d'Arques, d'abord, ensuite le comte d'Aubiron se méprennent — devraient-ils s'y méprendre ! — sur la charmante personne qu'ils sont étonnés de rencontrer dans leur salon. Calixte n'aurait qu'un mot à dire : « Je suis mademoiselle de Chaleines ! » Mais ce mot, elle ne le dit pas. M. d'Aubiron s'enflamme. L'argent qu'il refusait, par une lettre banale, à son vieil ami le marquis, il l'offre dans un portefeuille à la belle inconnue.

D'ailleurs, M. d'Aubiron met quelques formes à ses brutalités galantes. Calixte, laissée seule en face de la table sur laquelle M. d'Aubiron a posé son portefeuille

bourré de billets de banque, ne voit plus que la pauvreté des siens, que le danger d'Octave : elle saisit le portefeuille et s'enfuit.

« — Quelle est donc cette belle personne ? » demandent les amis de M. d'Aubiron, parmi lesquels on vient d'introduire le comte Octave de Chaleines.

« — Mais, » répond M. d'Aubiron, qui a constaté l'absence du portefeuille, « c'est ma maîtresse ».

Au dernier acte les choses sont remises à leur place. M. d'Aubiron, éclairé par les remerciements du marquis de Chaleines d'une part, et de l'autre par la fureur d'Octave, comprend sa douloureuse erreur ; il la déplore et la répare autant qu'il est en lui, en consentant au mariage du comte Henri d'Arques avec Mlle Calixte de Chaleines.

Ce simple récit met en lumière les qualités et les défauts du nouveau drame de M. Édouard Plouvier ; l'idée, ingénieuse et intéressante, se développe à travers des incidents pénibles, qui viennent heurter le public; au moment même où il s'abandonnait en pleine effusion au courant de sympathie créé par l'auteur.

Il y a des épisodes charmants, tels que le bout de scène où le comte Henri d'Arques, fatigué d'une nuit passée au jeu, s'endort sur un canapé en bavardant avec sa vieille nourrice. Rien de plus exquis. Mais les finesses de détail et les délicatesses d'imagination n'ont malheureusement qu'une part secondaire dans la destinée des œuvres théâtrales.

Le gros défaut de *la Salamandre*, comme pièce, c'est de tromper à plusieurs reprises l'attente du public. Pourquoi nous avoir occupés pendant deux actes de Mme Balthazar, puisque nous n'en devons plus entendre parler dans l'autre moitié de la pièce? Pourquoi cette aimable création de Marthe d'Aubiron, si bien accueillie au premier acte, a-t-elle été négligée dans la

suite, alors que son apparition au dénoûment était si naturellement indiquée pour couvrir de sa candide tendresse Calixte, méconnue et insultée ?

L'interprétation de *la Salamandre* est incomplète comme la pièce elle-même, excellente çà et là, médiocre aussi par parties. M. Pierre Berton joue avec beaucoup de charme le meilleur rôle du drame, celui du comte Henri d'Arques. Mlle Broisat a été applaudie sous les traits de Calixte, et commence à justifier les espérances que la direction de l'Odéon fonde sur elle.

Le début de Mlle Baretta a été plein de promesses dans le rôle très court de Marthe. Mme Masson (Mme Balthazar) et Mlle Devin (la marquise de Chaleines) sont de bonnes duègnes, qui, à elles deux, remplaceront convenablement la regrettée Mme Lambquin.

M. Brindeau, fort engraissé, tient avec autorité le difficile personnage de M. d'Aubiron. Je ne voudrais pas désobliger M. Tallien qui est un artiste consciencieux et zélé ; mais je ne puis m'empêcher de regretter qu'il se donne tant de mal pour éviter d'être simple et de parler comme tout le monde.

LXVIII

Vaudeville. 30 septembre 1872.

L'ARLÉSIENNE

Drame en trois actes et cinq tableaux, par M. Alphonse Daudet.

J'aurais voulu, pour tout au monde, que la pièce de M. Alphonse Daudet fût excellente, afin de me donner

la joie de le dire bien haut. Je ne supporte pas aisément qu'on me soupçonne d'un parti pris.

Ce n'est cependant pas ma faute si, après m'être amusé à *Lise Tavernier*, j'ai bâillé à *l'Arlésienne*. Ce n'est pas non plus la faute de la direction du Vaudeville, qui a donné pour cadre à la pièce des décors charmants, de frais costumes, de la musique nouvelle et ses meilleurs acteurs.

Voici l'explication de ce double mécompte. L'action de *Lise Tavernier* était mal conduite et dénuée d'intérêt. Dans *l'Arlésienne*, il n'y a pas d'action du tout. La situation des personnages se retrouve, à la fin du dernier acte, telle qu'elle était à la fin du premier, si bien qu'on pourrait les rejoindre, je ne dis pas sans inconvénient, mais du moins sans obstacle, les trois actes intermédiaires ayant pour fonction, non pas d'amener, mais de retarder le dénoûment.

Le héros de M. Daudet se nomme Frédéri; remarquez bien, Frédéri et non pas Frédéric; nous autres gens de la langue d'oil, nous disons Frédéric; les gens de la langue d'oc disent Frédéri; on n'est pas plus original.

Frédéri, qui est un garçon de la Crau (à ce que je crois), est amoureux d'une Arlésienne : on prépare la noce, lorsque survient une sorte de maraudeur de la Camargue, nommé Mitifio, qui a résolu de rompre ce mariage, et qui arrive aisément à son but en montrant des lettres d'amour. L'Arlésienne est sa maîtresse.

Frédéri tombe dans un désespoir affreux; c'est en vain que sa mère, Rose Mamaï, déploie pour le consoler les trésors de sa tendresse; c'est en vain que son petit frère, qui est innocent, lui raconte la touchante histoire de la petite chèvre, qui était si gentille, et qui a été mangée par le loup; vainement aussi la petite Vivette lui offre-t-elle les prémices d'un cœur aimant

et dévoué. Or, remarquez que Vivette est charmante, et que c'est une fille de Saint-Remy, la propre patrie d'Alphonse Millaud; le lieu célèbre où les félibres reçurent, par les soins de l'aimable directeur du *Petit Journal*, une hospitalité devenue légendaire.

Admirez un peu l'ingratitude des hommes! Au moment où l'on prononce le nom de Saint-Remy, Alphonse Millaud se penche à mon oreille et me confie que jamais les filles de Saint-Remy n'ont porté ce costume-là.

Donc, Frédéri devient hypocondriaque; il aime toujours son Arlésienne, quoiqu'il la méprise; il veut l'épouser encore et il ne l'épouse pas, il veut tuer son rival Mitifio, mais il ne le tue pas, et il finit par consentir à se marier avec Vivette. La noce se célèbre au son du galoubet; les vieux du pays chantent des noëls pendant que les jeunes dansent la farandole. La nuit avance : Vivette va venir; Frédéri monte au plus haut faîte de la magnanerie et se jette du haut en bas. Ce qui prouve, ainsi que le remarque judicieusement le berger Balthazar, qui est un peu sorcier, qu'on peut mourir d'amour.

J'ai dû, dans cette rapide analyse, négliger presque tous les personnages, par cette raison évidente que, dans une pièce sans action, il n'y a pas d'acteurs. M. Daudet s'est appliqué à développer les souffrances maternelles de Rose Mamaï, afin d'en faire un rôle digne de Mlle Fargueil; Rose Mamaï aime, souffre, gémit, mais elle n'agit pas. Le berger Balthazar, qui est une vieille connaissance revenue du beau vallon d'Andorre, expectore des sentiments, prédit le beau temps, fume sa pipe et recueille les témoignages mérités de l'estime générale; mais il n'agit pas. Le père Francet, l'aïeul de Frédéri, voudrait bien agir, mais il n'ose pas, et c'est à peine s'il parle. Quant au patron Marc, l'homme qui met de grandes bottes pour chasser

la bécassine, il est demeuré, jusqu'au bout, une énigme pour moi.

Mais l'Arlésienne, cette beauté perfide qui fait le bonheur de Mitifio et le désespoir de Frédéri? L'Arlésienne? on ne la voit pas ; on en jase seulement. C'est un amour à la cantonnade; d'où je conclus qu'on ferait sagement de jouer la pièce dans les entr'actes.

M. Alphonse Daudet, à qui l'apprendrais-je? est un écrivain de talent, un poète délicat; beaucoup de sympathies l'entourent, et la salle du Vaudeville était bien petite ce soir pour contenir tous ses amis. Je ne crois pas le diminuer en lui disant la vérité toute nue. Tout l'éloigne du théâtre, ses qualités comme ses défauts.

M. Daudet est surtout un descriptif; il aime à raconconter et à dépeindre. Le spectateur préfère voir. D'ailleurs, M. Daudet ne se méfie pas assez de ce qu'on appelle le style en général, et, en particulier, le style poétique, au théâtre. Ce style-là n'est, après tout, qu'un jargon comme un autre, qui fatigue comme toutes les affectations. Les journées ensoleillées, le vent parfumé des prairies, les paysannes jolies comme des fleurs, toutes ces câlineries d'expression deviennent vite des banalités qui compensent mal des trivialités telles que celle-ci, placée par M. Daudet dans la bouche d'une jeune fille naïve : « Pourquoi l'aime-t-elle encore, puisqu'elle est allée avec un autre? » Cela se dit peut-être entre le Rhône et la Durance, mais cela se dit aussi à Belleville et n'en est pas plus gracieux.

Plusieurs autres causes expliquent l'invincible ennui sous lequel succombaient ce soir les spectateurs désintéressés. D'abord, un public de citadins goûte peu les scènes purement paysannesques, et les mœurs locales de la Provence, trop étrangères aux Parisiens, n'ont de saveur que pour les gens du crû. Entre

Tarascon et l'étang de Berre, on applaudirait beaucoup de choses qui nous échappent ici.

Au second acte, si je ne me trompe, l'innocent raconte pour la seconde fois l'histoire de sa petite chèvre qui a été croquée par le loup, et, en la racontant, il s'endort. C'est à peu près le symbole de la pièce. Intéressez-vous donc à un gaillard comme Frédéri, qui n'a ni énergie, ni volonté, qui souffre non pas à la façon des êtres pensants, mais à la façon des bêtes inconscientes, et qui finit par se tuer dans un accès d'hallucination ! Pour qui? pour une coquine, c'est le mot de la pièce, et pour une coquine qu'on ne voit pas!

M. Abel est très remarquable dans ce rôle ingrat et monotone du bêlant Frédéri ; il a brillamment secondé Mlle Fargueil, dont le talent n'a trouvé d'emploi que dans un bout de scène, au dernier acte. Mlles Bartet et Morand ont fait un heureux début dans les rôles de Vivette et de l'innocent. A quoi bon nommer MM. Régnier, Colson, Cornaglia, Lacroix, et l'excellente Mme Alexis, qui apparaissent à peine quelques minutes? Quant à M. Parade, qui faisait sa rentrée dans le rôle du vieux berger d'Andorre, il a passé son grand air.

M. Georges Bizet a écrit pour *l'Arlésienne* une ouverture et des entr'actes qui méritent d'être écoutés avec plus d'attention qu'on ne leur en a donné. Les chœurs, où je n'ai rien distingué de très saillant, ralentissent encore la marche d'une œuvre si languissante par elle-même.

Je reviens aux décors. Celui de l'étang, peint par M. Chéret, est un vrai chef-d'œuvre, qui arrive, chose rare, à l'illusion complète.

LXIX

Comédie-Française. 3 octobre 1872.

Reprise du CID

La Comédie-Française n'avait pas joué *le Cid* depuis la reprise qu'elle en fit, il y a une dizaine d'années, pour les débuts de M. Lafontaine. Beaucoup de spectateurs n'avaient ce soir que des impressions de lecture sur cette première et cette reine des tragédies françaises. Mais ce qu'aucun Français du dix-neuvième siècle n'avait jamais vu, c'était *le Cid* complet, tel que Corneille l'écrivit, avec le rôle charmant de l'Infante. J'approuve hautement la Comédie-Française d'avoir eu le courage de cette restitution. L'œuvre du vieux Corneille nous apparaît ainsi telle qu'il la conçut, avec ses beautés grandioses et ses inexpériences juvéniles ; et je ne crains pas, pour ma part, d'acheter au prix de quelques longueurs la saveur franche d'une pareille impression littéraire.

J'ajoute, sans retard, pour ne plus parler de l'Infante, que ce personnage, banni de la Comédie-Française depuis cent quarante ans, dit-on, a rencontré dans Mlle Tholer une interprète qui le préservera d'un nouvel exil. Ce rôle, sans action, sans mouvement extérieur, ne se peut soutenir que par l'expression nuancée de sentiments nobles et délicats ; et c'est une des plus jeunes pensionnaires de la Comédie-Française qui vient d'obtenir un succès de pure diction, que peu de ses camarades, même sociétaires, pourraient lui disputer.

J'arrive aux grands rôles.

Chimène, c'était M{sup}lle{/sup} Rousseil; don Rodrigue, c'était M. Mounet-Sully; don Gormas, M. Martel : trois débutants.

M. Martel ne dit pas mal, quoiqu'il gasconne un peu. Son attitude fière sied à la tragédie cornélienne.

M{sup}lle{/sup} Rousseil qui, dans le rôle d'Hermione, n'avait pas paru en pleine possession d'elle-même, a pris une revanche éclatante dans celui de Chimène. Que de pièges pour les nouveaux venus, dans ces admirables rôles de notre ancien répertoire! Il y a des passages illustres, des mots célèbres, presque sacrés, où les connaisseurs guettent l'acteur comme les amateurs de steeple-chase attendent le favori à la banquette irlandaise. Il doit la franchir d'un vigoureux élan ou s'abattre. A la fameuse sortie de Chimène

<div style="margin-left:2em">Sors vainqueur d'un combat dont Chimène est le prix!</div>

M{sup}lle{/sup} Rousseil a été accompagnée par des salves d'applaudissements qui ont duré plusieurs minutes, M{sup}lle{/sup} Rousseil a eu le bon goût de ne pas reparaître.

Pendant cette longue ovation, le malheureux Cid, qui avait pris une pose extatique, une main en l'air, l'autre sur son cœur, ne se sentait pas précisément à l'aise. La prolongation de cette attitude prêtait à rire, et si l'on avait ri, ne fût-ce qu'un instant, tout était perdu. M. Mounet-Sully ne s'en serait pas relevé. Dès sa première entrée, on avait pu deviner que ce jeune homme, intelligent, instruit, épris de son art, ne comprenait pas le personnage de Rodrigue et qu'entre le public et lui se préparait un échange de déceptions.

M. Mounet-Sully joue Rodrigue comme il joue Oreste. C'est le même air fatal, égaré, qui convient si bien au fils d'Agamemnon poursuivi par les Euménides, et si mal au fils de don Diègue, doublement vainqueur

comme capitaine et comme amant. Le côté hautain, chevaleresque, le caractère profondément castillan du héros de la chronique espagnole lui échappe tout à fait.

Du reste, il m'a semblé, et je ne crois pas me tromper, que M. Mounet-Sully jouait au hasard de son inspiration et de sa mémoire; d'abord gesticulant et criant sans pitié, jusqu'à ce que le souffle lui manquât pour les passages de force, tantôt se radoucissant sans motif; passant du mugissement du taureau au roucoulement de la colombe, et se servant trop rarement de sa voix naturelle, qui est pleine, pure et sonore; tantôt gobant les alexandrins comme des boules de gomme, sans les mâcher, tantôt les prolongeant outre mesure, comme un chanteur qui file des sons ; somme toute n'ayant peut-être pas dit juste quatre hémistiches de suite pendant toute la soirée, et particulièrement défectueux aux beaux endroits, tels que les stances et le récit du combat contre les Maures.

Il est bien évident que M. Mounet-Sully est la victime d'une erreur ; il croit au pittoresque et il y sacrifie les éléments intellectuels de son art. Il va, il vient, il s'agite, il se redresse, il se courbe, il joue avec son épée nue comme s'il allait l'avaler ; il se fait une tête, il roule les yeux, il montre les dents, il se drape, il change de toilette d'acte en acte, il finit par se coiffer d'une chechia toute rouge comme un marchand de dattes de la rue Babazoun, à Alger. Il fait ainsi passer sous nos yeux des études d'après Delacroix, Henri Regnault ou Fortuny, mais le Cid, ce Cid Campeador, à qui les Espagnols ne connaissent qu'une coiffure, le morion, et qu'un habit, la cotte de mailles, M. Mounet-Sully ne nous l'a point montré.

Faut-il désespérer de cette belle organisation, si riche en dons naturels, systématiquement déviés ? Je ne le veux pas. M. Mounet-Sully peut apprendre tout

ce qu'il ignore ; la difficulté pour lui sera d'oublier tout ce qu'il sait.

M. Maubant a retrouvé son succès d'il y a dix ans sous les traits du vieux don Diègue. Il a la tradition, il sait comme on attaque, comme on soutient, comme on achève une tirade ; il a le sentiment des grandeurs cornéliennes, que M. Chéri, chargé du rôle du roi, aborde par le côté familier. Le roi Fernand que nous a donné M. Chéri, c'est le roi de Castille, de Léon et d'Yvetot.

Beaux décors ; costumes bizarres et d'une exactitude mêlée.

On jouait en lever de rideau *le Dépit amoureux*, pour la continuation des débuts de M^{lle} Bianca. Il faut voir Coquelin dans Gros-René. Que de gaieté ! quelle délicieuse finesse ! M^{lle} Bianca paraît encore timide et contrainte ; mais je crois qu'avec un peu plus d'habitude, elle tiendra sa place dans la maison.

LXX

Théâtre-Déjazet. 19 octobre 1872.

LES IMPOTS

Revue en quatre actes, par M. Pagès de Noyez.

La pièce représentée hier soir, au Théâtre-Déjazet, est la digne sœur de ses aînées. *Le Magicien de Bois-Colombes*, *la Fille du Démon*, et *les Impôts* se sont suivis et se valent.

La première fois on se dit : c'est une erreur ; la seconde fois on peut croire à la malechance ; mais à la

troisième fois on ne saurait plus s'y tromper : c'est un système.

Cela constaté, je ne me sens pas tenu d'analyser ni de discuter la composition bizarre qui a soulevé pendant deux heures les huées d'un public peu élégant mais sagace.

D'ailleurs, avec la meilleure volonté du monde, je ne saurais parler du premier acte des *Impôts*, à moins que de m'être entendu avec la régie des annonces, toute cette partie de la pièce étant consacrée à la louange de quelques magasins de nouveauté et de confections. Les trois autres actes sont remplis d'interminables couplets chantés par des personnes affligées de voix aussi pointues que leurs épaules. Lorsqu'une de ces malheureuses chantait plus faux qu'une autre, les gens du paradis se donnaient la joie de lui crier *bis*, et l'obligeaient à recommencer. C'était affreux.

Inutile de dire que la pièce se termine par une complainte patriotique sur l'Alsace. Il ne manquait à ce petit morceau que d'être chanté par M. Daiglemont lui-même.

Il restera cependant de cette soirée un verbe ou du moins un temps de verbe créé par M. Pagès et dont il est juste de lui assurer à jamais l'incommutable propriété. Cela se trouve dans une fin de couplet, ainsi rédigée :

> C'était bien le moins que le diable
> Se *ridt* de tels accidents.

La chute en est jolie, amoureuse, admirable ; mais convenez que *riât*, troisième personne du singulier du subjonctif *je riasse*, est une véritable trouvaille.

Un illustre Grec assurait qu'il ne se promenait jamais dans le marché aux herbes d'Athènes sans en

rapporter quelque enseignement de beau langage. Ainsi, en m'exposant à la prose de M. Pagès, je n'ai pas perdu ma peine.

Un irrévérencieux qualifiait hier le Théâtre-Dejazet de « Jardin d'acclimatation des ours ». Ce n'est pas tout à fait exact. Les ours y affluent, c'est vrai, mais ils y meurent.

LXXI

Chatelet. 1er octobre 1872.

Reprise de PATRIE

Drame en cinq actes et huit tableaux, par M. Victorien Sardou.

De toutes les reprises dont le théâtre du Châtelet tire depuis un an sa subsistance, celle de *Patrie* me paraît la mieux justifiée et la plus opportune, comme elle en sera vraisemblablement la plus fructueuse.

Le drame célèbre de M. Victorien Sardou se meut dans une région grandiose; il ne s'adresse qu'à des sentiments graves et profonds, l'amour du pays, la pitié, la terreur; il encadre naturellement les somptuosités de mise en scène qui plaisent à la foule. D'ailleurs, il n'avait pas épuisé tout son succès au théâtre de la Porte-Saint-Martin, et, en attendant que celui-ci renaisse de ses cendres, le Châtelet fait acte d'habileté en s'appropriant le regain d'un ouvrage puissant, malgré ses défauts, et légitimement populaire.

La difficulté d'une telle reprise était de suppléer des interprètes tels que Mlle Fargueil et Berton père. J'ai quelque scrupule à juger sur cette première audition Mlle Duguéret, que je ne connaissais pas même

de vue; c'est un de ces talents complexes, inégaux, capables d'élans inattendus et de défaillances subites, envers lesquels on doit se montrer circonspect de peur de les méconnaître ou de les surfaire. Il me paraît cependant que M^lle^ Duguéret est une intelligence remarquable, mal obéie par des organes rebelles ou défectueux. En général, sa diction, étudiée et profonde, est plus juste et plus sûre que son geste. Elle a parfois l'allure triviale de M^me^ Dorval ou de M^me^ Marie Laurent, sans rencontrer l'accent déchirant de la première et sans arriver à la puissance de l'autre. Il faut avouer, du reste, que le rôle de Dolorès est tellement odieux qu'il doit trahir plus d'une fois les intentions et le courage de l'actrice.

M. Paul Deshayes est presque complètement bien dans le personnage de Karloo; sa manière énergique et passionnée l'a surtout bien servi au deuxième acte et au dénouement.

Une toute jeune personne, M^lle^ Jeanne Marie, débutait par le rôle touchant de dona Raffaela, la fille du duc d'Albe. Elle y a complètement réussi, comme aussi M. Angelo en marquis de la Trémouille.

L'interprétation secondaire est un peu faible; je n'y insiste pas. Cependant j'ai trouvé M. Latouche excellent dans le rôle très modeste du capitaine espagnol qui sauve le comte de Rysoor de la mort et de la torture. Le masque, le costume, le geste sont d'un comédien très attentif et très intelligent.

Je dois avouer que M. Charly ne m'a pas paru aussi sublime qu'on le croyait dans le rôle du duc d'Albe; il y a encore du coryza dans le cuivre de son instrument. Mais, trombonne à part, M. Charly tient le personnage avec autorité; il est arrivé à reproduire avec une fidélité tout artistique la figure hautaine du sanglant Alvarez de Tolède. Au moment où le duc apparaît dans son harnais blanc, appuyant son bâton

de commandement sur le flanc droit de son corselet de fer, l'illusion est complète ; on a devant les yeux la statue que le duc se fit élever de son vivant dans la ville de Bruxelles.

Quant à M. Dumaine, identifié à ce noble rôle du comte de Rysoor, il a retrouvé la plénitude de son succès d'il y a trois ans. Il le joue en artiste de haute valeur, avec la plus mâle et la plus poignante simplicité. Mais il a eu tort de revenir, lorsqu'on l'a rappelé après le quatrième acte. Cette réapparition irréfléchie soufflette trop violemment l'illusion du spectateur.

La mise en scène est splendide ; les décorateurs se sont très heureusement inspirés des monuments historiques de la vieille Flandre. Un reproche pour finir. M. Sardou a commis — très volontairement je le sais — un rude anachronisme en parlant, en plein seizième siècle, de fusils et de gens fusillés. Son expérience d'auteur dramatique lui faisait sentir qu'il n'obtiendrait pas l'effet voulu en parlant d'arquebusades ou de mousquetades ; mais le metteur en scène, que rien ne gênait, est inexcusable d'avoir armé les gens du duc d'Albe avec des fusils à piston. Pourquoi pas des Chassepots ou des Remington ?

LXXII

Théatre pour Tous. 13 octobre 1872.

LES JEUNES

LA MIGNON, de Gœthe

IL FAUT QU'UNE FENÊTRE SOIT FERMÉE

M. Léon Beauvallet est l'initiateur d'une nouvelle série de matinées littéraires qui ont commencé aujour-

d'hui dimanche, dans la salle des Menus-Plaisirs. L'idée de M. Beauvallet est celle-ci : ouvrir la porte aux Jeunes et les présenter au public.

C'est une manière comme une autre de travailler au pavage de l'enfer. Mais on n'est pas damné pour cela.

M. de La Pommeraye, dans une conférence aussi séduisante que spécieuse, a donné de ce mot : les Jeunes, une définition tellement élastique qu'elle s'étend jusqu'aux septuagénaires et octogénaires de bonne volonté — à la condition — essentielle — qu'ils n'aient jamais réussi.

La belle chose que les programmes ! On en peut dire ce que feu Harel disait cyniquement des traités : « Pourquoi ferait-on des traités, si ce n'est pour les rompre ? » A quoi serviraient les programmes, si l'on ne se donnait le plaisir d'y manquer ?

M. de La Pommeraye avait à peine terminé sa spirituelle causerie, qu'on inaugurait le Théâtre pour tous par la lecture et la représentation de deux pièces, dues à des plumes qui ne sont ni toutes jeunes ni inconnues, non plus qu'inexpérimentées.

La *Mignon*, de Gœthe, est une comédie-drame tirée des souvenirs de jeunesse du grand poète allemand, par M. Armand Durantin, l'auteur ou l'un des auteurs d'*Héloïse Paranquet*. La pièce, lue par M. Eugène Moreau, et soumise à un plébiscite, a été reçue par les spectateurs, au scrutin secret, et à l'unanimité des votants moins deux voix. *Vox populi, vox Dei !* Je réserve mon jugement pour la représentation qui aura lieu dans trois mois.

Quant au petit proverbe intitulé : *Il faut qu'une fenêtre soit fermée*, agréablement joué et faiblement chanté par Mlle Panseron, je ne saurais, pour un empire, l'analyser honnêtement. Parny, Chaulieu, Gentil Bernard, en un mot, l'anacréontisme du dix-hui-

tième siècle, s'arrêtant juste aux limites de l'effronterie, ont inspiré ce monologue, écrit avec une adresse aussi singulière que coupable.

Qui a commis cela? on ne le saura jamais. Le manuscrit a été confié à M. Léon Beauvallet par Théodore Barrière, qui le tenait de M. Jules Barbier, à qui il avait été remis par feu Michel Carré, qui, lui-même, l'avait reçu de M. Charles Narrey, qui en accuse un ancien préfet dont le nom m'échappe. Chacune des mains par lesquelles il a passé s'est amusée à s'y promener; il a même fait une station chez Virginie Déjazet, à qui l'on offrait le rôle, et qui s'est écrit deux couplets pour elle-même.

La censure refusa une première fois cette saynète, sous le titre d'*Horace*, et une seconde fois sous le titre du *Sommeil de la marquise*. Elle a fini par l'accepter à la troisième sommation. Les divers pères de cet enfant du carnaval n'ont pas fait valoir leurs droits devant le public. On a nommé l'auteur de la musique : c'est M. Fossey, chef d'orchestre d'un théâtre du boulevard.

Et maintenant, à quand les Jeunes?

LXXIII

GYMNASE. 16 octobre 1872.

LA GUEULE DU LOUP
Comédie en quatre actes, par Léon Laya.

La Gueule du Loup, c'est un pseudonyme de l'abîme. Il y a bien des gueules de loup béantes dans les massifs de cette forêt de Bondy qui s'appelle le monde, et les moutons de Panurge se précipiteront d'eux-

mêmes, jusqu'à la consommation des siècles, dans ces trois gueules, plus larges que le fleuve des Amazones et plus profondes que l'Océan : la bourse, la politique et l'amour.

En lisant au programme des théâtres le nom et le rôle des acteurs qui figurent dans la comédie nouvelle, vous avez vu que M^{lle} Desclée jouait Anna, et qu'elle avait pour partenaire M^{me} Prioleau et M. Pujol.

Comme il est écrit au livre du Destin, qui s'impose à Jupiter lui-même, et par conséquent à M. Montigny, que M^{me} Prioleau sera la mère de M^{lle} Desclée, que M. Pujol sera son mari et qu'ils feront mauvais ménage, vous apercevez déjà la structure générale de la pièce, et vous devinez aisément qu'elle n'est autre que l'histoire d'Anna marquise d'Assley, se jetant dans la gueule de M. Pujol, lord Henry Seewood.

Le même programme nous apprend que Pradeau joue M. Lassalle, mari de M^{me} Prioleau, qu'il est, par conséquent, le père de M^{lle} Desclée, et qu'il y a un rôle d'amoureux, M. Marc de Lamarre, joué par M. Villeray, qui sera nécessairement le rival de M. Pujol.

Muni de ces indications premières, souvenez-vous que feu Léon Laya était un galant homme, d'un talent un peu difficile et un peu triste, et vous saurez, avant le lever du rideau, tout ce que le sagace Zadig lui-même pourrait connaître d'une pièce nouvelle qu'il n'a pas encore vue.

Ces impressions préliminaires n'étaient pas inutiles à noter, car elles m'aident à définir à la fois les défauts pressentis et les mérites inattendus d'une œuvre qui a pour elle et contre elle de rencontrer une situation neuve dans des sentiers battus.

La famille Lassalle est française. M^{lle} Anna Lassalle, obéissant aux volontés de ses parents, a épousé le comte d'Assley, pair d'Angleterre, bien qu'elle eût une inclination marquée pour un jeune diplomate,

M. Marc de Lamarre. Ce grand mariage n'a pas été heureux. Le comte d'Assley s'est conduit de telle sorte que la jeune femme a dû rentrer dans sa famille et intenter une action en divorce. Naturellement Marc de Lamarre a retrouvé ses anciennes espérances ; il s'est même rendu en Angleterre pour stimuler le zèle des conseils judiciaires de la marquise d'Assley.

Sa présence déplaît, et pour cause, à lord Henry comte Seewood, qui est le cousin par alliance d'Anna. L'auteur avait entrevu, dans le personnage de lord Seewood, une figure originale et dominatrice : un grand seigneur, calculateur et froid comme Lovelace, fascinateur comme don Juan.

Graduellement, il établit son empire ; d'autant plus redoutable qu'il s'est mis sur le pied d'une amitié loyale et sans arrière pensée, il enveloppe Anna d'une atmosphère enfiévrée, qui agit sur son cerveau, trouble ses sens et agite ses nerfs. La marquise d'Assley ne se reconnaît plus elle-même ; elle rompt avec M. de Lamarre, après l'avoir blessé au cœur ; elle n'ose s'interroger ; il lui semble que ses veines ont absorbé un poison subtil et inconnu. Vienne l'occasion, elle tombera.

Lorsque le rideau se relève sur le troisième acte, elle est tombée. Ce n'est pas l'amour qui l'a livrée à lord Seewood, c'est la surprise, c'est l'étourdissement, c'est la peur. Maintenant elle se fait honte à elle-même, elle a horreur de sa chute, elle hait avec rage l'homme qui l'a perdue. La scène est très belle et très émouvante. « — Celles qui tombent par amour » dit la marquise au milieu de ses lamentations désespérées, « ont une compensation dans leur amour même, et moi, il ne me reste rien que la honte sans amour ! » Il faut entendre dire cela par Mlle Desclée. Le théâtre moderne n'a rien eu de pareil depuis la Kitty Bell de Mme Dorval.

La situation serait sans issue, si l'oncle de lord Seewood, sir Henry Mareswis, ne venait apprendre à la marquise que le père de son mari étant mort, le marquis est devenu duc ; qu'elle renonce à sa demande en divorce, son mari repentant se jettera à ses pieds, et elle sera duchesse.

L'honnêteté de la malheureuse Anna éclate alors dans tout son jour. « — Si mon mari est tel que je l'ai jugé, » s'écrie-t-elle, « je dois persister dans ma poursuite ; que si, pour mon malheur, je l'ai méconnu, je ne suis plus digne de lui ». Et elle avoue à sir Henry Marewis le triste secret de son aventure. Sir Henry Marewis n'a plus qu'une pensée : obliger lord Seewood à réparer le crime qu'il a commis envers la marquise. Le loup dévorant résiste d'abord, mais les cris de sa victime ont résonné dans son cœur. Il est évident qu'il cèdera.

Au quatrième et dernier acte, la réparation est accomplie. La marquise divorcée d'Assley a épousé le comte Seewood ; mais à quelles conditions ! La fière Anna a stipulé une indépendance complète et réciproque, et la grande existence de ce pair et de cette pairesse d'Angleterre n'est que le voile magnifique d'une séparation de fait. Il y a six mois que cela dure. Une révolution s'est faite dans l'âme du sceptique Seewood. Il est devenu l'amant malheureux de sa femme. Il ose le lui dire : elle éclate de rire. Elle ne le croit plus, elle ne croit plus à rien, du moins elle le dit ; mais enfin il faut bien se rendre à l'évidence ; la sincérité, la chaleur d'un amour vrai réchauffent ce cœur flétri par les remords et la douleur ; Anna tombe dans les bras de son mari repentant et transfiguré.

J'estime que cette analyse fidèle prouve la vérité de ce que j'avançais tout à l'heure. Parti d'un lieu commun, d'une situation banale, Léon Laya est arrivé

à des horizons nouveaux qui, par instants, ont charmé le public et plus souvent encore l'ont déconcerté.

Contemplateur désintéressé, mais non indifférent, il m'a semblé, dans la soirée d'hier, que la portion intelligente et lettrée du public se montrait froide ou rebelle au développement ingénieux des sentiments nobles et délicats où l'auteur s'était complu, et que la pièce en était souvent réduite à recueillir les applaudissements de commande des gens qui n'y comprenaient rien.

Je le déclare, parce que j'ai la volonté d'être sincère, et parce que ma sincérité fait à peu près toute ma force, que la pièce m'a touché plus qu'elle ne touchait mes voisins, et je prévois qu'elle ne rencontrera pas dans la presse autant d'approbation qu'elle en mérite à mon avis.

Le grand reproche qu'on lui adressera, c'est qu'elle n'est pas amusante, et j'en conviens sans marchander. L'exposition, qui tient la moitié du premier acte, m'avait ennuyé comme pas un ; je suis persuadé, du reste, que l'auteur, s'il eût dirigé les répétitions, l'aurait largement ébranchée, et je conseille à M. Montigny d'y porter une main vigoureuse. Même observation pour la « bague de ma mère », bien inutile au dénouement qu'elle compromet. Un autre défaut pour une pièce qui n'est, après tout, que le développement de deux caractères opposés, ce sont des lacunes de temps entre les actes. Le second est à trois mois du premier, et le quatrième à six mois du précédent. Il en résulte des espèces de ressauts qui dérangent le spectateur, comme un voyageur qui se croirait à Montereau et qu'on réveillerait à Lyon.

La pensée de l'auteur comportait un certain équilibre entre le personnage d'Anna et celui de Henry Seewood. Mais à la représentation cet équilibre est détruit. M^{lle} Desclée est tellement saisissante dans ce

magnifique rôle d'Anna, rempli de nuances et de contrastes, qu'elle éteint tout autour d'elle, ou, pour parler plus exactement, qu'elle rend l'obscurité plus épaisse.

M. Pujol a la froideur d'un Anglais sans en posséder la tenue. Je ne veux pas dire que ce comédien, intelligent, consciencieux, et qui dit assez juste, ne soit pas élégant ; mais il lui faudrait un degré d'élégance de plus et quelque chose du prestige sans lequel la fascination d'Anna n'est pas suffisamment justifiée.

Quant à M. Villeray, il nous a montré deux choses impardonnables, ses favoris en côtelettes et son pardessus gris de souris au second acte. Le premier ami d'Anna Lassalle serait-il un diplomate du 4 Septembre? Les opinions bien connues de Léon Laya et l'époque où se passe la pièce répugnent également à cette affligeante supposition.

LXXIV

Ambigu-Comique. 18 octobre 1872.

LE CENTENAIRE

Drame en cinq actes, par MM. d'Ennery et Edouard Plouvier.

Lorsqu'à minuit et demi Lafont s'est présenté pour nommer les auteurs, de longues salves d'applaudissements lui ont coupé la parole. Je n'imagine pas que, dans le cours de sa longue carrière, ce comédien sympathique et distingué entre tous puisse retrouver le souvenir d'une plus brillante ni d'une plus légitime ovation.

Si je commence par où l'on finit d'ordinaire, et si je prends ainsi mon récit par la queue, c'est que je voulais constater tout d'abord le succès d'acteur et d'auteurs qui vient d'inaugurer la direction de M. Moreau-Sainti.

Cela dit, j'ai toutes mes aises pour m'expliquer franchement sur l'œuvre nouvelle de MM. d'Ennery et Plouvier.

La pièce est un vrai drame du boulevard, avec le traître, la séduction, la jeune fille faussement accusée de parturition clandestine, et tout ce qui s'ensuit. Si j'essayais d'insinuer à M. d'Ennery que ce canevas n'est pas neuf, il me regarderait du coin de l'œil et ne me répondrait que par un discret sourire, qui signifierait : — « Je le sais aussi bien que vous. »

L'art de M. d'Ennery — et qu'on me permette de négliger pour le moment M. Édouard Plouvier, qui est un lyrique et un naïf — l'art de M. d'Ennery, dis-je, consiste précisément à prendre un bon gros sujet, bien en chair, la fraîcheur n'y fait rien, et qui soit même rebattu (c'est la théorie du gigot, plus il est battu, plus il est tendre); et le choix étant fait, à transfigurer l'objet, à en extraire des effets nouveaux, inattendus pour les malins et foudroyants pour les autres.

Et n'allez pas croire que la faculté créatrice soit étrangère à ce genre de travail, qui ne saurait réussir à ce degré que sous la plume d'un homme essentiellement ingénieux, spirituel, sachant toucher les sentiments honnêtes et généreux, ce que j'appelle la chanterelle du violoncelle humain. En dix endroits du *Centenaire*, il semble que le drame va fléchir et succomber ; c'est précisément alors qu'il rebondit et vous enlève, de gré ou de force. Le tour est fait, vous êtes attendri, désarmé, et... emballé.

Ce Centenaire, nommé Jacques Fauvel, est le plus ancien exemplaire vivant de la vertu sur la terre. Né

en 1772, il ne lui reste plus de sa nombreuse famille qu'un fils, négociant comme lui, Georges Fauvel, et les deux filles de celui-ci, Camille et Juliette.

Juliette, mariée à un officier de marine, M. Duprat, qui voyage dans les mers de Chine, a été séduite ou plutôt violée par M. Max de Maugars. C'est un gentilhomme fort dépravé, presque aussi malhonnête qu'un communard ; la violence qu'il a exercée sur Mme Duprat n'est qu'un moyen de chantage par lequel il espère obtenir la main de la jeune Camille, qui aura, du chef de son aïeul seulement, cinq cent mille francs de dot. Camille, à qui Juliette a tout avoué, repousse avec horreur la demande de M. de Maugars ; et comme ce gredin, qui a su capter la confiance de Georges Fauvel, n'a pu tromper la clairvoyante sagacité du Centenaire, ledit sieur Maugars est mis à la porte de la maison, ce qui ne l'empêche pas d'y rentrer à l'instant.

Il n'y a pas que des malandrins parmi les gentilshommes. M. René d'Alby aime Camille de l'amour le plus tendre et le plus chaste. Il saisit le moment où Georges Fauvel se trouve ruiné par la perte de deux navires, pour demander la main de Camille qui n'a plus rien ; la fortune de M. d'Alby relèvera celle de son beau-père.

Nous avions compté sans les infortunes de Mme Duprat, cachée dans un petit village, où elle va devenir mère des suites de l'affaire Maugars. Elle appelle Camille vers elle, et Camille n'a pas un instant la pensée de se soustraire à cette prière d'une sœur sur qui elle a promis de veiller depuis la mort de leur mère. Cette absence subite de Camille, au moment de signer le contrat, paraît fort extraordinaire ; ce qui est plus extraordinaire encore, c'est que le séjour de Camille auprès de sa sœur dure quinze jours, pendant lesquels on ignore ce qu'elle est devenue. Elle a bien écrit quelques lettres, mais ce gueux de Maugars les a inter-

ceptées. Notez qu'il a fallu cacher au Centenaire la disparition de Camille; on feint qu'elle soit allée soigner une tante malade. Camille revient enfin. Elle refuse de répondre aux interrogations pressantes de son père qui a conçu des soupçons injurieux pour elle. M. d'Alby intervient alors. — « Avant de quitter cette maison, dit-il, Camille était ma fiancée ; je la considère aujourd'hui comme ma femme et je lui permets de se taire ! »

Maugars ne se démonte pas pour si peu. Il a soudoyé la nourrice de l'enfant de Mme Duprat, moyennant quinze francs, le sucre et le savon, pour venir révéler au grand-père l'existence extra-légale d'une arrière-petite-fille à lui. Les apparences accusent Camille, qui ne pourrait se disculper qu'en trahissant sa sœur Mme Duprat, et cela devant le mari, qui est de retour, et qui tuerait la mère et l'enfant.

La malheureuse Camille courbe la tête et s'avoue coupable pour sauver sa sœur.

Ici, la salle entière a murmuré. J'avoue que la situation est raide. Je la connaissais déjà pour l'avoir subie dans *la Closerie des Genêts*, où elle m'avait blessé. Il y a quelque chose de révoltant dans un tel aveu, qui déflore la pudeur d'une jeune fille honnête. Cependant, le dévouement de Camille est mieux justifié dans *le Centenaire*, puisqu'il s'agit d'une sœur mariée, que dans le drame de Frédéric Soulié, où la fille du général sacrifiait l'honneur de sa famille à celui d'une étrangère. Le public n'a pas fait ce raisonnement, et son mécontentement instinctif a failli dégénérer en orage, surtout lorsqu'on a vu Maugars se présenter comme l'amant de Camille, comme le père de l'enfant, et les grands parents, l'aïeul lui-même, terrassés par la douleur, consentir à un abominable mariage.

Le cinquième acte a tout réparé. A la situation empoignée succède la situation empoignante.

Le mariage rencontre un nouvel obstacle que Maugars n'avait pas prévu. — « J'ai pu subir l'ignominie d'être votre maîtresse, » s'écrie publiquement Camille, « je n'accepte pas l'opprobre de devenir votre femme. — Et si je vous y force? s'écrie Maugars. — Je vous tuerai! » répond René d'Alby.

Bien rugi, lion du mélodrame!

Le grand-père, à qui l'on cache ces violences, veut embrasser sa petite fille, qu'il chérit toujours malgré sa chute supposée. Ici les auteurs ont écrit, sous la dictée du cœur, une scène délicieuse. Ce sont les adieux de ce pauvre vieillard et de cette enfant qu'il ne peut se résoudre à condamner. Il réveille les souvenirs d'enfance de la jeune fille, il lui parle de sa mère morte jeune, de la prière naïve qu'elle lui avait enseignée et que l'aïeul lui faisait répéter : — « Oh! je la sais bien, cette prière! » s'écrie Camille, « je la dis tous les jours ». — « Tous les jours! » répond l'aïeul en plongeant son regard dans celui de Camille ; « tu as dit ta prière tous les jours jusqu'à celui-ci? — Oui, grand-père ! — Allons, ma fille, » dit l'aïeul en se redressant; « embrasse-moi, tu n'es pas coupable. Je ne l'ai jamais cru! »

La justification arrive d'elle-même. L'enfant de Mme Duprat est mort ; un cri de mère la trahit. Le commandant Duprat veut la tuer; on le désarme. Quant à cet ignoble Maugars, justice est faite. As-tu vu la lune, Maugars? Eh bien ! tu ne la verras plus ! M. d'Alby l'a tué.

Ah! j'ai oublié bien des choses dans mon récit, et précisément des meilleures de la pièce. Le personnage de l'honnête Martineau, dont la probité garde depuis soixante-dix-sept ans un dépôt de douze cent mille francs qui sauve les Fauvel, à qui le dépôt appartient; et le médecin Richard, qui s'est fait passer pour avocat afin de faire accepter ses soins par le Centenaire imbu contre les médecins de toutes les opinions de Molière.

A propos, la Censure s'est montrée bonne princesse ; elle a laissé passer un des mots à succès de la pièce. — « Vous n'êtes pas avocat? » s'écrie le Centenaire lorsqu'il apprend la vérité; « j'aurais dû m'en douter! Un avocat, qui n'est ni conseiller d'Etat, ni préfet, ni même ministre! »

Lafont est merveilleux dans le rôle de Jacques Fauvel ; on n'est pas plus centenaire des pieds jusqu'à la tête; le costume, la grande redingote, la cravate, la breloque de soie rouge sous le vaste gilet, la chaussure, la coiffure, la démarche, le regard, la voix, jusqu'au sourire du vieillard qui a vu naître et mourir tant de choses; tout est étudié, compris, rendu, avec une rare perfection, et avec quelque chose de plus que la perfection, avec charme. Les auteurs, qui savaient bien ce qu'ils faisaient, ont écrit tout le rôle de Lafont dans le ton de la comédie, tantôt enjouée et tantôt pénétrante. Les gros effets de mélodrame sont réservés aux autres rôles.

C'est M^{lle} Jane Essler qui joue Camille, avec une véhémence sourde qui ne s'accorde pas toujours au caractère juvénile du personnage, mais qui frappe parfois de grands coups. Charles Perey, l'ancien Schaunard de *la Vie de Bohême*, a beaucoup de bonhommie et de gaieté sous les traits du père Martineau. René d'Alby a pour interprète un jeune premier nommé Raynald, qui a montré de l'intelligence et de l'énergie. M. Raynald partage cependant avec M. Desrieux le tort de marcher et de gesticuler dans un drame en habit noir, comme s'ils portaient les armures et les grandes épées du *Fils de la Nuit*.

Mais quel rôle que celui de M. Desrieux! A sa place, je craindrais d'être arrêté en sortant du théâtre.

La mise en scène est soignée et d'un goût excellent.

LXXV

Comédie-Française. 25 octobre 1872.

Reprise des ENNEMIS DE LA MAISON
Comédie en trois actes en vers, par M. Camille Doucet.

Et des CAPRICES DE MARIANNE
Comédie en deux actes en prose, par Alfred de Musset.

Les Ennemis de la maison et *les Caprices de Marianne* forment sur l'affiche de la Comédie-Française un contraste trop piquant pour n'avoir pas été cherché. Deux modes d'expression littéraire, deux formes de théâtre, deux mondes d'idées absolument opposés entre eux se trouvaient en présence. Pour ajouter au charme de cette opposition, malicieuse ou fortuite, il se trouve que la comédie honnête et sensée est écrite en vers alexandrins, tandis que la saynète poétique et fantasque est écrite en prose.

Cela dit, je tourne court et n'aborde pas une comparaison qui n'aurait rien d'utile. La comédie de M. Camille Doucet, jouée d'origine à l'Odéon en 1850 par MM. Moreau-Sainti, Bouchet, Tétard, Mmes Fortin, Sarah Félix, Roger-Solié et Billault, reprise peu d'années après par la Comédie-Française où elle eut pour interprètes MM. Régnier, Bressant, Saint-Germain, Mmes Favart, Allan et Émilie Dubois, se meut dans une région tempérée où les orages du cœur s'apaisent vite et où les caprices des sens ne sont pas plus admis qu'une courtisane dans un salon de famille.

La troisième apparition de cet agréable et spirituel

ouvrage a fait beaucoup de plaisir. Et, ma foi, pourquoi le cacherais-je? C'est un vrai bonheur d'entendre applaudir franchement un galant homme, qui n'a que des amis parmi ceux qui le connaissent et qui n'a jamais opposé que la sérénité de son inaltérable bienveillance aux injustices de ceux qui ne le connaissent pas.

Régnier et Saint-Germain n'appartiennent plus à la Comédie-Française ; Mmes Allan et Émilie Dubois sont mortes. M. Bressant et Mlle Favart ont offert de conserver leur rôle ; mais, tout en les remerciant de leur zèle amical, l'auteur a pensé qu'il fallait donner de l'homogénéité à l'interprétation nouvelle, exclusivement confiée aux jeunes de la Comédie-Française. C'est pourquoi M. Laroche et Mlle Croizette ont remplacé Bressant et Mlle Favart, sans les faire oublier.

M. Thiron, par exemple, est excellent dans le rôle de Nerval, et Mlle Reichenberg ne fait regretter personne. Mme Provost-Ponsin est très bien placée dans le rôle de la belle-mère, Mme de Beaupré. Je trouve M. Boucher très gentil, mais il prend le rôle du comte de Saint-Remi en petit jeune homme, presque en collégien. C'est une faute. Comment comprendre que le notaire Nerval puisse voir un instant dans ce jeune étourneau un rival sérieux ?

Si j'avais à revenir sur *les Caprices de Marianne*, je répéterais ce que j'ai déjà dit à propos du *Chandelier*.

Ces libres et poétiques fantaisies sont à leur vraie place dans les œuvres complètes d'Alfred de Musset et non ailleurs. Pour démontrer qu'elles n'ont été ni conçues ni écrites en vue du théâtre, il suffit de les y produire. Demandez à M. Delaunay et à Mlle Croizette ce qu'ils pensent des rôles de Cœlio et de Marianne ? Ils en sont encore à chercher ce qu'ils en pourraient faire.

M. Bressant aime à jouer les soudards; il y est charmant, beau diseur, et un peu grave.

MM. Got et Coquelin font rire aux larmes sous les traits du podesta Claudio et de son valet Tibia. Rire de quoi ? D'eux-mêmes, de leurs costumes inouïs, de leur mimique irrésistible. Le rôle écrit n'entre que pour bien peu de chose dans cette inextinguible hilarité.

LXXVI

Menus-Plaisirs. 28 octobre 1872.

ROCAMBOLE AUX ENFERS

Opérette, paroles de MM. Clerc frères, musique de M. Bordogny.

Ce que je me suis donné de mal pour arriver à connaître les aventures d'outre-tombe du nommé Rocambole, je ne vous le raconterai pas. D'abord, je me suis laissé prendre, avec plusieurs badauds de ma force, à la plaisanterie de la première représentation ; je n'ai pas reconnu M. Lecoq sous les traits imités de M. de Jallais, et je m'en suis allé, persuadé qu'on ne jouait pas la pièce faute de costumes. Premier quiproquo.

Lundi, je retourne au boulevard de Strasbourg, croyant cette fois assister à la première représentation. C'était la troisième. Deuxième quiproquo.

Enfin, je m'aperçois qu'il s'agit d'une opérette, et non d'un vaudeville à musique, comme l'étaient *la Reine Carotte* et *les Contes de Perrault*, et que, par conséquent, j'allais me mêler d'une chose qui ne me regardait pas. Mais la fatigue, la longueur du chemin,

quelque diable aussi me poussant, je suis resté. Je cherchais depuis longtemps l'occasion d'être agréable à mon ami Baptiste Jouvin. Je l'ai saisie par les cheveux.

D'ailleurs, je serai sobre d'appréciations sur la musique nouvelle de M. Bordogny (par un y grec). J'ai regretté qu'elle ne fût pas ancienne, voilà l'effet qu'elle m'a fait. Un refrain de pont-neuf m'eût paru le plus délicieux rafraîchissement au milieu de ce désert d'idées musicales.

Quant à la pièce, j'avais des préventions. On se racontait d'avance qu'elle était démesurément ennuyeuse ; on me l'avait répété dans les couloirs avant le lever du rideau. Eh bien ! il n'en est rien. *Rocambole aux Enfers* m'a beaucoup amusé ; seulement je n'y ai rien compris du tout.

Voici l'explication de ce phénomène bizarre. Aux répétitions générales, la pièce avait paru claire, mais longue et peu récréative. La direction n'a pas hésité ; elle a tranché dans le vif, en supprimant des tableaux entiers, sans rien rajuster dans les autres. O surprise! l'ouvrage est devenu incompréhensible, et par cela même très gai. Du moment où l'intelligence n'a plus à travailler, elle laisse le champ libre au rire de la bête que chacun de nous porte en soi, et qui chez moi, autant que j'en puisse juger, est de grosseur raisonnable, comme dit la laitière Perrette.

Si l'on savait dans quel but M. Lecoq s'habille en marchand de vulnéraire suisse pour interroger Rocambole, si l'on arrivait à expliquer la singulière idée qui porte ce même *detective* à se déguiser en géant de la foire pour détourner les soupçons, où serait la plaisanterie? A l'instant même où l'on saisirait une ombre d'intention dans ces extravagances, elles apparaîtraient comme de simples inepties, et adieu la joie !

La pièce est très bien montée, très bien décorée,

très bien illuminée, très bien dansée, et très mal chantée. Ces fameux costumes, qui faillirent tout perdre, ont tout sauvé; ils sont riches, élégants et variés, et feraient honneur à un théâtre d'ordre plus élevé.

Parmi les personnages des deux sexes habillés et déshabillés par la fantaisie de MM. Clerc frères, je n'en nomme que deux et je me tais des autres. M. Montbars et M^{me} Macé-Montrouge excellent dans la farce et savent y mettre cette pointe d'esprit qui la relève comme le bouquet garni des cuisinières aiguise une sauce un peu lourde.

J'ai juré de ne demander aucune explication aux auteurs; mais je voudrais bien savoir pourquoi l'acteur chargé du rôle de Lucifer s'est passé en sautoir le grand cordon du Nicham de Tunis. Le piquant de l'affaire, c'est qu'un diplomate fort connu qui occupait une des avant-scènes de gauche paraissait tout surpris de se découvrir ce singulier collègue, qui, sans doute, n'a pas été nommé sur sa présentation.

LXXVII

Gaité. 31 octobre 1872.

Reprise des **CHEVALIERS DU BROUILLARD**

Drame en dix tableaux, par MM. d'Ennery et Bourget.

Nous l'avons enfin revu, ce joli Jack Sheppard, le héros de Harrison Ainsworth, complété par le Thomas Iddle de William Hogarth; ce petit scélérat pour le bon motif, qui travaille à la fois en faveur de son ami

Tamise et pour le maintien de la couronne d'Angleterre sur la tête de Georges Ier. Mme Marie Laurent est incarnée dans le rôle de Jack Sheppard comme Paulin Ménier dans celui de Chopard dit l'Aimable. Tant que Mme Marie Laurent restera au théâtre, elle jouera ou reprendra Jack Sheppard, création absolument personnelle, où l'actrice tour à tour joue, lutte, rit, fait des armes, se déguise en femme, pleure et grimpe aux échelles de cordes, mélange étonnant de déclamation et de gymnastique, qui exige à la fois la sensibilité de l'actrice et l'agilité du pompier.

Ce dont je loue le plus Mme Laurent, c'est qu'elle garde ou retrouve dans les fortes situations du mélodrame où elle est enlacée un naturel et une simplicité, qui prouvent qu'elle aurait pu aborder des régions plus hautes.

Mlle Page, qui s'est vouée décidément à l'emploi des mères, a partagé le succès de Mme Laurent, dans la scène de la folie d'abord, ensuite dans celle de la prison, lorsque la mère et le fils déchirent la couverture pour en faire une corde à nœuds. D'ailleurs, c'est, à mon sens, la situation la plus attachante du drame, une de ces trouvailles comme il en arrive à M. d'Ennery au point culminant de ses pièces si mouvementées.

M. Alexandre déploie beaucoup de talent vrai dans le rôle de Bluskine. M. Montlouis, qui vient de l'Ambigu et qui débutait à la Gaîté dans le rôle de Tamise, a de la chaleur, une tournure aisée et deviendrait certainement, s'il élargissait sa diction, un bon jeune premier de drame.

Parlerai-je de Taillade? c'est un artiste excellent qui a besoin de rôles à creuser; celui de Jonathan Wild est piteux. Ce chef de brigands passe son temps à tirer des coups de pistolet qui ratent, et M. Taillade a fait comme le pistolet de Jonathan Wild.

M. Laurent et M^me Lyon ont beaucoup fait rire dans les rôles de M. et M^me Wood.

Parmi les dix décors de la pièce, j'en ai remarqué un très beau, celui de la Vieille-Monnaie, qui encadre à merveille un très joli ballet, égayé par l'amusante gigue que la salle a voulu voir deux fois de suite.

Mais les spectateurs intrépides, qui sont restés jusqu'à une heure du matin pour le brouillard du dernier acte, ont été durement mystifiés. Ce brouillard est un rideau formé de parallélogrammes de toile claire, réunis les uns aux autres par de grossières sutures, qui ne sont pas même cousues de fil blanc.

LXXVIII

Comédie-Française. 6 novembre 1872.

Reprise de MADEMOISELLE DE BELLE-ISLE
Comédie en cinq actes en prose, par Alexandre Dumas.

Je suppose que, par un miracle dont nous eussions tous été ravis, Alexandre Dumas ressuscité eût assisté ce soir à la reprise de *Mademoiselle de Belle-Isle*, ou je me trompe fort, ou ce grand homme, d'humeur si expansive et si souriante, se fût écrié de sa bonne grosse voix : » Mais ce n'est pas une représentation, c'est un enterrement ! »

La pièce, telle que l'écrivit Alexandre Dumas, ne comporte que deux caractères sérieux : M^lle Gabrielle de Belle-Isle et son chevalier. Il n'avait pas prévu qu'une mélancolie générale gagnerait de proche en proche les autres personnages, depuis une Marton somnolente jusqu'à un Richelieu lugubre.

Permis à M{lle} de Belle-Isle d'être triste sous ses vêtements de deuil ; elle pleure depuis trois longues années son père et ses deux frères enfermés à la Bastille ; M{lle} Sarah Bernhardt pouvait donc gémir sans manquer aux convenances du rôle. De plus, elle était enrhumée. Son succès n'en a pas moins été fort grand. Elle dit bien et juste. Elle manque de charmes et non de charme. Le malheur est qu'appelée par sa nature à jouer le drame ou la tragédie, ses forces physiques la trahissent presque toujours au moment des suprêmes émotions.

Pour rendre vraisemblable la méprise nocturne sur laquelle la pièce roule pendant quatre actes, on a choisi celles des pensionnaires de la Comédie-Française dont la structure physique se rapprochait davantage, en long et en large — si j'ose m'exprimer ainsi — de M{lle} Sarah Bernhardt. Cette espèce de *handicapage* a été déterminant en faveur de M{lle} Croizette, à qui le rôle ne convenait sous aucun autre rapport. M{lle} Croizette qui n'en est encore qu'à faire preuve de bonne volonté, ne possède ni l'expérience, ni l'autorité, ni la science de diction nécessaires dans l'emploi des grandes coquettes.

Le principal défaut de M{lle} Croizette est de donner une valeur énorme aux mots insignifiants d'une phrase et d'avaler les autres, procédé fort nuisible aux finesses du dialogue. Ce qui doit consoler M{lle} Croizette de ne s'être pas encore donné les qualités indispensables pour le haut emploi qu'elle aborde prématurément, c'est qu'il lui reste le temps de les acquérir. J'avoue d'ailleurs que M{mes} Mante, Allan, Augustine Brohan, Arnould Plessy, Figeac et Edile Riquier ont laissé, dans ce rôle de la marquise de Prie des souvenirs bien périlleux pour celle qui leur succédait hier sans les remplacer.

En 1726, époque où le duc de Bourbon quitta le

ministère, le duc de Richelieu avait juste trente ans. C'est donc bien à tort que M. Bressant s'efforce de lui en donner le double. Cette erreur d'un comédien si distingué est d'autant plus frappante que le rôle fut écrit pour Firmin, le plus alerte, le plus fringant, le plus remuant des hommes, pour Firmin, de qui M^{me} Dorval disait : « Il a l'air d'un homme qu'on chatouille tout debout ». Firmin, même sexagénaire, prenait tous ses rôles à la légèreté ; M. Bressant, jeune encore, les prend à la lourdeur ; ce qui ne l'empêche pas d'être un diseur de la meilleure école.

LXXIX

Théâtre Cluny. 7 novembre 1872.

UN BIENFAIT N'EST JAMAIS PERDU
Proverbe, par M^{me} George Sand.

Reprise des INUTILES

La preuve qu'un bienfait n'est jamais perdu, c'est qu'en mémoire du génie de M^{me} Sand et des beaux ouvrages dont elle a doté la littérature française, je garderai le silence le plus respectueux sur l'œuvre courte, mais non légère, que le Théâtre Cluny vient d'offrir à son public.

M. Larochelle et M^{lle} Germa l'ont jouée avec beaucoup de conviction, et les spectateurs l'ont applaudie avec une politesse infinie. Quelques rédacteurs de la *Revue dés Deux-Mondes*, accourus pour remplir un pieux devoir, se sont même abandonnés à une douce gaîté.

Mais écartons ce sombre tableau. La reprise des *Inutiles* a remis tout le monde en joie. M. Larochelle, à la veille d'abandonner sa carrière d'artiste et de remettre sa direction aux mains de M. Roger, a voulu rendre au public l'ouvrage dont l'éclatant succès fixa la fortune du Théâtre Cluny, excellente idée, qui lui a réussi de toutes les manières.

Pour cette reprise, dans laquelle M. Larochelle a la meilleure part, l'Odéon a prêté M. Bilhaut, en remplacement de M. Richard, qui avait créé le rôle de Pathey et qui appartient aujourd'hui au Gymnase; M¹¹ᵉ Berthe Fayolle, qui avait quitté le Vaudeville après la chute de *l'Enlèvement* et que j'avais revue récemment dans une matinée littéraire de la gaîté sous l'habit du jeune Zacharias d'*Athalie*, est rentrée au bercail et a rendu au rôle de Geneviève sa physionomie originale, quoiqu'un peu sèche.

M¹¹ᵉ Germa, M. Stuart et M. Villetard ont tenu très sympathiquement les autres rôles.

Les Inutiles ne sont pas un chef-d'œuvre, mais la promesse d'un grand talent. M. Édouard Cadol est homme à la tenir lorsqu'il le voudra.

LXXX

Comédie-Française. 17 novembre 1872.

HÉLÈNE

Drame en trois actes en vers, par M. Édouard Pailleron.

Parmi les morts regrettables, si profondément enterrés qu'on a même négligé de faire leur oraison funèbre, je place en première ligne, très noble, très

fière, très vénérable, très chaste et très impuissante damoiselle la Délicatesse française.

Cette fleur littéraire périt sur les échafauds de la Révolution avec la fleur de la noblesse, et n'a pas donné de rejetons : on ne sait plus rien d'elle, pas même son nom. On peut, désormais, sinon tout faire, du moins tout dire en plein théâtre. Cette pauvre M^{me} de Genlis, formulant d'un mot la poétique qui gouvernait impérieusement la scène française de son temps, écrivait à propos d'une tragédie d'Otway, je crois : « Le parterre français ne tolérerait pas la vue « d'une héroïne souillée ».

Nous avons fait bien du chemin depuis les *Souvenirs de Félicie*. Non seulement la plupart des héroïnes de nos pièces contemporaines sont souillées, mais on nous explique à quel jour, à quelle heure et comment elles le furent. Nous en sommes ainsi arrivés, j'allais dire descendus, sans nous en apercevoir, au cas les plus scabreux de la physiologie secrète, aux investigations les plus intimes de la médecine légale.

La contagion est si forte que M. Édouard Pailleron, qui a toutes les qualités de ce qu'on appelait au temps de Molière, l'honnête homme, le talent, la politesse, l'inattaquable probité des intentions, est allé du premier bond plus loin que ses devanciers, et cela au cœur d'une pièce qui a les prétentions et les convictions les plus vertueuses de la terre.

Tout le monde connaît *le Supplice d'une femme*, par conséquent, tout le monde a d'avance une notion générale du sujet d'*Hélène*. Voici le mari d'abord : qu'il soit là commerçant et ici médecin, peu importe ; c'est l'homme prosaïque, excellent, généreux et trompé, qui personnifie la mélancolie réservée sur la terre aux maris vertueux.

Comment est-il trompé? Quelle ronce s'est trouvée sous les pas de la femme? Quelle pose a-t-elle prise

au moment de sa chute ? Tout est là ; c'est par ces détails qu'une pièce aujourd'hui se distingue d'une autre.

La mademoiselle Favart du *Supplice d'une femme,* raisonnant comme Ugolin qui dévorait ses enfants pour leur conserver un père, déshonore son mari pour remercier un certain Alvarez de Tolède d'avoir sauvé l'honneur de sa maison.

La mademoiselle Favart d'*Hélène* n'a jamais failli qu'avant le mariage. Si elle a trompé le docteur Jean, son mari, c'est uniquement sur la nature de la marchandise, et ce médecin devrait bien ne s'en prendre qu'à soi de son illusion première.

D'ailleurs, circonstance atténuante pour madame Jean, mais non pour la morale publique, Hélène, une parente pauvre, a été séduite dans la maison de sa tante, Mme de Rives, par un des fils de sa bienfaitrice : si l'on peut appeler séduction l'action d'un jeune homme sachant la vie qui met à mal une enfant sans discernement, presque une petite fille. Avais-je raison de verser un pleur sur l'antique délicatesse française ? Ne nous mène-t-on pas en cette occurrence un peu trop près de la police correctionnelle les jours où elle siège à huis clos?

Alvarez de Tolède — c'est décidément l'emploi de M. Laroche et comme sa spécialité — s'appelle cette fois René de Rives. Il est diplomate, c'est-à-dire consul. Et de trois en un an. Premier consul dans *Christiane;* deuxième consul dans *les Enfants*; troisième consul dans *Hélène*. Cela devient un type ou un tic. Autrefois, les rôles d'une pièce, joués sous le masque, n'avaient pas de nom propre, mais seulement celui de leur emploi. C'étaient le Docteur, le Capitan, etc. Nous y revenons, et l'on verra des acteurs entre deux âges se faire engager en province pour jouer les consuls dans le répertoire de la Comédie-Française, comme autrefois

les premiers rôles forts en tout genre et des pères nobles au besoin.

Je ne sais pas d'où revient ce consul, si c'est du Monomotapa ou des Lacs-Salés, mais il ne rapporte pas des pays étrangers ce qui lui manquait lorsqu'il quitta la France. Après avoir abandonné comme un jouet inutile l'enfant qu'il avait corrompue, il prétend la reprendre au bras de son mari, l'honnête et sensible docteur Jean.

Hélène résiste dans une scène éloquente et mouvementée, qui rappelle beaucoup celle du dernier acte des *Intimes*. Le mari survient; René saute par la fenêtre. On le rapporte grièvement blessé; et Jean, comme médecin, panse celui qu'on a ramassé, le front brisé, sous le balcon d'Hélène.

Jean a tout compris; il marche sur Hélène le bras levé, lorsque tout à coup il s'arrête. Il vient d'entendre la voix de sa sœur Blanche. — « Et ma sœur! » s'écrie-t-il douloureusement.

Tel est le premier acte, qui avait produit, sauf de légères réserves, une vive impression.

Mais, avec le second acte, la pièce change de direction. Elle n'est plus uniquement gouvernée par le désespoir de Jean, par le remords et la douleur d'Hélène. D'autres intérêts s'interposent entre les deux époux.

Blanche, la sœur de Jean, doit épouser le comte Paul, personnage fort gourmé et fort chatouilleux sur la question d'honneur. Le comte Paul n'entrerait pas dans une famille troublée. Cette prévision dicte la conduite de Jean. Il méprise sa femme, il le lui dit en face; mais il la condamne à jouer la comédie du bonheur conjugal dans l'intérêt de Blanche.

Hélène accepte courageusement ce sacrifice qu'on lui impose pour la félicité de sa jeune belle-sœur; mais bientôt ses forces la trahissent; elle veut se sous-

traire aux tortures de cette estime menteuse dont on lui prodigue les marques extérieures. Elle se tuera.

Au moment suprême, elle se trouve en face de son mari à qui elle avoue franchement sa résolution. Jean s'exaspère; il éclate enfin : les reproches les plus douloureux, les plus amers, les plus sanglants, les uns mérités, les autres non, s'exhalent de sa bouche. Plus Hélène s'humilie, plus la fureur de Jean va croissant. Tout à coup, il s'affaisse sur lui-même et se répand en sanglots. Il aime toujours Hélène....

Souffrez que je retourne un instant sur mes pas. Il serait inexplicable que le docteur Jean, qui est un brave cœur, qui a porté l'uniforme de notre armée sur les champs de bataille, n'eût pas songé à tirer vengeance de René de Rives. L'auteur y a pourvu. Mme de Rives, la tante d'Hélène, a deux fils : René le consul, et Henri le marin. A l'instant même où Jean vient de provoquer René en un duel clandestin dans les Alpes suisses, on apprend la mort d'Henri de Rives, enlevé par la fièvre, en mer. Mme de Rives qui a été pour Hélène une mère — bien peu clairvoyante, et bien peu vigilante, par parenthèse — Mme de Rives, dis-je, n'a plus au monde qu'un fils, que son René. Devant la douleur de cette mère inconsolable, le docteur Jean se sent désarmé : « Allez-vous-en ! » dit-il à René; « est-ce que je puis vous tuer à présent ! »

C'est alors que survient l'explication suprême entre Hélène et son mari. Puisque Jean aime encore celle qui n'a d'autre tort envers lui que de lui avoir caché son triste passé, la réconciliation n'est pas bien éloignée. Elle s'accomplit lorsque le comte Paul, qui avait conçu des soupçons sur le rôle de Réné dans le ménage du docteur Jean, se détermine enfin, après des tergiversations qui n'auraient pu se prolonger sans compromettre le sérieux du personnage, à demander pour tout de bon la main de Blanche.

Le docteur Jean, à ce moment si désiré, perd une belle occasion de se taire, car il adresse au comte Paul une sorte d'homélie sur les devoirs d'indulgence des maris envers leurs femmes, qui ferait naître de bien singulières réflexions dans la tête du comte Paul, si ce fils des croisés n'était pas absorbé par l'étonnement de la belle action qu'il vient de commettre en se résolvant enfin à tenir sa parole.

Comme on le voit, la tragédie bourgeoise de M. Édouard Pailleron est un document à ajouter au dossier du procès qui se débat entre les dramaturges contemporains sur les conséquences du mariage, à savoir l'adultère et tout ce qui s'en suit. A certains moments, le spectacle était moins intéressant sur le théâtre que dans la salle, où siégeaient, comme à l'audience, M. Émile de Girardin, M. Alexandre Dumas, M. Georges Richard, l'auteur des *Enfants*, M. Adrien Decourcelle, l'auteur de *Marcel*, et M. Camille Doucet l'auteur des *Ennemis de la maison*. « — Tue la! » semblait dire M. Alexandre Dumas fils, lorsqu'il songeait à *Diane de Lys*, ou : « Ne la tue pas! » lorsqu'il se souvenait de *la Princesse Georges*. « — Ne lui pardonne pas, et surtout ne te marie pas! » pensait l'auteur du *Supplice d'une femme* et des *Questions de mon temps*. « — Pardonne-lui, surtout si tu lui découvres quelque enfant naturel! » murmurait M. Georges Richard. « — Massacre tout le monde! » grondait le farouche auteur de *Marcel*. « — Mets donc tes lunettes, » souriait M. Camille Doucet, « elle ne t'a pas trompé du tout. On ne trompe jamais ni les médecins ni les notaires. »

Parlons sérieusement : l'opinion générale n'a pas été favorable à l'œuvre nouvelle. Des qualités réelles sont étouffées par des imperfections criantes. Le second acte surtout fatigue les plus bienveillants par l'éternelle répétition d'une situation unique, de la même insulte, faisant tomber, sur le même fauteuil, la

même femme, qui verse les mêmes larmes. Aussi, lorsqu'est survenue la grande scène du troisième acte, scène émouvante, malgré ses développements excessifs, et vraie dans ces développements mêmes qui traduisent fidèlement l'inextinguible rage de la passion trahie, la situation n'a pas produit l'effet que l'auteur en attendait sans doute. Elle avait été escomptée pour ainsi dire, et le spectateur en était rebuté.

D'ailleurs, la réalité et la vérité théâtrale sont deux choses très différentes. Il est dans la nature qu'un homme furieux pardonne à une femme, après l'avoir écrasée sous les paroles les plus amères. Au théâtre, il y faut plus de mesure. Tant d'insultes préparent mal à tant de réconciliation.

Parmi les coupures praticables, il en est une qui s'indique d'elle-même. La scène désolante où M^{me} de Rives pleure toutes les larmes de ses yeux sur la mort de son fils Henri, n'a obtenu, malgré des détails exquis, qu'une attention distraite. C'est l'oraison funèbre d'un défunt excessivement regrettable, mais que ni vous ni moi n'avons eu l'avantage de connaître.

M. Édouard Pailleron manie le vers scénique avec une habileté qui n'en est pas à faire ses preuves. Malheureusement l'alexandrin est un instrument fort incommode pour la tragédie moderne et en habit noir. Comment faire parler en vers un ancien chirurgien de la ligne, sans tomber ou dans l'enflure ou dans la platitude? M. Pailleron, qui a trop d'esprit pour se lancer dans le pathos, n'évite pas l'écueil du prosaïsme. J'ai retenu deux vers dont la pensée est bien jolie. Jean dit en parlant de sa sœur qui se marie et qui va le quitter :

> C'est mon enfant, ma sœur,
> Un de ces doux fardeaux dont le poids nous repose,
> Légers quand on les porte et lourds quand on les pose.

Apprendrai-je quelque chose à un praticien de la force de M. Pailleron, en remarquant que cette rime est inacceptable, et qu'il est interdit de faire sonner ensemble deux verbes dont l'un est le composé de l'autre?

Le rôle de Jean a trouvé dans M. Delaunay un interprète dont le talent admirable a été plusieurs fois acclamé par la salle entière. M^{lle} Favart aurait peu de chose à faire pour mériter de grands éloges ; elle parle trop bas, et sa voix, pendant des tirades entières, ne dépasse pas les premiers rangs de l'orchestre ; trop de poses aussi, de renversements en avant et en arrière, trop de génuflexions et de pantomime. L'effet en est saisissant d'abord, mais on s'y habitue, et les efforts de l'artiste se brisent ensuite contre la froideur d'un public redevenu indifférent.

La diction juste et pénétrante de M^{lle} Nathalie a opéré ce miracle de faire entendre jusqu'au bout la lamentation sur la mort de Henri de Rives, chevalier de la Légion d'honneur.

Quant à M^{lle} Reichemberg, elle est elle-même dans le rôle de Blanche. C'est le meilleur compliment que je lui puisse adresser.

LXXXI

Variétés. 18 novembre 1872.

LA MÉMOIRE D'HORTENSE
Comédie en un acte, par MM. Labiche et Delacour.

LES SONNETTES
Comédie en un acte, par MM. Henri Meilhac et Ludovic Halévy.

Il y avait peut-être une idée de comédie dans ce titre : *la mémoire d'Hortense*. Vous apercevez d'ici le

veuf, inconsolable du passé, mis aux prises avec les tentations provocantes du présent et fort empêtré d'accorder sa passion nouvelle avec la fidélité qu'il a jurée à la mémoire d'Hortense.

Mais ce n'est pas tout à fait de cela qu'il s'agit. L'Hortense défunte ne saurait être prise au sérieux par personne ; c'était une géante aux cheveux rouges, dont la mort prématurée fut acceptée comme un bienfait des dieux par ses amis et connaissances, surtout par son mari et par son père adoptif. La pièce se place dès le début en pleine parade, et elle y reste. Ne valant pas la peine d'être vu, cela mérite encore moins qu'on le raconte.

J'ai trouvé, au contraire, beaucoup de vraie gaité et de fine observation dans *les Sonnettes*, de MM. Henri Meilhac et Ludovic Halévy. Figurez-vous *le Dépit amoureux*, transporté sous les toits, dans les chambres de domestiques ; à droite, celle d'Augustine, la camériste de M^{me} la marquise de Château-Lansac ; à gauche celle de Baptiste le mari d'Augustine, valet de pied de M. le marquis de Château-Lansac. La porte de communication est fermée depuis qu'Augustine a surpris Baptiste au fond de la remise, dans une vieille berline, où il conjuguait *I love* en compagnie d'une bonne anglaise.

L'originalité de la pièce, c'est que les querelles d'Augustine et de Baptiste, dix fois interrompues par les coups de sonnette de leurs maîtres, se répètent au premier étage entre la marquise et le marquis, accusé, pour ne pas dire convaincu, d'avoir rendu des visites illicites à une certaine demoiselle Héloïse Tourniquet.

On ne s'aime plus, on se déteste, on se séparera ; la marquise et sa femme de chambre iront en *Langadoc*, comme dit Dupuis, pendant que le marquis et le valet de pied passeront en Angleterre. Puis on se réconcilie au premier étage comme dans les mansardes et le

rideau tombe au moment où l'heureux Baptiste, ayant obtenu sa grâce, rentre enfin dans la chambre de la trop indulgente Augustine.

Ce n'est rien et c'est charmant. Pas un mot, pas une idée, pas un détail qui n'appartienne à la vie moderne, à la vie parisienne observées d'un œil attentif et malicieux, reproduites d'un crayon léger et sûr.

La pièce est écrite comme elle est jouée, à ravir, par Dupuis et Mme Céline Chaumont. Mes préférences, je ne le cache pas, appartiennent à Dupuis. Mme Céline Chaumont a bien de l'esprit, mais elle en a trop; elle a bien de la finesse, mais trop; elle comprend tout et trop, et je lui souhaite de comprendre une chose : c'est qu'elle n'a jamais plus d'esprit et de finesse que lorsqu'elle veut bien se contenter pour un instant de dire simplement et juste.

Dupuis est d'un naturel parfait dans la peau de ce grand et gros domestique, bête, ignorant et fat par-dessus le marché. Si vous voulez rire franchement, allez entendre la légende de la dame de la cour de Louis XIV, qui fut précipitée dans la fosse aux ours par un seigneur du temps de François Ier. La crédulité naïve des basses classes est ici prise sur le fait de la façon la plus amusante du monde.

Je n'aime pas l'apparition de la marquise qui, au dénoûment, traverse les mansardes pour pénétrer chez son mari par l'escalier de service. Elle est inutile et dérange l'impression de cette esquisse si agréable, l'une des meilleures qu'on puisse rencontrer dans l'album parisien de MM. Meilhac et Halévy.

LXXXII

Vaudeville. 23 novembre 1872.

LE PÉCHÉ VÉNIEL
Comédie en un acte en vers, par M. Albert Millaud.

Ceci est le début au théâtre de notre collaborateur et ami Albert Millaud, de cet esprit poétique et ironique à la fois, qui a écrit au courant de la plume, et comme en se jouant, un volume de vers qui survivra à nos luttes présentes, *la Petite Némésis*.

Le Péché véniel n'est pas précisément une pièce ; c'est quelque chose comme un fabliau dialogué, comme un souvenir de Boccace et du *Petit Jehan de Saintré*. Cela vit par le sentiment et les détails. Or, comme le sentiment est jeune et vrai et que les détails sont exquis, le public a fait grande fête aux amours de la jeune châtelaine Alix et de son page Raoul.

Je disais tout à l'heure qu'Albert Millaud était un esprit à la fois poétique et ironique ; il l'a prouvé une fois de plus dans *le Péché véniel*; lisez ces vers charmants par lesquels le petit page exhale ses premiers aveux :

> Ma maîtresse! hélas! non, ce serait trop d'ivresse!
> Elle ne connaît rien de moi. Pauvre et chétif,
> Perdu, devant ses yeux, je passe humble et craintif.
> Ma dame! Je jouis de l'air qu'elle respire,
> Je lis dans ses yeux noirs, et je bois son sourire.
> Elle ne m'entend point lorsque je suis ses pas.
> Et quand je la regarde, elle ne me voit pas.
> Elle lirait ces vers où je dis qu'elle est belle,
> Sans comprendre jamais que je les fis pour elle.

19.

> Et si je me baissais à ses pieds gracieux,
> Fière, elle passerait sans incliner les yeux.
> Si je pleurais pour elle, elle rirait; si même
> J'osais me hasarder à lui dire : Je t'aime !
> Elle ne prêterait à ce cri de douleur
> Pas plus d'attention qu'à la mort d'une fleur,
> Qu'au bruit du vent faisant tomber la feuille frêle,
> Ou qu'au chant de l'oiseau qui passe à tire d'aile.

Voilà pour l'élégiaque; la gaîté narquoise et gauloise se retrouve dans ce dernier couplet du vieux comte, supplanté par le jeune Raoul :

> Depuis qu'elle en épouse un autre,
> Je me sens tout gaillard, et mes doutes ont fui.
> Je me suis retrouvé... Qu'il prenne garde à lui !

Les interprètes ont eu le même succès que l'œuvre. M^{lle} Antonine, particulièrement applaudie, a été rappelée avec MM. Colson et Lacroix à la chute du rideau. Les costumes, d'une fantaisie très amusante, révèlent la présence au Vaudeville de l'homme de goût qui a monté d'origine le *Faust* et le *Roméo* de Gounod.

LXXXIII

VARIÉTÉS. 26 novembre 1872.

LA REVUE N'EST PAS AU COIN DU QUAI
Quatre tableaux, par MM. Clairville, Siraudin et Victor Koning.

Enseigne oblige, et puisqu'elle n'est pas au coin du quai, la revue des Variétés est tenue de reprendre les articles qui auraient cessé de plaire. Les bons comptes font les bons amis. Je prie donc sans plus tarder

MM. Clairville, Siraudin et Victor Koning de vouloir bien me changer le dialogue dans la salle, et presque tout le second tableau, ou de me rendre mon argent.

Je ne suis pas un client capricieux, et je motive mon opinion.

Il est très rare qu'une scène jouée dans la salle tienne tout ce que le public s'en promet au premier abord. On commence par rire beaucoup, puis on devient sérieux et l'on arrive à désirer que les acteurs veuillent bien repasser la rampe et que chacun rentre chez soi.

Quant au second tableau, j'avoue que les aventures de Lardillon et de Beaubichard, membres du Cercle de Brives-la-Gaillarde, à la recherche des sources du Nil et du docteur Livingstone, m'ont paru beaucoup moins intéressantes que celle du Robinson suisse. Je laisserais volontiers pour compte aux auteurs, malgré l'intelligence et la beauté de Mme Jeanne Grandville, les couplets de la Cataracte, qui manquent absolument de cascades. Une fois opéré de cette cataracte, le second tableau marchera tout seul.

J'insiste d'autant plus sur des suppressions nécessaires que la revue nouvelle est assez longue et qu'elle foisonne en amusantes folies. Je cite, sans m'arrêter, la fanfare de Trifouilly-les-Oies, qui est une excellente charge, vraiment prise sur nature ; le campement des Bohémiens, si vivement installé et détalé ; la scène de la rosière, renouvelée du *Joconde*, de feu Étienne, et spirituellement débitée par Mme Gabrielle Gauthier ; puis une suite d'imitations plus réussies les unes que les autres. Parmi les meilleures, il faut signaler celle de M. Delaunay dans Fortunio, et de Mme Judic dans Molda, par Mlle Berthe Legrand ; celle de Mélingue dans don César, par M. Christian, et surtout celle de M. Capoul dans *Marta*, par M. Cooper, qui s'y montre très agréable chanteur en même temps que fin comédien.

Les honneurs de la revue ont toutefois été pour les couplets du *Peuple souverain*, chantés par M^me Bertall avec une grande crânerie, et qui ont mis en évidence les sentiments réactionnaires du Tout-Paris des premières représentations.

La pièce est très rondement jouée par MM. Grenier, Berthelier, Hittemans, Léonce, Daniel Bac et Boisselot.

LXXXIV

Comédie-Française. 26 novembre 1872.

LA VRAIE FARCE DE PATHELIN

Restituée, et précédée d'un prologue en vers, par M. Edouard Fournier.

La Comédie-Française était en possession, depuis le commencement du dix-huitième siècle, d'une imitation de la *Farce de Pathelin*, par Brueys et Palaprat. Les arrangeurs avaient borné leur industrie à translater en prose courante les vers octosyllabiques de l'œuvre ancienne, et à doubler l'action primitive d'une intrigue banale entre une fille de Pathelin et un fils du drapier Guillaume. La comédie de Brueys et Palaprat s'est maintenue au théâtre jusqu'à nos jours, car je l'ai vu représenter dans ma jeunesse. Monrose père jouait Pathelin, Provost le drapier Guillaume et Armand Dailly le berger Agnelet, son meilleur rôle.

A arrangeur arrangeur et demi. Ferdinand Langlé s'empara du travail de Brueys et Palaprat pour le transformer en un livret d'opéra-comique, dont M. Bazin écrivit la musique en 1857. Le rôle de Pathelin fut un grand succès pour le pauvre Couderc.

M. Édouard Fournier, qui est un érudit doublé d'un poète, a pensé qu'après tant de travestissements infligés à l'auteur anonyme de la plus ancienne de nos comédies françaises, il y aurait intérêt et profit pour le public à lui rendre le texte même de l'œuvre, telle que l'applaudirent les contemporains de Charles VII et de Louis XI. Mais comment la faire comprendre à des Parisiens de 1872, pour qui la langue de Corneille et de Molière même commence à présenter certaines obscurités? M. Édouard Fournier a conçu l'idée audacieuse de translater du vieux français en langage plus moderne tout l'ensemble du Pathelin, en s'astreignant à n'y changer que le strict nécessaire et en conservant le vers, le rhythme et la phrase.

Ce travail de patience, d'adresse et d'intelligence, ce tour de force, en un mot, qui me semblait impraticable, M. Édouard Fournier l'a entrepris et accompli.

La Comédie-Française a collaboré pour sa part à la restitution du vieux chef-d'œuvre en lui accordant ses meilleurs acteurs, des décors neufs et des costumes exacts.

Le succès a couronné la tentative du poète et du théâtre. *La Farce de Pathelin,* âgée de quatre cent douze ans, au dire des experts, a été applaudie comme une pièce nouvelle; le plaisir un peu savant qui se mêle aux résurrections de ce genre n'a pas empêché la joie du public de s'épanouir à rate que veux-tu.

Une bonne part de cette excellente soirée revient à M. Got, qui joue maître Pathelin avec une verve incomparable. Dans la grande scène de la fièvre chaude, M. Got débite, tels qu'ils sont écrits dans l'original, les six couplets en patois limousin, picard, flamand, normand, breton et bas latin, qui achèvent d'étourdir le malheureux drapier. Il a fallu à M. Got une forte dose de volonté et de courage pour s'acquitter d'une si rude besogne.

Mme Jouassain, dans le rôle de Guillemette, s'est montrée la digne compagne de ce filou d'avocat, qui ne croit ni à Dieu, ni au Diable, ni même à la justice. Le geste hardi, la voix haute et mordante, Mme Jouassain a dit à merveille la fable du Renard et du Corbeau, et surtout la scène de très franche comédie où Guillemette rit à se tordre en même temps qu'elle fait semblant de pleurer.

> Quand me souviens de la grimace
> Qu'il faisait en vous regardant,
> Je ris !...
> Quand il parle, je ris et pleure
> Ensemble...

M. Kime et M. Coquelin cadet sont amusants dans les rôles du juge et du berger. Malheureusement, la voix étouffée et sans doute malade de M. Barré a traduit qu'imparfaitement les perplexités du drapier, réclamant à la fois son drap et ses moutons, de sorte que la grande scène du jugement n'a pas produit tout l'effet qu'on en devait attendre.

Il y a deux décors très bien peints et des costumes d'une vérité frappante. Il manque quelque chose à celui de M. Got, c'est un encrier de corne pendant à la ceinture, qu'indique expressément la gravure qui accompagne l'édition gothique de Pierre Levet.

Mes compliments à l'homme de goût qui a choisi, habillé, costumé et grimé les deux assesseurs du juge. Ces faces pâles, rasées, ridées, grimaçantes et sinistres, reproduisent avec la plus extrême fidélité les physionomies vraies du quinzième siècle, telles que l'imagerie de Troyes nous en a conservé les types inoubliables.

M. Édouard Fournier a écrit, pour annoncer son *Pathelin*, un prologue en vers, très bien dit par Mmes Royer et Lloyd, et qui a été couvert d'applaudissements.

La Farce et la Comédie sont en présence ; la Farce rappelle à la Comédie qu'elle est sa sœur aînée, qu'elle est un produit du sol et qu'elle a des titres au respect littéraire comme étant la manifestation spontanée du génie national. Ce cadre ingénieux et naturel permet à M. Édouard Fournier de préparer le spectateur aux naïvetés de la muse populaire, et de lui communiquer quelques renseignements sur la structure de l'œuvre, à défaut de l'auteur demeuré inconnu.

La seule critique que j'oppose à se spirituel badinage, c'est que les idées de M. Édouard Fournier sur la farce, très acceptables dans leur généralité, pèchent dans l'application à la farce de *Pathelin*, qui a le droit d'être comptée parmi les comédies, puisqu'elle comporte une action, des combinaisons scéniques et des développements de caractère qu'on chercherait en vain dans les productions analogues du même temps.

LXXXV

Odéon. 3 décembre 1872.

GILBERT

Comédie en trois actes en prose, par M. Paul Ferrier.

Reprise du TRICORNE ENCHANTÉ

Comédie en un acte et en vers, par Théophile Gautier et M. Siraudin.

On a répété quelque temps la comédie de M. Paul Ferrier, sous le titre de *la Toison d'or*. On a bien fait d'y renoncer. Je n'aperçois pas de comparaison rai-

sonnable entre Jason et le jeune vicomte Gilbert de Roquebrune, bon chasseur, il est vrai, mais peu ambitieux et encore moins entreprenant. Quant à la riche veuve qu'il finit par épouser, j'admets que ce soit une brebis du bon Dieu, mais elle a plus de chignon que de toison.

D'ailleurs, rien de moins romanesque. Ceci est une pièce notariée, compliquée d'un cours d'agriculture pratique. Par devant M⁰ Lauriol, notaire à Roquebrune, ont comparu M. le comte de Roquebrune, gentilhomme ruiné; Mme la comtesse de Roquebrune, sa femme, M. le vicomte Gilbert de Roquebrune, leur fils, Mlle Blanche de Roquebrune, leur fille, et Mme veuve Pontailler, lesquels ont déclaré, etc., etc. Enregistré à Paris, au bureau de l'Odéon, par M. Duquesnel, qui a reçu... Ma foi, M. Duquesnel nous dira lui-même, dans quelques jours, ce qu'il aura reçu.

Ce maître Lauriol tient toute l'action; il inventorie la fortune des comparants, il décrit par hectares, ares et centiares la contenance des terres; il apprend le code civil aux jeunes personnes mineures qui désirent être mariées avec le consentement des grands parents, et s'en passer au besoin. Et cependant, ce Lauriol éternel, qui ne quitte presque jamais la scène, n'est qu'un personnage accessoire. Cette simple remarque fait pressentir à quel point M. Paul Ferrier s'est trompé dans la construction de sa pièce.

Que vous dirai-je? Le rustique Gilbert, qui est un Mauprat de keepsake, se laisse apprivoiser et devient amoureux juste au moment où la ruine paternelle interdit à sa délicatesse d'épouser Mme veuve Pontailler. Finalement, tout s'arrange à la satisfaction des Pontailler, des Roquebrune, et aussi d'une troisième famille, qui reste dans la coulisse. Gilbert épouse Marcelle, qui renonce à la succession de feu Pontailler; mais

. Écoutez bien, de grâce,
Ce raisonnement-ci, lequel est des plus clairs : .

Comme la fortune de feu Pontailler revient à madame sa sœur, qu'on ne voit pas dans la pièce et de qui j'ai oublié le nom, et que cette sœur de feu Pontailler a un fils qui aime Blanche, la sœur de Gilbert, les écus dudit Pontailler, chassés du manoir de Roquebrune par la grande porte des sentiments chevaleresques, y rentrent par la fenêtre. Le frère n'en a pas voulu, ce sera la dot de la sœur.

Voilà les Roquebrune remis dans leurs affaires, conclusion qui sera généralement approuvée dans les campagnes; car on ne saurait trop estimer les jeunes gens qui, pareils à notre Gilbert, consacrent leurs facultés au repeuplement des bois, pratiquent l'assolement triennal d'après la méthode de Dombasle (ou d'un autre) et dessèchent les étangs, opération qui a pour résultat de les transformer en prairies, selon la remarque ingénieuse et fine de M. le comte de Roquebrune le père.

Il manque quelque chose à la comédie de M. Ferrier; un de mes amis, financier distingué et agriculteur en chambre, m'a signalé la lacune. M. de Roquebrune le père, qui n'est pas si parisien qu'il en a l'air, a très bien défini la production des étangs, iris et bécassines. Rien à dire des bécassines ; les tuer, les faire rôtir et les manger saignantes, tout est là. Quant aux iris, le public connaît moins bien les procédés industriels par lesquels on réduit les racines tuberculeuses de cette plante aquatique en poudre impalpable, propre à parfumer le linge et les sachets. J'aurais aimé à recueillir sur cette fabrication suave l'opinion du jeune vicomte Gilbert. Mais c'est un secret qu'il a réservé, sans doute, pour l'intimité de Mme veuve Pontailler.

Badinage à part, j'aurais voulu que la pièce de

M. Paul Ferrier fût bonne ; elle a des qualités d'honnêteté très appréciables par le temps qui court, mais malheureusement insuffisantes à remplacer l'intérêt, le style et le reste. Le personnage de Gilbert, sympathiquement conçu, tranche par une certaine originalité sur le type banal des amoureux ordinaires. Mais les meilleures intentions se perdent au théâtre, faute d'un peu d'art pour en tirer parti.

Jusqu'à présent, M. Ferrier n'avait donné que des pièces en vers ; on ne connaissait pas sa prose. Peut-être ne la connaissait-il pas lui-même. Pour moi, je n'en reviens pas. Elle n'éblouit pas, mais elle étonne. Ou bien elle se traîne dans les proverbes, jusqu'à épuiser le répertoire de Sancho Pança, rira bien qui rira le dernier, promettre et tenir sont deux, lâcher la proie pour l'ombre, ou autres nouveautés, ou bien elle s'aventure dans les tropes les plus audacieux.

« — Madame, » dit M. le comte de Roquebrune le père, qu'on vient de présenter à Mme veuve Pontailler, « je vous avais déjà vue, mais de loin, au théâtre, *con-« fondu dans la foule des lorgnettes dont vous étiez le* « *point de mire ! !* »

Le fils est encore plus lyrique : il parle de la selle du cheval pur sang « *sur laquelle Mme veuve Pontailler* « *savourait son veuvage ! ! !* »

Eh bien, l'éclat de ces figures échevelées s'efface devant l'atroce naïveté de Mlle Blanche de Roquebrune, qui fait promettre aux trois familles de s'installer au château pour y vivre ensemble, *comme dans l'arche de Noé.*

Ces belles choses sont débitées le plus naturellement du monde par MM. Pierre Berton, Brindeau, Laute ; Mmes Devin, Barretta et Léonide Leblanc.

Vous exécrez comme moi cette abominable pluie qui nous désole depuis un mois, qui rend nos rues impraticables, fait déborder nos fleuves et ruine nos

campagnes? On ne la saurait assez maudire. Eh bien! hier au soir, tout du long de la pièce de M. Paul Ferrier, j'ai entendu calomnier la pluie!

Le Tricorne enchanté n'est qu'une plaisanterie rimée, mais quelles rimes! Quelle science du rhythme et des couleurs! On osait à peine rire de peur de perdre un mot de cette langue exquise.

M. Porel, Mlle Colas, et M. Noël Martin se sont gaiement tirés de leurs rôles d'un grotesque si exubérant.

On aurait voulu redemander le nom des auteurs, pour rendre un demi hommage au grand poète dont les moindres caprices avaient le fini des mosaïques vénitiennes et l'éclat d'un rayon de soleil.

LXXXVI

CHATEAU-D'EAU. 5 décembre 1872.

Reprise de LA QUEUE DU CHAT
Féerie en 224 tableaux, par MM. Clairville et Marot.

Voilà ce que j'appelle une pièce vraiment parisienne que cette féerie dénuée de toute autre prétention que celle de faire rire ; et j'y ai ri de tout cœur. Ce qui se débite là-dedans de drôleries insensées, ou de grosses calembredaines renouvelées du double Liégeois, est assurément incalculable. Mais je ne sais quelle jovialité gauloise vous saisit à regarder les allées et venues de ces queues rouges, ces trucs élémentaires, qui vous étonnent parce qu'ils ratent, ces changements à vue qui ne s'achèvent pas, ce portant accroché dans un ciel

constellé, cette robe de sorcière qui n'obéit pas aux ficelles. Si tout allait sur des roulettes, ce serait dix fois moins amusant.

La pièce est gaiement jouée par une troupe qui a de l'ensemble et de la verve; MM. Mercier, Dailly, Lacombe, M^mes Tassilly et Sophie maintiennent haut et ferme la tradition du boulevard du Temple, celle qui inscrit sur sa bannière les noms glorieux de Bobêche, de Galimafré et de la jeune Malaga.

Beaucoup de musique ancienne et nouvelle, un très joli ballet pour finir, c'est plus qu'il n'en faut pour remplir cent fois de suite la salle et les promenoirs de l'Alhambra parisien, créé par M. Hippolyte Cogniard.

LXXXVII

Comédie-Française. 14 décembre 1872.

Reprise de BRITANNICUS

Britannicus, représenté pour la première fois le 11 novembre 1669, sur le théâtre de l'hôtel de Bourgogne, rue Mauconseil, n'eut aucune espèce de succès. La pièce ne fut jouée que cinq fois. Racine, furieux, déchargea sa bile dans une préface irritée où il se donna le tort inexcusable d'insulter le grand Corneille qu'il qualifie, en français et en latin, de « vieux poète mal intentionné, *malevoli veteris poetæ* », méconnaissant ainsi le respect dû à la vieillesse et au génie.

Les contemporains avaient-ils si grand tort ? « Ce « qui causa la chute de la pièce, » dit Luneau de Boisjermain, dans l'édition de 1768 « fut peut-être moins « l'effet d'une cabale que la froideur même de la pièce.

« Une tragédie où il n'y a pas de grands mouvements,
« où l'intérêt n'est vraiment tragique qu'au quatrième
« acte, où les caractères sont plutôt marqués par des
« discours que par des actions, et dont tout le mérite
« est dans la noblesse du dialogue, dans la vérité de
« l'expression, dans l'élégance du style et la beauté
« des vers, ne devoit pas produire de grands effets sur
« la scène, où ce dernier mérite surtout est le moins
« aperçu et où l'on pardonne tout, pourvu qu'on soit
« attaché par une action naturelle, par une marche
« rapide et par des situations intéressantes. »

Je ne vois rien à reprendre à ce jugement modéré et, somme toute, équitable. Le style de *Britannicus* marque un très grand progrès sur *Andromaque*. Les personnages sont vivants, bien dessinés, et leur personnalité fortement accusée soutient l'intérêt à défaut de situations puissantes. L'erreur de Racine vient d'avoir choisi pour son héros un personnage tel que Britannicus, qui n'eut point de rôle historique, puisqu'il périt à l'âge de quatorze ans, et de ne point prendre franchement son parti entre les droits de l'histoire et ceux de l'imagination. De là une incertitude et des irrésolutions qui se trahissent dans la conduite de la pièce. Agrippine, malgré la place considérable qu'elle y occupe, n'est qu'un personnage accessoire, sans influence sur la marche de l'action tragique. Après les longues préparations du quatrième acte, l'orage si laborieusement amassé éclate dans la coulisse, et le cinquième acte n'est qu'une espèce d'épilogue composé de deux ou trois récits.

Le succès de *Britannicus* ne saurait plus aujourd'hui dépendre que des interprètes. Je suis heureux de reconnaître que la reprise d'aujourd'hui fait le plus grand honneur à la Comédie-Française.

Trois rôles sur six ont été joués avec une supériorité qui ne craint aucune comparaison.

C'était une grande surprise pour une portion du public que de voir M^me Plessy, la plus accomplie des Célimènes et des Aramintes, aborder l'emploi des reines tragiques. Elle s'y est montrée cependant avec une ampleur de moyens, une hauteur d'intelligence et une autorité auxquelles il faut rendre un complet hommage. Et quelle diction ! quelles ressources dans l'art de ménager une voix qui, si harmonieuse et si mordante qu'elle soit encore, ne saurait embrasser d'une seule respiration les longues et flottantes périodes d'une tirade racinienne ! Je cite comme un modèle de gradation et de nuances le grand récit du quatrième acte, qui compte cent huit vers. Pas un détail omis ou laissé dans l'ombre, et cependant, les masses largement indiquées, et la pensée s'accélérant toujours vers une explosion finale pour laquelle l'actrice a gardé toute sa force et toute sa passion : c'est superbe. M^me Plessy a reçu du public l'ovation la plus méritée.

Je n'ai jamais ménagé la vérité à M^lle Sarah Bernhardt ; je ne lui marchanderai pas davantage l'éloge. Elle a été extrêmement touchante dans le rôle de Junie, qu'elle comprend et qu'elle rend avec le sentiment le plus juste et plus délicat.

M. Maubant, sous les traits de Burrhus, a eu le double mérite d'obtenir les honneurs du rappel et de ne pas les accepter. Malgré l'insistance des bravos, M. Maubant s'est refusé à reparaître au milieu de la pièce, donnant ainsi un exemple qui devrait être la règle absolue de la Comédie-Française.

M. Chéri impose une physionomie très particulière et très étudiée au rôle de Narcisse. Il n'en faut pas faire le beau Narcisse, loin de là. Mais est-ce bien le moyen de surprendre la confiance de tous, que d'exagérer ces airs d'hypocrisie pateline, qui mettraient en garde les âmes les plus ingénues ? M. Chéri est assez

maître de lui-même pour mesurer ce qu'il doit rabattre spontanément de son excès de zèle.

Quant à M. Mounet-Sully, j'ai le regret de n'avoir pas très bien saisi ce qu'il a voulu faire. Il m'a paru qu'il manquait de noblesse, et qu'il criait souvent à contre-sens. Il possède sans doute des qualités, hormis la principale, qui est de savoir dire tranquillement les vers et de leur laisser à chacun les douze pieds qui constituent leur avoir légitime. Il n'aurait cependant pour s'instruire qu'à écouter Mme Plessy, M. Maubant, Mlle Bernhardt, M. Chéri et même le jeune M. Bouchet, qui ne passe pas pour un grand clerc, mais qui, par la seule influence d'une diction simple et nette, a, sans contredit, remporté l'avantage dans la dispute des deux frères, au quatrième acte de la tragédie.

Je n'insiste pas. Talma avouait qu'il n'avait commencé à bien jouer Néron qu'à l'âge de cinquante ans, tant ce terrible rôle demande de réflexions et d'expérience. M. Mounet-Sully a vingt ans devant lui, une grande ambition, le désir de bien faire. Je le reverrai dans quelques jours, et j'espère le trouver plus calme, moins turbulent au second acte, par conséquent moins enroué au quatrième.

On donnait, en lever de rideau, *la Part du roi*, de M. Catulle Mendès, avec M. Laroche dans le rôle créé par Bressant. M. Laroche a de la chaleur et surtout la jeunesse qui convient au personnage. Je voyais pour la première fois cette esquisse poétique, qui est le début de M. Catulle Mendès au théâtre. Ce qui m'a frappé dans cette œuvre légère, c'est que, à la différence des essais analogues de quelques jeunes poètes qui s'efforcent à gravir le Parnasse contemporain, *la Part du roi* n'est pas seulement un dialogue rimé : c'est une pièce de théâtre, de dimensions exiguës, mais enfin une pièce. Je ne serais pas étonné qu'il n'y eût dans M. Catulle Mendès un auteur dramatique, et,

sérieusement, cela devient un oiseau rare par ce temps de stérilité.

Je ne sors pas du domaine de la Comédie-Française en parlant d'une représentation du *Philinte de Molière*, donnée dimanche dernier au théâtre de la Gaîté par la troupe française du Théâtre Royal de la Haye. Une conférence ingénieuse et neuve de M. Francisque Sarcey avait préparé le public à goûter cette œuvre déclamatoire, mais vigoureuse.

L'administrateur général de la Comédie-Française, M. Perrin, était venu tout exprès pour entendre M. Emile Marck, qui jouait Alceste, et qui promet un premier rôle pour le répertoire classique. Je ne sais ce qu'il adviendra de cette audition ; je dois dire seulement que, de l'avis unanime du public, M. Émile Mark pourrait, dès à présent, rendre des services à l'un des deux théâtres français.

LXXXVIII

Gaîté. 22 décembre 1872.

LA BELLE PAULE

Fantaisie en un acte en vers, par M. Louis Denayrouse.

Est-ce bien à la Gaîté qu'on a représenté la pièce, déjà imprimée, de M. Denayrouse ? Sur la scène et dans la salle on n'apercevait que des illustres comédiens et comédiennes de la rue Richelieu. M. Émile Perrin lui-même, du haut de son avant-scène, présidait à ces jeux.

Les interprètes ont été applaudis à tout rompre ; on

les a rappelés deux fois; on voulait faire revenir aussi l'auteur, qui a modestement dérobé sa personne, ses épaulettes et son épée à l'ovation que lui décernait l'ardeur de ses jeunes amis.

Je le dis tout d'abord, il faut quelque peu rabattre de cet entraînement, qui laisserait à supposer la découverte d'un chef-d'œuvre. Mais, sans partager l'enthousiasme exubérant de messieurs les élèves de l'Ecole polytechnique pour leur ancien camarade, aujourd'hui lieutenant d'artillerie, je vois dans *la Belle Paule* l'amusante fantaisie d'un poète, qui a de la grâce, de l'esprit, de la facilité, bien que, en matière d'invention dramatique, il n'en soit encore qu'aux réminiscences.

La Belle Paule de M. Denayrouse n'est pas tirée du roman de M. Champfleury qui porte le même titre. Dans le roman, la Belle Paule n'apparaissait qu'à l'état de souvenir lointain, pour justifier le surnom donné à une héroïne moderne. C'est la Belle Paule elle-même que M. Denayrouse a mise en scène, cette personne si prestigieuse que le Parlement de Toulouse, tombé en enfance, lui défendit de se soustraire à l'admiration publique et la condamna par arrêt à se promener par les rues, deux jours la semaine tout au moins.

Ce burlesque *dictum* ne fait pas l'affaire du vieux comte de Beynaguet, de qui la Belle Paule est l'épouse. Il imagine de déguiser en page la camériste de madame, afin qu'elle serve de porte-respect à sa noble maîtresse dans ses promenades obligées ; mais la camériste est précisément un amoureux déguisé en fille, et l'on devine à la chute du rideau qu'il adviendra de cette comédie des effets non prévus par le bon sire de Beynaguet.

M. Martel, M. Thiron, Mlle Croizette, Mlles Sarah et Jeanne Bernhardt ont joué cette bergerade devant le public de la Gaîté après l'avoir répétée dans le foyer de la Comédie-Française. On les a fort applaudis.

Ce n'est pas ici, paraît-il, que M. Louis Denayrouse a fait ses premières armes poétiques ; il était encore au lycée lorsqu'il écrivit sur les débuts de M^lle Nilsson des vers qui pénétrèrent jusque dans les colonnes du *Figaro*. Je n'ai pas lu ces essais juvéniles ; je doute qu'ils valussent les vers suivants, qui ont ravi le public :

> Je suis à vos genoux, vous me laissez vous voir,
> Je n'ai jamais rêvé félicité plus haute.
> Il me faut cependant le pardon de ma faute :
> Mon humble amour n'a pu beaucoup vous irriter.
> Son hommage, en effet, n'eût pas osé monter,
> Sans l'aide du hasard, jusqu'à la femme aimée.
> Ainsi, lorsque l'on suit du regard la fumée
> Qui flotte, aux jours de fête, au-dessus de l'autel,
> On la voit s'arrêter à mi chemin du ciel :
> L'offrande ne va pas si haut que la prière :
> L'une se perd, tandis qu'invinsible et légère,
> L'autre atteint — seule, hélas ! - l'inaccessible azur.

Après *la Belle Paule*, on donnait *le Bourru bienfaisant*, que M. Talbot joue avec beaucoup de verve. M. Jules Claretie, dans la conférence qu'il a faite sur Goldoni, a dépensé beaucoup d'esprit et d'érudition pour appeler sur la pièce et sur l'auteur un intérêt qui s'est, hélas ! évanoui à l'audition de cette œuvre honnête, mais languissante et puérile.

LXXXIX

Chatelet. 24 décembre 1872.

Reprise de LA MAISON DU BAIGNEUR

Drame en cinq actes et douze tableaux, par M. Auguste Maquet.

Il était deux heures moins un quart du matin lorsque le rideau s'est baissé sur la punition des assassins de

Henri IV et sur la disgrâce de Marie de Médicis. Le public a tenu bon jusqu'à cette heure indue. Cette persistance montre à quel point le drame de M. Auguste Maquet l'avait conquis et séduit.

C'est, en effet, une œuvre puissante et vigoureuse, qui s'élève au-dessus des régions vulgaires du mélodrame. La forte éducation littéraire de M. Auguste Maquet lui permet — mérite exquis et rare, — de faire parler aux grands personnages un langage que ne désavoueraient pas de graves historiens.

M. Auguste Maquet, s'emparant des controverses qui durent encore sur le vrai caractère de l'attentat de Ravaillac, a nettement pris parti. Pour lui, le bras du régicide fut armé par l'Espagne, avec la complicité de Concini, du duc d'Épernon et de la marquise de Verneuil. Quant à Marie de Médicis, son crime serait d'avoir soustrait les coupables à la justice et de les avoir gorgés de biens et d'honneurs. A mon avis, on n'a sur tout cela que de simples conjectures. Mais le dramaturge a le droit incontestable de s'emparer, au profit de l'imagination, des éléments que lui fournissent les problèmes historiques.

Hardiment conçu, exécuté avec une sûreté magistrale, le drame de M. Maquet est rempli d'intérêt, d'émotion et de couleur. Les personnages du président de Harlay, du chevalier de Pontis, de l'avocat Dubourdet, du comte de Siete-Iglesias, ont autant de relief et de vie que les meilleurs portraits de maîtres. Ils sont joués supérieurement par MM. Latouche, Dumaine, Laray et Lacressonnière.

M{me} Victoria Lafontaine a eu beaucoup de succès dans la grande scène où la comtesse de Siete-Iglesias écrase son mari sous l'explosion de son mépris et de sa haine. Ce qui prouve l'avantage d'une diction correcte, c'est que la voix de M{me} Victoria Lafontaine porte mieux dans la vaste salle du Châtelet que celle

de plusieurs de ses camarades qui crient sans parvenir à se faire entendre.

On avait chargé à l'improviste M{me} Marie Brindeau du rôle difficile de Marie de Médicis. Elle s'en est tirée à son honneur. Elle a des costumes superbes et d'une exactitude qui décèle un goût exercé. Seulement l'actrice se vieillit trop ; en 1617, date de la mort de Concini, Marie de Médicis n'avait que quarante-deux ans, et sa beauté célèbre avait subi peu d'atteintes.

Je ne puis parler en détail des vingt-quatre rôles qui participent à cette grande et pathétique action. Je me borne à citer M. Régnier, qui arrive de l'Ambigu, et qui a réussi dans le rôle de Bernard; M. Courtès, très bien placé dans le rôle de Cadenet, et M{lle} Desmont, qui, aujourd'hui comme il y a neuf ans, s'est fait applaudir dans le rôle d'Aubin, qu'elle a créé.

Les décors sont fort beaux, mais les costumes des masses ne valent pas ceux de *Patrie*. L'acte du plafond, sous lequel Siete-Iglesias périt écrasé, a produit beaucoup d'effet, en dépit d'un accident qui a interrompu le spectacle pendant un bon quart d'heure.

J'appelle l'attention de M. Dumaine sur un *lapsus*, sans doute involontaire. Dans la scène deuxième du dixième tableau, où le chevalier de Pontis tient tête aux assassins du feu roi dans la chambre secrète de la marquise de Verneuil, M. Dumaine a dit : « Je crois « sans vanité que j'aurai bien raison tout seul de « *M. le maréchal de France*, » ce qui a été fort applaudi par les citoyens du paradis. M. Auguste Maquet a écrit : *M. le maréchal d'Ancre.* C'est le vrai texte, et il convient de s'y tenir.

XC

GAITÉ. 28 décembre 1872.

LA POULE AUX ŒUFS D'OR
Féerie en 24 tableaux, par MM. d'Ennery et Clairville.

... Et comme il aperçut que je m'étais endormi, le Voyant me toucha du bout du doigt et me dit :

« — Tu dors, homme de peu de foi ; c'est que tu ne comprends pas le symbole profond caché sous ce tissu d'apparence grossière. Si tu ne considères cette féerie qu'avec les yeux de la chair, j'avoue que tu n'as pas tort de les fermer et de t'abandonner à des songes moins pénibles que la réalité. Certes, si M. d'Ennery, qui boit le soleil de la Méditerranée dans sa villa princière; si M. Clairville, absorbé par la recherche de ce problème algébrique qui s'appelle le grand diviseur, avaient daigné donner leurs soins à la reprise de *la Poule aux œufs d'or*, ils auraient senti la nécessité de rafraîchir ce vieux canevas, et surtout de l'alléger par de judicieuses coupures. Je conviens avec toi que l'exposition de cette féerie est beaucoup plus longue et moins intéressante que celle de l'*Héraclius* du grand Corneille, laquelle n'est pas un morceau réjouissant. Tout ce que tu voudras.

« Mais si les yeux de ton esprit pénètrent jusqu'au sens mystérieux de cette interminable parabole, alors tu reconnaîtras ton erreur et tu t'inclineras devant la conception profonde qui éclaire le passé, le présent et l'avenir de ton pays...

« Écoute et médite... La poule noire, c'est la Répu-

blique. Elle produit un nombre infini d'œufs à l'apparence dorée, mais ce sont des talismans trompeurs qui n'engendrent que des illusions et des mécomptes.

« De tous ces œufs, il n'en est qu'un de bon, c'est celui qui fait disparaître le prestige ; plus de poule noire, plus d'œufs d'or ; le pays revient alors au bon sens, au travail, aux vertus paisibles et au bonheur. Tel est le sens du mariage d'Urbain et de Florine.

« N'oublie pas que *la Poule aux œufs d'or* fut jouée pour la première fois au mois de novembre 1848, en pleine République ; et c'est en République qu'on la reprend. Coïncidence fatale !

« D'Ennery et Clairville étaient illuminés d'un rayon prophétique lorsqu'ils imaginèrent de montrer deux armées qui s'aplatissent ou s'envolent quand on souffle dessus : ils apercevaient dans l'avenir les légions radicales ; les mortiers de carton qu'on charge avec des mannequins, ce sont les canons de Naquet. Et par un trait de satire qu'eût envié le génie d'Aristophane, l'une de ces troupes est armée de peignes, sublime ironie qui met aux mains des radicaux un instrument qu'ils n'ont jamais connu ! »

Du fond de mon sommeil, je m'intéressais à cette révélation apocalyptique. — « Elle me semble incomplète, » dis-je à l'initiateur ; « que signifie par exemple le personnage de Cocorico, moitié homme, moitié coq, qui formule successivement les vœux les plus divers, mais qui recule toujours devant leur accomplissement, et qui finit par casser son œuf sans l'avoir fait exprès ni sans avoir rien désiré ? — Comment ! » s'écria-t-il, « n'as-tu pas reconnu le centre gauche ? »

Là-dessus je m'éveillai, assez à temps pour voir deux ou trois ballets très brillants, très mouvementés, et une demi-douzaine de décors fort agréables.

Le tableau de l'Harmonie surtout a paru aujourd'hui, comme en 1848, d'autant plus intéressant qu'il est plus

éloigné de nos mœurs. Le ballet dansé par le grand mirliton et par ses petits-fils, les instruments de musique à vingt-cinq sous, amusera les enfants comme les grandes personnes. Après tout, sauf quelques détails un peu avancés, même pour les élèves de M. Jules Simon, c'est une pièce de jour de l'an. Elle exhale une odeur de sapin et de vernis comme les petits ménages fabriqués à Nüremberg et à Interlaken.

Les interprètes de *la Poule aux œufs d'or* manquent de gaîté et d'entrain; M. Alexandre, si joyeux dans *les Chevaliers du brouillard*, est lugubre en Cocorico. Laurent à l'air de penser à autre chose. Seule M^{lle} Thérésa a su retrouver son ancien ascendant sur le public, qui reconnaît en elle une véritable artiste. Elle est en grand progrès comme actrice, et sa voix a retrouvé de la fraîcheur et du mordant.

XCI

Menus-Plaisirs. 31 décembre 1872.

LA COCOTTE AUX ŒUFS D'OR

Féerie en un grand nombre de tableaux, par MM. Clairville, Granger et Koning.

Ceci est une paraphrase de *la Poule aux œufs d'or*. M. Clairville s'est parodié lui-même; la copie, après tout, vaut bien l'original.

Je ne m'embarquerai pas dans l'analyse de ce nouveau chef-d'œuvre ; des poules transformées en femmes et faisant battre pour elles des coqs devenus hommes par l'effet d'un talisman, voilà le fond de cette épopée.

Des ballets, des costumes, du clinquant, de la lumière électrique, des trucs qui ne partent pas, des changements à vue où tout reste à sa place, des actrices qu'on applaudit exclusivement lorsqu'elles chantent faux ou lorsqu'elles manquent leur réplique, tel est l'assaisonnement habituel de ces petites fêtes de l'intelligence, qui passionnent tout Paris.

La troupe des Menus-Plaisirs s'est renforcée de Mme Thierret et de Mlle Blanche d'Antigny ; MM. Montbars et Lacombe leur donnent gaiement la réplique. J'allais oublier M. Aurèle, qui est un acteur soigneux et un chanteur agréable; mais que voulez-vous qu'il fasse d'un rôle de bas-breton sentimental et pleurard, aussi dépaysé dans une féerie des Menus-Plaisirs que Mlle Blanche d'Antigny pourrait l'être dans un théâtre sérieux ?

A travers ce tohu-bohu d'aventures insensées, j'ai rencontré une idée ingénieuse, celle de l'île des Girouettes. Elle n'est qu'indiquée, mais telle qu'elle est c'est une trouvaille amusante, et très bien mise en scène.

XCII

Odéon. 31 décembre 1872.

Reprise du MARIAGE DE FIGARO

Encouragé par l'exemple du Théâtre-Déjazet, l'Odéon vient de reprendre *le Mariage de Figaro*, grand ouvrage en cinq actes, comme l'appelle M. Daiglemont sur ses affiches.

Je ne sais pas si *le Mariage de Figaro* fait de

l'argent au boulevard du Temple, mais je ne sais pas non plus si M. Daiglemont ferait de l'argent à l'Odéon. A défaut de cet homme rare, M. Duquesnel s'est arrangé comme il a pu, et, tout compte fait, j'estime qu'il n'a pas eu la main malheureuse.

Les rôles du *Mariage de Figaro* sont répartis à des artistes qui possèdent les uns de l'expérience, les autres de la jeunesse, et presque tous du talent.

M. Brindeau est excellent dans Almaviva ; c'est un de ses meilleurs rôles ; il y retrouve le ton et les traditions de la Comédie-Française, qu'il a quittée trop tôt, et qui, à vrai dire, ne l'a jamais remplacé. Ceux qui se souviennent de M. Brindeau dans le duc d'Anjou des *Demoiselles de Saint-Cyr* ne me contrediront pas.

Mmes Colombier et Léonide Leblanc, la comtesse et le page, travaillent avec un zèle qui n'est pas sans résultat, à se transformer en comédiennes de grand répertoire. Elles y arriveront, elles y arrivent même ; elles ont encore à perdre l'air sombre qu'on rapporte des régions du mélodrame, et à trouver le port de voix qui convient pour envoyer à toutes les parties d'une vaste salle des phrases dont chaque mot est calculé pour être entendu du public.

M. Noël Martin (Bridoison) a du comique ; mais il bégaie mal ; le défaut du bègue consiste à hésiter sur les consonnes, comme un marteau de pendule qui vibre longtemps avant de frapper le timbre, et non pas seulement à allonger ou à redoubler les voyelles.

Le rôle de Figaro est encore au-dessus des forces actuelles de M. Porel, mais non pas de son intelligence. Il a de la finesse et de l'esprit ; s'il ne donne pas au rôle la verve entraînante et l'allure endiablée qu'il comporte, n'est-ce pas par trop de calcul ou par défiance de lui-même ? Peut-être aussi ce jeune acteur s'attache-t-il un peu trop littéralement aux recom-

mandations de Beaumarchais, qui, accusant sa propre personnalité sous les traits du barbier philosophe, musicien, pamphlétaire et dramaturge, défend expressément dans sa préface qu'on « avilisse » le personnage. Il n'y a dans le rôle de Figaro que deux ou trois traits de sentiment ou de passion; M. Porel les a saisis et rendus avec une émotion sincère très digne d'applaudissements.

Mˡˡᵉ Broisat, elle aussi, est encore trop jeune pour donner toute son expression au rôle de Suzanne; elle y a fait néanmoins applaudir sa diction naturelle et juste, et une grâce décente, qui est ici le plus charmant des contre-sens.

Odéon. 6 janvier 1873.

XCIII

LES ERYNNIES

Drame antique en deux parties en vers, par M. Leconte de Lisle.

— Tout ce monde-là, disait à minuit un garde municipal qui venait d'assister au meurtre d'Agamemnon par Klytaimnestra et à l'assassinat de Klytaimnestra par Orestès, tout ce monde-là, faudrait tirer dessus.

— Je voudrais, disait de son côté un jeune réaliste, qu'on fusillât les gens qui écrivent des pièces grecques, les directeurs qui les reçoivent, les acteurs qui les jouent...

— Et sans doute aussi, interrompit un passant, les spectateurs qui les écoutent? Ce qui me console, monsieur, c'est que vous en seriez.

Ces menus propos traduisent exactement le genre d'impressions que procurent des œuvres comme celles de M. Leconte de Lisle à deux classes de gens, les naïfs et les systématiques.

Je demande à me placer dans une troisième classe, celle des philosophes, lesquels, persuadés qu'il est plus facile d'arrêter le cours des fleuves que d'empêcher les poètes tragiques de ressasser éternellement les vieux crimes de l'humanité, en prennent leur parti, sinon gaiement, du moins avec patience et longanimité.

M. Leconte de Lisle, après une infinité d'anciens et de modernes, depuis Eschyle, Euripide et Sophocle jusqu'à Voltaire, Népomucène Lemercier et Alexandre Dumas, s'est intéressé aux abominables aventures des Atrides. Il nous les restitue dans leur férocité bestiale. Il ne lui suffit pas de nous raconter le meurtre, il a voulu que nous eussions l'odeur et la vue du sang humain. Il nous a montré, en deux tableaux, l'antique palais de Pélops sous ses deux faces, côté de l'abattoir et côté du charnier.

Il n'a d'ailleurs rien inventé ; il a pris les deux premières parties de l'*Orestie* d'Eschyle, l'*Agamemnon* et les *Coëphores*, et nous les a servies toutes crues.

Dans la première partie, Clytemnestre égorge son époux, retour de Troye, pour venger le meurtre d'Iphigénie, à ce qu'elle prétend, mais surtout pour vivre en paix avec son amant Aigisthos, fils de Thyestès.

Dans la deuxième partie, Orestès égorge sa mère pour venger son père ; puis les Erynnies, c'est-à-dire les Euménides ou Furies s'emparent de lui. — Tue-le, tue-la ; admirable matière à brochures... grecques.

M. Leconte de Lisle a commis, à mon sens, une faute grave, en supprimant la troisième et dernière partie, *les Euménides*, qui nous aurait montré Oreste

courbé sous le poids du châtiment, et finalement pardonné des hommes et des dieux. C'est seulement par cette idée de l'expiation désarmant la justice que le génie grec rattache à l'humanité et à la morale éternelle l'insupportable barbarie de ses vieilles légendes.

Alexandre Dumas, doué à un degré supérieur de ce sens dramatique qui n'est autre que l'art de connaître et de gouverner les passions des hommes rassemblés, ne tomba pas dans la méprise que je reproche à M. Leconte de Lisle, lorsqu'il voulut se mesurer avec la légende des Atrides. Il se garda bien de la mutiler. Il fit passer la trilogie d'Eschyle tout entière dans cette superbe *Orestie*, injustement et si profondément oubliée au bout de dix-sept ans.

1856! Est-ce donc déjà de l'histoire ancienne? Il me semble pourtant que c'était hier. Je vois encore Charly, le Charly du duc d'Albe, dans le rôle d'Oreste. H. Luguet dans celui d'Agamemnon, Lucie Mabire en Clytemnestre. Le personnage d'Électre était divisé en deux rôles ; l'Électre du meurtre, la conseillère et la complice de la vengeance d'Oreste, c'était M^me Guyon, tandis que l'Électre de dix sept ans était dévolue à la jeune Marie Laurent, la même que la salle de l'Odéon tout entière acclamait hier au soir sous les traits de Clytemnestre ou Klytaimnestra, comme il plaît à M. Leconte de Lisle de la nommer.

Ce qui appartient en propre à M. Leconte de Lisle, c'est une forme de vers pleine, solide, éclatante ; sa versification monumentale est à la pure poésie grecque ce que l'architecture cyclopéenne des Pélasges était à la légère architecture d'Athènes. Son parti pris d'hellénisme à outrance étend parfois sur son discours un voile d'obscurité difficile à pénétrer aux bons bourgeois qui ont oublié ou n'ont jamais su la concordance des noms des dieux grecs avec leurs noms romains.

Ceux-là se laisseraient tirer à quatre chevaux avant de deviner que « sortir vivant des mains d'Arès » signifie échapper aux dangers de la guerre, ou que « fendre Poseidôn » veut dire canoter sur la mer. Quant à ceux qui savent, il ne leur déplairait pas qu'on leur dît les choses plus simplement.

Cette faiblesse à part, M. Leconte de Lisle excelle à rendre en vers éloquents, étincelants et terribles, les cruelles passions des Atréides, Tyndarides, Péléides, et autres homicides, parricides, infanticides, anthropophages, adultères, incestueux, détrousseurs de villes, voleurs de grands chemins, d'ailleurs très éloquents et au demeurant les meilleurs fils du monde. Je ne hais pas qu'on me parle du temps à autre de ces gens-là. Cela me fait savourer le plaisir de savoir qu'ils sont morts depuis un Khronos infini et que je ne suis pas exposé à les rencontrer au coin d'un bois.

Les imprécations de Kasandra (lisez Cassandre) sont d'un souffle lyrique très puissant. Elles ont remué le public, malgré l'insuffisance bien excusable d'une jeune actrice, Mlle Regnard, qui arrive du Théâtre Montmartre, et qui n'a ni assez de voix pour débiter cent cinquante vers tout d'une haleine, ni assez d'expérience pour se passer de voix.

Je cite encore le monologue de Klytaimnestra couverte du sang d'Agamemnon, au premier acte, et la grande scène du meurtre de la mère par le fils au second acte. Elles renferment de telles beautés scéniques qu'il est permis de supposer que M. Leconte de Lisle écrirait supérieurement une tragédie s'il se donnait la peine d'inventer un sujet et de tracer un plan.

L'Odéon a cru de son devoir d'accueillir avec déférence une étude qui, au point de vue littéraire, est d'une haute et incontestable valeur. Il l'a servie par une mise en scène intelligente et soignée; deux décors, brossés par Zara, encadrent pittoresquement l'action.

M. Massenet, le jeune auteur de *Don César de Bazan*, a écrit pour accompagner *les Érynnies*, une introduction, un entr'acte et une marche d'une excellente couleur et d'une instrumentation distinguée.

Quant à l'interprétation, elle ne comprend que deux personnalités saillantes, M^me Marie Laurent et M. Taillade.

M. Taillade était affligé d'un enrouement qui allait jusqu'à l'extinction de voix. Il n'en a pas moins donné au personnage effrayant d'Oreste la physionomie fatale qui lui convient. Pendant que l'Odéon tient M. Taillade, qu'il le garde. L'affaire sera bonne pour le théâtre, qui a besoin d'un premier rôle de tragédie et de drame, et pour l'acteur, qui est arrivé à l'âge où un talent original comme le sien risque de se dénaturer et de se perdre dans le vagabondage des théâtres inférieurs.

La représentation des *Érynnies* n'a été qu'un long triomphe pour M^me Marie Laurent. Voilà le fait, je commence par le constater. Cette ovation était-elle méritée? Oui, car la somme des qualités tragiques déployées par M^me Laurent dépasse de beaucoup celle des défauts qu'une critique rigoureuse pourrait lui reprocher.

Sans doute, elle ne met pas au service des reines tragiques la beauté, la noblesse, la pureté de diction dont M^lle Georges nous avait montré le parfait modèle et nous a laissé l'impérissable souvenir. Mais elle a le sentiment profond et âpre, l'intelligence, l'énergie, et ce je ne sais quoi, défini par Voltaire « le diable au corps ». On dit aujourd'hui « le chien », et cette expression est moins déplacée qu'elle ne semble, à propos d'une tragédie où ce quadrupède est fréquemment nommé en compagnie d'autres animaux moins nobles et moins amis de l'homme.

En résumé, belle soirée pour tous. J'aurais voulu la raconter en grec, mais cela m'aurait pris trop de temps.

XCIV

Ambigu. 8 janvier 1873.

LA DÉPÊCHE

Drame en cinq actes, de M. Dion-Boucicaut, traduit et arrangé par M. Eugène Nus.

La dépêche télégraphique, *the speaking wire*, le fil parlant, joue un rôle si important dans la vie des nations modernes, qu'elle devait, un jour ou l'autre, entrer dans la littérature générale par l'intermédiaire des peuples anglo-saxons, qui consomment plus d'électricité que les Français n'en produisent.

Il s'agit d'un homme innocent, accusé de meurtre, et dont la vie ne tient plus qu'à un fil, celui du télégraphe. Un témoin peut certifier l'alibi ; mais ce témoin est un matelot qui s'est engagé sur un navire de commerce en partance pour le Brésil. La dépêche arrivera-t-elle à temps ? ou même partira-t-elle ? Il est dix heures du soir ; les stations secondaires sont fermées. Que d'obstacles à vaincre ! La Providence, secondée par l'habileté de l'auteur, les abaisse l'un après l'autre ; la dépêche est reçue ; un bateau-pilote la porte au milieu de la tempête jusqu'au navire qui va gagner le large. Le matelot, que son capitaine veut retenir à bord, se jette à la nage et gagne la terre. Là, pas d'argent pour prendre le chemin de fer ; il finit par

trouver place sur une locomotive, en lapin, grâce à un ancien camarade, et il arrive en pleine cour d'assises, couvert d'eau, de goudron, de suie et de poussière, au moment où le jury va prononcer une sentence de mort...

Voilà le point culminant de ce drame honnête, un peu faible de complexion, mais plein d'émotion et d'intérêt.

Ajoutez-y le caractère charmant et humoristiquement développé d'un attorney anglais, à l'enveloppe bourrue et égoïste, cachant un cœur excellent et dévoué. Il y a là-dedans une scène exquise, dont M. d'Ennery a dû savourer le succès, car elle est littéralement empruntée à *la Case de l'oncle Tom*.

L'attorney vient de rentrer après une journée laborieuse, sa robe de chambre et ses pantoufles l'attendent sur son fauteuil capitonné, à côté de la bouillote fumante et des tartines fraîchement beurrées. La servante Perpétue lui dit qu'une jeune fille éplorée l'a attendu plus de deux heures et va revenir. — Je ne la recevrai pas, répond le bonhomme ; au diable les affaires ; à demain neuf heures. — Elle dit qu'il sera trop tard. — Eh bien ! qu'est-ce que ça me fait ? La sonnette tinte, la jeune fille est renvoyée. — Me voilà tranquille ! grommelle l'avoué Gilcock. A-t-on jamais vu ! Il ne manquerait plus que de mettre une sonnette de nuit chez les attorneys comme chez les pharmaciens et les sages-femmes. Mais cette fille, elle est capable de m'attendre sur le banc ! avec ce temps-là ! Et je vais dormir tranquillement, moi. Qu'ai-je à faire des filles qui ont à me parler après neuf heures du soir ! Non, cela ne me fait rien... Cela ne m'intéresse pas... Cela ne me regarde en rien... Perpétue ! Perpétue ! va chercher la jeune fille et amène-la.

Je le répète, la scène est délicieuse, et elle est jouée comme elle est faite, par un comédien qui la joue au

naturel, avec une simplicité et une rondeur dignes des plus grands éloges. M. Berret avait passé inaperçu dans les bouts de rôles que lui confiaient des théâtres secondaires. M. Moreau-Sainti, qui l'avait connu et apprécié aux Folies-Dramatiques, l'a fait débuter à l'Ambigu, où son succès a été complet.

Le rôle sympathique du marin est tout à fait dans les cordes de M. Vannoy, une ancienne connaissance du boulevard, que l'on a revue avec plaisir.

Les autres rôles sont minces et le mieux est de n'en pas parler.

Comme mise en scène, il faut louer le tableau du télégraphe ; c'est d'une imitation telle, qu'un anglais pourrait se croire transporté dans le bureau du Strand, en face de Charing-Cross hotel.

XCV

Opéra-Comique. 20 janvier 1873.

Reprise de ROMÉO ET JULIETTE

Opéra en cinq actes, paroles de MM. Michel Carré et Jules Barbier, musique de M. Charles Gounod.

L'œuvre de Charles Gounod est assez généralement connue pour se passer d'une appréciation nouvelle. En tous cas, une audition unique, suffisante pour produire des impressions plus ou moins vives, ne saurait fournir les éléments d'un jugement sérieux et motivé.

Je m'en tiens donc à constater l'effet de cette reprise, qui a été accueillie par le public avec un plaisir visible et un intérêt soutenu.

Comme autrefois au Théâtre-Lyrique, les morceaux

qui ont le plus saisi l'auditoire, les uns par la netteté des contours, les autres par la profondeur de l'expression dramatique ou seulement poétique, sont au premier acte, la délicieuse valse dite par M^me Carvalho comme en son meilleur temps, le madrigal à deux voix et le finale ; au second acte, le petit chœur de la ronde de nuit, la scène du balcon ; au troisième, la chanson du page, très crânement enlevée par M^lle Ducasse, et le vigoureux tableau du duel entre Mercutio et Tybalt d'abord, ensuite entre Tybalt et Roméo ; au quatrième acte, le duo de l'alouette ; enfin, l'unique scène du cinquième acte tout entière, véritable poème symphonique et lyrique, coupé par le magnifique trait des violoncelles et des altos, dont les vibrations désolées peignent les déchirements suprêmes de la jeunesse et de la passion aux prises avec la mort.

Il n'est pas toujours équitable, lorsqu'il s'agit de l'exécution d'une œuvre musicale, de se livrer à des comparaisons rétrospectives et de juger le présent à coup de souvenirs. Mais, en cette occasion, l'injustice n'est pas à craindre. La représentation d'hier a lutté vaillamment, toute compensation faite, avec l'interprétation primitive. Peut-être même offre-t-elle plus d'homogénéité.

M. Melchissédec, dans le bonhomme Capulet, Ismaël, sous les traits du frère Laurent, ne m'ont fait regretter ni M. Troy ni M. Cazeaux.

Deux débutants, M. Bach et M. Duvernoy, étaient aux prises en Tybalt et en Mercutio ; M. Bach paraît avoir de l'intelligence et l'habitude de la scène, avec une bonne voix ; mais le personnage n'a pas une seule occasion de se détacher en vigueur sur l'ensemble vocal.

Le rôle secondaire de Mercutio contient, au contraire, un des meilleurs et des plus délicats morceaux de cette partition si complexe et si industrieusement ouvrée,

c'est la vision de la reine Mab. M. Duvernoy est un très jeune homme qui n'avait jamais chanté en public. Bien qu'il eût grand peur, il n'en a pas moins dit son récit avec beaucoup de verve légère et surtout avec une finesse dans les nuances, très rare chez un débutant.

C'est M. Duchesne qui succédait à M. Michaud dans le rôle de Roméo Montaigu. M. Michaud, armé d'un organe magnifique, était malheureusement affligé d'une laideur qui enlevait toute vraisemblance aux entraînements subits de Juliette Capulet. M. Duchesne, sans posséder les dehors séduisants d'un Mario ni d'un Capoul, satisfait mieux que son devancier à l'une des conditions fondamentales du personnage. Il rend avec goût et non sans charme les phrases de tendresse et de demi-sonorité; par exemple, le fameux madrigal du premier acte. Sa voix de poitrine a de l'éclat dans le médium; mais lorsqu'elle aborde les régions élevées, elle se tend, s'amincit, et devient souvent criarde. Ceci soit dit sans offenser cette portion du public, pour qui toutes les notes sont bonnes pourvu qu'elles soient hautes, et qui coupe brutalement une phrase au milieu de son développement pour applaudir un *colpo di gula*.

Quant à M^{me} Carvalho, que dire, qui n'ait été mille fois imprimé, de son admirable et inaltérable talent? Sous les traits de Juliette, comme sous les traits de Marguerite, la science de la chanteuse et le talent de l'actrice s'unissent et se confondent si bien dans une harmonie exquise qu'il faut applaudir sans distinguer entre ce qui appartient à la virtuose consommée ou à la tragédienne accomplie. M^{me} Carvalho a été acclamée avec transport. On ferait, comme dit M. Prudhomme, le bonheur d'une famille honnête, avec le prix des bouquets splendides qui l'ont fêtée d'acte en acte jusque dans son tombeau final.

XCVI

AMBIGU. 1^{er} février 1873.

Reprise du DRAME DE LA RUE DE LA PAIX
Drame en cinq actes, de M. Alphonse Belot.

Le Drame de la rue de la Paix, publié en feuilleton dans les colonnes du *Figaro*, est un des plus grands succès de ces dix dernières années.

Il a été traduit dans la plupart des langues civilisées; M. Sonzogno, le roi des libraires milanais, m'a fait voir il y a deux jours un volume jaune, format anglais, intitulé : *Il Dramma della via della Pace*, arrivé à sa huitième ou dixième édition, comme aussi *l'Articolo 47*, en attendant *la Donna di Fuoco*, qui est sous presse.

Du *Drame de la rue de la Paix*, qui fit palpiter d'émotion Paris et la province pendant un grand trimestre, M. Belot a tiré un drame en cinq actes, qui, représenté à l'Odéon en 1868, y récolta un long regain d'intérêt et d'applaudissements.

L'Ambigu, à son tour, vient de le reprendre, comme préparation au *Parricide* du même auteur, qui passera dans quelques mois.

Les principaux rôles avaient été établis à l'Odéon par Berton père, qui jouait Albert Savary, et par M. Taillade, qui jouait l'agent Vibert. M^{lle} Sarah Bernhardt représentait la veuve infortunée de Maurice Vidal.

De l'interprétation primitive, M. Taillade seul se retrouve à l'Ambigu; encore a-t-il changé de rôle; c'est lui qui joue maintenant Albert Savary, dont le

caractère et les allures conviennent singulièrement à son talent nerveux et coloré.

Avec lui, l'aspect général de l'œuvre change. On sait que le drame n'est que le développement de ce problème : Albert Savary est-il innocent ou coupable du meurtre de M. Maurice Vidal ? L'élégance de Berton, son sang-froid d'homme du monde plaidaient en faveur d'Albert Savary. Avec Taillade, moins correct et d'aspect plus farouche, on pressent le coupable. Il donne parfaitement la sensation que nous avons tous éprouvée, au moins une fois dans notre vie, en présence d'un de ces aventuriers parisiens, si tragiquement dépeints par Balzac, également aptes au bien et au mal, et très capables de se débarrasser d'un rival ou d'un créancier par une botte secrète ou par un coup de stylet.

M. Sully n'a pas l'autorité nécessaire pour produire tout l'effet voulu dans le rôle de l'agent Vibert. L'acteur, pourtant, est intelligent et soigneux ; mais il ne se possède pas. Il semble parfois agité de tressaillements inexplicables; à certains passages, les plus calmes du drame, il remue simultanément la tête, le bras droit et les jambes, comme s'il essayait en même temps de danser et de faire des armes.

Sauf M. Albert Brun, d'une simplicité très convenable pour un juge d'instruction, et M. Montbars, très amusant dans le rôle du romancier judiciaire établi par Raynard, les autres personnages sont faiblement tenus.

Malgré ces imperfections, l'effet général est saisissant. L'interrogatoire chez le juge d'instruction et le souper au café Anglais sont deux conceptions profondément dramatiques et traitées de main de maître.

Taillade a supérieurement nuancé la terrible scène de l'aveu, que M^{me} Juliette Clarence a failli compromettre.

XCVII

Chateau-d'Eau. 8 février 1873.

LES POMMES D'OR

Féerie en trois actes de MM. Chivot, Duru, Blondeau,
Montréal, etc., etc.

Vous savez le mot d'Alphonse Karr à propos des gouvernements, des institutions et des abus politiques : « Plus ça change et plus c'est la même chose. » Cet aphorisme s'applique avec une rigoureuse exactitude à la féerie moderne, qui ne possède qu'un plan et qu'un procédé.

Poule aux œufs d'or, *Cocotte aux œufs d'or*, *Queue du chat*, *Pommes d'or*, qui en connaît une les connaît toutes. Un monarque idiot, une princesse nubile que se disputent un amoureux en maillot collant et quelques rivaux ridicules, bossus, borgnes ou boiteux, se livrent un combat de talismans. Tout finit par le triomphe de la bonne fée et la confusion du grand diable d'enfer, qui disparaît dans une trappe, en poussant un cri de rage. Apothéose finale, pyramides de femmes maigres verdies par la lumière électrique : applaudissez, citoyens, en voilà pour deux cents représentations, plus ou moins.

MM. Chivot, Duru, Blondeau, Monréal et compagnie auraient tort de prendre ce petit préambule pour une critique à leur adresse. Car, étant donné le cadre invariable de la féerie parisienne, ils ont fait de leur mieux pour y introduire des détails nouveaux, des situations joyeuses, et ils y sont parvenus.

Raconter la pièce serait une tâche si visiblement au-

dessus de mes forces que, pour un empire, je ne l'entreprendrais pas. Il importe cependant de dire que les Pommes d'or dont il s'agit ne sont pas des talismans ; ce sont les fruits d'un arbre magique qui personnifie la princesse Églantine. Chacune de ces pommes correspond à une des qualités de la princesse, qui en a quarante-deux. Ne reconnaissez-vous pas *les Pelotons de Clairette* de madame Figuier, transformés en pommes magiques ? Chaque fois qu'on vole une de ces pommes, la pauvre princesse perd une de ses qualités. Heureusement, les voleurs se gardent bien de mettre la main sur la plus précieuse de toutes, sans quoi nous en verrions de belles.

Il y a vraiment des idées très drôles dans la féerie du Château-d'Eau ; par exemple le mariage du prince Dordanlo avec la guenon du podestat, et le procès criminel qui s'ensuit. Le roi Machicoulis juge le ravisseur de sa fille, tandis que le barigel poursuit le ravisseur de la guenon enlevée de sa ménagerie. Aimable quiproquo !

Il y a une plaidoirie d'avocat qui est un chef-d'œuvre : — « Les apparences sont contre mon client ! » s'écrie cet émule des Jules Favre et des Rabagas. « Mais, messieurs, quelle valeur faut-il attacher aux « apparences ? Voici trois gobelets ; je pose sur celui « du milieu une muscade... ».

Vous devinez la scène ; l'avocat donne une séance d'escamotage au tribunal ; le juge, enchanté, fait apporter un moss de bière qu'on verse dans les gobelets du prestidigitateur. Cela finit par des courses insensées à travers les murs et par les cheminées. On dirait par moment une pantomine anglaise, et je me croyais ramené à Drury-Lane, à une représentation de cette prodigieuse farce qui s'appelle *The children in the wood*.

Chose étonnante et la plus inattendue de toutes ! les trucs ont bien marché ; les changements à vue n'arrivent pas encore à une régularité mathématique, mais

ils ont cessé de ressembler à l'école de peloton de la garde nationale. Les costumes sont frais, les ballets agréables, et la troupe a de l'ensemble. Sans être excellents, les acteurs du Château-d'Eau ne sont pas plus sensiblement mauvais les uns que les autres. MM. Dailly, Gobin, Dumoulin, M^{mes} Tassilly, Angèle et Daudoird mènent rondement et avec conviction cette longue série de calembredaines.

Enfin, et c'est le grand mot, le mot capital, on s'est fort amusé.

XCVIII

Comédie-Française.　　　　　　　　8 février 1873.

Reprise de MARION DE LORME
Drame en cinq actes en vers, par M. Victor Hugo.

I

On a débité tant de contes bleus sur Marion de l'Orme, on a déguisé la réalité scandaleusement simple de sa vie sous une si grande quantité de fables, qu'il m'a paru curieux, au moment où le Théâtre-Français reprend le drame dont elle est l'héroïne, de rétablir, sans phrases et sans lyrisme, l'état civil de la célèbre courtisane, et les éléments matériels de sa biographie.

Mieux vaudrait s'en taire; mais puisque tout le monde en parlera ces jours-ci, que ce soit du moins en connaissance de cause.

Je ne puis rapporter, même pour les contredire, les

innombrables erreurs répandues au sujet de Marion de l'Orme. Mais j'en veux citer quelques-unes pour donner une idée du reste.

En 1780, un fermier général, J.-B. de La Borde, valet de chambre de Louis XV, bon musicien et homme d'esprit, adressa au *Journal de Paris* une lettre, datée des Champs-Elysées, où l'on soutenait sérieusement qu'une femme nommée Anne Oudette Grappin, morte en 1741, à l'âge extraordinaire de cent trente-quatre ans, n'était autre que la fameuse Marion de l'Orme. D'après le correspondant de la feuille parisienne, Anne Oudette Grappin aurait été successivement la femme de Cinq-Mars, puis d'un gentilhomme écossais, puis d'un chef de voleurs, avant de devenir celle de François Le Brun, qui fut le vrai et l'unique mari de la centenaire.

L'invention était absurde : donc elle eut un succès prodigieux, qui dépassa de beaucoup l'attente du mystificateur. Il a fallu la publication, relativement récente, des *Historiettes* de Tallemant des Réaux pour détruire le roman imaginé par La Borde, et pour s'assurer que Marion de l'Orme ne se nommait pas Mlle Grappin.

Encore s'en trouve-t-il des traces dans les travaux des érudits modernes, qui n'ont pas tous renoncé à l'hypothèse séduisante d'un mariage secret entre Cinq-Mars et Marion. L'auteur anonyme de l'article Marion Delorme (*sic*) dans le *Dictionnaire de la conversation* (édition de 1865), regarde même cette aventure comme le véritable motif qui porta le roi Louis XIII à rendre l'ordonnance de 1633 contre les mariages clandestins. Considérez bien cette date de 1633 : en 1633, Cinq-Mars avait précisément treize ans.

Et voilà comme on écrit l'histoire.

Je m'en tiens à ces exemples, et j'aborde la réalité.

Tallemant des Réaux avait fourni sur Marion de

l'Orme des notes précieuses, mais insuffisantes. M. Paulin Paris les a complétées par une série de documents bien choisis ; il y manquait le lieu et la date de la naissance de Marion. Ces derniers renseignements sont enfin sortis d'une recherche assidue dans les archives de l'hôtel de ville de Paris, aujourd'hui brûlées. C'est à M. Jal que revient l'honneur de ces découvertes, comme de tant d'autres plus importantes. Enfin, le précieux cabinet héraldique de M. de Magny contient des documents originaux, d'après lesquels j'ai pu rectifier les renseignements de Tallemant, de Paulin Paris et de Jal.

Marion de l'Orme s'appelait en son nom Marie Delon, non pas de Lou, comme l'écrivait Paulin Paris, ni de Lon, comme l'écrit Jal. Elle fut le cinquième enfant né du mariage contracté en 1603 ou 1604 entre messire Jean Delon, d'abord avocat au Parlement de Toulouse, lieutenant particulier du roi à Brives en 1626, puis anobli de droit ou de fait lorsqu'il acheta, postérieurement à 1626, la seigneurie de Lorme, la baronnie de Baye en Champagne, les seigneuries de Tallas, Bauny, Villerenard, Juchy et autres lieux ; conseiller du roi en ses conseils, trésorier et président des trésoriers de France en Champagne ; et de demoiselle Marie Chastellain, quatrième enfant issue du mariage de noble homme Annet Chastellain, grainetier (c'est-à-dire titulaire du grenier à sel) de la ville de Paris, avec Madeleine de Donon. Les Chastellains ne sont pas éteints, mais les Delon de Baye n'avaient rien de commun avec la famille de Baye subsistante aujourd'hui.

L'union de Jean Delon et de Marie Chastellain fut féconde, car il en naquit douze enfants : 1° Isabelle ou Élisabeth (1605), mariée à messire Pierre de Donon, seigneur de Maugeron ; 2° Marguerite (entre 1606 et 1610), qui épousa Pierre de Donon, seigneur de la

Montagne; 3° Henri (1611); 4° Étienne (1612); 5° Marion (1613); 6° Catherine (1614); 7° Marguerite(1615); 8° Louise (1617); 9° Anne (1618); 10° un second Henri (1620); 11° Madeleine (1622); 12° Jean (1623).

Marie naquit rue des Trois-Pavillons, au Marais, le 3 octobre 1613 ; elle fut baptisée le lendemain à l'église Saint-Paul et tenue sur les fonts par Jacques de Donon, trésorier de la Sainte-Chapelle de Viviers.

Elle appartenait, on le voit, à une famille haut placée. La baronnie de Baye était une des quatre baronnies du comté de Châlons. Le château de Baye, édifice du douzième siècle, existe encore entre Champaubert et Sézanne, à deux pas des marais de Saint-Gond de glorieuse mémoire. Marie de l'Orme fut élevée au château de Baye ; elle y revint souvent, et, pendant la saison d'été, elle reprenait, au manoir paternel, la situation et la dignité d'une grande dame.

Tallemant dit que le père avait du bien, ce qui convient assez aux charges dont il fut revêtu, et que Marion aurait eu vingt-cinq mille écus de dot si elle avait voulu se marier. Ces vingt-cinq mille écus équivalent à trois ou quatre cent mille francs de nos jours.

Il dit aussi qu'elle avait bonne grâce à tout ce qu'elle faisait, qu'elle jouait du théorbe et chantait à ravir, mais qu'elle n'avait pas l'esprit vif. Ceci est en contradiction formelle avec les mémoires du chevalier de Grammont ; Hamilton tenait de son beau-frère qu'elle « avoit de l'esprit comme les anges », comparaison hasardeuse pour une telle héroïne.

A chaque instant, lorsqu'on recherche des témoignages sur des sujets graves ou frivoles, les contemporains vous jouent de ces tours-là. Lequel croire de Tallemant des Reaux ou du chevalier de Grammont ? Ils avaient bien de l'esprit l'un et l'autre et devaient s'y connaître. Entre nous, Grammont m'a tout l'air d'un hâbleur fieffé, et l'anecdote où il se met en scène

avec Marion et Brissac a toute l'apparence d'une vanterie gasconne.

A ne me décider que par intuition, j'avoue cependant que je ne comprendrais guère une Marion de l'Orme riche et bête. Parlez-moi plutôt d'une fille spirituelle et pauvre, deux qualités ou deux défauts qui, réunis en la même personne, expliquent bien des égarements.

Il se peut que le baron de Baye s'estimât riche en 1613, lorsque Marion vint au monde; mais dix ans plus tard, la famille s'était triplée, et le surplus d'autrefois ne suffisait plus au nécessaire.

Le fait est qu'après la mort de son père, Marion, en dépit des prodigalités dont elle fut l'objet, demeura besoigneuse toute sa vie, obligée qu'elle était, outre son luxe personnel qui émerveillait les gens, de subvenir aux besoins des siens, et de payer, à l'occasion, les dettes de ses grands frères.

On sait, grâce à un petit poème, inséré par Colletet dans son recueil des *Muses illustres* en 1658, quelles furent les premières années de Marion de l'Orme, ses premières amours et sa première chute.

Ce curieux morceau, signé Marcassus, a pour titre *les Amours de Pyræmon et de la belle Venerille*. Il décrit, sous ces noms supposés, la passion mutuelle de Marion et de Des Barreaux, son premier amant; la garantie de son authencité, c'est qu'il s'adresse à Des Barreaux lui-même, sous la forme d'une épître écrite par un ami confident et consolateur.

La lecture attentive de cette production, qui n'est dépourvue ni de grâce ni de fraîcheur, m'a donné des indications positives, indispensables à recueillir pour une étude sur Marion de l'Orme.

Il paraît que la belle Venerille était destinée, dès ses plus jeunes ans, au culte de Vesta, ou, en termes plus clairs, que le baron de Baye destinait Marie, son

quatrième enfant, à la vie religieuse. Ceci va décidément contre le sentiment de des Reaux, et me confirme dans l'idée que M^{lle} de l'Orme était une fille sans dot. Vraisemblablement, ce que Marie refusait aux exigences paternelles, ce n'était pas le mariage, mais le couvent. Ainsi s'explique, entre sa résistance et celle de son père, son célibat prolongé dans la maison paternelle.

M. de l'Orme mourut en 1639, âgé de soixante ans et fut inhumé à Saint-Paul. Il demeurait alors vieille rue du Temple.

Marion venait d'atteindre, depuis quelques mois, sa vingt-cinquième année, et par conséquent sa majorité légale, d'après la coutume de Paris. N'étant plus contrainte par l'autorité d'un père et n'ayant d'autre rempart qu'une mère faible et négligente, Marion s'abandonna aux entraînements d'une passion qui s'était affirmée par un long noviciat de tendresse et de constance.

Étrange mystère du cœur et des sens ! Cet amant, qu'elle adorait en secret depuis des années, elle le trompa presque aussitôt.

Du dernier jour de la vertu au premier jour du vice, la course fut si rapide qu'on ne saurait la mesurer. Des Barreaux se flattait d'avoir été trahi pour le jeune, le beau, l'irrésistible Cinq-Mars ; il ignorait ou feignait d'ignorer le marquis de Rouville, la Ferté Senneterre, Miossens et le mestre de camp Arnault.

Au reste, c'était le temps des amours violentes et passagères comme les orages d'été. On s'adorait avec emportement, avec fureur, et l'on s'oubliait ensuite de la meilleure grâce du monde. Voyez Cinq-Mars ! La maréchale d'Effiat, sa mère, le jugeait épris de Marion au point de craindre qu'il n'épousât l'idole ; elle sollicita des défenses du Parlement à cette union supposée. Cinq-Mars fut outré du procédé, non parce qu'il

traversait sa passion, mais parce qu'il voyait une espèce d'outrage dans la supposition conçue par une mère alarmée. D'ailleurs, dix-huit mois s'étaient à peines écoulés qu'il ne pensait plus à Marion et qu'il risquait la faveur du roi et tout son avenir pour courir après M^{lle} de Chemerault, qu'on appelait à la cour « la belle gueuse » à cause de sa pauvreté.

Voyez Marion ! En 1642, lorsque le marquis de Cinq-Mars, grand écuyer de France, porta sur l'échafaud sa charmante tête et ses vingt-deux ans, Marion était la maîtresse adorée de Gaspard de Coligny, marquis d'Andelot, duc de Châtillon. M. Jal a retrouvé les noms de ces deux amoureux enlacés sur le registre des baptêmes de la paroisse Saint-Benoît, où, par un caprice seigneurial, ils s'amusèrent à tenir comme parrain et marraine, en 1643, le fils d'un pauvre perruquier-barbier, appelé Clément le Bailleul. J'ai sous les yeux le fac-similé des signatures. La pauvre Marie de l'Orme écrivait ses noms en lettres de deux pouces de haut et bien mal assurées.

Après M. de Coligny commença le règne de M. de Brissac, et ce fut, de son aveu, le dernier homme qu'elle ait aimé.

D'autres noms s'ajoutèrent ensuite à cette liste déjà si longue, non plus à l'abri de faiblesses amoureuses, qui peuvent réclamer, sinon l'indulgence, du moins la pitié, mais du droit infamant de la galanterie sans vergogne.

Cependant, par une dernière pudeur, la seule qui restât de la fille noble et fière qu'elle avait été, elle n'accepta jamais d'argent. On lui donnait des joyaux, des étoffes précieuses, de la vaisselle plate, des meubles précieux. Le surintendant d'Émery lui faisait faire des affaires de bourse et de finances ; elle n'en profitait guère, et lorsque d'Émery la quitta, elle dut mettre en gages le collier de perles fines dont il avait paré son cou.

Ceci n'est pas une biographie, et je m'arrête, ne voulant pas copier ce que j'aime mieux qu'on lise ailleurs.

Marion mourut à trente-sept ans et trois mois, non à trente-neuf, comme on l'a cru jusqu'à ces derniers temps, des suites d'une tentative qui lui avait réussi plusieurs fois, mais qui, celle-ci, la tua net.

Voici l'acte mortuaire extrait par M. Jal du registre de la paroisse Saint-Paul :

« Le samedy 2ᵉ dudict moys (juillet 1650) a esté faict le convoy de deffuncte damoiselle Marie de Lon, fille de feu messire Jean de Lon, seigneur de Lorme, conseiller du roy en ses conceils, baron de Baye, seigneur de Tallas, Bauny, Villerenard, Juchy et autres lieux ; décédée en la maison de madame de Lorme, sa mère, rue Thorigny. »

Ainsi cette vie agitée s'écoula tout entière dans un même quartier de Paris, rue des Trois-Pavillons, rue vieille du Temple, place Royale, rue de Thorigny. Née au Marais, elle y vécut et elle y est morte.

Selon mes conjonctures, les trois domiciles de la rue des Trois-Pavillons, de la rue Vieille-du-Temple et de la rue Thorigny n'en font peut-être qu'un. Il suffirait, pour réaliser la donnée du problème, que la maison de M. de l'Orme fût située au coin de la rue des Trois-Pavillons et de la rue Thorigny, et qu'elle eût une issue par derrière sur la rue Vieille-du-Temple.

L'aspect actuel des lieux demeure assez favorable à mon hypothèse. Le vieux logis qui porte le nº 11 *bis* sur la rue des Trois-Pavillons, au coin de la place de Thorigny et de la rue de la Perle (qui s'appelait autrefois Thorigny) répond très bien à mes prévisions. Sur les terrains qui s'étendent par derrière jusqu'à la rue Vieille-du-Temple, on n'aperçoit pas une seule construction ancienne. C'étaient, de toute évidence, des jardins taillés en pleine étoffe dans l'ancienne prome-

nade publique, connue sous le nom de Culture ou Courtille Barbette.

D'autre part, un renseignement, que je trouve dans l'excellent ouvrage de Hurtault et Magny, m'apprend que la rue des Trois-Pavillons, ancienne rue Diane, a pris son nom moderne, vraisemblablement dans les premières années du dix-septième siècle, d'un hôtel à trois pavillons construit à l'encoignure de la rue des Francs-Bourgeois et qui appartenait à une dame Anne Châtelain. Ne s'agit-il pas ici de la mère de Mme de l'Orme, fille de messire Anet Chastelain ? En ce cas, l'hôtel des Trois Pavillons, qui n'existe plus, serait un bien patrimonial de Mme de l'Orme, et c'est là, selon toute apparence, que Marion serait née en 1613 et morte en 1650. Je livre le problème à l'examen des amateurs d'archéologie parisienne.

Je ne connais aucun portrait authentique de Marion de l'Orme. Mais les contemporains, qui ne savent pas au juste si elle fut riche ou pauvre, spirituelle ou non, s'accordent à proclamer sa noble, touchante et parfaite beauté. C'est un cri d'admiration que ne trouble nulle voix discordante. Les témoignages sont unanimes ; il en est même d'une précision si minutieuse qu'on ne saurait les reproduire et qu'il est presque inconvenant d'y faire seulement allusion.

Elle était brune de cheveux et blanche de peau, d'après le portrait que l'élégiaque Marcassus, déjà nommé, a tracé de cette Venerille :

De qui les noirs cheveux traisnant à longs replis
Couvrent un sein plus blanc que la neige et le lys.

Un trait manquerait à cette physionomie.

C'est le pinceau de Tallemant qui va nous le fournir. Pour la société parisienne, au temps de Louis XIII, la courtisane Marion demeura toujours mademoiselle de l'Orme, fille du baron de Baye :

« Regardez ce que c'est ! » dit Tallemant. « Une
« autre, en faisant ce qu'elle faisoit, auroit deshonoré
« sa famille ; cependant, comme on vivoit avec elle
« avec respect ! Dès qu'elle a été morte, on a laissé là
« tous ses parents, et on en faisoit quelque cas pour
« l'amour d'elle. »

Hélas ! le monde n'est meilleur ni pire aujourd'hui
qu'au dix-septième siècle, et le sel de cette remarque
humoristique a gardé sa piquante fraîcheur. Mais
n'est-on pas tenté de s'écrier, en variant un mot de
Molière : où le respect va-t-il se nicher ?

II

M. Victor Hugo a raison d'écrire qu'il a derrière lui
sa vie. C'est en contemplant son passé glorieux, c'est
en fixant leurs regards attentifs sur le poème de sa
jeunesse que les contemporains peuvent le comprendre, le juger et l'admirer.

L'histoire littéraire n'offre pas de vision comparable
à l'éblouissante apparition de ce jeune homme, qui,
dès l'âge ou d'autres ne sont encore que de vulgaires
écoliers, jetait à la foule étonnée les plus belles inspirations lyriques qui aient retenti sur la terre de France.
Avant d'atteindre sa vingtième année, l'ode, le roman,
la critique et l'histoire, Victor Hugo avait tout abordé,
et s'était placé non par gradations successives, mais
d'un seul élan, ou pour mieux dire d'un coup d'aile,
sur les plus hauts sommets.

Le théâtre ne le tenta qu'aux approches de l'âge
mûr, et très évidemment par le besoin d'une tribune
retentissante plutôt que par une naturelle et irrésistible vocation. En laissant *Cromwell* à sa vraie place,
puisqu'il ne fut pas exécuté en vue des convenances

scéniques, *Marion de Lorme* est la première pièce de théâtre sortie de la plume de Victor Hugo. Il l'écrivit au mois de juin 1829. Il avait alors vingt-sept ans.

Je suppose, sans trop me hasarder, que l'immense succès du *Cinq-Mars* d'Alfred de Vigny dut avoir sa part d'influence sur le choix du sujet. De Cinq-Mars à Marion de Lorme, il n'y avait d'ailleurs que la main, la main gauche, s'entend. Le Louis-Treize était à la mode; époque charmante pour les artistes, les peintres, les sculpteurs, les architectes, épris des formes ondoyantes et capricieuses, et, au résumé, dernier épanouissement du génie de la vieille France, dernier éclair du moyen âge, avant qu'il n'expirât sous les splendeurs régulières et correctes du règne de Louis XIV.

M. Victor Hugo lui-même a défini son œuvre en six vers profondément marqués à son empreinte :

> Le poète voulait faire un soir apparaître
> Louis treize, ce roi sur qui régnait un prêtre;
> — Tout un siècle, marquis, bourreaux, fous, bateleurs;
> Et que la foule vînt, et qu'à travers des pleurs,
> Par moments, dans un drame étincelant et sombre,
> Du pâle cardinal on crût voir passer l'ombre.

La volonté du poète ne fut ni celle de la censure, ni celle de M. de Martignac, ni celle de M. de la Bourdonnaye, successeur de M. de Martignac au ministère de l'intérieur, ni celle du roi Charles X. Les ministres déclarèrent que, derrière Louis XIII, grand chasseur et gouverné par les prêtres, l'opposition libérale sous-entendrait le roi régnant. On était à la veille des grandes luttes qui renversèrent la Restauration. La pièce fut interdite.

M. Victor Hugo a raconté en vers, dans *les Rayons et les Ombres*, son entrevue avec Charles X, le 7 avril 1829.

Si ses souvenirs sont fidèles, le poète, animé du souffle prophétique, aurait prédit au vieux monarque la révolution de Juillet; il lui aurait fait entendre tout au moins que l'interdiction de *Marion de Lorme* déchaînerait les tempêtes, et que le peuple prêterait main-forte à l'indignation de « l'artiste sévère ». M. Victor Hugo insinue même, par un rapprochement calculé entre Saint-Cloud et Holyrood, que le bannissement de la branche aînée fut la conséquence directe et logique de l'arrêt prononcé contre son propre drame. Exil pour exil.

L'exagération est familière aux poètes. Je ne chercherai même pas à rabattre, dans le récit de l'entrevue de Saint-Cloud et de ses conséquences, la part qui revient à l'imagination. Je soumets seulement à M. Victor Hugo, homme de progrès, en marche vers le droit et la lumière, une simple réflexion, à savoir : que ce progrès, cette marche, ce droit et cette lumière procèdent par des voies impénétrables aux vulgaires humains.

Marion de Lorme, arrêtée par la censure, a renversé la Monarchie, soit. Mais la chute de la Monarchie doit avoir renversé la censure? Vous savez bien que non. La censure de Charles X vous a supprimé votre *Marion de Lorme*; mais la censure de votre République supprime l'inoffensif *Uncle Sam*. Ne vous en défendez pas : c'est la revanche de Rabagas. La Restauration, je le sais, a porté la main sur la liberté de la presse ; après le Directoire, après le Consulat, les ordonnances de Juillet 1830 ont rétabli le système de l'autorisation préalable ; le crime a été expié par une révolution. Mais je vous demande ce qu'y a gagné la liberté de la presse ? Au lieu des ordonnances de Juillet, elle a subi les lois de septembre 1834, la loi du 17 février 1852, et, dernière étape de cet incompréhensible progrès, elle appartient aujourd'hui à l'état de siège.

Hélas! cher grand poète, vous

De qui la main fermée est pleine de tonnerres,

que ne l'avez-vous ouverte sur les ambitieux, les conspirateurs et les démagogues, au lieu d'en menacer « le vieillard à la tête blanchie » qui, doucement, spirituellement, avec une courtoisie toute française et toute loyale, vous demandait la grâce de son aïeul?

Charles X ne s'en tenait pas là. Il niait, dit M. Victor Hugo, les droits de l'histoire. S'il s'agit de l'histoire telle qu'elle est présentée dans *Marion de Lorme*, le roi de France avait mille fois raison. *Marion de Lorme* s'agite en plein roman. Je ne m'arrête pas aux bagatelles. Qu'importe que la pièce soit mal datée, qu'en 1638, Marion de Lorme n'eût pas cessé d'être sage; qu'elle n'eût pas encore été la maîtresse de Cinq-Mars, âgé de dix-huit ans, ni de Brissac qui n'en avait que treize? Ces menus détails touchent à peine le lecteur; le spectateur n'y pense même pas.

Ce qui est plus grave, c'est d'avoir travesti, rapetissé, dénaturé, déshonoré la politique de Richelieu, et par conséquent celle de la couronne. Richelieu luttait contre la féodalité turbulente et perverse, pour le pays, pour son intégrité, pour son indépendance. Il fit couper la tête à Cinq-Mars, coupable de haute trahison pour avoir conjuré avec le roi d'Espagne, comme Henri IV avait fait décapiter Biron, coupable d'avoir conjuré avec le duc de Savoie. Louis XIII fut de sa personne un pauvre homme; mais il était un grand roi lorsqu'il laissait Richelieu poursuivre énergiquement la politique de Louis XI et de Henri IV. Le Richelieu du drame est un ogre, un monstre affamé de chair fraîche, qui se fait donner des têtes par le roi comme une maîtresse lui demanderait des dentelles et des diamants. Ce n'est pas sérieux.

Et de quel droit le poète a-t-il calomnié l'intègre M. de Laffemas? L'intendant de Champagne n'était pas tendre, il en faut convenir; il exécutait avec rigueur, avec une sorte de passion judiciaire, les lois et es édits. Mais il n'a pas mérité d'être cloué au pilori comme un magistrat indigne, libertin et prévaricateur.

III

Après la révolution de Juillet, *Marion de Lorme* fut représentée sur le théâtre de la Porte-Saint-Martin. Marion et Didier rencontrèrent dans M^{me} Dorval et dans Bocage des interprètes d'un ordre supérieur. M^{me} Dorval a même sa part de collaboration, et qui n'est pas mince, à la plus belle situation du drame. M. Victor Hugo, poète lyrique et auteur dramatique, possède tous les dons éclatants : l'intelligence, l'imagination, la force, la grandeur, l'énergique aperception des contrastes; mais ses héros sont plus philosophes qu'amoureux, plus pindariseurs que tendres.

La sensibilité, j'entends la traduction d'un sentiment vrai par un mot simple, est peut-être la note la plus rare sur cet immense clavier. La preuve en est que, dans le drame originaire, Didier marchait à la mort sans pardonner à Marion; c'était stoïque, mais glacial. Mérimée le premier eut le courage et la franchise de signaler à M. Victor Hugo cette faute. M. Victor Hugo ne se rendit point. La concession que n'avait point obtenue le goût si fin de M. Mérimée, ce fut M^{me} Dorval qui l'emporta avec la grâce naturelle de son instinct de femme aimante : « Monsieur Hugo, » dit-elle, en câlinant le poète, qu'elle avait saisi par le bras, « votre Didier est un méchant; je fais tout pour lui et il s'en va mourir sans même me dire

une bonne parole. Dites-lui donc qu'il a tort de ne pas me pardonner. »

Victor Hugo pardonna, et bien lui en prit d'avoir plié son orgueil aux conseils d'une humble comédienne. Supprimez la scène du pardon, c'est-à-dire le seul moment de soulagement et d'effusion que la dure main du poète ait accordé aux bonnes âmes, et demandez-vous si les destinées de la pièce n'eussent pas été changées ?

Depuis que *Marion de Lorme* a fait retour au répertoire de la Comédie-Française, beaucoup d'acteurs éminents et distingués se sont successivement emparés des rôles principaux. On se souvient de Mme Éléonore Rabut, de Mme Mélingue et de Mme Nathalie dans Marion ; Monrose le père, Provost et Got ont joué le fou l'Angély ; Geffroy a été célèbre dans Louis XIII ; Beauvallet fut très beau dans Didier ; enfin, le caractère sympathique de Saverny profita grandement à Menjaud et à Brindeau.

Après une interruption de vingt-deux ans, *Marion* reparaît avec de nouveaux interprètes. Il n'y a pas de comparaisons à faire entre les bonnes choses d'aujourd'hui et les excellentes d'autrefois, mais la Comédie elle-même s'est surpassée. Les décors, les costumes, toute la mise en scène, sont d'une beauté, d'une exactitude et d'une richesse faites pour satisfaire sinon pour dépasser les exigences des plus délicats.

Le premier décor, celui de la chambre de Marion ; le deuxième, composé d'après une estampe qui représente le vieux Blois, et le troisième, qui nous transporte au château de Nangis, méritent des éloges sans réserve.

Maintenant, qu'est-il résulté de ces efforts, de cette sollicitude intelligente, mis au service d'un grand poète et d'une grande œuvre ? Une très belle soirée d'abord, animée par un plaisir littéraire qui se suffisait à lui-

même. Les uns goûtaient le charme de la nouveauté, les autres celui du souvenir. Mais que l'effet général ait répondu à la secrète attente des spectateurs, je n'en répondrais pas.

Les deux premiers actes et les deux tiers du troisième ont été écoutés avec une attention très intelligente, mais très froide.

Faut il s'en étonner ? *Marion de Lorme* est la première pièce de M. Victor Hugo, elle a la jeunesse et l'inexpérience ; le point de départ étant donné, l'amour d'un jeune homme sérieux et naïf pour une courtisane, l'auteur n'a pas su ou n'a pas voulu chercher son drame dans le développement de cette situation émouvante ; il s'est jeté dans les aventures et dans les épisodes ; de la fin du premier acte au commencement du cinquième, le public assiste à une autre pièce, qui est *Un Duel sous Richelieu*. Tel fut, en effet, le titre primitif de l'ouvrage. Le drame pourrait avoir, à volonté, quatre actes ou trois ou deux seulement, sans y rien changer, en y pratiquant seulement des coupures.

Le quatrième acte est un hors-d'œuvre au même titre que le quatrième acte de *Ruy Blas*.

Cela est bien, sans doute, cela est dans l'ordre et dans la pensée du poète, et il l'a fait ainsi parce que c'était sa fantaisie. Mais l'intérêt s'affaiblit en se dispersant sur tant d'objets divers. Puis le spectateur est dérouté par des incidents qu'on a négligé de motiver ou d'éclaircir. Pendant qu'il cherche à se rendre compte de ce qui lui paraît bizarre, l'action marche et l'on perd le fil. Par exemple, comment expliquer que Saverny ne reconnaisse pas, au moment de se battre avec Didier, l'homme qui lui a sauvé la vie ?

Ces défauts ou ces lacunes sont amplement rachetés par les séductions d'un style magnifique. *Marion*

de Lorme est écrit de génie, et si l'auteur dramatique se dérobe parfois, c'est toujours sous le manteau de pourpre du plus grand des poètes. Mais ces vers admirables, taillés tantôt dans le cristal le plus pur, tantôt ciselés dans l'or ou dans l'airain, comment parviendront-ils à subjuguer notre intelligence en charmant nos oreilles, si les interprètes, les traitant comme de la vile prose, ne les portent pas jusqu'à nous dans leur plénitude et leur sonorité ?

Mlle Favart, envers qui je ne voudrais manquer ni de justice, ni d'égards, n'a pu mettre au service de Marion de Lorme que les restes d'une voix qui tombe et d'une ardeur qui s'éteint. Elle a des cris, des gestes, des élans qui indiquent la situation avec une éloquente justesse ; mais, entre ces accès de fièvre violente, que de moments d'affaissement et de prostration !

Pour M. Mounet-Sully, il est avéré maintenant qu'il ne joue ni Oreste, ni le Cid, ni Britannicus, ni Didier. Il joue un rôle unique, celui de M. Mounet-Sully, toujours semblable, toujours égal à soi-même, promettant toujours les mêmes espérances, et donnant toujours les mêmes déceptions.

M. Mounet-Sully n'a pas perdu sa confiance dans les poses plastiques et dans les effets de mimique. Il a même ajouté à sa collection de mouvements expressifs un tic que je ne lui connaissais pas encore, celui de tenir les yeux clos pendant une ou plusieurs minutes. Au dernier acte, il s'était fait, à grand renfort de blanc, une tête véritablement effrayante, une tête de noyé ou de décapité parlant.

Qu'est-ce que cela signifie ? A quoi riment ces insanités ? Si Didier est un homme fort, courageux, résolu, s'il a vraiment une grande âme et un grand cœur, la douleur et la mort même auront-elles la puissance de le réduire à cet état spectral ? Ces alté-

rations faciales ont le tort d'être fort laides, et d'aller contre la vérité du rôle.

M. Mounet-Sully ne dit pas les vers; il les tord, ou les mâche, il en prend, il en rejette, il les allonge ou les raccourcit; il s'est fait une prononciation absolument étrange, qui introduit des *e* muets dans les rimes masculines et qui défigure certains mots au point qu'on se demande s'ils n'appartiennent pas à une langue étrangère. J'ai noté ceci au passage : *Que je soudmme...odi*, ce qui veut dire « que je sois maudit ». Il faut être prévenu.

Le rôle de Didier voudrait être joué simplement, grandement, avec une sensibilité grave et profonde. M. Mounet-Sully ne connaît que la fureur. Il a dû cependant comprendre, en recueillant les applaudissements qu'on ne lui marchandait pas lorsque, de temps à autre il rencontrait juste, combien il lui serait facile de se concilier l'estime d'un public si indulgent, tranchons le mot, si bénévole.

M. Delaunay, tout le monde s'y attendait, est charmant dans Saverny, fin, léger, spirituel et gai dans la bonne mesure.

On applaudit Maubant-Nangis comme Maubant-don-Diègue.

Got a dit avec autorité la grande scène du quatrième acte.

Je n'affirme pas que M. Bressant soit physiquement bien à sa place dans le rôle de Louis XIII. Mais sa science de diction et de tenue trouve à s'y employer de manière à contenter les connaisseurs.

Les autres rôles, très nombreux, sont rendus avec un soin extrême, même les plus petits. C'est un retour louable aux grandes traditions de la Comédie-Française.

Je crois même que c'est l'excellent M. Chéri qui prononce, derrière les rideaux da la litière rouge, les

mots terribles : *Pas de grâce!* qui, mal lancés, pourraient avoir un effet désastreux.

Jouer le rôle d'une voix, saurait-on demander quelque chose de plus méritoire au dévouement d'un comédien éprouvé ?

TABLE DES MATIÈRES

L'Abandonnée. 41
L'affaire Lerouge. 220
Une Amourette. 48
Andromaque 240
L'Arlésienne 289
L'Article 47. 20
L'Autre Motif 176
L'Aveugle 130
Les Avocats du Mariage. 48
La Baronne. 62
La Belle Paule. 348
Le Bois. 46
La Bonne à Venture 258
La Bouquetière des Innocents. 238
Le Bourru bienfaisant 350
Britannicus. 344
Le Cap des Tempêtes. 55
Les Caprices de Marianne 314
Le Centenaire 308
Le Chandelier. 233
Les Chevaliers du Brouillard 318
Les Chiens du mont Saint-Bernard . . 254
Christiane. 107
Le Cid 294

La Cocotte aux Œufs d'or.	355
La Comtesse de Sommerive.	211
Les Contes de Perrault.	264
Le Courrier de Lyon.	260
Les Créanciers du Bonheur.	10
La Crémaillère.	272
Daniel Manin.	194
La Dépêche.	363
Domino.	113
Le Drame de Gondo.	187
Le Drame de la rue de la Paix.	368
Les Enfants.	278
L'Enlèvement.	55
L'Ennemie.	14
Les Ennemis de la maison.	314
Les Erynnies.	358
L'Étourdi.	30-34
Fais ce que dois.	28
La Famille Benoîton.	68
Les Femmes savantes.	267
Le Fiancé à l'heure.	256
Le Fils de la Nuit.	247
Les Finesses de Carmen.	33
Le Gendre d'un Colonel.	55
Gilbert.	339
La Griffe du Diable.	209
La Gueule du Loup.	303
Hélène.	323
L'Hercule de Montargis.	264
Il faut qu'une fenêtre soit fermée.	301
Les Impôts.	297
Les Inutiles.	322
Le Jeu de l'Amour et du Hasard.	267
Les Jeunes.	301
J. Rosier.	153
Le Juif Errant.	101
Lise Tavernier.	133
Le Loup Muselé.	113
Madame attend Monsieur.	153
Mademoiselle Aïssé.	121
Mademoiselle de Belle-Isle.	320
Le Magicien de Bois-Colombe.	258
La Maison du Baigneur.	350
Marcel.	236
Le Mariage de Figaro.	356

TABLE DES MATIÈRES 393

Marion de Lorme	372
Un Mauvais caractère	37
La Mémoire d'Hortense	330
Une Mère	115
Mignon	192-301
Le Miracle des Roses	245
Nany	202
Papignol candidat	258
Paris chez lui	189
Paris dans l'eau	244
La Part du Roi	347
Le Passé, le Présent, l'Avenir	276
Patrie	299
Le Peau Rouge de Saint-Quentin	33
Le Péché Véniel	333
Les Petits Neveux de mon Oncle	277
Le Philinte de Molière	348
Pierre Maubert	283
Les Pommes d'or	370
Le Portier du n° 15	199
La Poule aux Œufs d'or	353
Le Presbytère	229
La Princesse Georges	73
La Queue du Chat	343
Rabagas	138
Le Régénérateur	35
La Reine Carotte	128
Le Rendez-vous	272
La Revue en Ville	144
La Revue n'est pas au coin du quai	334
Richard Darlington	262
Le Roi des Écoles	225
Rocambole aux Enfers	316
Roméo et Juliette	365
Ruy Blas	156
Le Ruy Blas d'en face	206
La Salamandre	285
Le Secret de Jeanne	256
Les Sonnettes	330
Sous le même toit	113
Le Spectre de Patrick	182
Le Supplice d'une Femme	218
Térésa	256
Le Tour du Cadran	269
Trick et Track	206

Le Tricorne enchanté.	339
Turcaret.	176
Les Tyrannies du Colonel.	223
Ulm le Parricide.	149
Un Bienfait n'est jamais perdu.	322
Une Heure en gare.	277
Les Vieilles Filles.	249
La Visite de Noces.	1
La Vraie Farce de Pathelin.	336

ÉVREUX, IMPRIMERIE DE CHARLES HÉRISSEY

www.ingramcontent.com/pod-product-compliance
Lightning Source LLC
Chambersburg PA
CBHW071607220526
45469CB00002B/266